그림

아는 만큼

보인다

그림 아는 만큼 보인다

———

손철주 지음

오픈하우스

다시 책을 내며

출판사가 손에 잡히는 판형과 눈에 띄는 모양새로 책을 새로 만들었다. 저자로서 고마운 일이다. 독자에게 기쁘게 읽혔으면 좋겠다.

2017년 가을에
손철주 또 쓰다.

꾸밈새를 달리한 책을 다시 내보낸다. 글은 조금 고치고 도판은 많이 보충했다. 작품을 언급해놓고도 도판이 안 보여 불편하다고 독자들이 여러 차례 지적했는데, 이번에 참고가 될 작품 도판을 상당수 집어넣어 필자로서 마음이 한결 가벼워졌다. 독자에게 늘 고맙다. 해묵은 책을 여전히 읽어주시니 나의 홍복이다.

2011년 가을에
손철주

일러두기

1. 이 책은 『그림 아는 만큼 보인다』(2006, 2011)를 다듬어 출간하는 것입니다.
2. 이 책에 게재된 작품에 대한 설명은 작가명, 작품명, 제작 연대, 재료 및 기법, 크기(세로 곱하기 가로), 문화재 지정 여부, 소장처 순으로 적었습니다.
3. 작품 도판은 저작권자의 동의 절차를 거쳐 게재했지만 사전에 조치하기 어려웠던 일부는 추후에도 협의해나가겠습니다.
4. 본문에 나온 화가나 문인 등에 대한 설명은 마지막 장에 실었습니다.
5. 한자는 소괄호에 넣어 병기하였으며, 훈음이 다른 경우에는 대괄호에 넣어 구분했습니다.

개정판에 부처

이 책에 보내준 독자의 사랑에 나는 부끄러웠다. 다시 글을 읽으며 한 자 한 구절씩 고쳐나가다 눈물이 나 울다가 멈추고 마음을 다잡았다. 하나라도 더 고치고 하나라도 더 바꾸자 마음을 냈지만, 맹세는 사랑보다 길지 못했다.

미술이 너무 빨리 변한다. 따라잡기가 쉽지 않다. 미술에서 변하지 않는 것이 무엇인가 곰곰이 생각해봤다. 답은 뻔했다. 아는 만큼 보고, 보는 만큼 안다는 것. 옛 독자는 알 것이고, 새 독자는 볼 것이다.

2006년 겨울 첫눈 오는 날
손철주

프롤로그 / 읽기 전에 읽어두기

독자들은 반문할지 모른다. 이 책에 담긴 글들이 과연 미술을 참되게 이해하는 데 도움이 되느냐고. 그렇다면 그런 기대는 거두시라고 권하겠다. 나는 미술을 본격적으로, 또 곧이곧대로 다루려는 목표를 가지지 않았다. 미술사의 흐름을 체계적으로 짚어주거나, 미술의 속 깊은 원리를 정색해가며 설명해낼 깜냥도 없다. 미리 밝히건대, 나는 미술을 데리고 노는 데 혼이 팔렸던 사람이다. 놀기를 즐기는 사람한테 배우고 익히는 걸 얻으려 하는 것을 두고 연목구어(緣木求魚)라 한다. 그러니 미술의 저 까마득한 세계에서 대어를 골라 낚을 학도나 전문가들은 이 책을 덮는 게 좋겠다.

이 책은 미술을 데리고 놀아볼 사람들을 위한 기록이다. 데리고 노는 것, 물론 쉬운 일은 아니다. 멋없는 얘기지만 그림은 말이 없다. 입 다문 그림을 입 떼게 하는 것, 애시당초 이뤄질 일도 아니다. 이런 버거운 상대에게 한마디 약조라도 듣겠다고 처음부터 울며 매달리는 사람은 철없다. 나는 동서양의 미술계에 흩어진, 그야말로 좁쌀 같은 이야기를 주워 담는 일로 그 옹고집에 접근했다. 굵직굵직한 알곡들이야 앞서 깨인 분들의 몫이었고, 나는 그분들이 흘리고 간 좁쌀들을 추슬러 담으면서 꽤나 두둑한 즐거움을 챙겼다. 그 좁쌀들이 여간 씹을 맛이 있는 게 아니었다. 어떻게 보면 미술의 정찬은 이 좁쌀들이 들어가 훨씬 차지게 보이고 푸짐하게 차려지는 것이 아닌가 싶을 정도였다.

자잘한 얘기들이란 이런 것이다. 먼저 작가들의 덜 알려진

과거에서 끄집어낸 얘기. 이력서의 문면만 보고 사람의 속을 측정하기는 어렵다. 삿된 일인지 알면서도 과거 캐내기는 얼마나 스릴이 있는가. 거기에는 범사에 울고 웃는 보통 사람의 맨 얼굴이 있는가 하면, 가슴을 치는 감동의 드라마가 있다. 천재의 직관이 있으며, 광기에 찬 변태, 퍼 담을 수 없는 정열, 빗나간 욕망, 그리고 기가 찬 속임수도 있다.

다음으로 작품 속에 담긴, 좀체 읽히지 않는 미스터리들이다. 실제로 작품에 암호를 남기는 작가가 있다. 그는 작품으로 세상과 한번 내기해볼 심산이다. 그런가 하면 어이없는 작품 분석과 애교 있는 실수가 만들어낸 해프닝은 미술사의 풋노트를 길어지게 한다. 거장의 그림이 하찮은 이유에서 홀대받는가 하면, 반대로 정도 이상 부풀려진 적도 많다. 세월의 칼질을 버티는 작품의 신화는 언제나 흥미로운 소재다.

그 외에도 미술이 거래되는 시장은 작가의 밀실에서 들을 수 없는 흥미진진한 얘깃거리를 남긴다. 미술가의 기이한 짓거리를 모아 관광 안내서에 읽을거리로 수록한, 개명한 상혼은 기원전 헬레니즘 시대에 벌써 있었다 한다. 엄청난 값을 지불하고 그림을 샀다 골탕 먹은 수장가들, 전문가의 눈을 피해 긴 세월 목숨을 부지한 가짜 그림, 눈 밝은 애호가가 어둠 속에서 골라낸 걸작 등 이에 얽힌 얘기는 이 세상의 작품 수보다 더 많이 생산된다.

이 좁쌀 같은 미술 이야기를 한데 묶은 것이 이 책이다. 보는 이에 따라서는 그저 한담이나 진배없을 이 이야기는 그러나 미술의 철옹성에 틈입하는 데 쓸모 있는 연장이 되리라는 것이 글쓴이

11

의 생각이다. 이 글들이 미술의 정체를 밝히고 있다고는 말하지 않겠다. 오히려 변방에서 들리는 소식에 가깝지만 미술과 가깝게 지내려면 이 정도의 소식도 보탬이 될 날이 있을 것이다. 자, 이제 독자들이 미술을 데리고 한번 놀아볼 때다. 놀되 기왕이면 도타운 정분을 쌓고, 그 정분이 사랑으로 나아갔으면 하는 바람이다.

 이 책의 초고는 수년 전 신문에 연재된 것이었다. 전 세계의 숱한 필자들이 남긴 자료 속에서 눈길을 끄는 얘기를 고르는 데 주력하다보니 단순히 번안 수준에 머물 수도 있겠다는 생각 때문에 책으로 내는 데 망설인 것이 사실이다. 그나마 거두어주기로 한 효형출판의 원려에 의해 몇 차례 개고를 되풀이하다 이제야 펴낸다. 글쓴이의 주저를 해소해준 서울대 김병종 교수의 정리 덕분에 이 책이 나오게 된 것이 고맙다.

1997년 대설의 눈이 갈짓자로 날리는 날
손철주

따로 감사하는 말
―――――――――

이 책의 도판들은 공창호, 김기창, 김달진, 김정화, 김중돈, 박영덕, 변종하, 송성희, 우찬규, 이원복, 이주헌(가나다 순) 님들의 도움으로 실렸기에 방함(芳銜)을 남기고 싶다. 고마움을 전한다.

덧붙여 적는다.
곁을 떠날까 두려운 문강(文岡)과 우초(又超)의 존재를.

차례

005 다시 책을 내며

007 개정판에 부쳐

009 프롤로그 / 읽기 전에 읽어두기

1 ——— 작가 이야기

019 눈 없는 최북과 귀 없는 반 고흐

026 경성의 가을을 울린 첫사랑의 각혈

031 괴팍한 에로티시즘은 독감을 낳는다

036 브란쿠시의 군살을 뺀 다이어트 조각

040 그림 안팎이 온통 술이다

044 담벼락에 이는 솔가지 바람

048 벡진스키와 드모초프스키의 입술과 이빨

052 대중스타 마티외의 얄미운 인기 관리

056 손가락 끝에 남은 여인의 체취

060 여든 살에 양배추 속을 본 엘리옹

064 대가는 흉내를 겁내지 않는다

068 '풍' 심한 시대의 리얼리스트, 왕충

072 꿈을 버린 쿠르베의 '반쪽 진실'

078 말하지도, 듣지도 않는 미술

082 백남준의 베팅이 세계를 눌렀다

086 서부의 붓잡이 잭슨 폴록의 영웅본색

090 우정 잃은 〈몽유도원도〉의 눈물

094 살라고 낳았더니 죽으러 가는구나

098　남자들의 유곽으로 변한 전시장

101　다시 찾은 마음의 고향

107　반풍수를 비웃은 달리의 쇼, 쇼, 쇼

110　재스퍼 존스, 퍼즐게임을 즐기다

114　잔혹한 미술계의 레드 데블스

119　붓을 버린 화가들의 별난 잔치

122　손금쟁이, 포도주 장수가 화가로

2 ──── 작품 이야기

129　이런 건 나도 그리겠소

133　장지문에서 나온 국적 불명의 맹견

136　현대판 읍참마속, 발 묶인 자동차

139　세상 다 산 듯한 천재의 그림

143　〈무제〉는 '무죄'인가

148　귀신 그리기가 쉬운 일 아니다

152　그리지 말고 이제 씁시다

157　신경안정제냐 바늘방석이냐

161　보고 싶고, 갖고 싶고, 만지고 싶고

164　정오의 모란과 나는 새

168　제 마음을 빚어내는 조각

171　평론가를 놀라게 한 알몸

174　죽었다 깨도 볼 수 없는 이미지

178　바람과 습기를 포착한 작가의 눈

182 천재의 붓끝을 망친 오만한 황제

187 양귀비의 치통을 욕하지 마라

190 그림 가까이서 보기

197 봄바람은 난초도 사람도 뒤집는다

3 ──── 더 나은 우리 것 이야기

207 대륙미 뺨친 한반도 미인

210 허리를 감도는 조선의 선미

213 색깔에 담긴 정서 I – 마음의 색

217 색깔에 담긴 정서 II – 토박이 색농군

224 전통 제와장의 시름

229 귀족들의 신분 과시용 초상화

232 희고, 검고, 마르고, 축축하고

235 붓글씨에 홀딱 빠진 외국인

4 ──── 미술 동네 이야기

243 프리다 칼로와 마돈나

246 대중문화의 통정 I – 주는 정 받는 정

252 대중문화의 통정 II – 베낌과 따옴

260 미술 선심, 아낌없이 주련다

263 아흔 번이나 포즈 취한 모델

267 인상파의 일본 연가

273 일요화가의 물감 냄새

277 그림 값, 어떻게 매겨지는가

282 진품을 알아야 가짜도 안다

286 뗐다 붙였다 한 남성

290 비싸니 반만 잘라 파시오

293 미술을 입힌 사람들

296 국적과 국빈의 차이

299 귀향하지 않은 마에스트로, 피카소

305 망나니 쿤스의 같잖은 이유

5 ——— 감상 이야기

311 내 안목으로 고르는 것이 걸작

314 공산품 딱지 붙은 청동 조각

318 내가 좋아하면 남도 좋다

323 사랑하면 보게 되는가

329 자라든 솥뚜껑이든 놀랐다

333 남의 다리를 긁은 전문가들

336 그림 평론도 내림버릇인가

340 반은 버리고 반은 취하라

345 유행과 역사를 대하는 시각

351 인기라는 이름의 미약

355 미술 이념의 초고속 질주

359 붓이 아니라 말로 그린다

363 쓰레기통에 버려진 진실

367 물감으로 빚은 인간의 진실

6 ——— 그리고 겨우 남은 이야기

377 권력자의 얼굴 그리기

380 청와대 훈수와 작가의 시위

384 대통령의 붓글씨 겨루기

388 명화의 임자는 따로 있다

393 〈모나리자〉와 김일성

396 어이없는 미술보안법

399 검열 피한 원숭이와 추상화

403 엑스포의 치욕과 영광

406 마음을 움직인 양로원 벽화

409 산새 소리가 뜻이 있어 아름다운가

413 인물 설명

1 ——————————————— 작가 이야기

눈 없는 최북과 귀 없는 반 고흐

─────

빈센트 반 고흐를 모르는 중학생은 아마 없을 것이다. 네덜란드 출신의 후기 인상파 화가. ‹해바라기›와 ‹별이 빛나는 밤›을 남겼으며 어느 날 발작을 일으켜 한쪽 귀를 뎅겅 자른 사람. 1890년 그 유명한 ‹자화상›을 그린 두 달 뒤 권총 자살로 37세의 생을 끝낸 정신이상 증세의 화가. 반 고흐에 관한 한 이 정도는 외기 좋게 교과서에 실린 정보이고 똑똑한 중학생에게는 퀴즈감도 안 된다.

조선시대 최북이라는 화가를 학생에게 물어보자. 학교 공부에만 열심이라면 고등학생이라도 대답이 궁할 수밖에 없다. 미술을 전공하는 대학생마저 "최북이 누구인지 긴가민가해 하더라"는 교수의 얘기도 있었다. 한쪽 귀를 잘라버린 반 고흐는 알면서 한쪽 눈을 제 손으로 찔러버린 조선의 최북은 왜 모르느냐는 한탄이었다.

최북. 미술사가들의 최근 연구 결과로 보면 그는 1712년생이다. 숙종대에 태어나 정조대까지 살다가 겨울밤 홑적삼 입고 눈구덩이에서 동사했다. 이름의 ‘北’ 자를 반으로 쪼개 자(字)를 칠칠(七七)이라 했고 호는 붓[毫] 하나로 먹고사는[生] 사람이라는 뜻에서 호생관(毫生館)으로 불렸다. ‘칠칠이 사십구, 그의 자를 따라 49세에 죽었다’라는 소문이 기록으로 남아 있지만, 이는 낭설이다. 그의 삶과 죽음은 오랫동안 수수께끼였다.

최북과 반 고흐는 둘 다 ‘미치광이 화가’라는 소리를 들었다. 반 고흐는 "새로운 화가를 세상은 광인 취급한다. 내가 돌아

반 고흐, 〈사이프러스 나무와 별이 빛나는 길의 밤풍경〉

1890년

캔버스에 유채

92.0×73.0cm

오테를로 크뢸러 뮐러 국립미술관

사이프러스 나무는 하늘을 향해 울부짖는 반 고흐의
절규를 닮았다. 달과 별들이 그의 절규에 답한다.

버릴수록 더욱 진정한 예술가로 거듭나는 줄 모르고⋯⋯"라고 했다. 칠칠이 최북도 자신을 미친 사람 취급하는 사람에게 손가락질하기는 마찬가지였다. 돈 보따리 싸들고 와 거드름 피우는 고관에게는 엉터리 그림을 던져줘 희롱하고 득의작을 몰라주면 그자리에서 박박 찢었다. 두 화가는 자신의 미친 짓이 곧 "지독하도록 말짱한 세상 때문"이라 했다.

반 고흐의 발작은 뜨거운 아를의 태양 아래에서 마시던 독주 압생트와 초주검에 이르는 하루 열네 시간의 그림 노동에서 비롯됐다고 한다. 십 년이 채 안 되는 기간 동안 100점의 유화와 800점의 데생을 남겼으나 생전에 팔린 그림은 〈붉은 포도밭〉 딱 한 점, 그는 달랑 400프랑을 받았다. 최북의 주량은 하루에 막걸리 대여섯 되. 언제나 이취해 비틀거렸으며, 오두막에서 종일 산수화를 그려야 아침저녁 끼니를 겨우 때울 수 있었다. 대신 가난한 이에게는 백동전 몇 닢에도 선뜻 그림을 건네줬다. 그러나 먹물 한 방울이나마 얻으려던 세도가가 그의 붓솜씨를 트집 잡자 "네까짓 놈의 욕을 들을 바에야" 하며 제 손으로 한쪽 눈을 찔러버렸다.

반 고흐의 풍경화는 오렌지색과 자주색, 불타는 진노란색과 아찔한 녹색으로 사람의 넋을 흔든다. 그는 밀레[1]의 더럽고 비천한 농부 그림을 본받으면서 "예쁜 초상화나 세련된 풍경화는 내것이 아니니 거칠더라도 영혼이 있는 인생을 그리겠다"고 했다. 최북은 담홍색과 청색 그리고 짙고 옅은 먹색의 꾸밈없는 붓놀림을 즐겼다. 농 삼아 부른 별호가 '최메추리'일 만큼 그는 중국산

꿩보다 토종 메추리 그리기를 좋아했다. 또 "중국과 조선이 다른데도 조선인은 중국의 산수만 좋아한다. 조선인이라면 조선의 산수를 그려야 한다"고 목청을 높였다.

최북의 그림은 조선 땅 어느 화가 못지않게 허허로웠고 발가벗도록 솔직했다. 자잘한 세상의 법도나 일체의 구속이 눈에 띄지 않는다. 그래서 산수를 그려달라고 청한 사람이 어찌 물은 없고 산만 그려주냐고 대들자 최북은 "종이 바깥은 모두 물이다"라고 했다. "양배추와 셀러리만 그리는 한이 있어도 나는 그림으로 살아간다"고 한 반 고흐와 마찬가지로 최북 역시 호처럼 붓 하나만 붙잡고 살았다.

그러나 권총 자살한 반 고흐는 지금도 살아 있다. 유행가 〈빈센트〉에 실려서, 그리고 영화 〈반 고흐〉에 옮겨지며 매번 환생한다. 최북은 열흘을 굶다 그림 한 폭 팔아 술을 사 마신 날 겨울 성곽의 삼장설(三丈雪)에 쓰러져 죽었다. 그러고는 교과서에서조차 찾기 어렵다.

최북, 〈풍설야귀인(風雪夜歸人)〉

18세기

종이에 담채

66.3 × 42.9cm

개인 소장

눈보라 치는 밤에 돌아오는 나그네를 그렸다.
가슴을 송두리째 뒤흔드는 저 흉흉한 바람이 최북의
고달픈 일생을 말해주는 듯하다.

고흐, ⟨붉은 포도밭⟩

1888년

캔버스에 유채

73.0×91.0cm

모스크바 푸슈킨미술관

반 고흐가 동생 테오에게 선물한 그림으로 테오는
이 그림을 인상파 여성화가 안나 보쉬에게 팔았다.

경성의 가을을 울린 첫사랑의 각혈

―――

1992년 3월 어느 날. 일본 오사카에 사는 한 재일교포가 보낸 한 장의 작품 사진을 받아든 운보 김기창[2]은 세월의 눈금이 단박에 육십 년이나 뒷걸음치는 어지럼증을 느꼈다. 그 사진은 행방이 묘연해진 1934년 제13회 조선미술전람회 입선작 〈정청(靜聽)〉을 찍은 것이었다. 운보의 장남이 들뜬 목소리로 "세브란스 병원에 걸려 있다 전쟁통에 유실된 그 작품 아닙니까? 이게 일본으로 건 너가 있었다니" 하며 반색했다. 사진을 든 노화백은 그러나 대꾸 조차 하지 않았다. 그의 눈길은 작품 속의 여인을 붙들어 매고 있 었다. "그래, 소제가 맞아…… 바로 이소제야." 아들은 느닷없이 젖어든 부친의 눈을 마주 보기가 민망했다.

열일곱 살 귀머거리 소년 김기창이 이당 김은호[3] 선생 댁 마 루청에서 무릎꿇림한 채 붓 잡은 지 딱 반년을 넘긴 해인 1931년. 그는 제10회 조선미술전람회에서 〈판상도무(板上跳舞)〉라는 작품 으로 넙죽 입선을 따내 제자 잘 고른 스승의 마음을 흡족하게 했 다. 모친 한씨가 맨 처음 '운포(雲圃)'라는 호를 지어주며 자식의 등을 두드려준 것도 그해였다. 이듬해에는 〈수조(水鳥)〉, 다음 해 는 〈여인〉, 그다음 해는 〈정청〉. 이 올박이 화가의 응모작에는 내 리 족족 입선방이 붙었다. 선전의 심사위원들은 '귀는 먹었지만 붓질 하나는 용한' 천재 화가로 그를 기억해주었다.

나라를 빼앗긴 경성의 가을빛은 더욱 서러웠다. 운보의 들 리지 않는 귀에조차 1932년 반도의 가을 오는 소리가 들렸다. 열

김기창, ⟨판상도무⟩

1930년대

비단에 채색

28.0×35.0cm

개인 소장

조선미술전람회 입선작을 나중에 화가가 작은
크기로 다시 그린 작품. '판상도무'는 '널뛰기'라는
뜻이다.

김기창, 〈정청〉

1934년

종이에 채색

193.0 × 130.0cm

개인 소장

귀머거리 소년 화가에게 어머니의 체온을 전했던
소재. 쥘부채로 앞섶을 가린 채 숨죽이며 앉아 있다.

아홉 되던 해 가을, 그는 한 여인을 잃고 다른 한 여인을 만났다. 사무치는 정으로 돌봐주던 모친이 갑자기 세상을 뜨자, 조모와 함께 남게 된 운니동 집은 더욱 썰렁했다. 그 빈자리를 채우듯 건넌방에 세 들어온 모녀가 있었다. 딸의 이름은 이소제. 열다섯이나 됐을까, 어스름 달빛 아래서도 볼이 유난히 발그레한 소녀였다.

"하필 폐앓이하는 여자가 들어오다니. 게다가 기생이라고? 딸까지 낯빛이 신통찮아." 할머니는 어미 잃은 운보의 눈길이 금세 소제에게 쏠리고 있음을 알아챘다. 소제 어머니가 권번에 나간 뒤면 운보는 버릇처럼 건넌방 앞에서 얼쩡댔다. 마뜩하지 않은 조모의 눈총에도 이미 그는 소제를 모델로 다음 해 선전에는 인물화를 내어보기로 마음먹고 있었다.

말이 통하지 않는 화가와 기생 딸인 모델. 소제는 그의 손발 노릇을 마다하지 않았다. 밤늦은 작업으로 피곤해진 운보 대신 물감통을 비우고 정성스레 붓을 씻기도 했다. 이마의 땀을 닦아주는 소제의 옷고름에서 그는 돌아가신 어머니 냄새를 맡았다. 소제를 모델로 한 작품 〈여인〉이 선전 입선작으로 발표되던 날 그녀는 운보보다 더 기뻐 날뛰었다.

그러나 그날 운보의 눈에 아프게 박힌 것은 소제의 입술이었다. 단 한 번의 기침에 핏빛으로 물드는 그녀의 아랫입술을 그는 먼 훗날까지 잊지 못하게 되었다.

1934년 초봄, 운보는 그즈음 밭은기침이 눈에 띄게 잦아진 소제와 그의 막냇누이 기옥을 데리고 몰래 집을 나섰다. 할머니의 성화가 더욱 심해질 때였다. 깊은 밤부터 동이 틀 때까지 소제

의 방에서 들려오는 기침이 손자 가슴에 옮기라도 할 듯 부득부득 둘 사이를 막았다. 그러나 운보에게는 소제의 치마만 스쳐가도 어머니의 체온이 느껴졌다. 한 번만 더 그녀를 모델로 어머니의 생전 모습을 되살려보리라…….

그날 소제와 운보가 찾은 곳은 잘 꾸며진 어느 의사의 응접 실이었다. 화구를 풀고 소제 무릎에 얌전히 손을 올린 누이, 쥘부 채로 앞섶을 가린 소제……. 축음기의 음악은 정적 속에 녹아들 고 운보의 붓은 바람을 탄 듯 너울댔다. 촘촘하게 엮인 등의자 그 리고 의자 깔개에 수놓인 무늬까지 운보의 눈은 매눈보다 날카롭 게 집어냈다. 마침내 붓을 뗐을 때 소제의 저고리는 땀으로 얼룩 졌다.

내내 꼼짝하지 않았던 소제. 운보는 그때서야 그녀가 한 번 도 기침 소리를 내지 않았음을 알았다. 선전 입선작 〈정청〉은 그 렇게 완성되었다.

그러나 운보는 입선의 기쁨을 소제에게 전하지 못했다. 발 표가 나기 전 소제는 운보의 집을 영영 떠났다. 이듬해 가을 그는 어머니를 여읜 그날처럼 흐느꼈다. 옷고름에 선지 같은 피를 쏟 아내고 죽은 여자의 소식을 듣고 난 뒤였다.

괴팍한 에로티시즘은 독감을 낳는다

세기말의 습기 찬 탐미주의자인 보들레르의 산문시에서, 음울한 자학으로 생을 마감한 에드바르 뭉크의 소용돌이치는 그림에서, 우리는 끊임없이 뒤척이느라 순면하지 못하는 영혼을 발견한다. 초현실주의 작가인 스페인의 살바도르 달리와 벨기에의 르네 마그리트[4]의 '출처 없는 회화' 역시 불안한 영혼의 고백 또는 그들의 가위눌린 꿈으로 해석되기도 한다. 천재 예술가는 이 땅을 영혼의 휴식처로 삼지 않는다 했던가. 다르게 보면 그들에게는 도착증이 하나씩 있지 않았는지 의심이 드는 경우가 많다.

"전 시대를 통틀어 가장 천재적인 화가." 평론가 오토 베네슈는 오스트리아 화가 에곤 실레[5]를 두말없이 그렇게 치켜세웠다. 오래 산 천재는 천재가 아니라 하니, 스물여덟의 단막 인생을 산 실레는 일단 그 요건을 갖추었다 할 것이다. 반항기 또한 만만찮아 빈 아카데미의 미술교수가 만날 똑같은 것만 가르치자 그는 학교에 진정서를 돌렸고 그 바람에 퇴학당한 이력이 있다. 다음으로 천재의 괴팍함도 남 못잖다. 실레의 괴팍스러움은 아예 '애동증(愛童症)', '노출증'으로까지 나아가 극단을 보여주고 있다.

그는 당대 최고의 에로티시즘 작가이자 스승인 구스타프 클림트[6]가 못 말릴 친구라며 손을 들어버린 무서운 제자였다. 실레는 나이 어린 소녀만 골라 모델로 세웠다. 〈옷을 벗고 무릎 꿇은 소녀〉는 붉은 색조의 누드와 반쯤 걸친 검은 옷이 병적인 불안감을 풍기고 있는 그림이다. 그러나 소녀의 표정은 오히려 밝게 피어

실레, 〈옷을 벗고 무릎 꿇은 소녀〉

1910년

종이에 과슈 · 연필과 수채 물감

45.0 × 31.0cm

개인 소장

있어, 반어법으로 숨긴 화가의 악마적 터치가 더욱 전율스럽다.

1911년 작인 ‹엎드린 소녀›에는 그의 뒤틀린 심리가 기막힌 포치(布置)에 감춰져 있다. 서커스 단원의 복장처럼 울긋불긋한 원색 옷차림의 소녀가 '大' 자처럼 엎드려 있다. 엉덩이에서 아랫도리까지 뒷모습을 발가벗겨놓아 얼른 보기엔 음흉한 화가의 딴짓거리처럼 보이는 그림이다. 그러나 엉덩이 아래 보일 듯 말 듯하게 그려진 치부는 차라리 곤혹스럽다. 그것도 화면 네 귀에 X 자를 그었을 때 대각선이 마주치는 정중앙에 소녀의 부끄러움을 뻔뻔스레 드러내놓았다. 실례가 분명한 당시증(瞠視症, 특히 성기를 보고 쾌감을 느끼는 증세) 환자임을 증거하는 그림이다. 게다가 ‹손가락을 벌린 자화상›, ‹검은 외투를 입은 자화상›같이 자신을 그린 초상은 퀭한 눈초리에 못된 짓을 하다 들킨 낯빛이어서 도착증이 심각했음을 일깨워준다는 것이다.

결국 열네 살 소녀를 작업실로 불러들인 실레는 미성년 유괴 혐의로 체포된다. 작업실 안의 외설스러운 풍경이 소녀에게 심각한 성희롱 체험을 안겨줬다는 죄목으로 그는 에로틱한 그림 한 점을 불태우라는 형벌을 받았다. 스승인 클림트가 죽던 그해, 사흘 먼저 떠난 아내를 따라 실레는 운명했다. 사인은 스페인독감. 벗기기 좋아하는 화가에게 전염 잘 되는 병이었다.

실레, 〈엎드린 소녀〉

1911년

종이에 과슈 · 수채 · 크레용

47.5 × 31.4cm

개인 소장

저 노골적이며 뻔뻔한 화가의 시선. 실레는 미성년
유괴 혐의로 작품 한 점을 불태우라는 형벌을
받는다.

브란쿠시의 군살을 뺀 다이어트 조각

뱀을 두고 읊은 가장 짧은 토막 시는 "아, 길다"였고 절경에 부친 시 중에 최단 시는 "……", 곧 말없음표였다는 반 우스개 같은 이야기가 있다. 뱀을 보고 뱀보다 긴 시를 쓴다면 그게 바로 췌사요, 사족이다. 그래서 예술은 군소리를 싫어한다. 압축을 계명으로 삼는다.

미술에서도 촌철살인의 묘를 얻은 조각가가 있었다. 루마니아 태생의 양치기 소년 콘스탄틴 브란쿠시[7]. 미술 수업은 받고 싶고 주머니는 비었고 해서 뮌헨에서 파리까지 죽장망혜 걸어서 갔다는 의지의 작가다. 변변찮은 작업실을 어렵게 구하고서는 벽면에다 '미래의 예술가'라고 큼지막하게 써놓았던 걸 보면 남 못지않은 뚝심도 있었던 모양이다.

브란쿠시는 로댕 밑에서 일을 배웠으나 '거목 아래 잡초 노릇'이 싫어 조수 일을 포기했다. 미켈란젤로에서 로댕에 이르기까지 조각은 왜 웅장하고 부풀려지고 덧붙이기만을 끊임없이 반복했을까……. 이런 의문에 대한 그의 해답은 이렇다. "숱한 조각가들이 여자의 나체상을 빚어냈지만 내 눈에는 그것이 두꺼비의 아름다움에도 미치지 못한다. 그들은 물고기를 보면서 매끄러운 유영을 보지 못했다. 지느러미가 어떻고 비늘이 어떻고 하며 주절대기에 바빴기 때문이다."

브란쿠시의 조각은 군살 빼기에서 출발한다. 그의 목표는 간소함이었다. 석회석 덩어리를 쪼아 만든 〈입맞춤〉이라는 작품

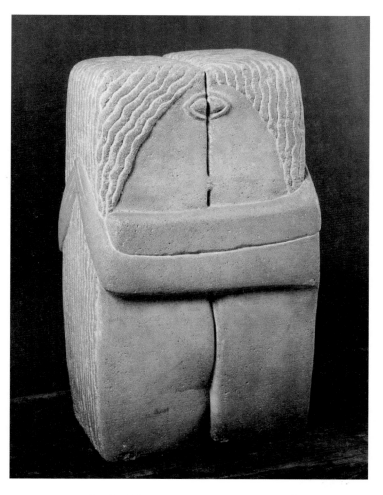

브랑쿠시, 〈입맞춤〉

1923년

석조

36.5 × 25.5 × 24.0cm

파리 조르주 퐁피두센터

브란쿠시, 〈공간 속의 새〉

1932~1940년

브론즈

높이 151.7cm

페기 구겐하임 컬렉션

반질반질한 브론즈 표면은 천마의 깃털을 닮았다.
금세 푸드득 날아갈 듯하다.

은 남녀 한 몸뚱어리에다 몇 낱의 선조만으로 포옹의 순간을 응집
시켜버렸다. 아마 '세계에서 가장 긴 키스 장면'을 보여주는 작품
일 것이다. ‹젊은이의 흉상›은 더욱 놀랍다. 한글의 시옷 자 형태
의 청동조각. 세상 어디에서 그처럼 강고한 청년의 인상을 찾을
수 있을까.

　　브란쿠시의 '다이어트 조각'은 작품 ‹공간 속의 새›에서 극
치를 이룬다. 위쪽은 볼록하고 아래쪽은 잘록한 아라비아 숫자
1의 모습이다. 반질반질한 브론즈 표면은 천마의 깃털을 닮아 탄
성이 나오는 순간 푸드득 날아가버릴 듯한 형태다. "나는 일부러
간략하게 만들진 않는다. 아무리 복잡한 사물도 참뜻에 다가가보
면 의외로 간소하더라." 자신의 말대로 마침내 그는 후대 조각가
들이 무릎을 치게 만든 '알[卵] 조각'을 탄생시켜 아무도 보지 못
한 생명의 원형까지 표현해내기에 이른다.

　　생애 후반 사십 년 동안 파리의 아틀리에에 은거한 채 한 발
도 떼지 않았던 그는 '본질과 실존의 기적적인 종합'을 작품에서
완성시킨 조각가로 기록되었다. 과연 어떤 능력이 이전에 없었던
순수의 창조를 가능하게 했을까. 스스로 대답하기를 "말을 배우
지 않은 어린아이의 마음"이라 했다. 그럴지도 모른다. 어린아이
의 시늉을 두고 신이 판권을 주장한 적은 한 번도 없었다.

그림 안팎이 온통 술이다

———

술이 없는 예술을 상상하는 것은 삭막하기 짝이 없는 짓이다. 작품의 젖줄이 술이라고 외치는 예술가마저 있으니까. 현 없는 악기로도 잘 놀았다는 맹숭맹숭한 도연명이 없는 건 아니지만, 숨 거두기 직전까지 한잔의 술을 찾은 브람스나 달을 껴안고자 취중에 강물에 뛰어든 이태백 같은 이들이 예술의 애깃거리를 한층 풍요롭게 했음은 불문가지다.

자신이 그린 그림에서조차 술 냄새가 풀풀 나는 화가가 있었으니 그는 조선 인조 때 화원 김명국⁸이다. 여북하면 연꽃 향기 나는 '연담(蓮潭)'이라는 그럴듯한 호를 놔두고 말년에는 '취옹(醉翁)'이라 자처했을까. 한마디로 술독을 끼지 않고는 먹을 갈지 않았으며 취흥 없이는 붓조차 잡지 않았다는 주호다. 몇 남지 않은 그의 작품을 보면 태반이 취필이다. 하나 뒷사람이 일컬어 "마치 태어나면서 아는 듯[生知] 배워서 될 일이 아닌[不可學] 그림들"이라 했고 범속한 환쟁이의 그늘은 그림 어느 구석에도 뵈지 않는다. 그래서일까, 그의 성품은 호방하면서 너름새 있고 농지거리에다 객기 또한 만만찮았던 것 같다.

국립중앙박물관에 소장된 〈달마도〉는 일본인들이 환장할 만큼 좋아하는 그의 명품이다. 데데하게 굴길 딱 싫어하는 김명국의 성미가 펄떡펄떡 뛰고 있는 그림이다. 수염 표현을 빼고 열댓 번이 넘지 않을 붓놀림만으로 달마의 형상을 기막히게 크로키해낸 그는 그 명성 때문에 일본에서 엄청난 작품 주문에 시달려

김명국, 〈달마도〉

I7세기

종이에 수묵

83.0 × 57.0cm

국립중앙박물관

김명국, 〈박쥐를 날리는 신선〉

17세기

종이에 수묵

25.0×34.0cm

평양 조선미술박물관

붓놀림에 거침이 없고 발상이 대담한 김명국의
작품이다. 조롱박 속에 든 술 한잔을 걸치고 단숨에
붓을 휘둘렀을 화가가 머릿속에 그려진다.

울기까지 했다는 기록도 보인다.

　　조선통신사 수행원으로 왜국에 갔을 때의 일화다. 그쪽 사람이 자신의 별채에 벽화를 그려달라며 천금을 내놓았다. 돈은 돈이고 우선 말술에 거나해진 김명국은 금을 녹인 물을 한입 가득 물고 벽에 뿌려버렸다. 분기로 몸이 단 왜인이 칼을 빼들고선 요절낼 듯이 덤볐다던가. 김명국은 실실 웃으며 "냉큼 술이나 더 받아와라" 했고 술동이 바닥이 보일 때쯤 그는 마침내 붓춤을 신나게 추면서 흘러내린 금물을 찍어 눈 깜짝할 새 산수인물화 하나를 완성시켰다. 어찌나 신통한 벽화였던지 그 집안은 대를 이어 입장료 챙기며 구경꾼을 불러들여 별채 건축비를 빼고도 남았다 한다.

　　이처럼 술과 관련된 일화를 수없이 남기면서도 김명국은 한 점 꾸밈없는 필치를 자랑했고 "꽃잎이 허공에 날리듯 용이 바다에서 춤추는 듯한" 화가로 회자됐다. 하기야 수풀 속의 꿩은 개가 내쫓고 폐부 속의 말은 술이 내몬다는 말대로 술이 그를 솔직하게 만들었고 이 솔직함이 분장기 없는 명품을 낳았는지도 모를 일이다. 그러나 내림소질 없는 화가가 취해서 휘갈긴 그림은 밤에 쓴 연애편지와 같아서 아침이면 찢겨지기 딱 알맞다. 술이 자력으로 화가를 만드는 일은 결코 없는 법이다.

담벼락에 이는 솔가지 바람

보통 사람들이 어떤 그림을 보고 잘 그렸다고 할 때 대개는 그것
이 실제와 꼭 닮았다는 뜻이 된다. 사물을 있는 그대로 빼닮게 그
리는 것은 쉬운 일이 아니다. 호랑이를 그리라고 했는데 고양이
를 그려놓는 사람이 오죽 많은가. 화가 중에는 '고양이' 수준의 데
생 능력밖에 없는 이도 알고 보면 많다.

실물과 분간이 안 될 정도로 무엇이든 재현할 줄 아는 화가
의 능력. 이를 기르자면 우선 관찰력이 뛰어나야 한다. 이런 화가
의 눈을 두고 "날아가는 새의 깃털을 잡아내는 눈, 떨어지는 돌멩
이를 순간 정지시킬 수 있는 눈"이라고 옛사람은 말했다.

허풍이 아닌 게, 신라시대 솔거[9]는 너무도 유명하다. 벽에
그린 소나무에 앉으려다 머리를 부딪쳐 떨어진 참새 얘기는 교과
서에도 나왔다. 북송의 위대한 화가 곽희[10]에게도 비슷한 예가 있
었다. 그는 건물 담벼락에 소나무 두 그루를 그렸다. 세월이 흘러
그림이 흐릿해질 무렵, 송렴이라는 명초의 문장가가 밤길을 걷다
솔가지에 이는 바람 소리를 들었다. 촛불을 켜고 보니 곽희의 소
나무 그림이었다. 흥에 겨워 그림 곁에 글을 남기니 "겨울 추위에
떨지 않는 네 모습이여, 절묘한 아름다움이여"라고 했다.

연담 김명국도 그들에게 뒤지지 않는다. 인조 임금이 노란
비단을 바른 빗접(빗이나 노리개를 넣는 통)에다 심심풀이 삼아 그림
을 그려 넣도록 그에게 명했다. 열흘 뒤 건네받은 빗접을 보니 아
무 그림도 그려져 있지 않아 인조가 버럭 화를 냈다. 김명국은 다

음 날까지 기다려보자고 했다. 이튿날 공주가 머리빗을 꺼내려다 빗접가에 이 두 마리가 꼼지락대는 걸 발견했다. 손톱으로 눌러도 그대로 있길래 다시 살펴보니 그게 그림이었다는 얘기…….

솔거와 곽희의 소나무 그림, 그리고 김명국의 재기 넘치는 장난은 물론 화가의 데생 솜씨를 짐작해볼 수 있는 우화다. 그러나 잘 따져보면 단순히 닮게 그리는 실력만을 칭찬하려는 의도는 아닌 것 같다. 이들의 능력 뒤에 숨은 가장 중요한 미덕은 대상의 생명력이다. 훈련에 따라 화가는 실제보다 훨씬 실감 있는 대상을 그려낼 수도 있다. 훌륭한 화가는 자신이 그려야 할 대상에다 어떻게 생명력을 불어넣을 수 있을까를 항상 생각하는 사람인 것이다.

자신을 창조주나 되는 양 여긴 화가 중에 가장 두드러진 사람은 명나라 풍류재객인 당인[11]이다. 시험 부정 사건에 연루돼 벼슬을 내던지고 술과 여자로 날을 지새우던 파락호 화가였던 당인은 어느 날 빗물에 떨어진 해당화가 너무도 아름다워 넋을 잃고 있었다. 간밤에 한 이불을 덮고 잔 여인이 그에게 "꽃잎과 내 얼굴 중 어느 것이 더 예쁘냐"고 물었다. 그는 "깨끗함으로 치자면 꽃잎이 더 낫다"고 답했다. 화난 여인이 꽃잎을 내던지며 한 말. "그럼 오늘 밤은 그 꽃들과 주무시구려." 잘 알려진 시에 그의 일화를 뒤섞은 야담이다.

인간이 싫어 산수에 묻힌 그는 아닌 게 아니라 떨어진 꽃잎과 산천초목에 새 생명을 불어넣는 그림을 그리다 삶을 마쳤다.

곽희, 〈조춘도(早春圖)〉

송대

비단에 수묵

158.3 × 108.1cm

대북 고궁박물원

마른 나뭇가지와 어둔 바위 틈새로 눈 녹은 계곡
물소리, 움트는 땅의 기운이 느껴진다. 곽희는
보이지 않는 봄의 기미를 그려냈다.

벡진스키와 드모초프스키의 입술과 이빨

폴란드의 괴상쩍은 작가 벡진스키[12]와 프랑스의 돌연변이 화랑 주 드모초프스키[13]. 작가와 화상의 관계가 시쳇말로 죽고 못 사는 사이는 아니라 해도, 입술을 다치면 이빨이 시리다 할 정도의 도 타운 정이 쌓인 예는 찾아보면 없지도 않을 것이다. 겨우 그림 복 덕방 신세로 자족하는 화랑들과는 달리 행여 초야에 묻힐지도 모 를 옥돌 작가가 있을세라 눈에 불 켜고 찾아나서는 것이 화상 본 연의 임무일진대, 그 과정에서 지성과 보은의 심사가 칡넝쿨처럼 얽힐 수도 있을 터이다. 동갑내기 벡진스키와 드모초프스키는 그 러나 쉽사리 끈적끈적하다거나 데면데면한 사이로 규정하기 힘 든 별스러운 관계를 보여주면서 작가와 화상 사이에 또 다른 길 하나를 만들어낸 사람들이다.

　　폴란드인으로 파리에서 고학하면서 변호사 자격을 따낸 드 모초프스키는 어느 날 파리대학 교수라는 멀쩡한 자리를 걷어치 우고 화랑주로 변신했다. 1980년대 같은 폴란드 태생인 벡진스 키의 작품을 우연찮게 보고 난 이후였다. 벡진스키의 그림은 한마 디로 귀신 나올까 두려울 만큼 으스스하고 음산하기 짝이 없다. 1972년 바르샤바에서 그의 작품이 선보였을 때 관객들은 엄청난 충격에 휩싸였다. 붕대의 가는 올을 수없이 풀어놓은 듯한 선묘로 인간 군상의 비명이 들리는 아수라를 참혹하게 표현해놓았으니 전시장 자체가 하나의 연옥과 진배없었다. 딱 한 사람 드모초프스 키는 그의 작품이 풍기는 범용치 않은 세계관에 전율했다.

폴란드로 벡진스키를 찾아간 드모초프스키는 아무도 사주지 않는 그의 작품을 주머닛돈까지 털어 깡그리 구입했다. 작가가 한사코 판매를 거부하는 몇 점의 작품을 제하고 그는 파리의 자택을 벡진스키 작품으로 꽉 채웠다. 그렇다고 그가 작품을 다시 팔아먹은 것도 아니었다. 자물쇠로 채운 자신의 수장고를 드나든 사람은 오직 그밖에 없었다. 직장을 때려치우고 퐁피두센터 부근의 화랑을 연 것은 그로부터 한참 뒤인 1989년쯤이었다. 그러나 그곳은 덜렁덜렁 작품이나 판매하는 여느 화랑과는 다른 '벡진스키 마니아'들의 공간이었다.

괴물스럽기는 벡진스키도 거반 한가지다. 그는 태어나서 폴란드를 한 발도 벗어나지 않았다. 그러니 해외 전시는커녕 외부인이 찾아오는 것조차 한사코 사절했다. '환시(幻視)미술'이라는 독특한 자기세계를 구축했으면서도 벽 속의 작가로 남길 고집하는 그는 작품이 나오는 족족 거둬가는 드모초프스키를 분에 넘치게 고마워하지도 않았다는 소문이다.

한 작가에 미친 나머지 정승판서도 제 하기 싫음 안 한다는 것을 보여준 드모초프스키. 이름 떨칠 일과는 아예 인연을 끊고 작가로 안분지족을 누리는 벡진스키. 서로 제 갈 길 가면서도 오연한 만남이 떠오르는 그런 작가와 화랑주의 관계다.

벡진스키, ⟨무제⟩

1979년

캔버스에 유채

73.0 × 87.0cm

벡진스키미술관

몽롱한 꿈과 상상력의 세계를 그린
벡진스키는 '환시미술'이라는 독특한
자기세계를 구축한다.

대중스타 마티외의 얄미운 인기 관리

"예술가에게 있어 전설은 가장 확실한 성공 수단"이라고 말한 평론가는 허버트 리드다. 반 고흐나 모딜리아니[14], 위트릴로 같은 작가가 사후 유명해진 것도 그들이 겪은 간난신고나 그 속에서 피어난 낭만이 전설의 소재로 딱 들어맞았기 때문이다. 반면 살아서 일부러 전설을 만들고자 애쓰는 작가에 대해 허버트 리드는 혹평을 한다. "남의 눈을 끌기 위한 행동에 급급한 작가들, 그것은 결국 '청부예술'에 지나지 않는다. 살바도르 달리와 조르주 마티외[15]가 그런 사람이다."

'콧수염' 작가 달리야 워낙 소문이 자르르하니 그렇다 치고 마티외는 무엇 때문에 밉보였을까. 리드의 관점에서 보면 마티외는 이미지 관리에 능한 사람이었다. 법학과 철학을 전공한 탓인지 대쪽같은 성미에다 깐깐한 이론으로 무장했던 그는 스무 살 넘어 그림 세계에 뛰어든 이래 번잡한 회화 이론을 파고드는 프랑스인의 성정을 쉽게 휘어잡았다. 추상은 추상이되 '따뜻한 추상화', 곧 서정적인 추상의 이론을 내건 그는 당시 세계 화단을 도마질하던 미국의 액션 페인팅*에 조금의 꿀림도 없이 맞서 1950년대 유럽의 자존심을 한껏 높였다. "서정추상은 아리스토텔레스 이후의 최대 개혁"이라 부르짖은 마티외는 특히 대중 앞에서 그의 '개혁화필'을 직접 선보이는 것을 즐겨 이미지 부각에 성공했던 작가

* 액션 페인팅(Action Painting) | 1950년대 뉴욕을 중심으로 일어난 전위회화 운동. 물감을 쏟아 붓거나 떨어뜨리는 등 그리는 행위 자체를 중요시한다.

였다.

1950년대 중반 미국과 독일, 스웨덴 등지를 돌며 그는 공개 깜짝쇼를 열었다. 그의 작업은 쉽게 말해 순간적인 붓놀림을 이용, 예리한 선과 파열하는 듯한 물감 자국을 만들어내는 것이다. 얼핏 보아 날카롭게 금이 간 유리창을 연상시킨다. "위험한 속도의 미학"이라는 표현이 어울릴 정도로 이런 그림은 순식간에 이뤄져 '단 삼 초 만에 작품 완성'이라는 국제공인 기록을 획득하기도 했다. 이게 너무 신기했던지 각국에서 공개 실연 주문이 몰려들었고, 일본 도쿄에서는 그의 잽싼 붓장단을 생중계하느라 TV 카메라까지 들이대는 등 법석을 떤 일이 있었다.

그는 확실히 살아 있는 신화를 추종한 혐의가 짙다. 달리가 자주 탑승했던 비행기 회사의 광고 일을 맡고서는 까놓고 "나는 달리를 우상으로 삼는다"라고 했고, 이브 클라인[16]이 물감을 뒤집어쓴 나체 여성과 함께 해프닝을 벌이는 장면을 보고 나서 "이건 그저 의식일 뿐 신화는 없는 행위"라고 토를 다는 등 성급한 금세기의 영웅을 꿈꾼 흔적이 보이기도 한다. 그러나 그게 다는 아니었다.

그가 1985년에 제작한 〈269인의 대학살〉이라는 작품이 있다. 사할린 상공에서 산화한 KAL기 승객을 추모하면서 소련의 패역무도함을 준엄하게 꾸짖은 이 역작으로 마티외는 시사적 이슈에 등을 돌리지 않는 작가 본연의 정의감을 인상적으로 보여주었다. 비록 그가 인기 관리에 능한 작가였다 해도 행위의 결과가 예술의 자양으로 스며들었다면 무턱대고 욕할 일은 아닐 성싶다.

마티외, ‹269인의 대학살›

1985년

캔버스에 유채

130.0 × 340.0cm

조르주 마티외는 시사적 이슈에 등을 돌리지 않는
작가 본연의 정의감을 이 작품을 통해 확실히
보여준다.

© Georges Mathieu / ADAGP, Paris - SACK,
Seoul, 2017

손가락 끝에 남은 여인의 체취

적어도 생 제르맹 거리에서만큼은 지나가는 사람과 눈인사를 나눠도 멋쩍지 않게 된 변종하[17]는 1964년 파리의 초겨울을 갓 구워낸 크루아상과 커피 향으로 달래고 있었다. 파리 생활 사 년째, 나이 38세. 한국에서 국전 추천작가를 거쳐 대학의 미술교수까지 지낸 연륜으로 쳐도 겉멋에 휘둘려 밤늦게 카페에 앉아 있을 그는 아니었다. 유서 깊은 생 제르맹 데 프레에 나뒹구는 철 지난 낙엽에도 심드렁한 심사가 될 그런 나이였다.

그날 밤 그는 카페 오 되 마고[속어로 '마고(magot)'는 추남추녀라는 뜻]에서 누군가를 기다리고 있었다. 연인들의 긴 코트 자락이나 어깨 너머 아무렇게나 흘러내린 목도리를 훔쳐보며 화가는 성급한 겨울 날씨를 한편 원망했다. 두 번째 주문한 커피를 들고 온 웨이터가 "무슈 변, 내가 말한 저 노인이오"라며 그의 어깨를 툭 쳤다.

두 테이블 건너쯤 화가의 눈길이 멈춘 곳에 여든을 넘긴 노인과 스무 살 여자가 함께 앉아 있었다. 아, 저 노인인가……. 호기심은 부풀대로 부풀어 올랐고 눈길은 한시도 노인의 거동을 놓치지 않았다. 가늘고 긴 노인의 손이 잠시 주머니 속으로 들어가는가 싶더니 노인은 여자를 따라 이내 일어섰다. 거래가 너무 빨랐다. 노인에게서 건네받은 프랑화 뭉치가 여자의 핸드백을 불룩하게 만들었다. 어느 결에 웨이터가 다시 와서 한마디 툭 던졌다. "저 노인은 아침잠이 없어요. 일찍 나와야 노인을 다시 볼 수 있을

거요." 그의 말을 뒤로하고 변종하는 카페를 떠났다.

이튿날 아침, 화가가 그 카페에 도착했을 때 새벽안개는 어둠의 뒤를 바짝 쫓고 있었다. 갑자기 쑥스러워졌다. "이건 지나친 관음일지도 몰라." 얼핏 그는 그런 상상에 빠졌다. 그가 노인에 대한 얘기를 웨이터에게 들은 것은 일주일 전쯤이었다. …… 돈 많은 여든 노인이 하룻밤 젊은 여자를 구하러 카페에 온다. 돈은 원하는 만큼 준다. 이틀 걸러 한 번씩 노인은 여자와 호텔로 간다. "저 노인에게 무슨 정력이 남아서"라고 묻지 말라. 다음 날 새벽이면 어김없이 노인은 이 카페에 다시 온다. 궁금증은 그때 풀린다……. 웨이터가 들려준 얘기가 대충 그랬다. 호기심은 죄가 아니라지만 화가는 득달같은 자신의 새벽 출행이 새삼 겸연쩍다.

달그락 잔 부딪치는 소리가 아니었다면 노인이 온 줄도 모를 뻔했다. 자, 오늘 아침 비로소 노인의 방사가 무슨 수로 가능했는지 알 수 있다는 말인데……. 무릎께에서 피어올라 서너 테이블 앞을 가린 안개와 차가운 새벽 공기가 달아오른 화가의 부끄러움을 훑어주었다. 짐짓 딴전 피우는 체 곁눈질로 노인의 거동을 살피는 화가. 노인 앞에는 커피 한 잔이 놓였다. 노인은 천천히 남은 커피를 비웠다. 이상한 낌새라곤 없다. 노인의 옷이 지난밤처럼 깨끗한 정장 차림인 거나 빗질이 쓸모없을 반짝이는 머리, 주름졌으나 청결하게 느껴지는 얼굴, 어느 구석에서도 간밤의 미스터리가 풀릴 기미는 없었다.

찻잔이 빈 잠시 후였다. 노인은 오른손을 천천히 들어올렸다. 그러고는 길고 가는 손가락을 자신의 코끝에 갖다 댔다. 눈을

변종하, 〈남과 여〉

1964년

캔버스에 유채

100.0 × 100.0cm

개인 소장

여자의 체취를 손끝으로만 느꼈을 노인과 뜨거운
피를 억눌러야 했을 젊은 여자를 그림 속에서
풍자한다.

지그시 감았다. 심호흡을 하듯, 노인은 어젯밤 여자의 체취를 차마 놓칠세라, 무슨 의식이라도 치르듯, 손가락을 오래 음미하는 것이었다.

변종하는 자신의 아틀리에를 향해 냅다 뛰었다. 가쁜 숨을 고를 겨를 없이 물감을 바르고 붓질을 거듭했다. 다음 날 새벽 동틀 무렵 밑그림이 떠오른 〈남과 여〉는 그렇게 완성됐다. 여자의 젊음을 오로지 애무로밖에 느낄 수 없었던 황혼의 노인은 오른쪽에 있다. 스무 살 여자의 피는 뜨거웠을 것이다. 화가는 침대에서 일어난 여자의 '공복(空腹)'을 그림 속에서 풍자했다. 실례를 무릅쓰고 밝히건대, 왼쪽 여자의 얼굴 모습이 무엇을 닮았는지 보라.

여든 살에 양배추 속을 본 엘리옹

'그림의 떡'은 정말 천하에 쓸모없는 떡인가. 못 먹기야 마찬가지 겠지만 자린고비네 처마에 매달린 마른 조기는 하다못해 냄새라도 풍기는데 이 화중지병(畵中之餠)은 그도 저도 아니니 고약하기 짝이 없는 물건일손. 그러나 필유곡절, 비록 그림 속의 떡일망정 출생의 사연만큼은 간직하고 있는 법이다. 화가가 장미 한 다발을 그릴 땐 내심 향기가 그리웠던 까닭이요, 잘 차려진 식탁 위의 음식물을 그렸을 땐 시각적인 포만감을 맛보려는 나름의 의도가 있었을 터이다.

인상파 화가 마네[18]는 어느 날 한 수장가로부터 정물화를 주문받고는 쓱싹쓱싹 한 묶음의 아스파라거스를 그려 보냈다. 애초 그림 값은 800프랑으로 약속했는데 작품이 맘에 들었는지 수장가가 보낸 돈은 1,000프랑이었다. 좀 미안한 생각이 든 마네는 선심 쓰듯 작은 그림 하나를 더 보내주었다. 희색만면한 수장가가 포장을 뜯어보니 그 그림은 아스파라거스 딱 한 줄기가 그려진 것이었다. 줄기당 200프랑으로 친 그림 속의 아스파라거스였다. 이쯤 되면 그림으로 그린 아스파라거스는 '그림의 떡'을 넘어선 환금성을 지니게 된다.

장 엘리옹[19]이라는 화가가 있다. 1980년 프랑스의 현대화가로는 최초로 중국에서 전시회를 열었던 인물이다. 그림이란 모름지기 서정적이거나 드라마틱하거나 상징적이어선 안 되며 순전히 조형적인 요소, 이를테면 색채로만 이뤄진 면 또는 색채

마네, ‹아스파라거스›

1880년

캔버스에 유채

16.5 × 21.5cm

파리 오르세미술관

마네는 이 그림을 수장가에게 보내며 메모를
함께 넣었다. ‘깜박 잊어버린 200프랑어치의
아스파라거스를 보냅니다.’

그 자체로 구성돼야 한다고 주장했던 그는 1930년대 초 장 아르프[20], 로베르 들로네, 알렉산더 칼더 등과 함께 '추상·창조'그룹을 앞장서서 이끌었던 골수 추상주의자였다.

그러던 그가 철이 들어도 한참이나 늦게, 여든을 바라보는 나이에 세상 보는 눈을 완전하게 뒤집는다. 수십 년간 추상화 제작에 골몰하며 몬드리안 풍의 관념을 추종해왔던 그가 느닷없이 과일을 그리고 채소를 묘사하기 시작했던 것이다. 그는 말한다. "어느 여름날 내 인생의 변화는 양배추에서 비롯됐다." 뜬금없이 양배추라니? 그 독기 만만했던 추상론은 어디 팔아먹고 고작 몇 냥도 안 되는 양배추에 팔려 화필을 바꾼다는 얘긴가.

엘리옹은 고해한다. "양배추가 무엇인가. 오늘 나는 잎이 말려들어 배춧속을 이룬다는 걸 양배추에서 처음 알았다. 사람들은 한 장 한 장 겉을 뜯어먹으니 다 먹을 때까지 겉껍질만 볼 수밖에 없다. 양배추도 속이 있다는 것을 나는 발견했다."

마침내 몬드리안도 엘리옹을 변절자가 아닌 자연주의자로 칭송하기 시작한다. 그림 속의 장미는 향기요, 엘리옹의 양배추는 창조의 비밀이다. 그러니 그것을 생명 없고 움직이지 않는다는 뜻의 '정물'로만 부를 수 있겠는가. 그림 속의 떡도 맛이 있다.

엘리옹, ‹거꾸로›

1947년

캔버스에 유채

113.5 × 146.0cm

파리 국립현대미술관

왼쪽 이젤 위에 놓인 그림과 오른쪽에 거꾸로 누운
여자는 추상과 구상의 거리를 알게 한다.

대가는 흉내를 겁내지 않는다

미술사에도 정치판 못지않게 기러기, 고니를 따라가려는 제비, 참새들이 득시글댔다. 이른바 '아류 족속'들은 스승이 떼어놓은 당상에 신발조차 벗지 않고 올라서는 방법으로, 심하게는 약간의 변형조차 없이 그를 전이모사(轉移模寫)해버린다. 때론 브라크[21]를 흉내 낸 더 나은 '참새' 피카소[22]처럼 변종이 탄생하기는 했지만(피카소는 브라크를 표절했다는 혐의를 받았다) 아류는 어디까지나 아류.

　　백사 이항복은 자신의 수결(手決), 즉 요즘 말로 사인까지 흉내 내는 무리가 나타나 묘안을 짜냈다. 마지막 이름자를 쓸 때 붓 속에 감춰놓은 바늘 끝으로 종이에 구멍을 낸 것이다. 바늘구멍이야 그냥 봐서 보일 리 없으니 중요 문서에 누가 가짜로 서명하는 것을 방지하는 데는 안성맞춤인 방법이었다. 후대에도 이 방법을 애용한 화가들이 있었단다. 낙관 부분에 살짝 바늘구멍을 내놓으면 아무리 그림을 꼼꼼히 베긴다 해도 그 흔적까지 발견하기는 어렵다.

　　어떤 안전장치도 통하지 않는, 정말이지 귀신이 곡할 모사

작자 미상, 〈이항복 초상〉

17세기 초

종이에 수묵담채

59.9 × 35.0cm

서울대학교 박물관

이항복은 바늘 끝으로 낙관에 구멍을 낸다. 중요 문서에 가짜로 서명하는 것을 방지하는 데는 안성맞춤이었단다.

꾼이 중국 미술사에 딱 한 사람 있었다. 그의 이름은 송대 최고의 화가 미불[23]. 역대 명화를 임모하는 것이 취미였다. 명망 있는 화가가 왜 남의 그림을 모사했을까. 고금 제일의 감식안을 자랑했던 그는 수장가들이 자신이 가진 작품을 얼마나 똑바로 알고 있는지 시험해보고자 했다는 것이다. 남의 소장품 하나를 빌려 미불이 이를 베낀다. 그다음 돌려줄 때는 원화 대신 모작을 건넨다. 대부분의 수장가는 깜빡 속아 넘어갔다. 이래서 미불이 슬쩍 챙긴 작품이 천여 점에 이르렀다던가…….

그런 그도 8세기 화가 대숭의 그림 앞에서는 두 손 두 발 다 들었다. 어느 날 대숭의 소 그림 한 장을 얻어 단 하룻밤에 이를 베꼈다. 제 눈에도 흠잡을 데 없는 또 하나의 원화가 탄생했다 싶었다. 다음 날 그림을 되받으러 온 수장가에게 미불은 늘 하던 대로 자신만만하게 모작을 내놓았다. 이 수장가, 돌아간 지 반나절도 지나지 않아 문을 박차고 들이닥쳤다. "이런 경을 칠 사기꾼아." 생전 처음 반격을 당한 미불은 마지못해 원화를 내놓으면서 "아니, 이 소나 저 소나 터럭 하나 다른 게 없는데 어찌 알았소"라고 했다. 수장가가 분을 삭이며 하는 말. "대숭이 그린 이 소 눈동자를 한번 봐라. 그 속에 소를 끌고 가는 목동이 비쳐 있는 걸 못 봤지?" 난다 긴다 하던 미불도 소 눈동자에 비친 목동까지야 어찌 발견했으랴. 탄식하던 그는 찬찬히 그림을 뜯어보다 한 번 더 경악한다. "아니, 목동 눈에도 소가 있네…….."

미불은 '서화학(書畵學) 박사'로 불렸고 대숭은 당시 소 그림에 따를 자가 없다 해서 '화우대사(畵牛大師)'로 칭송받았다. 진정

대가는 남이 제 작품을 흉내 내는 걸 겁내 지레 대비책을 마련하진 않는다. 그는 도무지 베낄 수 없는 작품, 감히 넘보지 못할 작품을 만든다. 그래서 가마우지는 까마귀 흉내를 시뜷다 한다.

'풍' 심한 시대의 리얼리스트, 왕충

———

가마솥에 쇠죽 끓듯 활활 타는 염천이 밤낮없이 계속되면 햇볕은 원수 같고 서늘한 월광이 애써 그리워진다. 인류의 세상살이가 그랬다. 비유컨대 햇빛에 바래면 역사가 되고 달빛에 물들면 신화가 된다고 했던가. 문명의 햇빛이 쨍쨍할수록 신화의 기슭은 짙었고, 그것이 곧 사람 사는 세상의 신비로운 저울질이었다.

 인류사를 자로 재볼 때, 사실은 달빛의 시대가 훨씬 길었다. 늘 하는 말로 99.9퍼센트가 선사시대에 속하니까. 신화가 지배하던 시절, 그림 또한 꿈과 이상의 세계를 노니는 건 당연했다. 게다가 옛적 동양은 도가와 유가의 세상이었던 바, 먹고 자는 하루하루의 잡사는 거북의 터럭보다 업수이 여겨졌다. 화공들의 붓이 구름 위로 떠다닐 때 이를 벼락처럼 나무라던 보기 드문 리얼리스트가 있었으니 그는 중국 후한 초의 문예비평가인 왕충[24]이었다.

 왕충은 화가들의 '달빛 놀음'에다 삿된 그림이 기승을 부리자 이렇게 일갈했다. "신선을 그린답시고 털이 부숭부숭한 얼굴에다 날개 달린 팔하며 구름 타고 다니는 천 살 먹은 노인이라니……. 이게 무슨 당찮은 수작인가." 삶이 누추하고 아득바득 속세의 다툼이 지겨웠던지 화가들은 그리느니 입으로 바람을 뿜는 풍백(風伯)이요, 물병으로 비를 뿌리는 우사(雨師) 따위였다. 지금의 눈으로 보자면 그런 그림 또한 옛사람의 우주관이나 심회가 담뿍한 것으로 귀하게 치겠건만, 왕충은 유물론자의 매질을 멈추지 않았다. 겹겹이 놓인 북을 쇠망치로 치는 모습으로 천둥과 우레

의 자연현상을 묘사한 그림 앞에서 그는 "세상은 갈 데까지 갔다. 허황되고 망령된 것의 끈질김이여" 하며 탄식했다.

　　당대의 누구보다 혁신적인 사고방식을 지녔던 왕충이지만 활의 명수였던 후예라는 이의 고사를 꼬집는 말에선 웃음이 절로 난다. 후예는 갑자기 열 개의 태양이 하늘에 나타나자 이를 화살로 맞춰 떨어뜨렸다고 한다. 왕충의 반박은 "하늘이 사람으로부터 수만 리 떨어져 있는데 무슨 소리냐. 혹시 후예가 태양을 쏠 때 조금 내려왔다 해도 화살이 그곳에 닿는 순간 불타버렸을 것"이라는 다소 우스꽝스러운 것이었다.

　　"한갓 담벼락이나 종이 위에 그려진 그림보다는 대나무쪽과 비단 두루마리에 찬란히 빛나는 어진 이의 글이 낫다"며 세상 그림 모두를 매도했던 그였다. 그는 벼슬이라고는 고작 현리밖에 지내지 못하는 불우한 인생을 살았다. 만사를 전투적인 눈길로 비판했던 그는 삼십 년 세월을 문밖 출입 한 번 안 하면서 글만 쓰다 세상을 떴다. 왕충의 사고에서 어쩐지 음지의 사나이 마르크스가 연상되는 것도 그 때문이다.

작자 미상, 〈도석화〉

조선 후기

비단에 채색

103.2 × 169.5cm

신선과 도인, 스님 등을 그린 그림은 옛사람들의 꿈을 살피는 데 도움이 된다. 그러나 당대 사람 중에는 그것을 허황되고 망령된 그림으로 비난하는 이도 있었다.

꿈을 버린 쿠르베의 '반쪽 진실'

———

오래된 얘기다. 앞뒷면을 나누어 만든 '반쪽 지폐'가 세상 사람들의 눈을 속인 적이 있었다. 반쪽이 위조된 지폐이긴 하나 재미있는 것은 어쨌든 나머지 반쪽은 가짜가 아니라는 점이다. 피해자들은 보이는 쪽의 진실만을 믿고 깜박 넘어간 셈이다. 비단 지폐의 실체뿐이겠는가. 진실은 겉과 속이 한 겹을 이룰 때 비로소 온전하게 드러나는 게 아닐까.

　　"사실과 진실만을 그리겠다"고 선언한 화가는 구스타브 쿠르베[25]다. 그전까지 그림 소재로 점잖지 못하다며 괄시당했던 노동자의 거친 실존이 당당하게 등장한 작품 〈돌 깨는 사람들〉은 바로 리얼리스트인 쿠르베의 대표작이다. 이 작품은 2차 세계대전의 불길에 휩쓸려 자취를 감췄지만 리얼리즘을 설명하는 미술참고서에는 반드시 도판으로 실리는 고전이다. 쿠르베가 표방한 리얼리즘이란 세상의 진실을 있는 그대로 그리는 것이다. 진실의 칼을 빼어든 그는 낭만적인 상상력으로 치장한 동시대의 작품, 예를 들면 부드럽고 토실토실하고 기름기가 자르르한 그림들을 단칼에 요절내는 작업을 펼쳤다.

쿠르베, 〈샘에서 목욕하는 여인〉

1868년

캔버스에 유채

128.0 × 97.0cm

파리 오르세미술관

평퍼짐한 엉덩이를 있는 그대로 묘사한 쿠르베의
여인 누드는 신화적이고 이상적인 자태를 선호한
당시의 안목으로는 용납되기 어려웠다.

　그의 작품 〈샘에서 목욕하는 여인〉은 미끈한 여신의 자태가 아닌 그악스러운 여인의 누드를 그린 것이다. 나폴레옹 3세는 보다 못해 채찍으로 이 그림을 휘갈겨버렸다고 한다. 고개 돌리고 싶은 현실의 지저분함까지 생생하게 옮기는 그를 두고 낭만파의 거두 들라크루아[26]가 가만있을 리 없었다. 준엄하게 꾸짖기를 "용서받지 못할 리얼리스트여, 너는 내가 보여준 미적 환상을 무슨 솜씨로 그려낼 수 있겠는가……"라고 했다. 이에 대한 쿠르베의 응수는 고스란히 사실주의 회화의 강령이 된다. "천사를 그리라고? 그렇다면 내 눈앞에 천사를 보여주시오."

　쿠르베는 인간의 자존을 볼품없이 만드는 신화와 영웅의 세계 그리고 생활의 때가 덕지덕지 묻은 의복을 금방 공작새 날개처럼 호사스럽게 바꾸는 19세기의 낭만적 연금술에 치를 떨었다. 그는 그를 공박하는 화가들을 향해 갈수록 심한 극언을 퍼붓는다. "최소한 나는 작품을 팔아먹고자 일부러 아양 떠는 따위의 그림은 그리지 않았다. 내 목표는 내장이 부패한 줄 모르는 구습의 작가와 평생 대회전을 치르는 것이다." 이 오만하기까지 한 선전포고가 어쩌면 쿠르베를 더욱 고독한 외통수로 접어들게 했는지도 모른다. 그는 파리 만국박람회에 출품하려면 심사부터 받으라는 주최자의 요청을 "내 그림은 나만이 심사하는 것"이라며 일언지하에 잘라버렸다.

　심지어 그를 따라다니며 보호하고 지원해준 부유한 은행가 출신 브뤼아스의 행실이 어느 날 고약하다고 여겨졌는지 〈만남〉(일명 〈안녕하세요, 쿠르베 씨〉)이라는 작품을 제작해주면서 고개

를 바짝 치켜든 자기와 마치 대가를 맞이하는 듯한 브뤼아스의 모습을 나란히 집어넣기도 했다. 쿠르베의 리얼리즘 선언은 경박하고 왜곡된 구조가 지배하는 현실에서 확실히 진실되고 정의롭다. 그러나 한발 물러서는 도량을 가져보자. 아무리 끼니를 잇지 못하는 현실에서 사는 배고픈 인간이라도 그것을 뛰어넘는 꿈만큼은 꿀 수 있는 법이다. 현실과 꿈이 한 겹을 이룰 때 회화의 진실은 유통된다.

쿠르베, 〈만남〉

1854년

캔버스에 유채

129.0 × 149.0cm

몽펠리에 파브르미술관

고개를 바짝 치켜든 쿠르베와 마치
대가를 대하듯 정중한 태도로 인사하는
브뤼아스의 모습이 대조적이다.

말하지도, 듣지도 않는 미술

———

온갖 기계들이 모여 왱왱거리는 공장은 살풍경하기 그지없는 소음 지대다. 미술은 오랜 세월 골머리 지끈한 공장 풍경에는 한 번도 눈길을 준 적이 없었다. 공장의 내부는 그림의 소재가 되기에 마땅치 않다는 생각이었다. 그러나 페르낭 레제[27]는 달랐다. 그는 1940년대 '기계시대의 미학'을 창조한 프랑스 화가였다. 톱니바퀴가 맞물려 돌아가고, 공구를 손에 든 건강한 노동자들이 땀을 뻘뻘 흘리며 커다란 기계와 씨름하고, 시커멓게 연기를 뿜어내는 공단의 모습들……. 레제는 차가운 기계들의 몸뚱이를 따뜻한 피가 도는 생명체로 바꾸어놓았다.

레제는 또 현대사회의 도시 노동자들이 가진 꿈을 거의 시적인 심상으로 표현해냈다. 누가 뭐래도 그의 그림은 우선 공원이나 허드렛일을 하는 인부들의 박수를 받을 만했다. 그러나 실상이 그러했던가. 1980년대 같았으면 노동 현장의 걸개그림이나 전투적인 벽화 따위로 꽤나 그림 주문을 받았을 테지만 레제는 생전에 노동조합이나 신디케이트로부터 어떤 형태의 작품도 청탁받은 적이 없었다. 거꾸로 레제의 재능을 인정한 계층은 미국의 부호, 스웨덴의 예술기획자, 가톨릭교회의 유지재단 등이었다. 빈한한 노동자 생활을 그린 그림으로 돈 많은 부유층의 귀여움을 받은 작가가 레제였다.

프랑스의 레제와는 달리 멕시코의 디에고 리베라[28]는 노동자와 민중의 전폭적인 지지와 사랑을 독차지한 화가였다. 사

레제, 〈건설 노무자들〉

1950년

캔버스에 유채

300.0 × 200.0cm

페르낭 레제 국립미술관

레제는 도시 노동자들의 꿈을 시적으로 표현했다.
차가운 기계들의 몸뚱이를 따뜻한 피가 도는
생명체로 바꾸어놓았다.

실 따지고 보면 리베라야말로 기득권층에게 뺨을 맞아도 시원찮을 과격한 혁명론자였다. 그는 호세 클레멘테 오로스코, 다비드 알파로 시케이로스[29] 등과 더불어 1920년대부터 불붙기 시작한 멕시코 벽화운동의 '트레스 그란데스(Tres Grandes, 3대 거장)'로 불린 사람. 전기나 영화로 생애가 잘 알려진 여성화가 프리다 칼로[30]의 남편이기도 했다.

그런 그에게도 주머니 두둑한 부자의 눈에 뜨일 기회가 왔다. 1933년 뉴욕 맨해튼에 새 건물을 마련한 록펠러센터는 리베라에게 벽화 제작을 요청했다. 미국에서 솜씨 좋기로 명성이 짜르르했던 리베라는 리투아니아 출신 참여파 작가인 벤 샨의 힘을 빌려 작업에 착수했다. 제목은 〈교차로에 선 사람〉. 그는 과학과 기술의 진보를 예찬하면서 노동자의 역할을 고취하는 한편 착취계급에 억눌린 피지배계층의 실상을 거대한 화면에 전개해나갔다.

그가 가장 역점을 둔 구상은 노동자의 미래를 대변할 역사적 인물이 중앙에 배치돼야 한다는 것. 그래서 고른 인물상이 레닌이었다. 바로 이것이 리베라의 둘도 없는 후견인이 되겠노라고 공언했던 록펠러의 분노를 샀다. 분기탱천한 록펠러는 화가에게 당장 레닌을 지우든지 평범한 노동자의 얼굴로 대치하든지 둘 중에 하나를 택하라고 지시했다. 리베라는 어느 쪽도 따르지 않고 벽화에서 손을 떼는 길을 택했다.

"자본주의는 아무것도 말하지 않고, 듣지 않고, 보지 않는 미술에만 미쳐 있다." 당시 리베라의 동료였던 시케이로스가 한 말이었다. 리베라가 그토록 감싸 안았던 레닌. 레닌의 얼굴이 든

그림은 그러나 오늘날 노동자들도 코웃음 치는 싸구려 관광상품
이 돼버렸다.

백남준의 베팅이 세계를 눌렀다

1964년 제32회 베네치아 비엔날레에서 대상 수상자가 발표되던 날. 과연 누가 당대의 작가로 등극할 것인가 하는 궁금증으로 전 세계 미술인들은 뚜껑이 열리길 초조하게 기다렸다. 보도진 앞에 선 주최 측은 여느 해보다 발표에 뜸을 들였다. "나이 39세, 국적 미국, 대상은 로버트 라우션버그[31]에게로⋯⋯."

무엇보다 유럽이 경악했다. 작가로서야 귀밑이 새파랗다고 해도 아직은 괜찮을, 나이 사십을 넘지 않은 애송이 작가에게 전 세계 최고의 권위를 자랑하는 대상이 돌아간 것이다. 유럽의 자존심은 아랑곳하지 않고 미국에 영광을 통째 안겨줄 수 있는가 하는 울분도 터져 나왔다. 유럽의 뒤틀린 심사는 그날 언론의 머리 기사를 장식한 제목이 대변해주었다. "베네치아의 유월 마른하늘에 미국의 날벼락이 떨어졌다."

그해 라우션버그가 대상을 차지함으로써 팝아트는 세계를 풍미할 수 있었고 또한 유럽은 마침내 차세대 미술의 바통을 미국에 넘기게 됐다는 것이 현대미술사의 기록이다. 알렉산더 칼더, 헨리 무어, 재스퍼 존스[32], 라울 뒤피[33] 등 작고했거나 생존해 있는 많은 작가들은 대상을 받고서야 비로소 대가로 군림할 수 있었다. 바로 베네치아 비엔날레의 위용을 말해주는 대목이다.

전 세계가 떠받드는 미술 축제 베네치아 비엔날레는 1995년에 자그마치 창설 1세기에 접어들었다. 바로 그 백 주년을 기념한 비엔날레에서 한국 작가 전수천이 토우와 비디오를 이용한 설

치작으로 특별상을 받은 건 여러모로 뜻깊다. 그 뒤를 이어 1997
년 재미작가 강익중이 매력적인 '3인치 회화'로 또 한 번 특별상
을 수상한 것도 휘파람을 불 만한 쾌거다. 그러나 이 영광의 씨앗
을 맨 먼저 뿌린 한국 출신 작가는 백남준[34]이었음을 잊을 수 없다.

1993년 제45회 베네치아 비엔날레는 6월 13일 개막됐다.
한국 출신의 비디오 아티스트 백남준이 한국인 최초로 대상의 한
자리를 차지했다. 가장 뛰어난 국가 전시관에 수여하는 대상이
독일에 돌아갔고 백남준은 한스 하케[35]와 더불어 독일 대표 작가
로 출품했던 것이다. 엄밀하게 보자면 백남준 개인에게 주어진
상은 아니지만 외신은 그 때문에 독일관이 가장 뛰어나게 보였다
고 자신 있게 전한다.

서울올림픽이 열리던 1988년 9월의 일. 백남준은 전 세계
를 잇는 호화 위성쇼인 〈세계와 손잡고〉를 제작해 방영했다. 지구
촌의 새벽을 깨운 그날 백남준은 소감을 묻는 말에 이렇게 대답
했다. "아주 만족한다. 그러나 이 짓을 다시 하진 않겠다. 왜냐고?
너무 재수가 좋았기 때문이지. 노름판에서도 이기면 다들 손털고
일어나잖아." 1993년 베네치아 비엔날레는 백남준으로선 다시
뛰어든 일생일대의 노름판과 다름없었다는 생각이 든다. 그것도
마지막 베팅의 기회였다. 국내의 미술관계자들은 비엔날레가 열
리기 전부터 일찌감치 그의 대상 수상 가능성을 점치고 있었다.
작가 자신도 내심 대상을 꿈꾸고 있었을지는 모를 일이었다.

그러나 작가 개인에게 돌아가는 대상은 결국 영국의 리처드
해밀턴과 스페인 작가 안토니 타피에스[36], 미국 작가 로버트 윌슨

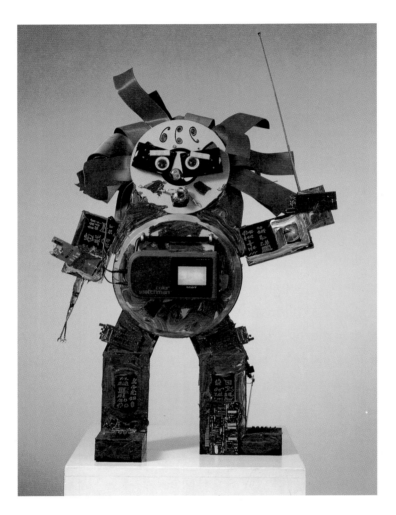

백남준, 〈세기말 인간〉

1992년

복합매체

101.0 × 67.0 × 25.0cm

경쾌한 유머와 뒤통수를 치는 반어법이 백남준의 작
품에 숨어 있다. 그는 가고 없지만 그의 비디오아트
는 21세기에 벌써 고전이 되었다.

의 차지였다. 이 중 타피에스는 첫 출품을 한 지 사십 년 만에 수상하는 끈기를 보여주었다. 백남준의 당시 소감은 "이게 무슨 올림픽인가, 상을 꼭 타야 하게……"였다. 그것이 괜한 심통이 아님을 그의 세계를 아는 사람은 알고 있다.

서부의 붓잡이 잭슨 폴록의 영웅본색

———

두툼하게 묶인 책 『현대미술 세기의 전환』을 뒤적이다 새삼스러운 대목 한 군데를 발견했다. 1992년 7월 서울에서 열린 '20·21세기 현대미술 심포지엄'의 내용을 담은 이 책에는 미국의 평론가 한 명이 "예술과 대중의 소외를 어떻게 보느냐"라는 질문에 이렇게 대답하는 부분이 실려 있다. "잭슨 폴록[37] 같은 대가도 처음에는 대중잡지의 푸대접을 받았다. 그를 가리켜 'Jack the dripper'라고 빈정댔다."

'질질 흘리는 잭슨'쯤으로 해석되는 잭슨 폴록의 이 별칭은 물론 본인이 듣기에 달갑지 않았을 것이다. '그린다'는 회화의 고전적 임무를 내팽개친 채 오로지 '물감 뿌리기'라는 행위에 미쳐 있었던 그를 슬쩍 꼬집기 위해 쓴 말이다. 1956년 뒤집힌 승용차 안에서 이름 모를 여인과 함께 시체로 발견된 잭슨 폴록은 걸핏하면 고주망태가 돼 아무나 붙잡고 시비를 잘 걸던 광포한 영혼의 화가였다. 액션 페인팅의 대명사였던 그의 추상표현주의 작품은 어찌나 뒤엉켜 있던지 처음이 어디고 끝이 어딘지 갈피를 잡기 힘들었다. 누가 그에게 "당신은 작업이 끝난 줄 어떻게 알죠?"라고 물었다. 폴록의 대답은 "당신은 섹스가 끝난 줄 어떻게 알죠?"였다. 이 끝도 시작도 모르는 작품 때문에 즐거운 볼거리를 찾으려는 대중은 철저히 소외감을 맛볼 수밖에 없었다는 것이다.

그러나 좀 더 알고 보면 미국 평론가가 인용한 "Jack the dripper"라는 비난 용어 뒤에는 무시무시한 모욕이 도사리고 있

다. 이 말은 사실 'Jack the ri-pper'라는 사나이의 이름에서 따온 것이기 때문이다. '찢어 죽이는 잭'은 누구인가. 끝내 얼굴이 밝혀지지 않은 19세기 영국의 연쇄 살인마를 가리키는 공포의 이름이다. 매춘부만 골라 말로 설명하기 힘든 잔혹한 방법으로 살해하는 바람에 런던의 사창가를 꽁꽁 얼어붙게 만든 장본인이기도 했다. 잭슨 폴록을 다름 아닌 추리소설의 소재로나 등장할 극악무도한에 비교하다니……. 모르긴 몰라도 한 화가에 대한 매도로 이만큼 악질적인 비유가 달리 있을까 싶다.

폴록은 건맨이 총을 쏘듯 작업했다. 이젤도 팔레트도 없이 자동차 도장용 페인트 하나만 손에 든 이 '서부의 붓잡이'는 바닥에 눕힌 화포 위에 물감을 마구 흩뿌렸다. 난사한 총탄의 흔적처럼 보이기도 하는 그의 작품이 혹 '현대회화의 살인'으로 비쳤을지도 모를 일이다.

떨어뜨리고 흩뿌리고 때론 튕겨나간 듯한 물감 자국들……. 그러나 폴록이 보여준 광기의 행위는 타계 이후 현대미술 사상 최고 작품가 기록을 번번이 깨뜨렸다. 지하의 정신세계가 꿈틀대는 그의 물감 파편들은 그리 오랜 세월의 도움도 없이 저주받은 망나니에서 금세기의 풍운아로 작가를 복권시켰다.

잠깐 우리 주변의 작가를 돌아볼 일이다. 비평계와 언론의 무차별 공격을 받고 있거나 대중의 몹쓸 손가락질에 잔뜩 웅크리고 있는 작가는 없는지. 멀리 가고 오래 남는 이름은 악평 속에 자란다.

폴록, ‹No. 31›

1950년

캔버스에 유채와 에나멜

269.5 × 530.8cm

뉴욕현대미술관 MoMA

이젤도 팔레트도 없이 물감을 떨어뜨리거나
흩뿌려놓은 작품은 난사한 총알의 흔적처럼
보인다.

우정 잃은 〈몽유도원도〉의 눈물

16세기 어름 이탈리아의 부르주아 가문인 메디치가는 잘 알려졌다시피 예술인 사회의 강력한 패트런이었다. 국내에서도 메세나 운동이다 해서 뜻있는 기업들의 문화예술 후원 바람이 뒤늦게 불긴 하나, 역사를 들춰볼 때 예술가들이 메디치가에 버금가는 지우를 얻은 예는 찾기 어렵다. 그 집안의 가족 묘지를 다듬는 데 미켈란젤로 같은 대가가 팔 걷어붙이고 나선 것도 평소 메디치의 홍은에 감읍해서였다.

이보다 한 세기 앞서 조선조에도 메디치가를 누를 만한 권력을 가진 딜레탕트가 있었다. 세종대왕의 셋째 아들 안평대군[38]이 그다. 유럽 곳곳의 왕가와 혼맥을 잇고 교황 넷을 배출한 메디치가였지만 억조창생의 생사존망을 쥐락펴락할 수 있었던 왕자의 그것에 비기랴. 게다가 나라님이 지음이면 저잣거리에도 현가(絃歌) 소리가 끊일 새 없다는데, 안목 높은 대군의 품 안이었으니 온갖 소인묵객이 몰려들 것은 예나 지금이나 당연한 노릇이다.

그런 안평대군의 눈에 쏙 든 화가가 현동자 안견[39]이었다. 〈몽유도원도〉라는 단 한 장의 그림으로 조선 초기 화단에서 붓 잡은 모든 이의 시샘을 한 몸에 받은 안견은 젊은 안평대군의 초상을 그리는가 하면 당시 그림쟁이로는 꿈도 못 꿀 정사품 벼슬까지 얻어 위인설관이라는 눈총을 받을 정도가 됐다. 그러니 그에 대한 높은 분의 배려가 어떠했는지 짐작 가고 남는다. 글씨 잘 써서 조선 초기 최대 서예가요, 거문고 잘 타는 데다 그림 보는 눈까지

밝았던 안평대군은 당대 최고의 컬렉터답게 중국화 중심으로 모은 서화가 무려 222축에 이르렀다. 그중 30점이 안견의 작품이었다는 기록은 그에 대한 지독한 편애를 알게 해준다.

　1447년 어느 날 사흘 만에 그린 〈몽유도원도〉는 안평대군의 꿈 이야기를 엮은 것이다. 중국제 〈도화원기〉를 이를테면 조선식으로 번안해서 꿈을 꾼 대군은 깔축없이 안견을 불러놓고 그림 소재를 귀띔해줬다. 현실과 환상의 경계가 몽롱한 〈몽유도원도〉는 풍요로운 이상향이 꼼꼼하기 짝이 없는 필치로 묻어나온 그림이다. 마을을 감싼 복사꽃, 산굽이 돌아 흐르는 폭포수, 구름허리를 뚫고 솟은 기암절벽들……. 펼쳐진 선경은 그야말로 도끼자루 썩는 줄 모를 달콤한 꿈의 세계였다. 대군은 무릎을 쳤다. 성삼문, 박팽년, 정인지, 이개, 서거정 등 스무 명의 문장들이 앞다퉈 안견의 그 그림에 이름 석 자를 올렸다. 모두 대군과 안견의 도타운 관계에 한몫 끼려는 속뜻이 있었던 까닭이다.

　그러나 세월은 반전된다. 권세를 낚아챈 세조는 〈몽유도원도〉에 오른 이름을 마치 살생부로 여긴 건지 줄줄이 처단했다. 사약을 받고 쓰러진 안평대군 그리고 사육신. 안견은 세조대까지 목숨을 부지했다. 도도한 역사의 역류를 눈치챘던지 안견은 꾀를 내어 안평대군의 방에서 벼루를 훔쳤다고 한다. 귀여워해줬더니 부뚜막에 오른 안견을 대군이 그냥 둘 리 없었다. 그러나 그는 그것으로 대군과 의절했음을 세조에게 알린 셈이 됐다. 그래도 명화는 남았으니 우정은 짧고 예술은 길다 할 것인가.

안견, ⟨몽유도원도⟩

1447년

비단에 담채

38.7 × 106.5cm

일본 덴리대학 중앙도서관

현실과 환상의 경계처럼 몽롱한 이 그림은 풍요로운
이상향을 꼼꼼한 필치로 그렸다.

살라고 낳았더니 죽으러 가는구나

—————

전장에 난무하는 총탄은 피아를 가리지 않는다. 승자도 패자도 없는 공멸의 게임이다. 누가 남아 마지막 총성을 들을 수 있으며 그 비극을 전할 수 있으랴…….

　독일의 여성미술인 케테 콜비츠[40]. 1914년 성전(聖戰)의 신념에 불타는 아들은 막무가내로 그녀의 품을 떠났다. 전선으로 투입되던 날, 콜비츠는 "이 어린 것이 살아올 수 있다면……" 하고 빌었다. 몇 달 후 아들이 보낸 첫 편지는 "어머니, 포성을 들으셨나요"라는 기세 넘친 한마디였다. 그리고 엿새 뒤 더 짧은 전보가 도착했다. "아들 전사." 1차 세계대전의 포성이 멎자 세상 사람들은 기뻐 날뛰었지만 콜비츠는 도리어 절규한다. "전장의 총성이 드디어 멈췄다고? 그래, 그 마지막 총탄에 쓰러진 병사는 없었다는 말인가."

　어린 자식의 죽음을 가슴에 파묻은 케테 콜비츠는 반전 작가로 거듭난다. 노동자의 암울한 현실을 극명한 리얼리티로 형상화한 판화 〈직조공의 봉기〉, 농민의 역사적 항쟁을 그린 〈농민전쟁〉 등을 발표해 이미 '사회참여적 여성예술가'로 추앙받았던 그녀는 전쟁의 무차별성을 절감했던 뒤라 평생 반전운동에 투신하기로 작정했던 것이다. 예전의 붓을 버리고 대신 칼을 잡았다. 목판에 칼질하며 전쟁의 상흔을 파나간 그녀는 어쩌면 자신의 판화에 아들의 영생을 새기고 싶었을지도 모른다.

　1924년 일곱 개의 목판화로 완성된 〈전쟁〉 연작은 그녀의

최대 유산으로 기록된다. 콜비츠는 작품을 마무리하며 작가 로맹
롤랑에게 들뜬 어조로 편지를 썼다. "이 그림들은 마땅히 온 세상
을 돌아다니며 외쳐야 할 것입니다. 보시오, 우리 모두가 겪은 이
참담한 과거를……."

〈전쟁〉 연작 판화의 첫 작품은 〈희생〉이다. 제목과는 정반대
로 한 여인의 몸에서 막 태어난 아이를 묘사한 그림이다. 작가는
말한다. "전장으로 떠나는 아이를 보며 또 한 번 탯줄을 끊는다.
살라고 낳았는데 이제 죽으러 가는구나." 그 처연한 심정은 이어
지는 〈어머니들〉이라는 판화에서 사무치게 표현된다. 겁에 질린
어린 자식을 숨 막히게 끌어안고 있는 어머니들. 총알받이 역할
을 마다하지 않는 모성의 눈물겨움을 이토록 생생하게 새긴 작품
은 달리 없었다.

아들의 귀환을 초조하게 기다리는 여인의 모습을 그려놓은
지 이틀 만에 그 아들의 전사 통보를 받았던 콜비츠였다. 그녀는
2차 세계대전에서 손자마저 잃게 된다. 그해 1942년의 일기에 적
힌 글은 이러했다. "어깨 위에 붙어 있는 머리는 이제 내 것도 아
니다. 내가 죽는다는 것. 오, 차라리 그것이 나쁘지 않겠구나."

콜비츠, 〈희생〉

1922~1923년

목판화

37.2 × 40.2cm

개인 소장

갓 태어난 자식을 바쳐야 하는 어미는 입을 꽉 다문
무표정이다. 안으로 누른 슬픔이 굵은 선에 숨어
있다.

콜비츠, ‹어머니들›

1923년

목판화

34.0×40.1cm

파스콸레 이아네티 갤러리

어머니들의 품 사이로 바라보이는 세상은
어린아이에게 두려움이다.

남자들의 유곽으로 변한 전시장

1968년 여름 미국 대중사회의 우상이던 앤디 워홀[41]이 복부에 두 발의 총탄을 맞았다. 워홀이 만든 <나, 남자요>라는 영화에 배우로 출연했던 여성 솔라나스가 돌연 총을 뽑아 스튜디오에 있던 그를 쏘았던 것이다. "그가 내 삶에 너무 큰 영향을 미쳤기 때문"이라고 이 여성은 저격 이유를 밝혔다. 뒤에 알려진 사실은 그녀가 여성운동가였고 입버릇처럼 하던 말이 "남자는 불완전한 여자이고 또 생물학적인 사고로 태어난 존재이기에 마땅히 없애야 한다"는 것이었다.

하필 워홀을 골랐을까. 알고 보면 여자로부터 총 맞을 짓을 하긴 했다. 마릴린 먼로, 재클린 케네디, 리즈 테일러 등 그가 그림의 소재로 다룬 여성은 여권 신장의 상징은 고사하고 하나같이 상품 포장지의 이미지에 불과했으니 말이다. 그렇다고 남자를 기형적인 생물로 치부하는 건 심했지만 현대미술에서 여자를 갖고 놀 만한 인형쯤으로 본 미술가들은 워홀 이전과 이후에도 수두룩했으니 남성 작가들, 속죄의 길은 아직 멀기만 하다.

죄를 비는 멍석의 맨 앞자리에 앉을 작가는 누구일까. 아무려나 독일의 한스 벨메르일 것이 분명하다. 1930년대 초 그는 여자를 오브제로 예술에 도입한 최초의 작가가 됐다. 각종 재료로 만든 여체를 인형처럼 분해해서 이리저리 꿰맞출 수 있게끔 만든 작품을 발표한 것이다. 하긴 17세기 화가 티치아노가 그린 <베누스>가 베네치아의 환락가 침실에 걸려 있던 시절이 없었던 건 아

벨메르, 〈인형〉

1935년

열 장의 사진 위에 수채물감

78.1 × 20.9cm

런던 테이트 갤러리

다양한 재료로 만든 여자 마네킹의 몸을 분해하거나 조립할
수 있게 제작했다.

ⓒ Hans Bellmer / ADAGP, Paris - SACK, Seoul, 2017

니지만, 몰염치하게도 여자의 신체를 함부로 주무를 수 있게 만든 벨메르는 남성 작가들의 간덩이를 키운 장본인이었다.

벨메르 이후 어느덧 미술 전시장은 남자들의 유곽으로 전락했다. 앨런 존스는 엎드린 여자의 등에 유리를 깔아 탁자처럼 쓰게 했고, 발가벗고 팔 벌린 여자를 안락의자처럼 조각해놓기도 했다. 리처드 해밀턴은 여자를 냄새 나는 하수구에 비유했고 잘 봐준다는 게 기껏 '얼빠진 매력덩어리'쯤으로 조롱했다. 옥수수 껍질을 벗기면 발가벗은 채 솟아오르는 여체나 이 닦을 때 짜내는 치약 사이로 가슴 봉긋한 여자 따위를 그려댄 것은 미국의 멜 라모스였고, 톰 웨슬만은 죽어라고 여자의 아랫도리만 강조한 작품으로 눈빛 게슴츠레한 유럽 중산층의 금고를 털었다.

자, 그러니 당하고만 있을 여성 작가들이 아니었다. 프랑스의 니키 드 생팔은 발톱을 뾰족하게 갈고 이빨을 맹수처럼 세운 여자를 그려 남자의 음흉한 속셈을 공격했다. 사진예술가 신디 셔먼은 자신을 마릴린 먼로처럼 분장하면서까지 여자를 성적 대상물로만 바라보는 남성 세계에 은유적인 비수를 꽂았다.

광고 필름은 동물, 어린아이 그리고 여자를 가장 잘 팔리는 소재로 애용한다. 또 여색을 등장시키지 않은 베스트셀러 소설도 찾기 어렵다. 미술사를 통틀어 여자 누드만큼 잘 팔리는 그림소재 또한 드물다. 요는 '여자는 장사가 된다'라는 말씀. 심히 걱정스럽다. 그것 때문에 총알 맞을 남성 작가가 또 나올지 모르니.

다시 찾은 마음의 고향

2005년 여름, 예술의전당 미술관은 전시회 하나로 열기를 뿜었다. '밀레와 바르비종파 거장전'을 보러 나온 관람객들은 손에 손에 플라스틱 부채를 들고 있었다. 입구에서 나눠준 대기업의 홍보용 부채였다. 부채는 한 면에 '세계 최초 HDR 내장형 PDP' 사진이 들어 있고, 다른 한 면에 코로[42]가 그린 ‹새 둥지를 모으는 아이들›이 인쇄돼 있었다. 부채 속 코로 그림은 나이 든 관람객을 추억에 빠지게 했다. 그 옛날 초등학교 시절, 그들은 교실에서 책받침을 부채처럼 부쳤다. 비닐수지로 제작 출시된 그 책받침을 기억하는지……. 그것은 모더니즘의 경이였다. 가난한 아이들이 두꺼운 마분지를 잘라 공책에 끼워 넣고 글씨를 쓸 때, 미끈하고 부티 나는 감촉의 비닐수지 책받침을 어루만지며 흐뭇해하던 부자 아이들도 있었다. 책받침에 복제된 그림도 생생하다. 밀레의 ‹이삭줍기›와 ‹만종›이 가장 흔하게 등장했다. 다비드의 ‹알프스를 넘는 나폴레옹›도 인기였다. 19세기 프랑스의 거장들이 책받침 안으로 들어와, 군사정권과 개발독재의 통치 속에 획일화된 한반도 소년의 상상력을 살며시 불지펴주었다.

'신고전주의의 독재자' 자크 루이 다비드는 말갈퀴와 망토 자락을 휘날리며 알프스를 넘는 나폴레옹처럼, 한때 프랑스 화단을 쥐락펴락하던 영웅적 존재였다. 장 바티스트 카미유 코로와 장 프랑수아 밀레, 그리고 일군의 바르비종파 화가들은 철통같은 고전주의의 위세를 부드러운 관용의 화필로 무너뜨린 존재다. 부

드러움이 딱딱함을 눌렀다. 그중에서도 밀레는 고전주의와 사실주의의 화해를 주선한 화가다. 그는 이상화되고 규범화된 고전주의의 탈현실적 도상에서 빠져나왔지만 인상파들이 보여준 방종한 감각으로 치닫지는 않았다. 코로가 자연을 객관적으로 묘사하면서도 근대적 낭만성을 포기하지 않은 데 반해 밀레는 사실주의의 사회적 정치적 올바름을 견지한 채 낭만보다 휴머니즘에 기울었다. 밀레의 그림에서 풍기는 경건성은 고전주의의 미덕을 이어받되 현실의 아픔을 외면하지 않은 결과이다.

이 전시에 출품한 코로는 바르비종파의 좌장답게 봄바람처럼 온유하고 가을볕처럼 삽상하다. 〈데이지를 따는 여인들〉과 〈시내를 건너는 목동〉, 〈이탈리아 풍경〉이 그렇다. 기름기를 뺀 초록의 나무들은 삶의 터전을 싱그럽게 장식하고, 자연에 순응하는 인물들은 화평하면서 여유롭다. 신통하게도 그의 유화는 미끈하다. 밑칠이 두텁지 않아 마치 아크릴 물감처럼 경쾌한 기운이 감돈다. 밀레는 남루한 시골살이의 궁기를 드러내지만 코로는 고단하지 않은 전원 풍경의 여유를 묘사한다. 코로는 밀레보다 주머니 사정이 넉넉했다. 유복한 집에서 자란 코로는 말년에 애호가들의 그림 주문을 예약제로 받았다. 이채로운 것은 〈나폴리에서 오렌지를 파는 어린아이〉라는 소품이다. 검은색 벙거지를 눌러쓰고 바구니를 든 맨발 소년의 뒷모습을 그린 작품이다. 다른 그림과 달리 필치는 거칠고 색감은 재색투성이인데, 마주한 벽면의 흙빛 그림자로 눈을 돌리는 아이는 우울하기 짝이 없다. 내일이 불안한 이 아이가 코로의 마음을 움직였을까. 화가는 번 돈의

코로, 〈나폴리에서 오렌지를 파는 어린아이〉

1828년

캔버스에 유채

18.3 × 10.7cm

개인 소장

오렌지 바구니를 든 맨발 소년의 뒷모습은 우울하다. 아이의
불안한 내일로 인해 코로의 마음이 움직였을까. 코로는
상당액의 수익금을 사회단체에 기증했다고 한다.

상당액을 사회복지 단체에 기부했다는 일화가 있다. 그가 낭만적 허영에 머물지 않고 삶의 진실을 바라볼 줄 알았다는 얘기다.

밀레의 출품작은 아쉽다. 화가의 진경을 보여주는 명화는 대부분 드로잉이나 에칭, 리토그라프로 나왔다. 〈씨 뿌리는 사람〉, 〈이삭줍기〉, 〈밭 가는 사람〉, 〈우유를 휘젓는 여자〉 등이다. 그래도 이 무채색의 판화는 "노동은 순교와 같다"고 말한 밀레의 사회관을 엿보는 데 도움이 된다. 그는 고통과 난관 속에서 꿋꿋하게 삶을 꾸려나가는 밑바닥 농부들을 찬미한다. 직접 농사에 투신하지는 않았지만 그들 삶의 애환을 더불어 통감한 참여주의 자였다. 어떤 이는 밀레를 우리식 '민중화가'로 분류한다. 〈만종〉을 처음 그릴 때, 희한한 소문이 나돌았다. 애초 밀레는 부부의 발치에 놓인 바구니에 감자를 그리지 않았다고 했다. 바구니 속에 부부의 죽은 자식을 그려 넣었다는 말이 퍼진 것이다. 그렇다면 '만종'은 '평화'가 아니라 '통탄'으로 해석이 달라져야 했다. 소문의 진위는 명확하지 않다. 어쨌거나 가난한 농민의 정직성과 소박함에 머물지 않고 궁핍에 저항하는 의식을 밀레에게서 찾아내려는 사람들이 그를 '민중화가'라 부른다.

밀레의 〈우물에서 돌아오는 여자〉는 반갑다. 그의 전형성이 보이기 때문이다. 두 손에 물통을 든 아낙네는 농촌 사람을 핍진하게 그려낸다. 햇볕에 단련된 고집스러운 얼굴, 우악한 악력으로 물통을 그러잡은 크고 투박한 손, 걷기에 불편한 통짜 신발, 그리고 별스레 기쁠 일이 없을 것 같은, 일상의 무덤덤함이 배어 있는 화면. 기층 민중의 소외와 불평등을 억지로 상기할 필요는 없

밀레, 〈우물에서 돌아오는 여자〉

1855~1860년

캔버스에 유채

100.3 × 80.8cm

개인 소장

두 손에 물통을 들고 있는 농촌의 여인. 궁핍하고
투박하지만 단단한 여인의 몸에서 강한 생명력을
엿볼 수 있다.

다 해도 분명 한가롭고 안온한 시골 풍경은 아니다. 프랑스 평단은 밀레에게 적대적이었다. 보는 이의 내심을 불편하게 만드는 내 이웃의 초라하고 구질구질한 생활을 하필 그림으로 그려내야 하겠느냐는 불만이었다. 뒤늦게야 밀레의 진정을 이해하고 레종 도뇌르 훈장으로 거장을 달랬지만, 화가의 쓸쓸한 여정은 그보다 길었다. 먼 훗날 살바도르 달리도 밀레의 〈만종〉에 대해 심상치 않은 관심을 가졌다. 달리는 자신의 두 작품에 〈만종〉의 이미지를 차용함으로써 명작에 대한 오마주를 표현했다.

바르비종 화가들이 그린 수풀이나 들판, 농가 풍경은 우리 눈에도 친숙하다. 그래서 아마추어 화가들이 그들의 풍경화를 자주 흉내 낸다. 거드름 피우지 않는 풍경이 마음에 와닿기 때문이다. 관객들은 밀레와 코로와 루소와 도비니의 작품을 보며 마음의 고향을 다시 찾은 기쁨을 누리기도 했다.

반풍수를 비웃은 달리의 쇼, 쇼, 쇼

반 고흐가 요즘 귀를 자른다면 응급차보다 TV 카메라가 먼저 달려올 것이다. 고심참담한 예술가의 해프닝이 될 테니까. 동네 아이들에게 돌팔매질까지 당했던 세잔[43]은 그때야 불쌍한 광인에 지나지 않았지만, 혹시 지금까지 살아서 외출이라도 한다면 보도진의 플래시에 눈을 못 뜰지 모른다. 광기가 사라진 오늘의 예술계, 남은 건 낭만파의 아류에도 못 미치는 가식적인 유희요, 작품 가격을 높이려는 교활한 연출뿐이다. 이리하여 광인예술가의 시대는 자취를 감추고 말았는가…….

초현실주의 화가 살바도르 달리가 있다. 세상 모든 변태 행위를 다 보여주었던 그의 진짜 속내는 지금까지도 괴상망측한 작품 못지않게 아리송한 연구 대상이 되고 있다. 대중을 속이는 천재적인 어릿광대인가, 아니면 미친 삶 그 자체를 예술로 승화시킨 골수 기인인가. 어느 쪽이 정답이건 미술사가들은 달리의 광태를 '움직이는 작품'으로 쳐주는 데 결코 옹색하지 않다.

다섯 살 달리는 개미가 득실대는 썩은 박쥐를 입속에 집어넣은 괴물 소년이었다. 커서는 고슴도치, 도마뱀, 거미, 생쥐가 들어 있는 닭장 속에서 한나절 같이 지낸 적도 있었다. 애써 기른 할머니의 탐스러운 머리칼을 가위질해버리고, 열다섯 살에 파이프를 피우면서 은 넥타이핀을 꽂고 다닌 기행은 차라리 곰살궂은 구석이라도 있다. 어린애를 다리 밑으로 무작정 떨어뜨려 치사 직전까지 몰고 간 것이나, 고층 건물에 오르면 뛰어내리고픈 충동에 몸

1970년대 작가의 고향인 스페인 피게라스에서 포즈를 취한 살바도르 달리.
후원자였던 주세페 알바레토 박사가 그 뒤에 섰다.

부림친 달리의 광기는 초침 없는 시한폭탄과 다를 바 없었다.

배꼽 빠지게 우스운 건 그의 구혼 장면이다. 지구상의 어느 칠면조도 따라 오지 못할 '바디 아트(Body art)'를 보여준다. 잘 알려졌다시피 달리가 목맨 여인은 시인 폴 엘뤼아르의 '정부인(貞夫人)'인 갈라였다. 첫 대면에서 혼을 빼앗긴 달리는 갈라의 환심을 사고자 기상천외한 쇼를 준비한 채 그녀를 만났다. 먼저 깃을 자른 와이셔츠를 레이스처럼 모양내고 가슴털과 젖꼭지가 보이게끔 구멍을 뚫었다. 그다음 수영 팬티를 뒤집어 입고 겨드랑이 털은 말끔히 밀어낸 다음 그곳에 푸른 물감을 칠했다.

그것도 모자라 무릎을 면도날로 그어 칼자국을 내고 붉은 제라늄 꽃을 귀에 꽂았다. 마지막 정성 들인 손질은 향수 뿌리기였으나 염소 똥이 섞인 생선 기름을 온몸에 처발랐으니, 찰떡궁합 갈라였기에 망정이지 뉘라서 그 곁에 앉아 있을 수 있었을까.

물론 달리의 변태 짓거리가 미술 대중을 실컷 웃겨주었고 그 대가로 달리는 엄청난 개런티를 챙겼다는 일부의 지적도 없진 않다. 하지만 물렁물렁한 시계와 호랑이를 삼키는 물고기가 그려진 그의 '별격 작품' 때문에 배신감을 맛보는 사람은 아무도 없다. 삶의 극단으로까지 치솟은 광기는 곧 예술이다. 언제나 반풍수가 집안을 망친다.

재스퍼 존스, 퍼즐게임을 즐기다

미국 팝아트의 수석주자 노릇을 했던 재스퍼 존스는 성조기를 화면에 옮긴 작품 〈깃발〉 하나로 이름을 떨친 작가가 됐다. 그에게 1988년은 진짜 깃발을 휘날린 생애 최고의 해로 기록된다. 베네치아 비엔날레에서 황금사자상을 거머쥐는 한편, 그의 작품이 소더비 경매에서 현존 작가로는 최고인 24만 달러에 낙찰되는 감격까지 맛보았다. 이런 겹경사를 치른 존스, 숫보기라면 날뛰기도 했겠건만 '입술에 납을 단 사나이'답게 뜨거운 환호에도 별다른 기별조차 남기지 않았다는 후일담이다.

스물넷 나이에 레오 카스텔리 화랑에서 첫 전시를 연 존스는 개막 첫날 밤 자고 나니 유명해진 기린아였다. "도대체가 아무런 느낌도 일지 않는 한 나라의 국기를 무엇하러 그리는지…… 그가 무슨 국수주의자인가" 하는 것이 출품작 〈깃발〉을 본 관객의 반응이었다. 그러나 캔버스가 아깝다는 무지렁이의 푸념과는 달리 유력 평론가들이 "그림에서 어떠한 일류전도 배제시킨 가운데 아는 것을 그냥 보게끔 만드는 의식 조련사"로 존스를 힘껏 헹가래 친 덕분에 그는 금방 스타 반열을 타고 올랐다.

과묵한 데다 작품 발표에 답답할 만큼 공을 들이는 그가 지금껏 명멸하는 스타 틈에서 광휘를 잃지 않은 이유는 무엇일까. 존스는 사생활을 감추는 평소 버릇처럼 작품에 미스터리를 집어넣길 즐긴다. 가장 흥미로운 퍼즐게임 출제자가 그였는지도 모른다.

어지러운 삼원색 바탕에다 빗금이나 각지고 둥근 도형을 거

존스, ⟨깃발⟩

1954~1955년

캔버스 천을 바른 합판에 신문 콜라주·유채·왁스

107.3 × 153.8cm

뉴욕현대미술관 MoMA

국기를 소재로 한 그림 때문에 '국수주의자'로 오해받기도
했지만 존스는 그림에서 일류전을 배제하려는 시도를
보여줬다.

칠게 그린 그의 작품 하나가 있다. 틀림없이 무엇을 드러내고 있는 듯한데 얽힌 실타래처럼 잡아낼 길이 없다. 그 단서는 제목 ‹0에서 9까지›에 숨어 있다. 즉 0에서 9까지 숫자를 한곳에 겹쳐 쓴 그림이다. 제목 자체가 수수께끼 같은 것도 있다. 수출용 포장 상자처럼 글씨가 찍혀 있는 1962년 작 평면회화는 제목이 ‹4 The News›다. 어법이 잘 안 맞는 이 제목은 알고 보면 ‘4’와 발음이 비슷한 ‘For’를 뜻한다. 바로 ‘작가 자신에게 전하는 소식’임은 아래쪽 글씨 ‘페토 존스’에서 분명해진다. 페토라는 이름의 두 단어는 ‘……에게’라는 의미의 ‘to’이기 때문이다. 요즘 네티즌이 쓰는 축약식 표기법과 닮았다.

　　이 밖에 자동차 겉 무늬와 빌딩 벽장식에서 몰래 훔쳐온 빗금과 거북등 문양을 그리기도 해 사람들을 헷갈리게 만들던 존스는 1965년 ‹깃발› 연작에서 매직아이 그림의 원조 격을 선보인다. 이 그림에는 실제 색깔과 다른 색의 성조기 중앙에 흰 점이 찍혀 있는데, 이를 삼십 초 이상 쳐다보고 난 다음 그 아래 단색조의 사각형으로 시선을 옮기면 신기하게도 그것이 제대로 된 성조기 모습으로 보인다. 어느 평론가는 존스의 은밀한 퍼즐을 푸는 것이 재미있어 각국의 미술관을 죄다 돌아다니며 답을 구하기도 했다. 가뜩이나 골치 아픈 현대미술에 이런 난해한 퍼즐까지 삽입한 존스의 속내는 무엇이었나. 그의 말에서 답을 구할진저……. “사람들이 주의를 기울이지 않는 것들을 공들여 쳐다보게 하고 싶다.”

존스, ⟨0에서 9까지⟩

1961년

캔버스에 유채

137.0 × 104.5cm

개인 소장

존스는 그림 속에 미스터리 넣기를 즐겼다. 그는 가장
흥미로운 퍼즐게임의 출제자가 아니었을까.

잔혹한 미술계의 레드 데블스

몸은 붓이다. 얼른 이해가 안 될지 모르지만 사실이다. 붓이 생각을 전달하는 표현 수단이라고 할 때 몸짓언어는 몸을 붓으로 사용하는 일례가 될 것이다. 실제로 미술에서 몸의 일부를 도구로 써서 작품을 제작하는 경우가 적지 않다.

오래된 동양화 역사를 들춰보면 그런 대표적인 예로 지두화(指頭畵)가 금방 눈에 띈다. '손가락으로 그린 그림'이라는 뜻이다. 손가락까지 사용했는데 손톱은 왜 동원되지 않았겠는가. 붓이 도저히 표현하지 못할 직접성 또는 민첩성을 위해 우리의 옛 선조 화가들은 굵게는 손가락, 가늘게는 손톱을 쓰는 놀랄 만한 예지를 보여준 것이다.

그런가 하면 서양미술사에서는 몸이 붓이 아니라 흉기라고 해야 어울릴 일들이 비일비재하다. 그만큼 폭력적인 표현 수단으로 자신의 신체를 마구 내던졌다. 예술적 재앙이라 해도 좋을 이런 행위를 통해 서양 정신의 동물성 육질까지 엿볼 수 있다면 지나친 재단이 될까.

〈모나리자〉를 그린 다 빈치에게 고의로 모욕을 안겨준 사람은 미국으로 귀화한 프랑스 미술가 마르셀 뒤샹[44]이다. 알려졌다시피 그는 영원의 미소를 짓고 있는 모나리자상에 콧수염을 그려넣은 주인공이다. 고전 명화에 대한 버르장머리 없는 폭력 덕분에 그는 미술계에서 가장 이단적인 작가가 될 수 있었다. 그가 죽고 난 뒤에 발견된 유작 중 한 드로잉 작품은 그림 속의 신체 부위

에다 진짜 체모를 일일이 붙여놓은 것이어서 보는 이를 경악시켰다. 그러나 그것도 약과다. 나머지 한 작품 ‹잘못된 풍경›이 바로 자신의 정액을 재료로 한 것임이 알려진 순간 전 세계는 입을 다물고 말았다. 이 정도면 가위 몸을 이용한 변태적 사위라고밖에 할 말이 없겠다.

여성 모델의 몸에 물감을 끼얹어 ‘복제 인체’를 떠내기도 한 프랑스의 미술가 이브 클라인이 고층 빌딩에서 몸을 던지는 행위예술로 각광받은 것은 차라리 애교에 가깝다. 왜냐하면 그 밑에는 그물이 깔려 있었으니까. 일본 어느 작가는 높은 곳에서 미리 깔아놓은 캔버스 아래로 뛰어내렸다. 그는 구멍이 뻥 뚫린 캔버스를 전시장에 옮겨놓았다. 그의 ‘자작 해설’은 “화면에 생생한 기운을 불어넣기 위해서”였단다. 사고의 위험을 무릅쓴 이 행위는 뒷날 그저 ‹찢어진 캔버스›로 남았을 따름이다.

그러나 이탈리아 작가 피에로 만초니가 벌인 수작은 정말 냄새가 난다. 그는 자신의 배설물을 구십 개의 깡통에 담아 통조림 작품을 만들었다. 작품명은 ‹예술가의 똥›이다. 어이없게도 그 작품이 똥값이 아닌 금값으로 팔렸다는 후일담도 있긴 하나 지독하게 욕을 먹은 탓인지 그는 몇 해 안 가 세상을 뜨고 말았다.

한국의 태극기를 펼쳐놓고 그 아래 얼음 덩어리를 쌓아 이색적인 화제를 모았던 미국의 흑인 조각가 데이비드 해먼스가 있다. 이 사람은 이발소를 돌아다니는 게 취미인 모양이다. 그곳에서 그는 바닥에 떨어진 머리카락, 그중에서도 흑인들의 꼬불꼬불한 두발만 주워 담았다. 전시장에 잔뜩 높이 쌓고는 작품인 양 제

목 붙이기를 〈머리칼 피라미드〉라 했다.

매튜 바니라는 미국 작가는 극단적인 찬반론이 엇갈렸던 1993년 서울의 휘트니 비엔날레를 통해 국내에 어지간히 알려진 인물이다. 그는 힘든 행위만을 골라 보여준다. 즉 발가벗은 몸뚱어리로 깎아지른 암벽을 올라간다거나 공중 추락하는 장면을 비디오에 담기도 한다는데, 이를 일러 '바디 아트'의 진수라고 할지 모르지만 일반인의 눈에야 쓸데없는 짓이 아니고 무엇이랴.

프랑스의 여성 전사 지나 판[45]은 어떤가. 그녀는 온몸의 털을 다 깎아버리거나, 엄청나게 많은 음식을 꾸역꾸역 먹다 끝내 토해버리는 '몬도가네 해프닝'으로 이름을 얻었다. 전사의 훈장을 받게 된 것은 그녀가 맨몸으로 커다란 유리 창문을 와장창 부수고 나간 뒤였다. "고통의 한계에 도달한 인간의 몸부림을 보여주려 했다"라는 것이 그녀의 짤막한 뒷말이었다.

이런 잔혹 미술의 하이라이트는 뭐니 뭐니 해도 크리스 버든[46]에게서 찾아야 한다. 그의 작업은 거의 지옥훈련과 맞먹는다. 그래서 붙은 별명이 '미술계의 악마'다. 대학을 졸업하던 해 그는 교수 앞에서 끝내주는 진기를 선보인다. 라면상자만 한 궤짝에 몸을 구기고 들어가 무려 5일간 물만 마시고 지내는 것이 바로 그의 졸업 작품이었다.

한술 더 떠 그는 인도의 요기들도 고개를 내저을 참혹한 광경을 연출했다. 바닥에 깨진 유리 조각을 깔아놓는다. 그러고는 옷을 홀라당 벗어젖히고 그 위에 누워버렸다. 그것도 모자라 그는 삐죽삐죽한 유리 조각을 몸으로 부비면서 한참이나 기어갔다.

프로방스 지역의 귀족 가문에서 태어난 프랑스 작가
사드(통칭 사드 후작)는 성 본능과 악의 문제를 철저히
추구한 그의 예술 행위 때문에 '사디스트'란 말을
낳았다. 사진은 알포르 국립수의학교에 수장 중인
⟨해부된 기사⟩(1766~1771). 사람과 말의 사체를
사용해서 사드가 만든 것이다.

그 광경을 보려고 모인 관중은 정작 마무리를 보지 못했다. 모두 눈을 감아버렸기 때문이다.

크리스 버든의 예술적 데모는 갈수록 위험도를 더했다. 가슴에 전선을 연결해 전류가 흐르도록 하는 1973년의 행위는 공포영화에 가까웠다. 그 모습을 찍은 사진작품의 제목이 가관이다. 바로 〈천국통로〉. 생방송 중인 TV 좌담회에 난데없이 뛰어들어 진행자를 인질로 잡는 등 점차 위험 수위를 높여가던 크리스 버든은 총살형을 당하는 죄수 흉내까지 내기에 이른다. 미리 약속한 총잡이에게 자신의 팔을 향해 총을 쏘게 했다. 총알이 그의 근육을 관통하고 살점이 튕겨져 나갔다. 미술계의 '레드 데블스'가 마지막으로 보여줄 작품은 과연 무엇이 될지, 모두가 궁금했다. 미술의 납량특집 삼아 즐겨보려 해도 그는 이제 가고 없다.

붓을 버린 화가들의 별난 잔치

―――

아돌프 고틀리브[47]라는 미국 화가는 그림을 그릴 때 붓 대신 창문을 닦는 데 쓰는 고무 롤러를 사용했다. 긴 막대의 끝을 잡고 앞뒤로 밀었다 당겼다 하면 캔버스에는 물감의 농도가 고른 색면이 나타나게 된다. 추상표현주의의 거장인 잭슨 폴록은 물감을 담은 양동이를 아예 옆구리에 낀 채 캔버스 위에서 작업을 한다. 물감을 줄줄 흘리다가 흩뿌리기도 하며 신명에 겨울 때는 통째 들이붓기도 했다.

　　음악을 틀어놓고 신나는 곡이 나오면 춤까지 추면서 색칠하는가 하면 행위 예술가들이 흔히 하듯 온몸에 물감을 범벅으로 칠하고 캔버스에 나뒹구는 화가도 꽤 있다. 거기다 서양의 화가들은 캔버스를 반드시 때려눕혀야 할 적이라도 되는 양 찢고 부수고 던지고 하면서 온갖 폭력으로 다스리는 모습을 자주 보여준다.

　　현대미술은 그런 점에서 '병리의 미학' 또는 '불구의 예술화'라는 이름을 얻기도 했다. 동양의 붓, 서양의 브러시는 화가들의 일차적인 표현 도구다. 화가가 붓을 버릴 때 그것은 곧 전통과의 단절을 의미한다. 서양의 액션 페인팅은 붓이 만들어내는 표현성을 거부하는 데서 출발했다고도 한다.

　　동양에도 알고 보면 서양보다 훨씬 일찍 모필에서 손을 뗀 화가가 수두룩하다. 당나라의 기록에는 먹물통에 머리칼을 집어넣고 흠씬 적셨다 꺼내 머리를 좌우로 흔들며 그림을 그린 화가의 일화가 있다. 악사에게 음악을 연주하게 해놓고는 얼굴은 이쪽,

고틀리브, ‹비행›

1969년

캔버스에 유채

69.8 × 59.3cm

피터 베틀로 갤러리

붓 대신 고무 롤러를 자주 사용한 고틀리브는
캔버스 위에 물감의 농도가 고른 색면을 그렸다.

손은 저쪽으로 향한 채 요즘의 탱고 시늉을 하며 그림 그린 이도 있었다.

당나라 때의 왕묵이란 화가는 술에 취한 채 비단에다 먹물을 잔뜩 부어놓고 작업했다. 발로 먹을 밟아 뭉개거나 손바닥으로 개칠해놓은 것이 그의 작품이었다. 먹물을 뿌린 비단 위에 사람을 태우고 이쪽저쪽으로 번갈아 잡아당겨 넘어질 때 튀는 먹물 자국으로 그림 그린 이도 있었다니 이쯤 되면 액션 페인팅의 족보는 수정이 필요할 지경이다.

청대 화가 고기패[48]는 붓의 한계를 뛰어넘는 표현 도구를 찾으려 며칠 밤을 번민하다 꿈속에서 그것을 발견했다. 이미 손가락을 붓 삼아 그린 그림으로 이름이 높았던 그는 자신의 약지에서 긴 손톱이 무럭무럭 자라는 꿈을 꾼 것이다. 그가 자른 손톱을 붓끝에 매달아 그림을 그렸더니 천하의 명성이 자자하더라는 얘기까지 있다.

이 밖에도 닳아빠진 몽당붓의 독필, 대나무를 얇게 쪼갠 죽필, 칡뿌리로 만든 갈필, 인두로 지지는 낙필, 가죽으로 만든 혁필 등이 있었으니 서양의 별별 짓거리가 무색해질 판이다. 게다가 손가락으로 그린 지두화는 서양의 핑거 페인팅에 앞선 원조였다. 손바닥으로 그림을 그린 당나라의 장조는 그 기법을 누구에게 배웠느냐는 물음에 "밖에서는 자연이, 안에서는 영감이 스승이다"라고 대답했다.

손금쟁이, 포도주 장수가 화가로

어느 미술인이 작가가 작품을 생산해냄으로써 거기에 기대어 돈을 버는 직업이 과연 몇 종류나 있을까 심심파적 삼아 셈해본 적이 있었다. 화랑주, 평론가, 미술잡지 발행인, 표구사, 물감 제조업자, 작품 운송인……. 그랬더니 무려 158가지가 되더라는 것이다. 작가 한 명이 참 여러 사람 먹여 살리누나 싶은데, 정작 작가 본인은 어떤 행색인가. 하릴없는 실업자 꼴을 면한 게 불과 삼십여 년이 될까 모르겠다. 하기야 예술가 대접이 남다른 프랑스에서도 1950년까지 전위예술가 치고 밥 빌어먹지 않는 이가 드물었다니, 남부럽잖게 사는 인기 작가가 줄을 잇는 요즘 화단에 견주면 금석지감이 아닐 수 없다.

전업작가로 자립하기 전까지 작가들이 호구의 방편으로 이런저런 일자리를 기웃거린 것을 보면 그게 곧 인생 드라마인가 싶을 정도다. 교수작가가 우대받는 이 땅의 낯간지러운 풍토와 다를 바 없이 외국서도 강단에 선 작가는 나은 편이다. 미국의 라우션버그나 케네스 놀런드를 제자로 둔 옵아트*의 선구자 요제프 알버스는 미술대 학과장이었고, 최초의 입체파 조각을 남긴 러시아제국 출신 아르키펭코는 베를린 미술학교장을 거쳐 워싱턴대와 뉴욕대에서 명예직의 덕을 톡톡히 본 사람이다. 증권회

* 옵아트(Op Art) | 팝아트의 상업주의와 상징성에 대한 반동적 성격으로 탄생했다. 사상이나 정서와는 무관하게 원근법상의 착시나 색채의 장력(張力)을 통해 순수한 시각상의 착각을 추구한다.

사 말단직을 버리고 사십줄이 다 돼 그림에 미친 고갱, '두아니에 (douanier, 세관원) 루소'라는 별칭이 더 애틋한 앙리 루소, 광부를 상대로 전도사업에 나섰던 반 고흐 등은 앞가림하기가 어려웠던 시절을 겪었다.

1960년 베네치아 비엔날레 회화상을 받은 독일계 아르퉁은 전쟁통에 다리 하나를 절단하고 전상자 연금으로 끼니를 이었다. 조각가 세자르는 대리석 재료를 살 돈이 없어 쓰레기통에서 나온 금속 쪼가리로 작업했다. 거의 막장을 오가야 했던 작가도 수두룩하다. 비시에르는 밭이나 일구는 농투성이, 이브 탕기와 알렉산더 칼더는 화물선 갑판원, 앙리 로랑스는 채석장의 석공 출신이며, 에두아르 피뇽은 광부를 거쳐 인쇄공, 루오는 유리공 도제로 연명하면서 눈물 젖은 빵을 씹었다.

그런가 하면 블라맹크는 모자를 벗어들고 바이올린을 연주했고, 폴리아코프도 한때 나이트클럽을 전전하며 기타를 연주해 취객의 비위를 맞춰야 했다. 덴마크 화가 야콥센은 그럴듯하게 말해 카센터 조수였고, 자크 비용은 공증사무실에서 서류나 나르면서 쥐꼬리만 한 월급을 챙겼다. 한심하기는 손금쟁이에다 행상인인 아틀랑과 포도주 장수 뒤비페와 맞먹는다고 할까. 옛 그림 수복과 복제회화를 판매했던 슈나이더와 포트리에는 그 방면 경험이 창작에 도움이 됐다고 회고했다.

국내 화가 중에는 극장 간판을 그리거나 만화를 그렸던 이들이 더러 있다. 그들은 되도록 숨기고 싶은 이력이라고 말해왔지만 그게 부끄러움일 순 없겠다. 오히려 인생의 '연금술'이라고 자랑해도 나무랄 일은 아니다.

파이크 코흐, ‹슬럼 랩소디›

1929년

캔버스에 유채

81.0 × 95.5cm

암스테르담 스테델릭미술관

네덜란드 출신 화가 코흐는 법률학도였으나
미술에 반해 길을 바꿨다. 그는 일상의 느닷없는
사물들을 병치하는 마술적 사실주의를 옹호했다.

이런 건 나도 그리겠소

뉴욕의 현대미술관[MoMA]이 마련했던 초대형 마티스⁴⁹ 회고전
은 1990년대 들어 가장 폭발적인 인기를 끈 미술 행사였다. 20
세기 초 야수파의 거두였으며, 그 오만했던 피카소마저 "지구상
에서 유일하게 색채를 그렸던 화가"로 부러워했던 앙리 마티스
는 백 년 전만 해도 미국 땅에서 자신의 그림이 공개 화형에 처해
질 만큼 치욕을 당한 작가였다. 그의 작품은 '야수파'라는 이름 그
대로 다듬어지지 않은 거칠음, 포악하게 찍어 바른 물감 등으로
곱고 예쁘고 신성한 그림과는 거리가 멀었다. 한때 그토록 분노
의 대상이 됐던 작품 앞에서 수많은 뉴요커가 외려 탄성을 질렀다
니, 미술에도 염량세태가 있는 모양이다. 마티스의 젊은 시절 얘
기 한 토막이다.

 마티스의 아틀리에를 방문한 한 부인이 오른팔을 유난히 길
게 그린 여인상을 보고 잔뜩 찌푸리며 한마디 내뱉었다. "내가 남
자라면 당신 작품 속의 여자와는 차 한잔도 안 나눌 거예요. 이게
웬 괴물이람……." 마티스의 대답인즉 "부인, 뭔가 잘못 보셨군
요. 이것은 여자가 아니라 그림이랍니다"였다. 마티스는 '그림 속
의 여자'와 '여자를 그린 그림' 사이의 분명한 차이를 말했다. 하
나도 새로울 것이 없는 사실이지만 사람들은 무수히 착각하면서
그림을 해석한다. 그림을 그림으로 보지 못하기 때문에 일어난
우화 하나를 더 들어본다.

 어느 해 국내 대표적인 재벌 그룹 회장이 피카소의 작품을

모아놓은 전시장에 초청됐다. 눈, 코, 입이 제멋대로인 피카소의 작품을 물끄러미 쳐다보던 그는 곁에 선 미술인들에게 "이런 건 나도 그리겠소"라고 했다. 하도 같잖은 말이어서 미술인들은 순간 묵묵부답일 수밖에 없었다. 잠시 뒤 미술 단체장인 한 분이 나서서 "회장님은 이것보다 돈을 그린다면 따라올 사람이 없을 겁니다"라고 한마디 쏘았다. 이 말에 회장은 "맞아, 세종대왕 초상화는 내가 최고일 거요" 하며 껄껄 웃었다. 재벌의 넉살에 좌중이 따라 웃었다지만 뒤돌아서서 내뱉은 말은 "저 무식한……"이었다던가. 이 재벌 역시 피카소의 그림은 보지 못한 채 그림의 형상만 본 것이라 할 수 있다.

마티스는 말했다. "내가 초록색을 칠한다고 해서 풀을 뜻하는 것은 아니며 파란색을 칠한다 해서 하늘을 그리는 것은 아니다." 그렇다면 '초록'과 '풀'의 차이를 어떻게 분별할 수 있을까. 실제로 마티스는 그것을 흥미롭게 실험한 바 있다. 그는 화실 입구에 아칸서스를 줄지어 심어두었다. 그는 화실을 찾아오는 사람들에게 늘 물었다. 올라오는 길에 혹시 아칸서스를 보았으냐는 물음이었다. 봤다는 사람은 의외로 적었다. 그 이유에 대해 마티스는 "아칸서스 무늬로 장식된 건축 벽면이나 공예품이 생활 주변에 너무 많기 때문이다. 기억 속에 뚜렷이 인각된 형상은 실물을 보지 못하게 만든다"고 설명했다.

기억은 실물을 덮어버린다. 풀은 초록색이라는 기억, 사람의 팔은 양쪽이 같다는 지식이나, 눈은 둘이요 코는 하나라는 정보 등은 그림의 진실을 수용하지 못하게 한다. 교양에 복종하지

마티스, ‹화려한 배경 앞의 인물›

1925~1926년

캔버스에 유채

130.0×98.0cm

파리 국립근대미술관

다듬어지지 않은 마티스의 거친 필치는 예쁘장하고
신성한 그림에 익숙한 미술 애호가들의 마른 성미를
건드리기도 했다.

않는 천진함, 대상의 고유한 진실을 파악하는 어린아이의 눈이 그림을 그림으로 보게 한다. 그림을 보되 겉모양만 보는 사람은 달을 가리켰으되 달을 쳐다보지 않고 손가락을 보는 사람과 같다.

장지문에서 나온 국적 불명의 맹견

자기가 그린 그림이라는 걸 밝히기 위해 작가는 서명을 한다. 라파엘로나 다 빈치의 작품에 작가 서명이 없는 것을 보고 의아해한 사람도 많았을 테지만 서양화에서 서명은 19세기 끄트머리에 와서야 본격화된다. 서명의 전 단계로 서양화가들은 모노그램을 썼다. 이름의 머리글자를 장식 문양처럼 만들어놓은 것이 모노그램이다. 잘 모르는 사람들은 무슨 암호를 풀이하듯이 모노그램에서 작가의 정체를 밝혀야 했다.

　이에 비하면, 동양화는 훨씬 일찍 까마득한 세기 이전부터 낙관을 했다. 서양화도 마찬가지지만 서명과 인장은 그것이 누구 그림이냐를 판가름하는 데 결정적 증거가 된다. 그러다 보니 유명 작가의 비슷한 그림이 나올 경우, 그 사람의 이름이나 인장을 일부러 써넣거나 찍어넣어 모르는 이의 눈을 속이는 일이 늘어나게 됐다. 이를 일러 '후락(後落)'이라 한다. 말하자면 뒷날 낙관을 했다는 얘긴데, 눈 밝은 전문가일수록 낙관보다는 화풍과 필치를 더 귀한 감별 기준으로 삼는 법이다.

　국립중앙박물관에 소장돼 있는 고회화 중 가장 이국적인 풍모를 보이는 그림은 아마 〈맹견도〉일 것이다. 가로 1미터에 조금 못 미치는 이 그림은 1918년 당시 덕수궁미술관이 이십 원을 주고 개인 소장가에게서 사들였다. 처음 이 그림을 찾아낸 이는 우리나라 최초의 서양화가였던 고희동[50]이다. 서울 어느 집을 수리하는 데 우연히 들렀다가 장지문 속에서 튀어나온 이 보물을 거저

작자 미상, 〈맹견도〉

조선 후기

종이에 채색

44.2×98.5cm

국립중앙박물관

납죽 엎드린 개의 몸뚱이나 음영을 달리하는 마른
털이 사실적이며 입체적이다.

얻어 왔다는 것이다.

한걸음에 달려나온 고희동은 친한 화가 몇만 모인 자리에서 이 희한한 그림을 자랑스레 펼쳤다. 그림 한구석에 자리 잡은 낙관에서 '사능(士能)'이라는 글자를 발견한 이들은 "옳지, 사능은 단원 김홍도의 자가 분명할손. 이만한 솜씨라면 단원이 아니고선 어림없겠지"라고 했다. 어쨌거나 <맹견도>는 고희동의 수중을 떠나 개인 소장가에게로 옮겨진 조금 뒤 '단원 김홍도 작'이라는 꼬리표를 달고 미술관에 정중하게 모셔졌다.

그러나 아무래도 찜찜한 구석이 있었던 모양이다. <맹견도>를 두고 "청나라에서 들어온 그림"이라니 "국내작이긴 하되 단원이 그리진 않았을 것"이라는 논박들이 오고갔다. 부리부리한 눈이며 촘촘한 털, 길게 늘어뜨린 꼬리 등으로 미뤄 토종 황구는 분명 아닌 데다 17세기 이후 서양화풍이 조선에도 유입됐다고는 하나 입체감을 주는 음영이 저토록 꼼꼼하게 표현된 점은 사능이란 낙관의 믿음성을 의심하기에 족했다. 결국 국립중앙박물관은 고심 끝에 이 작품을 '작자 미상'으로 고치기로 전문가들과 합의했다.

1960년대 <맹견도>가 박물관에서 일반 공개된 적이 있었다. 단체 관람하던 초등학생들이 이 그림을 보고 박물관 직원에게 "교과서에는 단원 김홍도 그림이라 했는데 여기선 왜 작가를 모른다고 하느냐"며 항의하는 소동도 빚었다. 그나저나 이 작품을 넘겼던 고희동 일행은 한 사나흘 요릿집에서 푸지게 먹고 놀았다는 후일담도 있었는데, 혹시 그분들 개 그림을 팔아 보신탕은 드시지 않으셨는지 모르겠다.

현대판 읍참마속, 발 묶인 자동차

행락철 모처럼 가족 나들이를 한답시고 먼 길을 떠났던 어느 미술인이 생지옥 같은 교통 체증을 겪고 나서 하는 말이다. "백남준 씨가 개천절을 기념한다면서 1,003대의 TV를 쌓아 만든 〈다다 익선〉이란 그 작품, 거 왜 국립현대미술관에 있는 거 말이야. 그거 바꿔야 돼. TV 대신 만일 자동차를 그 숫자만큼 올려놓았다면 그는 틀림없이 '족집게 예술가'란 소리까지 들었을 텐데 말이야……." 아마 그랬을 것이다. 같은 생활의 이기라도 자동차만 한 애물단지가 따로 있을까 싶은 요즘, 문명의 야만성을 드러내는 예술적 소재로 자동차가 맞춤한 품목이 되지 않겠는가.

자동차와 미술. 노스트라다무스가 4백여 년 전 "이 다음에는 발 달린 탈것들이 현세의 아수라를 탄생시킬 것"이라며 교통 대란을 내다봤다지만, 미술의 순수성에까지 매연이 자욱할 줄은 차마 몰랐을 것이다. 미술과 아무 관련이 없는 듯한 자동차는 바로 그 야만성 때문에 예술의 시사적 대응물로 심심찮게 차용되고 있다.

독일 작가 볼프 보스텔은 잔인한 예술을 보여주는 인물로 악명이 높다. 여자의 국부에 콘크리트를 발라버리거나, 관객의 감각을 시험한다며 수백 개의 알전구를 객석에서 터뜨리기도 한 작가였다. 깜짝쇼를 즐겨 찾는 보스텔이 러시아워에 시달린 경험이 얼마나 있는지는 모르겠으나 언젠가는 자동차에 복수하리라 작심하고 있었다. 그는 1969년 쾰른의 한 화랑 앞에 주차해놓

은 삐까번쩍한 자동차에 엄청난 양의 레미콘을 쏟아부어버렸다. 꼼짝달싹 못하게 된 이 '자동차 조각'에 작가가 붙인 제목은 <차단된 교통>이었다. 교통을 차단시켰으니 경찰이 달려오지 않을 리 없다. 냉큼 차를 치우라고 야단쳤다. 길가에 세웠으니 괜찮다고 뻗대자 자동차 주위를 한 바퀴 돌고 나서 경찰이 말을 던졌다. "(헤드라이트와 깜박이 등이 모두 가려져) 신호 체계가 불완전하니 견인하겠소."

자동차를 금세기의 바벨탑으로 만든 사람은 프랑스 출신 작가 아르망[51]이다. 전시회 카탈로그에 본명 'Armand'이 실수로 'Arman'으로 인쇄된 이후 아예 그 표기법대로 이름을 쓰고 있는 조각가다. 1982년 파리 근교 조용한 몽셀 공원에 느닷없이 고층 주차시설이 생겼다며 주민들이 난리를 쳤다. 그게 곧 아르망의 희한한 조각이었다. 그는 무려 자동차 쉰다섯 대를 19.5미터 높이로 층층이 쌓아 올렸다. 그것도 뷰익, 르노, 시트로앵 등 각 차종이 골고루 섞였다. 폭 6미터에 이르는 이 입방체는 1,600톤의 콘크리트로 고정돼 있어 차들은 마치 끈끈이주걱에 붙잡힌 벌레 신세처럼 보인다. 그래서인지 제목이 그럴듯하다. <장기 주차>.

이밖에도 미국의 존 챔벌레인은 차를 찌그러뜨려 폐차 조각을 만든다. 그 모양이 흡사 코를 풀고 난 휴지 조각 같다. 얼마나 자동차가 원수 같았길래 그런 식으로 분을 풀까. 물론 작가의 의도가 일방적인 분풀이나 파괴에 있었던 건 아니다. 이를 일러 현대판 '읍참마속'이라 해두자.

아르망, ‹장기 주차›

1982년

쉰다섯 대의 자동차와 1,600톤의 시멘트

19.5 × 6.0 × 6.0m

카르티에 재단

콘크리트로 고정시켜 쌓아 올린 자동차는
끈끈이주걱에 붙들린 벌레 신세처럼 보인다.

ⓒ Arman / ADAGP, Paris - SACK, Seoul, 2017

세상 다 산 듯한 천재의 그림

스물넷 나이, 겨우 약년(弱年)에 선 화가가 세상에 내놓을 수 있는 그림이라는 게 도시 무엇일까. 들뜨기 쉬운 대로 치기만만한 속내가 배인 작품이나마 "이게 내 까짓이요" 한다면 차라리 솔직한 태도일 것이다. 풋내 폴폴 나는 솜씨하고선, 무슨 세상 이치 한 자락이라도 담고 있는 그림인 양 떠벌리는 그 나이 또래의 백면들을 볼라치면 눈꼴이 다 시릴 형편이다. 천하의 재사 피카소도 스물 안팎에는 이젤과 물감통을 잔뜩 껴안은 채 세상 두려운 눈빛이 분명한 자신의 초상이나 그렸고 보면, 깨닫고 말고 할 염량이 없는 나이가 그 나이일 테다.

하필 스물넷을 꼽은 것은 조선조 후기 고람 전기[52]의 흉중이 하도 희한해서이다.

아무리 제 앞가림이 남다른 시절이었다 쳐도 그가 당년에 세상 다 산 듯한 ‹계산포무도(溪山苞茂圖)›를 그렸음은 요즘 눈으로 백배 믿기 어렵다. 추사 김정희[53]도 애년(艾年, 쉰 살)을 넘겨서야 ‹세한도›를 낳지 않았던가. 그러나 기록은 딱 부러지게 말한다. 1825년에 태어나 갓 스물 고개에 들어설 무렵 전기는 벌써 세상을 굽어봤다는 것이다. 저보다 서른 살이나 훌쩍 높은 문인화가 우봉 조희룡으로부터 "백 년 아래위에서 그와 겨룰 화가를 족히 찾아낼 수 있을까" 하는 찬사를 듣는가 하면 "적막하고 요요한 필치······ 배우지 않고도 신묘한 경지에 들었다"는 품평을 받아낸 그였으니 저 기절한 작품 ‹계산포무도›인들 딴 손에 맡기진 않았을 것이다.

전기, ⟨계산포무도⟩

1849년

종이에 담채

24.5 × 41.5cm

국립중앙박물관

몽땅한 붓끝이 훑고 간 자취에는 세상사에 어떤
애증도 품지 않았음이 드러난다. 추사 김정희는
전기를 편애했다.

　대기는 만성이라 했으나 전기는 예사 그릇이 아니었던 모양이다. 약을 짓는 중인 계급으로 추사의 문하를 들락거린 이력을 제하고 나면 시시콜콜한 생애를 전해줄 만한 행장은 뵈지 않는다. 추사가 일찍이 그의 귀재를 알아보고 장한 솜씨를 칭찬한 글발을 내린 일이나 평생 친구가 된 조희룡이 성심으로 그를 지켜본 흔적에서, 그리고 몇 남지 않은 작품을 통해 빛나는 천재성을 짐작할 따름이다.

　〈계산포무도〉는 참으로 허허로운 작품이다. 마치 싸리 빗자루로 마당을 쓸어놓은 것처럼 몽땅한 붓끝이 종이 위를 듬성듬성 훑고 간 자취는 보는 이의 마음까지 스산하게 만든다. 진저리 치는 세상사에 어떠한 애증도 품지 않았음을 드러내는 표표한 심회가 이런 것이다. 한 줄기 바람은 잠시 이승의 산천을 둘러본 김에 인간의 속기마저 털어내려 했을까. 꾸밈이라곤 단 한 점도 없는 이 그림이 가슴을 치는 것은 까마득한 허무와 알지 못할 적요, 그리고 덧없는 삶이 거기에 있기 때문이다.

　그림은 사람을 닮는다는 걸 증명할 셈이었는지 전기는 스물아홉 살을 못 넘기고 병사한다. 요절의 한은 남은 이의 몫일런가. "칠십의 노인이 서른 소년의 사적을 마치 옛사람의 일처럼 더듬어야 하는 이 슬픔……" 하며 읊조린 조희룡의 조사는 목이 멘다. 친구들이 뒤늦게 방 안을 뒤지니 보이는 건 오직 여남은 점의 그림뿐이다. '세월이 지나 혹 병마개로 쓰일까 두려워' 서둘러 수습해갔다. 세상을 너무 일찍 알아버린 천재의 고독은 필시 죽음에 이르는 병으로 치닫고 만 것이다.

〈무제〉는 '무죄'인가

미술작품에서 가장 자주 등장하는 제목은 과연 무엇일까. 통계는 없지만 아마 그것이 '무제'라는 데 이의를 달 사람은 없을 듯하다. '제목이 없다'라는 뜻의 '무제'가 제목이 되는 이 반어법은 현대미술의 '직무유기'라기보다는 수취인 불명의 편지 띄우기를 좋아하는 작가들의 '게으른 수사'일지도 모른다. 근대 화가인 묵로 이용우가 1920년대에 수묵산수화를 그려놓고 〈실제(失題)〉라는 제목을 붙이는가 하면 〈제7작품〉이라는 제목까지 쓴 것은 당시 고루한 전통화가가 판치던 세상에 비추어 대단한 실험정신의 발로로 봐줄 만했다. 그러나 그 뒤 끝도 없이 남발되는 '무제'의 행진은 또 뭐란 말인가. "고민할 줄 모르는 작가의 공허한 정신세계"라는 타박이 공연한 헐뜯기만은 아닐 시 분명하다.

"제목이 뭐 그리 대순가." 작가들이 곧잘 하는 말이다. 거기에 덧붙이는 변명은 "제목은 감상자의 자유로운 해석을 강제할 수 있다"는 것이다. 그렇다면 아예 붙이지나 말 일이지, 모든 노래가 다 '동백아가씨'라면 이미자 외에 다른 가수가 나와야 할 일이 없다. 십여 년 전 영국의 조각 거장 앤서니 카로가 방한했을 때, 기자 한 명이 "제목이 〈봄〉인 저 추상 조각은 〈여름〉이라 붙여도 아무 상관없지 않소"라고 하는 바람에 회견장이 폭소에 싸인 적이 있었다. 엉뚱한 일격에 이 조각가의 대꾸는 "아, 그게 낫다면 바꿉시다"였다. 아무려면 어떠냐는 가벼운 응수에 맥이 풀리고 말았지만, 제목이 엿장수 가위질 같아서야 그것도 문제다.

　국내 작가들의 제목을 보노라면 속이 영 간지러워 배길 수 없다. 〈봄의 노래〉, 〈영원한 미소〉, 〈잠 못드는 밤의 환상〉……. 딴에는 서정풍 또는 연가풍의 제목으로 곰실곰실한 맛을 살리려 했겠지만 그 흥중은 '사랑'과 '눈물'이라는 가사만 들어가면 히트하리라 기대하는 작사가와 다를 게 없다. 거기다 어법에도 안 맞는 긴 제목은 숨치가 탁 막힐 정도다. 유식함을 자랑해서가 아니라, 외국 작품의 제목은 범상하지 않은 작가의 내면을 되짚어보게 해준다. 조셉 르위스 3세의 설치작품 중에 대형사진과 네온 십자가 조각 등을 이용한 퍽 심리적인 분위기를 풍기는 것이 있다. 제목은 〈H·I·V 당신이 알지 못하는 것이 당신을 죽일 수 있다〉. 경구 같은 이 제목이 작품의 심각성을 높이는 데 한몫했음은 물론이다. 레스 크림스의 난장판 같은 작품은 제목이 〈마르크스주의 시각, 바크아트, 어빙의 펜, 중국적인 놀이, 브루클린, 또 다른 시각〉이다. 현학적인 제목에서 인문학적 관심이 느껴지기도 한다.

　길기로 치자면야 막스 에른스트가 붙인 〈벌거벗은 채로이거나, 가느다란 불줄기의 옷을 입고, 피비린내를 뿌릴 가능성과 죽은 자의 허영심을 가지고, 그들이 간헐천을 뿜어나오게 만든다〉는 제목을 능가할 것도 드물지 싶다. 그런 초현실적인 음송은 달리의 〈잠 깨기 직전 석류 주위를 한 마리 꿀벌이 날아서 생긴 꿈〉에서도 마찬가지다. 물론 감상자도, 비평가도, 심지어 작가 자신도 잘 모를, 오직 난해한 제목 하나만으로 버티는 외국 작품이 없다는 것은 아니다. 요는 무식한 간편주의가 작가들이 숨을 가림막이 돼서는 안 된다는 것이다. 르네 마그리트는 제목을 주위

친구들에게 공모하기도 했다. 언제까지 '무제'가 '무죄'일 수는 없는 노릇이다.

에른스트, ‹성 안토니우스의 유혹›

1945년

캔버스에 유채

108.0 × 128.0cm

빌헬름 렘브루크 미술관

에른스트나 달리 같은 초현실주의자의 작품은 제목이
대체로 길거나 뜻이 까다롭다.
이 작품은 현실에서 꿈꾸기 힘든 몽환의 세계를 보여준다.

귀신 그리기가 쉬운 일 아니다

불쾌지수만 잔뜩 올라가는 여름날은 작가의 창작지수가 뚝 떨어진다. 칙칙하고 나른한 나날, 정신은 멍하고 육신은 그저 귀찮기 짝이 없다. 대지를 식히는 비가 한 사나흘 좍좍 쏟아지면 또 모를까, 찔끔찔끔 떨어지는 빗방울은 사람을 여간 지치게 하는 것이 아니다. 누군가 우스갯말로 "여름비는 '장(長)마'가 아니라 '단(短)마'일 때가 힘들다"라고 한다. 어중간한 것이 더 짜증스럽다는 뜻이다.

어느 해나 여름의 화랑가는 다른 철에 비해 볼 게 없다. 하한기라고 하듯이 물 좋은 작품 한두 개 건지기도 힘들다. 염천이 작가의 의욕마저 분질러놓은 것일까. 어쨌든 여름은 그림이 지옥에서 보내는 한철이다.

처칠은 글 잘 쓰고 그림 잘 그리는 골초 정치가였다. 그의 상념은 시가에서 나왔다던가. "난 달걀을 낳지는 못하지만 썩은 건지 싱싱한 건지 고를 줄은 안다"라는 말로 창작에 무지한 사람도 마음껏 작품을 비평할 수 있는 마당을 남겨준 인물이 처칠이다. 노상 풍경화만 붙들고 있는 처칠을 보고 친구가 한마디 거들었다. "자네도 인물화 한번 그려봐. 늘 풍경만 그리면 심심하잖아." 이 말에 처칠은 빙그레 웃으며 대꾸하길 "사람을 그리면 말이 많아요. 대신 나무나 풀은 아무렇게 그려도 불평하는 법이 없지요"라고 했다.

하긴 자꾸 꼼지락거리는 여자 모델에게 "가만 안 있음 똑같

149

이 그려버릴거요" 하며 협박한 화가도 있었단다. 어쨌든 '그럴싸하거나 보다 낫게 그린 그림이 진짜 그림'이라는 일반인의 고정관념은 꽤 뿌리가 깊었던 모양이다. 비슷한 예화가 『한비자』에도 나온다. 제왕이 화가에게 물었다. "가장 어려운 그림이 무언가?" 화가는 즉시 답했다. "개와 말입니다." 다시 왕이 물었다. "그렇다면 쉬운 건 무엇인가?" 화가가 뜸을 들이다가 말했다. "그거야 귀신이지요." 견마는 사람들이 늘 보는 것이기에 한마디씩 입 거들기 쉽고 귀신은 본 사람이 없어 제멋대로 그려도 대드는 자가 없다는 것이 이 대화의 알맹이다.

처칠이나 전국시대 후기의 사상가 한비의 경구는 재현의 어려움을 이해시켜주는 듯하다. 말 그대로 똑같이, 그리고 보기 좋게 옮기기가 쉽지 않다는 요지다. 그러나 사실인즉 정반대이다. 작가가 어디 눈에 보이는 것만 판박이처럼 베껴내는 사람인가. 요체는 바로 상상력에 달려 있다. 풀빵기계보다 더 잘 뽑아내는 기능인 화가는 잠시 돌아봐도 수두룩하다. 정작 걱정해야 할 것은 작가들의 상상력 고갈이고 그것이 우리를 갑갑하게 한다.

한비보다 한참 뒤 북송의 구양수[54]는 반박했다. "사람마다 다르게 생각하는 귀신은 개나 말보다 더 어렵다." 자신이 스테레오 타입에 빠진 줄 모르는 작가들, 특허청이 퇴짜 놓기 딱 알맞게 진부한 아이디어에 매달리는 작가들……. 그리는 사람만 더운 게 아니라 보는 이도 덥기는 매한가지니, 여름날을 시원하게 보낼 '생전 처음 보는 귀신' 하나 그려낼 작가는 없을까.

〈용을 탄 선인과 학을 탄 선인〉

중국 지안(集安)의 고구려 고분 중 오회분 4호 벽화

옛사람들의 상상력은 그대로 신화가 된다. 고구려
고분 벽화는 우리 민족의 전통이자 우리식 조형의
원천으로 오늘의 작가에게 새로운 상상력을
불러일으킨다.

그리지 말고 이제 씁시다

———

오랜 서예의 전통을 자랑하는 동양 문화권은 모필로 써진 먹글씨 한 조각을 보면서도 그것이 지닌 예술적 향기를 의심하지 않는다. 고전에서 따온 옛사람의 비유나 자연을 음송한 시구는 물론 뜻이 깊어 그렇거니와, 하다못해 글쓴이의 외마디 심회만 적힌 간찰 따위에서도 붓장단이 잘됐니 못됐니 따지고 드는 게 동양인의 오지랖이었다. 자획 하나하나를 스치고 지나간 힘의 강약, 그리고 이어지듯 끊기고, 꺾어지듯 휘감기는 율동 등은 실로 '종이 위의 붓춤'이라 해도 좋을 공교로운 조형 세계이자, 분명 서양이 갖지 못한 신비의 유산이다.

하나의 글씨가 완전한 예술의 꼴로 등장하기까지 서양미술은 근대의 각성을 기다려야 했다. 그전까지 그림 속의 글자는 건조한 기호이거나, 드물게는 작품의 뜻을 푸는 키워드이기도 했다. 이를테면 유화물감의 창안자로 불리는 15세기의 얀 반 에이크[55]는 〈아르놀피니의 결혼〉이라는 작품에 뷜 듯 말 듯한 라틴어 암호를 기입해 넣음으로써 남녀가 손잡고 있는 이 장면이 결혼 서약임을 훗날 알게 해주었다.

"알파벳 문자는 단순한 기호가 아니라 조형성을 동시에 갖춘 풍부한 이미지의 원천이다"라고 주장한 화가는 파울 클레[56]였다. 자신의 신조를 증명하듯 그는 영문 'R' 자가 가진 직선과 곡선을 화면 구성의 기본 단위로 이용한 작품을 발표했고, 낱글자들이 개미처럼 바글바글거리는 〈알파벳 We〉도 제작했다.

에이크, ⟨아르놀피니의 결혼⟩

1434년

패널에 유채

83.7 × 57.0cm

런던 내셔널 갤러리

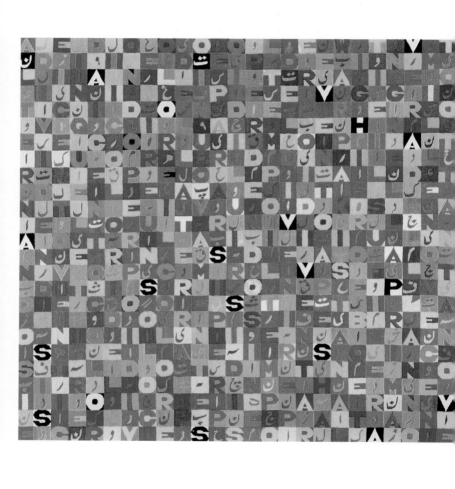

보에티, ‹무제›

1989년

캔버스에 유채

105.0 × 110.0cm

오늘날 서양 작가들은 알파벳 문자를 조형성을 갖춘
풍부한 이미지의 원천으로 활용하고 있다.

© Alighiero Boetti / by SIAE – SACK, Seoul, 2017

국립현대미술관이 마련했던 '카르티에 재단 소장품전'에 출품한 아이보리코스트의 작가 브룰리 부아브레는 문자를 천상의 계시처럼 사용한 이채로운 작가다. 1948년 어느 날 새벽, 신이 나에게 경이로운 빛으로 나타났다"고 외친 그는 "땅 위에 존재하는 모든 것의 진실을 글자로 그린다"고 거듭 되뇐다. 언제나 똑같은 규격의 화판을 사용해 볼펜과 색연필로 알기 어려운 진술을 적어나가는 그는 마침내 전무후무한 아프리카 글자를 발명해내기에 이른다. 그에게 글씨란 곧 '세계의 주석'이라고 할까.

서울에 사는 자가운전자가 'I♥NY'이라는 딱지를 차 꽁무니에 붙이고 다니는 얼빠진 꼴을 우리는 종종 본다. 이 하트 표시의 원조는 본래 미국의 로버트 인디애나[57]가 발표한 작품 〈LOVE〉다. 그는 1966년 'LO'를 윗줄에, 'VE'를 아랫줄에 넣은 사각형 글씨 작품으로 선풍적인 인기를 끌었다. 'O' 자가 약간 비뚤어진 형태로 제작된 이 채색 글씨는 가장 강력한 사랑의 포스터 언어가 됐다. 그 뒤로 하트 표시는 물론 'KISS'라는 단어에서 'S' 자를 마주보게 적는다거나 'pregnant'에서 'g' 자의 아랫배를 부풀려 그리는 등 뒷날 숱한 '변종 형상 언어'를 양산해냈다.

언어가 '정신의 집'이면서도 동시에 미술의 가장 가까운 식솔이 되고 있는 건 이제 동서양이 마찬가지인 모양이다.

신경안정제냐 바늘방석이냐

특정한 전시 기획을 두고 그처럼 말이 많았던 적도 없었다. 바로 1993년 7월 13일부터 9월 8일까지 국립현대미술관에서 열린 '93 휘트니 비엔날레 서울전.' 한때 전시 유치 자체가 위태로운 지경에까지 갔으나 우여곡절 끝에 서울 나들이가 성사된 문제의 전시회다. 가장 미국적인 현대미술을 선보이면서 개최될 때마다 논쟁의 불씨를 던져온 휘트니 비엔날레의 그해 전시 주제는 '경계선'이었다. 말 그대로 아슬아슬한 경계, 곧 예술의 상업화와 성, 폭력, 정치, 인종 문제 등을 매우 자극적이며 현시적으로 표현한 작품들이 주류를 이뤘다. 이 때문에 '미국판 쓰레기'를 큰돈 써가며 들여올 이유가 뭐냐는 불만도 제기됐다. '미술관 문화에 대한 거부'와 '예술에 대한 폭력'이 일부의 반발을 산 것 같은데, 우습게도 이 전시회가 노린 것이 바로 관객의 그런 반응이라는 얘기다.

예술은 폭력을 물리력이 아닌, 심미주의의 한 형태로 다룬다. 1830년 낭만주의를 부르짖은 빅토르 위고가 <에르나니>라는 연극을 초연했을 때, 공박당한 고전파 미학자들은 길길이 날뛰었다. 낭만파를 지지한 시인 고티에가 그들에 맞서 싸운 방법은 주먹질 대신 붉은 조끼를 입는 것이었다. 백남준이나 조각가 아르망이 고상한 소리를 내는 악기를 부수고 '작은 교향악단'이라는 피아노를 불태우는 행위마저 결국은 심미적인 시위로 해석되곤 했다. 좀 앞서나갔다 싶은 사람이 전시장에서 관객에게 공기총을 나눠준 니키 드 생팔이라고 할까. 그녀는 자기 작품에 총을 쏘게

했다. 그러나 그것도 물감주머니가 터짐으로써 전시작을 채색시키는 효과를 얻으려는 의도였으니, 피내음 나는 폭력과는 거리가 있다.

순수미술 또는 젠체하는 미술관 문화를 조롱하는 것도 현대미술의 한 심리다. 독일의 골칫덩이 작가 한스 하케는 자기의 작품전을 마련해준 구겐하임 미술관을 깎아내리려고 그곳 이사들의 부동산 투기 실태를 폭로했는가 하면, 르네상스 이후 신성한 누드화만 골라 거는 미술관의 거드름을 풀 재우기 위해 1960년 이브 클라인은 푸른 물감을 칠한 알몸의 여자를 캔버스 위에 뒹굴게 해서 나온 이른바 '해프닝 누드화'를 생산해낸 적도 있었다. 말하자면 벽걸이용 고급 회화에 대한 경멸을 표시한 것인데, 볼프 보스텔 같은 작가는 주차해놓은 고급 자동차에 콘크리트 반죽을 퍼부어버리거나 콧대 높은 프랑스 문화부장관 앙드레 말로에게 잉크병을 내던지는 객기를 부리고도 태연했다는 것이다.

마티스는 말했다. "나의 예술은 진통제나 신경안정제 아니면 육체의 피로를 푸는 안락의자다." 서울에서 소개된 휘트니 비

클라인, 〈인체 측정〉 연작 중 〈마를렌과 엘레나〉
1960년
종이 바른 캔버스에 합성수지 물감
101.6 × 56.5cm
개인 소장
푸른 물감을 칠한 여자들이 캔버스 위에서 몸을 뒹굴려 생산해낸 '해프닝 누드화'. 벽걸이용 고급 회화에 대한 경멸의 표시이다.
© Yves Klein / ADAGP, Paris - SACK, Seoul, 2017

엔날레 출품작들은 마티스의 비유를 끌어들이자면 아마 '흥분제 아니면 바늘방석'일지 모르겠다. 노골적인 동성애, 소수민족의 팻대 높은 정치 구호, 그리고 섹스, 섹스, 섹스……. 그러나 반세기가 넘지 않아 그런 작품들도 어느새 고급 미술관의 도도한 장식품이 될 것이다. 그게 미술이 굴러온 역사다.

　　정작 미술인이 꿰뚫어봐야 할 것은 아무리 메스꺼운 주제나 메시지라도 종내 작품화시켜버리는 후기 산업사회 미술관의 가공할 만한 포식과 왕성한 소화력의 정체일 것이다.

보고 싶고, 갖고 싶고, 만지고 싶고

———

임상의들의 초상화로 이름 높았던 미국의 사실파 화가 토머스 에이킨스[58]는 하루아침에 주립미술아카데미 원장이라는 높은 자리에서 쫓겨났다. 이유는 딱 하나, 학생들에게 남성 나체를 그려보라고 꼬드겼기 때문이다. 술집 출입이 잦았던 난쟁이 화가 툴루즈 로트레크[59]는 한창 날리고 있던 카바레 여가수를 모델로 석판화를 찍었다가 피소 직전까지 갔다. "나를 이토록 딴판으로, 게다가 밉살맞게 그린 것은 명예훼손"이라며 여가수는 노발대발했다. 스위스 화가 아르놀트 뵈클린[60]은 늘그막에 ⟨죽은 자의 섬⟩이라는 으스스한 풍경화에 매달리다 빈 깡통을 꿰차고 말았다. 산뜻한 풍경화 추세를 거스른 뵈클린의 어두운 작품은 이내 컬렉터들의 냉담한 반응을 불러일으켰다.

이 세 가지 일화는 모두 20세기를 코앞에 둔 1800년대 말의 일이다. 사건의 진상을 알아보자. 세 화가는 15세기 이래 무려 3백 년간 요지부동으로 내려온 전통 유화의 권위를 배반한 괘씸죄로 애호가의 저주를 받았던 것이다. 에이킨스는 여성 누드만이 순수미로 대접받는 풍토에서 감히 흉물스러운 남자 알몸을 보여주려 한 죄였고, 툴루즈 로트레크는 정확한 묘사력에 익숙했던 당대의 시각적 인습을 거부한 죄, 뵈클린은 이상화된 사실적 풍경 혹은 사실화된 이상적 풍경이 활개 치던 세상에서 청개구리 행세를 자초한 죄였다. 당대의 누가 그런 그림들을 미워하지 않았겠는가.

유화의 전통적 권위는 뭐니 뭐니 해도 '소유하고 싶은 가치'

앵그르, 〈세농 부인〉

1816년

캔버스에 오일

106.0 × 84.0cm

낭트 보자르미술관

유화의 전형성을 엿볼 수 있다. 아름다운 자태와
화려한 장식은 '이상화된 형상'을 지향한다.

를 표현함으로써 확보된다. 뜯어낼 수 없는 벽화에서 이동이 자유로운 캔버스 유화로 옮겨간 것도 그렇다. 사람들은 오래된 건축물 외벽과 교회 천장이 아닌 제 집 안의 벽에서 아름다운 여인이나 멋들어진 풍경 따위를 감상하고 싶어 한다. 초기의 유화가 하나같이 생생한 사실감을 재생시킨 이유는 간직하고픈 욕망 때문이다.

19세기 이전까지 돈푼깨나 만지는 사람들은 너도나도 편하게 품음 직한 아름다움을 샀다. 이 세상에서 자신이 가지기를 원하는 가치가 유화 속에 표현될 수 있다는 것이 무한히 즐거웠다. 소유욕을 만족시켜주는 그림들이라는 게 뻔하다. 자연히 그 소재는 번지르르하게 꾸며진 실내 풍경, 숲과 바람과 호수가 있는 경치, 교태 넘치는 팔등신 미녀, 권위가 돋보이는 왕후장상 그리고 내세의 불안을 씻어주는 신화 등에 머물 수밖에 없었다.

게다가 유화는 사물의 환영, 그 꿈결 같은 최면을 자극한다. 구체화된 대상을 감싸 안은 광택, 견고한 실재성, 손끝에 만져지는 도톰한 감촉……. 색깔이 있고, 체감할 수 있는 온도가 있으며, 무엇보다 사람의 힘으로 옮길 수 없는 공간을 유화는 보란 듯이 제시한다.

현대인은 아름다움의 혁명과 더불어 산다. 현대를 사는 우리도 전근대적 유화의 이런 유혹들을 깨끗이 떨쳐냈다고 장담할 수 있을까. 괴상망측하고 도통 이해되지 않는 실험작들 앞에서 우리는 "이것도 작품이냐"라고 반문하게 된다. 그것은 낯선 외형에 익숙하지 못한 보수적 시각 탓일까. 아니면 소유할 수 없는 몰가치에 대한 푸념일까.

정오의 모란과 나는 새

1993년 10월 예술의전당을 장바닥처럼 들끓게 했던 운보 김기창의 팔순 기념 회고전. 꼬마 관객들이 여느 전시장보다 많이 몰려든 것도 이채로웠다. 너댓 살 또는 초등학교 일이 학년쯤 돼 보이는 고만고만한 또래의 아이들이 조르르 몰려다니며 무엇이 그리 재미있는지 쉬지 않고 재잘거려 주최 측이 넌덜머리를 내기도 했다.

그들의 꽁무니를 따라가보니 일반인의 관람 동선과는 퍽 다른 걸 느끼게 됐다. 아이들의 시선은 주로 동물화에 붙들려 있다. 천 마리나 됨 직한 참새 떼와 고물고물거리는 게 떼, 미처 날뛰는 말 무리, 벌과 나비를 노려보는 앙증맞은 고양이 그리고 다람쥐, 부엉이, 까치…… 아이와 동물은 천연성에서 서로 끌린다는 말이 실감나는 풍경이었다.

운보의 동물화 솜씨야 열아홉 살 무렵부터 알아주었다. 선전에서 두 번째 입선한 작품도 펠리컨을 그린 것이었다. 이때부터 그는 십여 년 동안 거의 빠진 날 없이 창경원에 출근했다고 한다. 동물 우리 앞에서 스케치한 당시의 노트 뭉치를 보노라면 그 양에서 우선 질릴 정도다. 인간의 언어를 알 리 없는 동물들 앞에서, 역시 인간의 말이 들리지 않는 귀머거리 화가가 애써 붙잡으려 했던 것은 과연 무엇이었을까.

"새 그림을 그리려는 화공은 반드시 새의 형태는 물론 각 부위의 명칭까지 주르르 꿰야 한다"고 주문했던 사람은 중국의 곽

약허였다. 화가의 엄격하고 정세한 관찰 정신은 과학자의 눈에
뒤지지 않는다는 주장이다. 실제로 북송의 시인 구양수가 모란
한 떨기와 고양이가 그려진 옛 그림을 두고 요모조모 풀이한 글을
보면 가히 외과의의 소견서를 방불케 한다. "이것은 정오의 모란
이다. 꽃이 활짝 피었고, 색이 바짝 마른 것은 해가 중천에 걸려 있
을 때의 모란이라는 얘기다. 고양이의 눈동자도 마찬가지다. 마
치 실낱같은 눈동자는 정오 때나 보이는 모습이다."

　　같은 북송대 소동파의 눈도 매섭기는 구양수에 버금간다.
그는 창공을 나는 새가 목과 다리를 쭉 펴고 있는 그림을 보고 "한
마디로 웃기는 그림이다. 새가 날 때는 목을 움츠리면 다리를 펴
고 다리를 움츠리면 목을 펴는 법"이라고 힐책했다. 사람 냄새를
느끼고 있는 기러기냐, 인적이 전혀 없는 곳의 기러기냐 하는 것
까지 분간했던 동파였다.

　　또 증운소라는 화가는 초충도를 그리기 전에 동네방네 들쑤
시며 곤충채집부터 했다. 집에 가둬놓고 관찰하기를 수삼 년, 산
속에 숨어서 엿보기를 또 수삼 년 지나서야 비로소 먹을 갈았다는
일화가 있다. 원숭이 잘 그린 역원길은 만수산에서 원숭이 노는
걸 보다 지쳐 아예 제집에 농장을 마련했다는 기록도 보인다.

　　마구간으로 살림집을 옮겼다는 말 그림의 대가 공재 윤두
서가 있었고 나비 그림의 남나비(남계우[61]를 지칭), 메추리 그림의
최메추리(최북을 지칭) 같은 화가까지 출몰했던 조선의 그림 역
사⋯⋯. 동물화는 시대를 넘나드는 즐거움일런가.

남계우, ‹화접도›

19세기 후반

비단에 채색

27.0 × 27.0cm

삼성미술관 리움

나비의 날갯짓을 모두 다르게 그렸다. 너무나
꼼꼼하게 그려 실재하는 것과 달리 몽환적으로
보인다. 서구의 하이퍼리얼리즘을 생각하게 하는
작품이다.

제 마음을 빚어내는 조각

돌이든 나무든 무슨 재료든, 조각은 일단 깎아내는 행위에서 출발한다. 무심한 돌덩이를 깎아 마치 피가 도는 듯한 인물 형상 등을 창조하는 것이 조각의 경이로운 연금술이다. 영국의 추상조각가 헵워스[62]는 자연의 이런저런 형상들을 단순히 모방하고 재현하는 조각이 아닌, 인간의 깊은 정신을 특정한 꼴로 깎아내는 것이 어떻게 가능한지 어느 날 자신의 친구인 문예비평가 허버트 리드에게 물었다.

요약하자면 '정신을 재료에 일치시키는 조각의 포름'에 대한 질문이었다. 리드는 뜻밖에도 『장자』를 인용해 대답한다. 그것은 장자의 「달생편」에 나오는 재경이라는 인물의 우화였다. 이 사람은 요샛말로 목공예가에 해당하는 뛰어난 기술을 지니고 있었다.

그는 자신의 솜씨에 대해 이렇게 설명한다. 우선 나무를 찾아 깎기 이전에 며칠간 마음을 차분한 상태로 가라앉힌다. 한 사흘 기를 모으면 남들이 잘한다 칭찬하거나 상을 준다는 말에 현혹되지 않는다. 닷새가 지나면 또 남이 형편없다고 헐뜯거나 욕하는 소리에도 무감해진다. 이레가 되는 날은 내 손발이 나 모습까지 깡그리 잊힌다. 바로 이때 내가 쓸 나무를 찾아 산으로 간다. 손도 발도 몸뚱이도 다 잊었으니 그저 내 마음만 남아 나무의 마음과 서로 통할 수밖에 없다.

이 정도가 되면 그가 깎는 나무는 벌써 자아와 분리된 대상이 아니다. 제 마음을 술술 빚어내는 무아의 유희로 몰입한 셈이

‹동자상›

18~19세기

높이 75.5cm

하와이 호놀룰루미술관

무심한 나무를 깎아 마치 피가 도는 듯한
인물 형상을 창조하는 것은 조각의 경이로운
연금술이다. 발품 팔아 구하고 손으로 깎아낸
나무는 이미 자아와 분리된 대상이 아니다.

다. 그러면서 허버트 리드는 "자연 속의 천명이 인간의 천명과 합일하는 행위"라는 다소 고답적인 말로 조각과 정신의 조화를 설명했다. 조각가가 모자상을 빚어냈으되 그것이 단순히 어머니와 자식의 형상만이 아니요, 사랑이 넘치는 것이 되거나, 도통 어떤 모양인지 말로 잘 표현되지 않는 추상조각이 그 작가의 속 깊은 내면을 대변하게 되는 것 역시 그런 과정을 겪고 탄생하는 것이다.

그러고 보니 『장자』에는 조각의 기술과 도를 깨닫게 하는 대목이 더 있다. 바로 '포정해우(庖丁解牛)'라는 잘 알려진 얘기도 깎고 쪼고 잘라내는 조각의 기본 행위를 연상시킨다. 포정은 소 잘 잡는 백정으로 워낙 유명해 국내에도 개봉된 〈신 용문객잔〉이라는 홍콩 영화에서는 그가 모델이 된 '식도(食刀)잡이'마저 소개될 정도다.

포정이 하도 기막힌 솜씨를 보인지라, 누군가가 그런 기술이 어디서 나왔느냐고 캐물었다. 그는 대답했다. "기술이 아니라 도이다. 괜한 힘으론 안 된다. 소의 가죽과 살, 살과 뼈 사이의 틈이 내겐 보인다. 그 사이를 내 칼이 헤집고 들어가 고기를 발라내니 구 년 쓴 칼인들 어제 같지 않으랴. 그게 소를 잡는 정신이다."

현대 조각은 재료 자체가 지닌 고유한 물성을 드러내는 경향이 강하다. 재료의 성질이 조각의 인간화를 앞질러가는 것이라면 결국 '정신의 물화(物化)'로 치닫게 되지나 않을지 염려된다.

평론가를 놀라게 한 알몸

———

벌써 오래된 얘기다. 소설 『내게 거짓말을 해봐』는 성을 변태적으로 묘사한 혐의로 법정에 섰다. 여배우가 알몸으로 연기한 연극 〈미란다〉는 당국이 칼을 뽑기 전에 자진 폐막했다. 국내판 『펜트하우스』에 수거령이 떨어진 일도 있었다. 21세기 문화의 꽃인 영화는 대담무쌍하다. 웬만한 장면은 다 용인된다. 그런데도 외설 논란은 식지 않는다. 문제가 제기될 경우, 여론은 "외설, 너 꼼짝 마"라고 하는 강경론이 우세하다. 하긴 이럴 경우 강경 쪽에 붙는 것이 좀 더 점잖 뺄 수 있는 이점도 있겠다.

현대미술은 성을 거의 폭력적 이미지로까지 차용하고 있지만 예술의 공중도덕이 지금보다 엄격했던 시절, 그런 표현은 감히 꿈도 꿀 수 없었다. 국립중앙박물관장을 지낸 최순우 선생은 조선 회화에서 에로티시즘의 극치를 이렇게 설명한다. "별당의 장지문은 굳게 닫혀 있고 댓돌 위에는 여자의 비단신과 사나이의 검은 신이 가지런히 놓여 있는 장면……. 그것으로 있을 것은 다 있고 될 일은 다 된 것이다." 말하자면 스코틀랜드 민요처럼 "너와 내가 만나 호밀밭으로 들어간다면……" 하는 정도의 은근함으로 끝내야지 굳이 호밀이 어지럽게 자빠진 자리까지 보여줄 건 없다는 얘기다.

춘화도 제법 그린 조선조 독보의 풍속화가 혜원 신윤복[63]은 국보 135호인 그의 풍속화첩에 보이듯 노골성과 은근성을 수요자의 양식에 따라 적절히 배합할 줄 알았다. 그림이라 해도 어른

신윤복, ‹기방무사(妓房無事)›

19세기

종이에 담채

28.2 × 35.2cm

간송미술관

혜원은 노골성과 은근성을 적절히 배합할 줄
알았다. 그림이라 해도 어른의 음심을 자극하는
일은 삼갔다.

의 음심을 지나치게 자극하는 선까지 끌어올리는 건 삼갔고 감상자들도 쉬쉬했다. 기생과 나으리의 춘정을 빗댄 그의 풍속화는 안방의 장롱에 숨어 있다 일제강점기 때 비로소 공개적으로 데뷔했다. 성냥갑에 인쇄되기 시작한 것이다. 고야[64]의 〈마하 부인의 나체〉 역시 성냥갑 그림으로 소개된 적이 있었지만 판매고에서는 '혜원표' 성냥에 미치지 못했다.

공공성의 금줄로 미술의 늦바람을 막다 멀쩡한 사람의 결혼 생활을 망친 예가 서양 미술사에 나온다. 19세기 영국의 유명한 미술평론가 존 러스킨[65]이 바로 억울한 희생자였다. 그도 실오라기 하나 걸치지 않은 여자가 나오는 그림 따위를 웬만큼 봤다면 본 사람이었다. 직업이 평론가였으니까. 참고로 말하자면 그 시절의 누드화란 모조리 낭만적 신성함을 표현한 것이어서 유혹의 눈길은커녕 그림 속의 그림자마저 그리지 않은 것들이 대부분이다. 부그로[66] 또는 카바넬이 그린 〈베누스의 탄생〉이나 심지어 리얼리스트인 쿠르베의 누드에도 〈세상의 기원〉을 제외하면 여성의 치모는 몇 올을 빼곤 없다. 그림의 사실성과 엄격한 재현성을 믿어 의심치 않았던 러스킨이었다. 가슴 두근거리는 신혼 첫날밤, 그는 실제로 신부의 알몸을 보는 순간 경악하면서 방을 뛰쳐나왔다. 바로 누드화에는 안 나오는 부분을 봤기 때문이었다.

과도한 성 표현을 억제하는 예술의 공중도덕은 사실상 무용한지도 모른다. 표현보다는 그런 표현을 낳게 한 의식이 선행함은 자명하다. 언제나 그렇듯이 문제는 '머릿속의 악마'인 것이다.

죽었다 깨도 볼 수 없는 이미지

르네 마그리트는 벨기에 출신의 초현실주의 화가다. 그는 집 안에 있는 주방을 개조해 작업실로 썼다. 안방에서 몇 발 떨어지지도 않은 그 작업실에 갈 때도 아침 출근하듯이 정장 차림에 단장을 들고 다녔다는 괴짜 화가다. 그의 그림은 일반인의 상상을 뛰어넘어 괴상망측하다. 술병 모양의 여체가 있는가 하면, 여자 누드를 마치 얼굴 모습처럼 그려놓은 작품도 있다. 머리는 물고기요, 하반신은 여자 몸뚱어리로 그려진 요상한 작품도 그의 솜씨다.

앞뒤가 통하지 않는 말이나 글은 아무짝에도 쓸모가 없다. 그러나 그림은 다르다. 사리에 맞지 않거나 뜻이 통하지 않거나, 그래서 해독이 불가능해도 수용하는 데는 아무 문제가 없다. 그것은 그림이 가진 이미지의 힘 때문이다. 추상화를 앞에 두고 그 뜻을 해독하려 끙끙대는 사람도 말이 되건 안 되건 자신의 머릿속에 떠오르는, 그 그림에서 촉발된 상념마저 부정하지는 못할 것이다. 그것이 그림 속의 이미지가 가진 무소부지의 능력이다.

마그리트는 "평생 처음 보는 것이라서 눈앞에 없더라도 자꾸만 생각날 수밖에 없는 그림, 그것이 내 작품이다. 그러나 그것이 나타내고 있는 것을 생각하지는 말라"고 주문했다. 죽었다 깨나도 볼 수 없었던 이미지, 그래서 너무나 엉뚱하고 신비한 그림, 그것이 마그리트가 노린 초현실 세계였다. 그는 베일에 싸인 프랑스 '백작 시인' 로트레아몽이 읊은 그대로 '해부대 위에서 재봉틀과 우산이 우연히 만난 것 같은' 이미지를 창출해냈다. 어느 꼭

마그리트, ‹골콩드›

1953년

캔버스에 유채

80.7 × 100.6cm

메닐 컬렉션

© René Magritte / ADAGP, Paris – SACK, Seoul, 2017

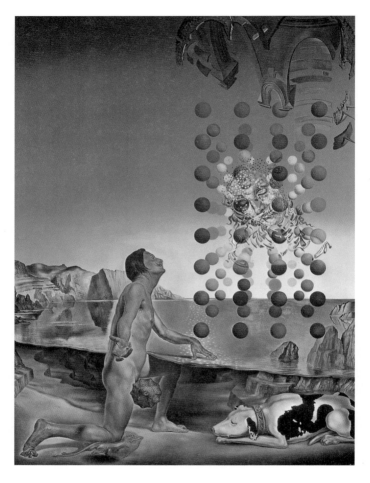

**달리, ‹갈라의 얼굴을 이용해서 레나르의 모습을 채색의 비정상적인 상태로
돌리게 한 균등한 미립자를 바라보는 벌거벗은 달리›**

1954년

캔버스에 유채

40.5×30.5cm

플레이보이 컬렉션

그림 속의 초현실적인 이미지는 해명할 필요가 없고 앞뒤를 재볼 겨를이 없다.
부조리하거나 아무 근거가 없으면 없는 대로 고스란히 머릿속에 입력하고
마는 것이다.

지 덜 떨어진 평론가처럼 '재봉틀은 여자, 우산은 남자, 해부대는 침대' 하는 등식으로 마그리트에 대한 이미지를 파헤칠 필요는 없겠다. "현실 속에 신비함이 있는 것이 아니라 현실이 있기 위해 신비가 필요하다"고까지 한 마그리트였으니까.

　　말이 안 되는 그림이라면 마그리트 뺨치는 작가가 또 있다. 겉봉에 돼지꼬리처럼 끝이 말린 수염 하나만 그려놓아도 스페인의 집으로 편지가 배달될 만큼 명성이 짜르르했던 콧수염 화가 살바도르 달리. 컵과 물병이 둥둥 뜨고 시계가 흐물흐물 녹아내리고 물고기 입에서 호랑이가 튀어나오는 등 도대체 이치에 닿지 않는 것이 그의 그림이었다. 그러나 달리 또한 마그리트와 같은 말을 했다. "나는 불합리하거나 기상천외한 그림만 그린다. 비록 그것 때문에 남 보기가 죄스러울 정도로 돈을 번 천재이지만……."

　　그림 속의 이미지는 불문곡직 사람의 정서에 파고드는 암수 (暗手)이다. 해명할 필요가 없고 앞뒤를 재볼 겨를이 없다. 부조리하거나, 아무 근거가 없으면 없는 대로 고스란히 입력되고 만다. "말도 안 돼" 하면서도 그 이미지는 어느 틈에 훗날 그 사람이 떠올릴 까닭 없는 상념 속에 비집고 들어가 있는 것이다.

바람과 습기를 포착한 작가의 눈

역사와 신화, 그리고 영웅담을 주제로 한 서양화에서 겨우 배경 역할에 만족하고 있던 풍경이 회화의 전면에 모습을 드러낸 것은 17세기 네덜란드 화가들에 의해서다. 그 후 지구상에서 가장 많이 그려진 그림이 풍경화라 해도 틀린 말이 아닐 만큼 아무나 그려대고 누구나 좋아하게 된 것이 또한 풍경화였다. 달력을 보든 그림엽서를 보든, 아니면 호텔 라운지에 가든 사우나탕 휴게실을 찾든, 지천으로 널린 요즘의 풍경화는 그러나 화가의 무딘 필촉을 뻔뻔스럽게 증명하거나, 아니면 인상파의 스케치북을 훔친 혐의가 뚜렷하거나 둘 중 하나이기 십상이다.

제주의 자연을 그린 강요배[67]의 작품은 풍경에도 격조가 있음을 알려준다. 풍경에 격조가 있다면 밀레의 〈비 갠 뒤의 풍경〉처럼 신의 손길이 쓰다듬은 듯한 이상적 경관이 펼쳐져 있다는 얘기인가. 그건 아니다. 그의 풍경은 제주 관광객들이 렌즈에 주워담기 바쁜 멋진 구도의 절경도 아니고, 육안을 무시한 채 그럴듯하게 재창조된 심상도 아니다. 오히려 보는 이에 따라서는 쓸데없을 수도 있는 이를테면 잡초 우거진 언덕, 시각의 변화를 끌어내지 못하는 들판, 무심결에 지나쳐버릴 해변 등이 주 소재이다. 그런데도 강요배의 풍경화에서 스멀스멀 별격의 내음이 피어오르는 것은 자연의 의태를 인간의 현실적 삶의 양상과 다르게 보지 않는 작가의 절실한 생철학 때문이라고밖에 달리 설명할 도리가 없다.

아닌 게 아니라 그의 풍경화를 보면 굳이 낮은 데로 임한 작가의 시선이 자별스럽게 느껴진다. 억새 흐드러진 황야, 엉겅퀴나 쑥대가 제멋대로 자란 언덕, 무꽃이나 조밭과 콩밭……. 인정이 스며들 건덕지가 별로 없어 뵈는 이런 궁벽스러운 자연은 경물끼리의 조화가 빚어내는 고답한 정서와는 달리 인간의 환대 없이도 스스로 그러한 세계 또는 저두부답(低頭不答, 머리를 숙이고 대답하지 않음)의 옹골진 존재성까지 곱씹어보게 만든다.

그런가 하면 짐짓 추사의 ‹세한도›를 되살린 듯한 노송 두 그루, 날렵하고 기품 있게 잎사귀를 늘어뜨린 수선, 물에 홀로 비친 달그림자 등은 비록 기름진 유채로 그렸지만 갈묵과 파필의 용법이 은근하게 밑받침돼 고답한 선비의 심사를 떠올리게 한다. 이것 역시 찬탄의 대상으로만 여기는 자연 풍경이 아니라 감상자에게 잠복하고 있는 기질을 부추기고 일깨우는 '인본적인 촉매'가 들어 있는 그림이라 하겠다.

무엇보다 강요배의 풍경에서 가장 극적으로 요동치는 소자(素子)는 '바람'과 소금기가 코끝에 스치는 '습기'이다. 어둑한 날의 우울감이 밴 색조에다 그 심리적 무게를 지탱하는 밀도 높은 터치가 신산스러운 효과를 자아내고 있으며, 거기에 눈에 뵈지 않는 바람과 눅눅한 습기까지 포착하는 작가의 눈길. 풍경은 그저 바라보이는 것이 아니라 사람을 간단없이 뒤척이게 한다.

강요배, 〈마파람 I〉

1992년

캔버스에 유채

72.7 × 116.8cm

개인 소장

강요배는 눈에 보이지 않는 바람과 눅눅한 습기까지
포착해낸다. 자연의 의태를 삶의 모습과 다르게
보지 않은 작가의 생철학이 담겨 있다.

천재의 붓끝을 망친 오만한 황제

대통령 선거의 결과는 당연히 한 후보의 취임으로 이어진다. 그러나 유권자의 속은 참으로 복잡하다. 누가 과연 부끄러움 없이 당당하게 취임식을 가질 후보인가, 취임식 이후 민의를 배반할 당선자는 없을 것인가. 정견과는 달리 취임 이후 변질된 통치 구상을 슬그머니 꺼낼 사람은 혹 없겠는가 하는 것들을 앞당겨 상상해보는 까닭이다.

말머리를 잡기 위해 여기 소개하는 그림은 자크 루이 다비드[68]가 그린 ‹나폴레옹 1세의 대관식›이다. 역사적 인물의 본격적인 등장을 알리는 작품인 동시에 역사의 흐름을 다시는 되돌려 놓을 수 없게 만든 장면이기도 하다. 천하의 전략가이며 프랑스혁명과 더불어 유럽을 영욕 속에 부대끼게 만든 권력자 나폴레옹 황제의 취임식. 그는 자신의 제위 등극을 한층 영광스럽게, 더 위대하게 연출하려는 욕심에서 프랑스 화단을 군림하던 ‘미술계의 황제’ 다비드를 불러 바로 이 기록화를 남기게 했다.

다비드는 역사적 사건이나 영웅의 모습 등 이른바 ‘고귀한 소재’를 애국적 사상으로 표현해내는 데 이력이 난 화가였다. ‹독배를 드는 소크라테스›, ‹사비니의 여인들›, ‹마라의 죽음› 등이 그런 작품이다. 프랑스혁명에 가담해 루이 16세의 사형에 동조하는 표를 던지기도 했던 다비드와 혁명의 부산물로 얻어진 조국과 국민의 영광을 교묘한 내셔널리즘으로 무장시킨 나폴레옹. 두 사람이 서로 죽이 맞았던 것은 혁명의 대의보다는 혁명의 과실에 눈

이 멀었기 때문이라는 견해도 있다.

어쨌거나 나폴레옹은 1804년 12월 인민투표 형식을 거쳐 황제에 즉위했고, 노트르담 성당에서 근엄한 대관식을 치른다. 나폴레옹은 후세에 그 위용을 전하고 싶어 우두머리 어용화가인 다비드를 불렀다. 고관대작도 앉을 수 없는 자리에 앉은 다비드는 대관식을 스케치했다. 그는 그 자리에서 놀라운 광경을 목격하게 된다. 그림에 나온 것처럼 나폴레옹 황제, 조세핀 황후, 교황 비오 7세 그리고 두 사람의 추기경, 장군과 막료 등이 주요 참석자였다. 다비드가 자신의 눈을 의심한 것은 황제의 머리에 관을 씌우는 순서에서였다.

그림의 오른쪽 의자에 앉은 교황이 나폴레옹의 이마와 두 팔, 두 손에 성유를 바르고 검을 채워주었다. 황제의 홀을 건네준 교황이 관을 그의 머리에 얹으려 할 때였다. 나폴레옹은 벌떡 일어나 교황이 든 관을 뺏고는 자신이 직접 써버렸다. 교황은 머쓱해졌고 참석자들은 아연실색했다.

"이런 방자한 짓이……." 그러나 누구도 이 말을 입 밖에 내지 못하는 사이 황제는 조세핀에게 다가가 황후의 관을 내리고 있었다. 나폴레옹은 권좌의 상징인 관을 직접 써 보임으로써 비록 국민이 옹립한 황제 자리이지만 자신의 위대함 덕분에 이런 취임식이 열릴 수 있음을 과시한 것이다.

다비드의 그림은 삼 년이나 지나 완성됐다. 나폴레옹의 간섭이 유별났기 때문이다. 자신의 어머니가 대관식에 나오지 않았지만 그림의 뒤편에 버젓이 앉아 있는 것처럼 그리게 했고 교황의

다비드, ‹나폴레옹 I세의 대관식›

1807년

캔버스에 유채

610.0×931.0cm

파리 루브르박물관

나폴레옹은 더욱 영광스럽고 위대한 제위 등극을
연출하기 위해 미술계 황제인 다비드를 불러 이
기록화를 남긴다.

자세도 뜯어고쳤다. 처음 다비드는 머쓱해진 교황이 두 손을 무릎 위에 놓은 채 나 몰라라 하는 모습을 그렸었다. 황제는 "교황이 그냥 의자에서 쉬기 위해 멀리서 왔겠느냐"면서 다비드를 다그쳐 오른손을 들어 강복하는 장면으로 바꾸도록 했다.

취임식을 끝낸 나폴레옹이 어떤 정치를 베풀었는지는 역사에 씌어 있다. 취임 소식을 들은 베토벤이 〈영웅 교향곡〉의 악보 위로 펜을 내던지며 "인민의 주권을 넘겨받은 영웅도 결국 속물이었던가" 하며 탄식했다지만 권력의 화살은 독재의 과녁으로 날아가고 난 다음이었다. 대통령의 활시위를 바로잡게 하는 것은 미래를 투시하는 국민의 눈임을 다비드의 그림은 말한다.

양귀비의 치통을 욕하지 마라

───────

『열하일기』를 남긴 연암 박지원은 세상 사람들이 글을 쓰거나 그림을 그릴 때 좋다 싶은 표본을 흉내 내는 짓거리가 영 마음에 안들었던 모양이다. 그는 이런 글로 꾸짖었다. "…… 미녀가 머리를 숙이면 부끄럽다는 것이고, 턱을 괴면 한을 나타내는 것이다. 혼자 있으면 생각에 잠긴 것, 눈썹을 찡그리면 수심에 빠진 것, 난간 아래 있으면 기다리는 사람이 있다는 얘기이며, 파초 밑에 앉았으면 꿈이 있다는 뜻이다. 만일 그녀가 서 있기를 반듯이, 앉아 있기를 조각처럼 하지 않는다고 나무란다면 양귀비가 치통을 앓고 번희가 머리칼을 만진다고 욕하는 것과 무엇이 다르랴……." 미인을 그렸다 하면 너나없이 조신하게 다리 꿇고 앉거나, 한 자락 내리깐 눈매의 여인상만 판에서 뽑아내듯 하는 화가들이 수두룩하다는 뜻일 게다.

마찬가지로 화가에게 초상화를 부탁하면서 모델이 된 사람 또한 박지원에 의하면 '어디선가 본 것만 같은' 태도여서는 안 된다는 지적이다. 즉 "옷매무새를 가다듬고, 눈알 한 번 안 굴리고, 얼어붙은 듯한 표정으로 있는 담에야 날고 기는 화공이라도 본시 그대로의 모습을 묘사해내지 못할 것"이라는 진단이다.

현대 미인들의 포즈를 머릿속에 잠깐 떠올려보자. 착 달라붙는 티셔츠에 깡충한 스커트, 엉덩이 내밀며 모로 서거나 반쯤 열린 입술에 졸린 눈꺼풀, 앉았다 하면 X 자로 꼰 다리……. 누구나 익히 본 듯한 자세, 그것은 바로 CF에 나오는 모델들의 특허

신안 해저 유물선에서 찾아낸 〈청자 여인상 촛대〉

원나라

높이 19.7cm

국립중앙박물관

실눈을 뜨고 어깨에 멘 연꽃을 곁눈질하는 여인의
모습이 참으로 생생하다. 촛불이 꺼지지 않는지
지켜보는 표정인가. 얼굴과 손은 유약을 바르지
않고 구워 살갗의 질감이 살아 있다.

따낸 자태일시 분명하다. 미녀가 많은 것이 문제될 리야 없지만, 똑같은 꼴이 넘쳐난다는 데 요즘 그림 그리기의 어려움이 있을지도 모르겠다.

CF 시대를 거슬러, 조선의 박지원도 뛰어넘어, 까마득한 옛날로 한번 나아가볼까 한다. 점잖은 공자가 "마음 바닥부터 닦고 그려라[繪事後素]", "맑은 거울이라야 잘 비친다[明鏡察形]"며 훈계조로 그림 세계를 교시한 뒤로, 기원전 4세기 장자는 처음으로 화가의 진정한 마음가짐을 족집게처럼 집어냈다. 그것이 곧 '해의반박(解衣般礴)' 론이다.

전국시대 주나라 왕이 화공들을 불러 모아 그림 그리기 판을 벌였다. 명을 받은 그림꾼들은 정중히 예를 갖춰 읍을 하고서 무릎 꿇고 일제히 먹을 갈았다. 방 안은 정적, 사각사각 먹 가는 소리만 들렸다. 이때 그 사이를 비집고 휘적휘적 걸어 들어온 한 사람이 방 안에 털퍼덕 주저앉더니만 다짜고짜 윗도리를 벗고서 다리를 쭉 펴는 게 아닌가. 다른 이는 모두 "너 이제 죽었다" 했겠지만 왕이 그를 불러 가로되 "옳다구나. 그대야말로 진정한 화공이로다" 했다.

'해의반박'이란 옷을 벗고 다리를 편하게 뻗는다는 뜻이다. 그림 그리는 사람의 자세가 위엄에 눌리고 격식에 오그라든다면, 그래서 남 하는 짓이나 따라한다면 아예 붓을 버리느니만 못하다는 얘기일 터. 모름지기 그림 감상하는 이들은 어디선가 본 것만 같은 작품들을 경계할 일이다.

그림 가까이서 보기

―――――

'작품을 감상할 때는 몇 걸음 물러서서 화면을 보라.' 어릴 적부터 우리는 그렇게 배워왔다. 이 말은 과연 옳은가. 옳다 해도 진리는 아니다. '작품은 최대한 가까이서 봐야 한다.' 이 말은 또 어떤가. 진리는 아니라 해도 틀린 말 또한 아니다. 우리는 멀찌감치 떨어진 곳에서 작품을 보는 버릇이 있다. 이제 가까이, 좀 더 가까이, 최대한 눈을 바짝 대고 작품을 보라고 권하고 싶다. 거기에서 한 작품의 숨은 모습이 뜻밖에 발견될 수도 있으니까.

　　오원 장승업[69]이 바위 위의 화초와 닭을 그린 그림이 있다. 멀리 떨어져 이 작품을 본 사람은 바위 위에 핀 이런저런 화초를 다 기억하지 못한다. 그러나 가까이에서 장닭이 고개를 돌린 곳에 피어 있는 꽃 하나를 제대로 본 사람이라면 이 그림이 그저 평범한 잡화는 아닐 거라는 의문을 품게 될 것이다. 풀더미 사이에 맨드라미가 살짝 숨어 있다. 그 모양이 닭볏과 꼭 닮았다. 그것이 이 작품의 요체다. 닭볏, 즉 계관(鷄冠)과 맨드라미의 한자어 계관화(鷄冠花)를 연결 지은 것이다. 그림으로 보면 관 위에 관 하나가 더 있는 형태이다. 벼슬길로 자꾸 나아가라는 속 깊은 뜻이 담겨 있는 그림인 셈이다.

장승업, 〈수닭〉
19세기
비단에 수묵담채
140.0×43.7cm
개인 소장

심사정, ‹두꺼비와 선인›

18세기

비단에 담채

22.9 × 15.7cm

간송미술관

멀리서 팔짱 끼고 그림을 본 사람이라면 두꺼비
발의 개수도, 신선이 들고 있는 줄에 무엇이
달렸는지도 알 도리 없다.

　현재 심사정[70]이 그린 ‹두꺼비와 선인›도 자칫 놓치기 쉬운 구석이 있다. 그림 가까이 다가가 두꺼비의 발이 몇 개인지 확인해보라. 희한하게도 이 두꺼비는 발이 셋이다. 요놈은 신선을 데리고 세상 구경을 시켜주다가 우물만 보이면 퐁당 숨어버리는 습성이 있다. 그때는 반드시 동전 달린 끈을 넣어줘야 우물 밖으로 튀어나온다. 멀리서 팔짱 끼고 이 그림을 본 사람이라면 신선이 들고 있는 줄에 무엇이 달렸는지 알 도리가 없을 것이다.

　낭만파 화가 들라크루아의 명작 ‹민중을 이끄는 자유의 여신›은 교과서에 실린 그림이다. 아마 가슴을 드러낸 채 총과 삼색기를 든 여신은 누구나 기억해낼 것이다. 그러나 널브러진 민중의 고통스러운 표정, 쌍권총을 든 꼬마(『레 미제라블』에 나오는 인물이다)를 제대로 쳐다본 사람은 별로 없을지도 모른다. 그런 사람들은 여신의 왼쪽에 있는 모자를 쓴 구레나룻 사나이가 부르주아를 상징하는 들라크루아 자신이라는 재미있는 사실 또한 알 수 없었으리라.

　자살을 결심하고 그린 고갱의 최후 걸작 ‹우리는 어디서 왔으며, 누구이고, 어디로 가는가›도 숨은그림찾기를 즐기는 정성의 반만 기울이면 고갱의 속내를 거저 주울 수 있다. 잘 보면 화면 왼쪽 맨 아래 도마뱀을 움켜쥔 새 한 마리가 들킬세라 숨어 있다. 그것은 언어의 무상함을 상징하는 것으로 분석된다.

　마티스의 ‹춤›에 나오는 다섯 명의 인물은 언덕 위에서 원무를 추고 있다. 손에 손을 맞잡고 끝없이 돌아가는 듯한 이 그림 속에 딱 한 군데 손을 잡지 않은 부분이 있다. 화집이 곁에 있는 사람

들라크루아, ⟨민중을 이끄는 자유의 여신⟩

1830년

캔버스에 유채

260 × 325cm

파리 루브르박물관

고갱, ‹우리는 어디서 왔으며, 누구이고, 어디로 가는가›

1897년

캔버스에 유채

139.1 × 374.6cm

미국 보스턴미술관

은 지금 당장 찾아보라. 손을 잡으려고 간구하는 몸짓이 느껴진
다. 그것을 발견하는 순간, 이 작품이 말하고자 하는 알맹이를 찾
게 될 것이고, 멀리 떨어져 그림을 보는 자신의 버릇을 후회하게
될지도 모를 일이다.

봄바람은 난초도 사람도 뒤집는다

이게 난초를 그린 그림이라고? 입에서 젖내 나는 유아가 크레용으로 환칠한 것보다 못한 이 그림이 난초라고? 구도도 형상도 제멋대로, 괴발개발도 유분수인 그림이다. 그런데 맞다. 난초 그림이다. 잘 보면 뒤엉킨 먹선 뒤로 희미하게 드러난 붓 자취가 있다. 그게 난초의 꽃이란다. 그렇다고 해도 심하다. 꼬락서니를 볼작시면 아무래도 난잎으로 봐주기가 힘들다. 덜 말린 고사리나물, 아니면 주물러놓은 미나리 무침, 뭐 그렇게 보인다고 해도 그린 이가 대거리하기 쉽지 않은 그림 아닌가. 이것을 일러 '파격'이라고 한다면 이만한 난 그림의 파격은 눈 씻고 봐도 없을 성싶다.

우리가 아는 가장 파격적인 난 그림은 교과서에도 나오는 추사 김정희의 〈불이선란(不二禪蘭)〉이다. 허리가 뚝 부러진 꽃대에다 갈대처럼 버석버석한 잎이 무심하게 뻗은 이 작품은 조선 통틀어 가장 이름난 난 그림이다. 난을 치는 전통적인 법식을 깡그리 무시한 그 그림을 그리고 나서 추사는 환호작약했다. 그림 속에 그 기쁨을 적어놓기를 "난을 치지 않은 지 하마 이십 년. 우연히 그렸더니 하늘의 성품을 닮았네"라고 했다. 난초 하나 그려놓고 하늘의 성품에 견주는 행위는 호들갑이 아니다. 난 그림은 그런 것이다. 선비가 그린 난은 하찮은 식물이 아니다. 그의 내면세계, 속 깊은 문자향이자 드넓은 서권기와 같다.

이 난 그림으로 다시 돌아가보자. 왼쪽의 난은 바로 서 있고 오른쪽 난은 거꾸로 서 있다. 제목이 그림 속에 씌어 있다. '전도

김정희, ‹불이선란›

1853년경

종이에 수묵

55.0 × 31.3cm

개인 소장

顚倒春風

이방응, 〈전도춘풍도〉
종이에 수묵
28.3 × 41.3cm
일본 개인 소장
전도춘풍은 봄바람에 뒤집힌다는 뜻이다.
뒤집힌 난을 통해 훼절한 선비의 등 돌린
작태를 꾸짖는 것 같다.

춘풍(顚倒春風)' 네 글자. 뜻은 '봄바람에 뒤집히다'다. 화가는 군이 뒤집어진 난초를 그려 넣었다. 그 심사가 어떠했기에 이처럼 희한하고 괴팍한 난을 표현했을까. 화가를 모르고서야 그 흉중을 알 도리가 없다. 그린 이는 청나라의 문인화가 이방응[71]이다. 그는 '양주팔괴(揚州八怪)' 중 한 사람이다. 양자강 하류지방에 개성 강하고 고집 센 화가들이 모여들던 시기가 있었다. 그중 여덟 명은 당대 으뜸가는 '삐딱이'들이었다. 남들 눈치 살피지 않고 흥 나는 대로 그림을 그리면서 짙은 먹과 화려한 색채를 뽐냈고, 때론 격렬한 붓질로 전통의 벽을 허물었다. 이방응은 아버지 덕에 벼슬길에 올랐지만 성질머리가 고약했다. 벼슬살이하면서 윗사람의 비위를 자주 건드려 파직당했고 정부의 토지 개간에 반대하다 감옥살이도 겪었다. 늙고 지친 그는 양주로 흘러들었고 그림을 팔아 끼니를 때웠다. 그는 시대의 이단아였다.

　　이방응의 그림은 난초의 고정관념을 뒤엎는다. 난초는 인적 없는 유곡에서 홀로 그윽한 향기를 피운다. 선비의 은인자중을 닮았다. 난을 그리는 자세와 기법도 녹록지 않다. 이것에 대해 기록한 옛글은 삼엄하다. "먹은 정품을 쓰고 물은 갓 길어온 샘물을 써라. 벼루는 묵은 찌꺼기를 버리고 붓은 굳은 것이 아닌 순수한 털을 사용하라. 난꽃에 꽃술을 그리는 것은 미인의 눈을 그리는 것이니 급소나 마찬가지다. 꽃술의 세 점은 뫼 산 자의 초서처럼 치고 다섯 꽃잎에 꽃망울은 세 꽃잎만 표현하라." 이뿐만 아니다. 난잎은 세 번 꺾이는 삼전법을 따라야 한다. 잎 가운데는 사마귀의 배처럼 그리고, 잎과 잎이 교차하는 곳은 봉황의 눈을 드러

내며, 그 끝은 쥐꼬리처럼 날렵하게 처리하라고 다그친다. 난 그림의 수칙이자 야전교범이라 할 이런 주문을 보면 어지간한 무지렁이들은 붓도 잡지 마라는 엄포처럼 들린다. 하지만 이방응은 이를 무시한다. 몰라서 헤매는 것이 아니라 알고도 엇길로 나아간다.

이 뒤집힌 난 그림은 수묵화의 몸부림이다. 서양으로 치면 액션을 보여주는 그림인 셈이다. 운필은 어떤가. 신속한 붓놀림이 아니라 질질 끄는 둔필이다. 꽃대와 꽃잎은 담묵으로 처리해 그림자 진 것처럼 보인다. 재현이나 표현의 기능을 계산하지 않아 공한 맛보다 졸한 맛을 풍긴다. 자, 왜 뒤집힌 난인가. 화가의 심회를 헤아릴 단서는 그림 어느 구석에도 안 보인다. 그래서 '상외기득(象外奇得)'이다. 형상의 바깥에서 기이함을 얻었다는 말이다. 그 기이함으로 화가는 무엇을 말하고 싶었을까. 북풍한설이 아니라 만물이 소생하는 봄바람에 난이 뒤집힌다? 봄바람은 희망을 속삭이지만 다른 한편 인간을 꼬드긴다. 봄바람에 놀아난 남녀가 어디 한둘인가. 심약한 자에게 춘풍은 난봉의 유혹이다. 선비도 마찬가지다. 그들 역시 꼬드김을 당한다. 초심을 잃은 선비는 추락하거나 뒤집힌다. 난처럼 고매한 기품도 봄바람 한번 잘못 쐬면 망신살 뻗친다. 이것이 삐딱이 화가 이방응이 전해주는 기막힌 봄소식 아니겠는가.

3 ——————— 더나은우리것이야기

대륙미 뺨친 한반도 미인

미인을 마다할 사람은 없다. 숱한 시인묵객들이 미인의 형용을 서로 뽐내듯 글로 남겼다. 서양식 분류로 '삼장삼단(三長三短) 삼광삼협(三廣三狹) 삼후삼박(三厚三薄)……'은 여인의 신체 부위를 토막질한 느낌이 들어 살벌하다. 이런 나누기는 어느 세 군데는 길고, 어느 세 군데는 짧아야 한다는 식으로 입대기 좋아하는 사람이 미인의 조건을 제시한 것이다. 여기에 비해 동양은 '박씨 같은 치아에 매미 이마, 누에 닮은 눈썹에 홍도빛 볼……' 하는 식이다. 합리성이야 떨어진다 해도 삼엄한 조건은 결코 아니다.

당나라 때 ⟨사녀도(仕女圖)⟩를 봐도 알 만하듯이 중국의 옛 그림에 나오는 미인은 하나같이 볼에 살이 도톰하게 올랐다. 중국 회화 수 천 년은 '후육미(厚肉美)'이상 가는 여인상이 없다고 여겼다. 요즘 눈으로 볼 때 곱상은 아니고 밉상에 가까운 육덕 좋은 여인이다. 남정네 가슴이 암만 설레도 미녀에게선 그저 '바라보기에 좋았더라' 하는 정도면 만족한다는 얘기다.

조선조 5백 년은 영조와 정조 이전까지 미인도 한 장 변변찮게 남은 게 없다 해도 욕이 아니다. 금수강산 조선 땅에 이보다 신기한 일이 있겠나 싶다. 말만 떼면 "산자수명한 고을에 박색 나지 않는다" 했는데 단원이나 혜원 같은 이가 출현하지 않았다면 조선 미인은 있어도 헛것이 될 뻔했다. 그들을 이어 구한말 화가 채용신[72]이 뒷북을 치곤 했지만 여느 나라에 견주어 미인도가 옹색했음은 사실이다.

신윤복, 〈미인도〉

18세기

비단에 담채

113.9 × 45.6cm

간송미술관

혜원은 깜깜 어두운 조선조에서 '향기 나는 꽃
그림'을 제대로 그릴 줄 알았던 유일한 화가였다.

혜원의 그림에 등장한 18세기 미인은 시쳇말로 '억'소리가 날 정도다. 이유는 단 한 가지다. 대륙에 산다는 중화인들이 천 년 토록 '바라보기 좋은 몸집녀'만 끄적대고 있을 때, 그들 땅의 백 분의 일밖에 안 되는 조선 반도인 혜원이 냉큼 '품음 직한 여인'을 그려버렸기 때문이다. 유가가 지배하는 깜깜 어두운 조선조에 날 벼락 같은 화가였던 그는 여색의 피가 도는 미인도 한 장만으로 돌올한 경지에 오르고 남았다. 비록 그의 생업이 된 도화서에서 그런 그림 때문에 쫓겨났다 하나, '향기 나는 꽃 그림'을 그릴 줄 아는 이는 그밖에 없었다고 조선 미술사는 적고 있다.

미인도가 그리기 어렵다 하나 20세기 초에는 그림 속의 미 인이 되기가 더 어려웠던 모양이다. 우리나라 첫 서양화가인 춘 곡 고희동은 미인 모델을 못 구해 쩔쩔매다 국내 최초의 모델 한 사람의 도움으로 작품 〈가야금 타는 여인〉을 완성했다. 그때가 1915년. 도통 모델이 되겠다고 나서는 여인이 없어 한동안 서양 화에서 여자 보기가 수월하지 않았던 시절이다. 춘곡이 모델로 삼았던 여인은 권번의 기녀였다. "전국의 여성이 부러워할 미인 이 돼보겠다"고 과감히 나선 이 모델 1호 여인. 화가의 붓끝에서 제 모습이 살아나자 기쁨에 겨워 던진 말. "어머, 점점 기생이 돼 갑니다그려."

허리를 감도는 조선의 선미

———

한 일 자를 쓰게 해 그 사람의 서예 실력을 재보듯이 아무렇게나 북북 그은 선 하나만 봐도 그림 소양이 있는 사람인지 아닌지 얼추 짐작해낼 수 있다. 선은 특히 동양에서 회화의 골격이자 추상 공간을 주재하는 에너지였다. 동양화의 선이 지닌 매력은 19세기 중반 바다 건너 유럽 화단에 휘몰아친 자포니슴(Japonisme)의 원천이 됐다. 일본 목판화에서 보이는 한쪽으로 쏠린 구도나 대담한 축약 등은 색면과 형태를 다듬고 매만지는 데 익숙했던 서양 미술인의 입맛을 바꾸었고, 게다가 붓선이 자아내는 표정, 가늘거나 부드럽고, 때론 노엽거나 비틀거리기도 하는 폭넓은 연출이 참으로 신기하게 보였던 것이다. 뭐니 뭐니 해도 그들은 일필휘지, 즉 선의 속도감에 탄복했다. 모네[73]가 〈건초더미〉를 그리는 데 두 시간밖에 안 걸리거나, 반 고흐가 붓의 단거리 경주를 시험하고, 또 현대 작가 마티외가 튜브 물감을 단 몇 초 만에 짜내 유럽식 서부극을 보여준 것 따위는 '동양의 선은 빠르다'는 믿음에 기초했다고 보면 틀림이 없다.

 동양에서 빌린 서구의 그래피즘(graphism)은 우리네 선과 어떻게 다른가. 중국이 다르고 일본이 다른바 한국 미술에 나타난 선의 특질이 또 다름은 불문가지다. '속사형 선질(線質)'로 파악한 서구식 이해는, 그러나 마음의 결을 보듬고 있는 우리의 선과 너무도 동떨어져 있는 것이 사실이다. 결론부터 말하자면 한국 고전의 선은 국학자 도남 조윤제 선생의 명제인 '은근과 끈기'

〈백자개호〉

16세기

총 높이 14.3×입지름 6.4×밑지름 7.2×숟가락 길이 17.7cm

개인 소장

어깨가 딱 벌어지고 입이 넓은 백자 항아리는 뚜껑 가장자리에
사각형의 구멍이 나 있다. 그곳에 꽂힌 숟가락은 작고
동그란 고리를 달고 있다. 뚜껑의 꼭지에서 항아리 바닥까지
흘러내리는 선은 곧 결 고운 우리 가락이다.

를 시각적으로 드러낸 '저속의 정서'이다.

애달프도록 조선 미학을 탐애했던 일본인 야나기 무네요시는 '아름답고 길게 끄는 조선의 선'을 '사랑에 굶주린 마음의 상징'으로 봤다. 그 때문에 야나기는 애상미가 조선 미술의 근본인 양 꾸며댔다 해서 광복 이후 민족사가의 눈총을 받기도 했다.

그는 조선의 선을 이런 곳에서 찾아냈다. 고려의 숟가락, 밥상 위의 대접, 책상다리와 서랍 고리, 부채자루와 장도 칼집, 고무신과 버선의 코……. 덧붙여 살랑거리는 수양버들가지나 떠다니는 구름, 퍼득이는 학의 날개까지, 이 모든 것을 그는 조선을 조선답게 만드는 선의 떨림으로 받아들였다. 장단에 맞춰봐도 진양조의 가락과 어울리지 결코 성마른 리듬이 아니라는 것이다.

독일의 미술사가 디트리히 제켈 역시 고려청자나 조선백자를 볼륨이 아닌 선의 예술로 간주한다. 그가 본 것은 그릇의 추상적인 선미(線美)였다. 이를테면 무어라 꼬집어 수사하기 힘든, 허리를 감돌아 내리그은 선은 그저 점과 점을 이은 것과는 다르게 보였던 것이다.

깃털은 모여 새털이 되지만, 점이 모여 우리네 선이 되지 않았다. 그런데 지금 우리 화단을 지배하고 있는 선은? 낱낱이 찢기고 신경질적인, 그래서 숨넘어가듯 거친 표정이다. 깃털 하나를 들고 새라고 우기는 작가들이 적지 않다.

색깔에 담긴 정서 I — 마음의 색

미술사학자 최순우 선생의 단상과 수필을 읽다보면 유난히 흰색에 대한 상찬의 글이 많음을 발견하게 된다. 조선백자에 담긴 욕심 없는 탐미성은 그를 천석고황에 들게 했다고 해도 지나치지 않으리라. 그런 그도 광복 직후 진주한 미국의 흑인 병사들로 짜여진 군악대를 보고는 아연실색했다고 한다. 흑인들의 제복이 순백색 일색이었기 때문이다. 그는 새까만 피부에 걸쳐진 흰색의 눈부심을 두고 뒷날 "정말 잔혹한 처사"라고 회고했다.

혜곡(兮谷, 최순우의 아호)이 전 세계 광고계를 휩쓸아쳤던 베네통 옷 광고를 봤다면 무어라 했을까. 유색인종 모델들의 피부색과 보색관계를 이루는 색깔로만 옷을 해 입혀놓은 다음 CF를 찍어대는 그 회사의 상혼은 혀를 내두르게 한다. 아닌 게 아니라 유색인종을 우스갯거리로 만들었다 해서 인권단체가 들끓기도 했다. 혜곡에게는 죄스러운 얘기지만, 그 광고는 인간의 끈질긴 탐색 성향을 반영한 것으로 봐도 좋다. 그러나 혜곡은 탐색(探色)이 아닌 탐색(貪色)에 기필 기가 질렸을 것이다. 그가 흑인 병사의 흰옷을 잔혹의 표본처럼 여겼던 것도 미학자가 아닌 토박이 한국인의 정서로 색을 보았던 까닭이다.

일제하 경성대학의 어느 일본인 안과의사가 한국인과 일본인의 색감을 실험하면서 명도 차이가 조금씩 나는 흰 종이를 이용한 적이 있었다. 이 흰 종이를 뒤섞어놓고 밝기에 따라 순서대로 배열해보라고 시켰더니, 일본인의 흰색 식별력은 밑바닥인 데 비

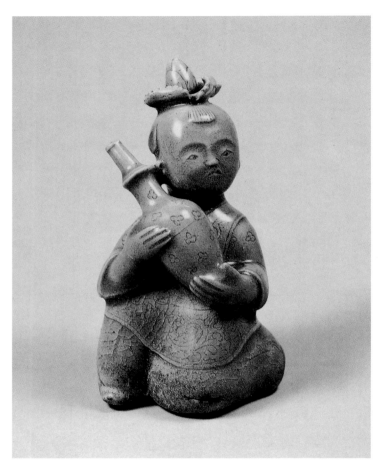

〈청자조각동녀형연적〉

고려 12세기

높이 11.1cm

오사카 시립 동양도자미술관

담담한 색조를 즐긴 우리 민족의 소질은 청자의
푸른빛을 '우후청천색'으로 표현한 마음에서
읽힌다. 어린아이의 표정과 받쳐 들고 있는 정병이
맑은 옥색으로 빛난다.

해 한국인은 깜짝 놀랄 만큼 잘 맞춰내더라는 것이다. 담담한 색조를 즐기는 우리 민족의 소질은 청자의 푸른빛을 '우후청천책(雨後晴天色)'으로 표현한 그 마음에서도 읽힌다. '비갠 뒤의 먼 하늘색.' 그래서 중국 청자의 비색(秘色)과 구분짓기 위해 고려청자는 비색(翡色)으로 썼다지 않는가.

한국인의 정서로 보자면 색은 곧 인간의 마음이었다. 정상인의 시지각으로 볼 때 인간은 약 9백만 가지의 색깔을 식별해낸다. 그 색깔에 이름이 없을 수 없다. 푸른 하늘색인 '시안(Cyan)'은 파랑의 의미가 담긴 그리스어 '쿠아노스(Kuanos)'에서, 감색인 '프러시안 블루(Prussian Blue)'는 색을 발견한 화학자의 나라를 기리기 위해 '프로이센' 왕국에서 따왔다. 그러나 우리의 색깔 이름은 인간의 마음이 옮겨 비친 우주와 자연에서 얻어왔기 때문에 외국처럼 살풍경하고 몰인정한 명칭은 찾아볼 수가 없다.

흔히 우리나라 전통색은 음양오행의 우주관에 근거를 둔다고 한다. 이를테면 다섯 가지 정색과 다섯 가지 간색이 그것이다. 동서남북과 중앙을 뜻하는 오방색이 그런 이치에서 태어났다고는 하나, 서민의 정감에 파묻힌 생활의 색감정은 정작 그렇게 거창하지 않을 뿐더러 살풋 애틋하기까지 하다.

샛노란색[黃]을 중앙에 두고 동쪽의 새파란색[靑], 서쪽의 새하얀색[白], 남쪽의 새빨간색[赤], 북쪽의 새까만색[黑] 등이 모여 이룬 오방색. 그러나 이 색들이 우리네 세상살이 안으로 들어올 때는 어떤가. 가을날 잎 진 감나무에 걸린 달랑 한 개의 까치밥 홍시는 붉은색, 홍시 뒤로 펼쳐진 가을 하늘은 쪽색, 하늘에서 헤

엄치는 뭉게구름은 흰색, 구름을 쳐다보는 농부의 긴 그림자는 까만색, 농부가 사라진 가을 들녘은 누른색…….

바로 촌색시의 순정 같은 우리네 색 이야기이다.

색깔에 담긴 정서 II ─ 토박이 색농군

벌교에 전통염색의 외길을 걷는 한광석이 살고 있다. 그는 삼십 년 째 우리 색 찾기에 혼이 팔린 알짜 색 농사꾼이다. 1992년 그가 물들인 쪽빛 모시 한 감을 보고 난 시인 김지하는 이렇게 썼다. "아, 그 모시의 쪽빛을 무어라 표현했으면 좋을까. 한바다였고 깊고 깊은 가을 하늘이었다. 그것은 차라리 큰 슬픔이었다. 나는 정신을 잃고 보고 또 보곤 했다. 그 빛깔, 그 감촉을 무어라 표현해야 할까. 나는 한마디밖에 모른다. 꿈결!" 세월이 흘러 오 년 뒤의 일이다. 그 쪽빛 모시를 소설가 조정래가 보았다. 그는 이렇게 썼다. "가슴이 짜르르 울리는 전율과 함께 무언가 깊게 사무치는 감정을 일으키는 그 쪽빛을 무어라 해야 할까. 그건 깊고 깊은 바다에서 금방 건져 올린 색깔이었고, 차고 시려서 더욱 깊고 푸르른 겨울 하늘을 그대로 오려낸 것이었다. 그 쪽빛 모시 필은 찬바람에 펄럭이고 나부끼며 겨울 하늘로 변해가는가 하면, 바라볼수록 처연하고 한스러운 감정에 사무치게 하는 것이었다."

쪽빛을 보고 난 시인과 소설가의 느낌이 별나면서 흥미롭다. 두 문인의 글은 영탄조다. 쪽빛을 어떻게 이름 지어야 할지 애태우는 모습으로 글을 시작한 것도 똑같다. 결론은 엇비슷하다. 바다와 하늘에게 명명을 미룬다. 쪽빛이 가슴에 남긴 흔적을 한 사람은 '슬픔'으로, 한 사람은 '처연함과 한스러움'으로 표현했다. 처연하고 한스러우면 슬퍼진다. 그러니 그 정조 역시 둘 다 같다. 이들 문인은 쪽빛의 느낌을 규정하지 못한 채 붓을 거둔다. 시

인이 겨우 '꿈결'이라고 했지만 꿈은 현실이 아니기에 이마저도 안타까운 실패일 뿐이다.

정작 이 쪽색을 만들어낸 한광석은 어떤가. 그는 자신의 쪽색을 "청(靑)도 아니요, 벽(碧)도 아니요, 남(藍)도 아닌 까마득한 색"이라고 설명한다. 까마득하다니, 이야말로 바다도 아니요, 하늘도 아니요, 꿈결도 아니요, 그렇다고 슬픔이나 처연함이나 한스러움도 아닌, 오리무중이라는 말 아닌가. 실로 언어도단이자 어불성설이 쪽색이라고 한광석은 천연덕스럽게 말하고 있는 것이다. '글로 표현할 수 없고 그림으로도 그릴 수 없는' 지경에 똬리를 틀고 앉은 쪽색은 어쩌면 까마득한 것이 아니라 까무룩한 것인지도 모른다. 쪽색을 다른 말로 표현하기는 참말이지 힘들다. 천하의 문인 두 사람이 쩔쩔맨 명명을, 그 색을 세상에 내놓은 주인공조차 까마득하다고 말한 쪽색의 정체를, 우리가 무슨 용빼는 재주가 있어 감당하겠는가. 이 대목에서 정직하게 털어놓자. 쪽색은 모든 수식을 도로에 그치게 만드는 야멸친 운명을 지닌다.

쪽색이 입신양명하는 과정은 지난하다. 쪽풀은 봄에 씨를 뿌려 여름 한 철 폭염을 먹고 꽃을 피운다. 꽃이 자양분을 독차지하기 전에 꽃대를 베어야 한다. 뿌리와 꽃을 제거한 쪽풀로 팔월과 구월에 염료를 만든다. 항아리에 깨끗한 물을 채워 쪽을 꾹꾹 눌러 담으면 며칠 후 물이 녹색을 띠는데 그때 쪽을 건져낸다. 조개껍데기로 구워 만든 석회를 항아리 속에 넣고 저으면 물은 연녹색에서 청색으로, 또 가지색으로 변한 거품을 내는데, 이것을 꽃거품이라 부른다. 꽃거품이 일지 않으면 지금까지 기울인 노력은

물거품이 된다. 하루 뒤 윗물을 쏟고 색소 앙금만 모아 쪽대나 찰볏짚, 콩대 따위를 태운 것으로 만든 잿물과 섞는다. 이때부터 고무래로 저으면서 따뜻한 온도를 유지해주면 늦게는 석 달이 지나 쪽물이 일어선다. 물발이 설 때 그 색은 군청색이지만 입김으로 훅 불면 진한 배추색으로 변한다. 바로 이 물에 모시, 무명, 삼베, 명주 등을 넣고 손으로 주무른다.

쪽색은 신생아를 받는 산원의 손놀림보다 신중하고, 태공망의 낚시질보다 느긋한 기다림 끝에 태어난다. 일 년이라고 해봤자 고작 구월과 시월 두 달에 걸쳐 염색할 수 있을 따름이지만 염료를 제대로 얻으려면 물발이 설 때까지, 한광석의 표현대로 '잘 저으며 잘 놀아야 한다.' 쪽풀을 낫으로 베고 마지막에 홍두깨로 천을 마름질할 때까지 그가 사용하는 동력은 오로지 손밖에 없다. 염료를 저을 때 콤프레서나 다른 기계를 동원하는 짓을 한광석은 뱀이나 전갈 보듯 한다. 여기저기서 쪽 염색을 하는 사람이 늘어났지만 본시 '동정 못 다는 며느리가 맹물 발라 머리 빗는다'고 기본도 얌치도 없이 기계에 의존하는 이들이 더러 있다. 그러나 한광석은 기계적 에너지가 가장 적게 쓰이는 문명사의 미래를 믿는 우직한 농군이다. 그는 심지어 '우산도 고쳐 쓰고 고무신도 고쳐 쓰는' 시대가 반드시 올 것을 꿈꾼다. 그는 퓨전과 테크닉이 아닌 내추럴리즘과 핸드 메이드의 신봉자인 것이다.

아무리 쪽빛에 대한 사랑이 익애에 가깝다 해도 한광석은 오방 정색[黃, 靑, 白, 赤, 黑]과 오방 간색[綠, 碧, 紅, 紫, 硫黃]에 대한 관심 또한 늦춘 적이 없다. 그가 여러 차례 전시한 작품을 살펴보면

그의 오지랖을 짐작하고 남는다. 단풍나뭇과의 갈잎큰키나무인 신나무를 통째 잘라 조각낸 뒤 삶은 물에다 소금물을 섞어 염색한 검정색과 회색이 있다. 쪽풀로 물들였다가 다시 황백나무로 물들인 두록색이 있는가 하면, 지초를 염료로 하되 고온에서 잿물을 쳐서 만든 보라색과 실온에서 만든 자주색도 있다. 또 노란색은 황백과 황련으로 만들었고 붉은색 계통은 홍화와 소목으로 뽑아냈다. 이들 각가지 색을 맵시 있게 받쳐 입은 천들은 목면으로 만든 무명과 모시풀로 만든 모시, 고치실로 만든 명주, 그리고 삼으로 만든 삼베 등이다. 물론 염료나 천은 하나같이 자연에서 채취한 것이다.

자연에서 채취한 색깔치고 우리 눈을 피로하게 만드는 것이 어디 있으랴. 시각적 공해는 모두 인위적 메커니즘에서 발생한다. 도시의 네온사인, 자동차의 헤드라이트, 화공염료로 가공한 모든 색 등이 눈을 어지럽힌다. 그러나 한광석의 전통염색은 다르다. 그가 만든 가장 강렬한 붉은색조차 아무리 쳐다보아도 눈을 찌르거나 잔광을 남기지 않는다. 그 대신 마음을 빼앗는다.

한광석이 야심작으로 손꼽는 것은 무명에 들인 쪽빛이다. 무명은 알다시피 이제 이 땅에서 단종의 위기에 처한 옷감이다. 전국 방방곡곡을 뒤져도 무명한 필 구하기가 하늘에 별따기다. 물레를 자아 실을 만드는 전통 장인을 찾기가 힘든 탓이다. 한광석은 장돌뱅이처럼 전국을 돌아다닌다. 마치 꼭꼭 숨은 문화재를 찾듯이 무명을 발굴한다. 시골 장롱 속에 감춰둔 무명은 비단보다 비싸다. 그래도 발견할라치면 그는 웃돈을 치르는 한이 있어도 손에

쪽으로 염색한 모시. 한광석의 쪽색은 만드는 것이
아니라 자연에서 빌려온 것이다. 우리의 고유색
치고 삶의 터전에서 빌려 쓰지 않은 것이 있으랴.

넣고야 만다. 그렇게 모은 무명이지만 염색 과정은 모시나 삼베, 명주에 비해 곱절 힘이 든다. 모시나 삼베는 천이 성글어서 착색이나 건조가 쉽지만 무명은 바닥이 까다로워 공들여 염색하지 않으면 색소가 겉돌고 침착이 되지 않는다. 그가 만든 쪽빛 무명은 최고의 기술을 발휘한 고농도 염색에서부터 투명하기 짝이 없는 옥빛 염색에 이르기까지 무궁무진하다. 그는 쪽빛이 펼치는 미묘한 뉘앙스를 오십 가지 정도로 변주해서 제작할 수 있다고 한다.

이것은 경악할 노릇이다. 저 서양의 먼셀 표색계를 무색하게 만드는 공력이 아닌가. 그가 만든 오십 가지 쪽빛을 죽 펼쳐서 이어놓는다고 상상해보라. 비유를 허용한다면, 그 쪽빛의 스펙트럼은 청산리 벽계수에서 비 갠 날의 가을 하늘, 흐린 날의 만경창파, 갓 시집온 새아씨의 옥반지, 초추의 양광에 빛나는 청자비색 등으로 천변만화할 것이다. "세상에서 가장 짙푸른 쪽색은 리비아의 렙티스 마그나 앞 지중해 색이다"라고 말한 이가 있었다. 그는 그 꿈에도 못 잊을 색을 벌교 지곡마을 한광석의 안방에 펼쳐놓은 쪽빛 무명에서 다시 보았다고 털어놓았다.

한광석은 "도야지(항아리) 속에 코 박고 십 년을 버텨야 쪽색을 안다"고 말한다. 그는 그토록 쪽빛에 집착한다. 어찌 그만 그럴까. 푸른색은 인류가 다 좋아하는 색이다. 미국의 색채 전문가 파버 비렌은 각국에서 행해진 조사 결과를 평균 낸 끝에 사람들은 파랑, 빨강, 초록, 보라, 주황, 노랑 순으로 선호한다는 사실을 밝혔다. 이 순서는 성별, 국적, 인종을 불문하고 거의 일치한다는 것이 실증됐다는 것이다. 이뿐이 아니다. 미국 UCLA에 제출한 로

버트 제럴드의 박사학위 논문은 푸른 빛깔의 정신생리학적 효능을 강조한다. 그에 따르면 쪽빛을 포함한 푸른 계통의 색은 어느 것이나 치유 효과가 높다는 것이다. 이 색깔은 긴장 상태를 완화한다. 곧 완화진정제인 셈이다. 혈압을 내려 고혈압을 치료하는가 하면, 근육 경련이나 사경(고개가 비뚤어진 상태), 손 떨림을 치료하는 데 도움을 준다. 눈이 쓰릴 때도 좋다. 어둠침침한 푸른 조명은 불면증 환자에게 잠을 유도한다. 고통을 더는 데도 푸른색 계통은 진정작용을 한다. 이쯤 되면 푸른색은 만병통치다.

한광석의 쪽빛은 더할 나위 없이 사람들을 위로한다. 세상에서 가장 넓은 바다, 세상에서 가장 넓은 하늘이 바로 쪽빛 아닌가. 그러니 이 같은 자연에서 빌려온 그의 쪽빛은 자연에 안기고 픈 모든 이의 염원을 대신하고 있는 셈이다. 한광석이 늘 지니고 다니는 쪽지 하나가 있다. 그의 지갑 속에 너덜너덜한 채로 들어 있다. 미술사학자인 혜곡 최순우가 생전에 그에게 들려준 말씀을 적어놓은 글이다. 그 내용은 이렇다. "예술이란 하루아침의 얄팍한 착상에서 이루어지는 것도 아니며, 재치가 예술일 수는 더욱 없는 것이다. 참으로 자나 깨나 앉으나 서나, 그것만을 생각하고 그것만을 위해서 한눈팔 수 없는 외로운 길을 심신을 불사르듯 살아가는 그 자세야말로 정말 귀한 예술의 터전이 된다."

혜곡의 말씀은 한광석의 지갑이 아니라 가슴에 불도장이 돼 있을 것이다. 심신을 불사르며 전통염색이라는 외로운 길을 걷는 사람이 한광석이다. "배리데기(버린 놈)가 효자 되고 굽은 나무가 선산을 지킨다"는 스스로의 말을 실천하고 있는 염장(染匠)이다.

전통 제와장의 시름

어쩌다 시골길에서 기와집을 볼라 치면 꼭 거기에 겹쳐지는 등 굽은 노인의 얼굴이 떠오른다. 쇠락하는 기와의 운명을 따라 그는 이제 산모퉁이를 넘어가는 연무처럼 우리들 기억의 틈을 빠져나갔다. 그를 만난 건 십여 년 전 바닷바람이 소소한 여름날이었다.

"흙일 하는 사람이 부자는 못 되지. 그래도 해방되던 해는 괜찮았어. 양철 벗기고 너도나도 기와 올렸으니깐⋯⋯. 떡도 사먹고 쌀도 몇십 가마 벌었으니 재미는 본 거지."

전남 고흥군 안양면 모령리에 나라 안에서 하나뿐인 기와막을 짓고 살던 인간문화재 한형준. 그가 구운 기왓장에는 아무도 알아줄 리 없건만 '중요무형문화재 제91호 제와장 한형준'이라는 낙관까지 새겨져 있다. 그것이 알량한 자부심이라 해도, 호시절을 돌이켜보는 그의 어조에는 어쩔 수 없이 회한이 서린다. 청태 자욱한 옛적 기와가 그렇듯이 그의 삶에도 이제 처연한 이끼가 내려앉았다.

어린 시절 이곳에서 한씨는 기와 기술자인 이모부에게 귀뺨을 맞아가며 논흙을 퍼다 날랐다. 그래도 그때는 남의집살이하는 이가 논을 샀다 해도 부럽지 않을 만큼 가마 일이 좋았고 기와 주문도 짭짤했다. 세 칸짜리 홑집 지붕을 덮는 데 드는 기와가 4천 장이랬다. 너도나도 고래등 기와집을 올릴 땐 한씨 혼자 수만 장씩 구워내던 기억도 있었다. 그러던 세월도 잠깐이었다. 새마을운동과 공업 정책에 떠밀리고 반질반질한 기계식 기와에다 시멘

트 기와까지 득세하고 보니 그의 손때 묻은 조선식 토와는 볼품없
는 소박데기가 되고 말았다. 가마에 딱 한 번만 불을 지펴 해도 있
었다.

　　장당 8백~9백 원씩 하던 그의 기와는 일 년 동안 천 장도 채
안 나갔다. 사위어가는 것이 어디 가마의 불뿐이랴. 그나마 질일
(흙일) 거들고 기와통 잡아주던 전수생마저 "이 일이 무슨 돈 된다
고……" 하며 그 곁을 떠난 지 오래였다. 마당에 야적한 기와 키가
높아지는 만큼 노인의 시름은 쌓이고, 조선기와의 명맥은 가물가
물 스러진다.

　　"내가 봐도 기계식 기와가 좋드만. 반듯반듯한 것이 모양도
나고……. 같은 값이면 태깔 있는 게 낫겠지." 그의 한숨 섞인 자
조는 차라리 겉멋이나 부리는 세태를 부끄럽게 해준다. 조선기와
는 매끈한 양기와가 따라오지 못할, 질박하고도 은근한 우리 민
족의 품성을 그대로 빼닮았다. 비록 고대 중국에서 건너온 기술
이라고 하나 기름진 거드름 하나 없이 이 땅의 산천을 텁텁 구수
하게 장식한 토종의 미학으로 사랑받았다. 백제시대의 기록은 올
망졸망한 기와 궁궐을 가리켜 '검소하면서 추레하지 않고 화려하
면서 사치스럽지 않다'고 자랑했다. 천 도 이상의 불꽃을 견뎌낸
알기와는 기와 굴을 꽉 채운 연기에 그을리며 천연의 방수막을 형
성한다. 게다가 세찬 비, 찬 바람을 맞을수록 더욱 검은색을 띠며
단단해지는 옹골진 천품이 있다. 그것이 수천 년 조선기와의 질
긴 목숨이었다.

　　그는 늙고 지친 몸을 이끌며 해마다 가마에 불을 땠다. 이제

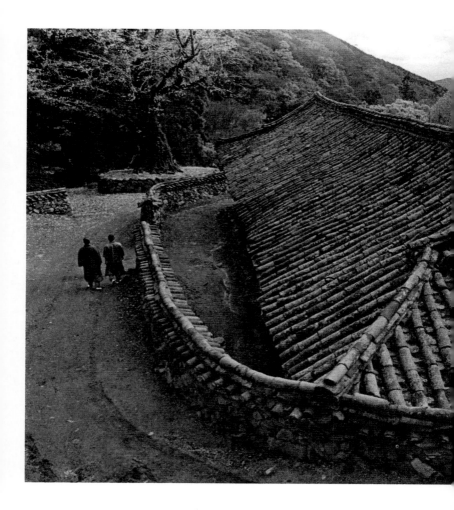

관조스님 [74] 의 사진 작품. 범어사의 절집에
얹힌 기와들은 우리네 산천을 텁텁 구수하게
만들어준다. 돌담을 끼고 걸어가는 스님의
뒷모습이 그대로 자연이다.

는 누구의 지붕에도 오르지 못할 기와를 굽던 그의 뒷모습. 더는 가마에 장작을 넣어줄 일이 없을지도 모른다는 걱정을 태워버리 듯 불길은 활활 타올랐다.

귀족들의 신분 과시용 초상화

―――――

갯벌에서 일하는 아낙네를 자주 그리는 남도의 어느 화가는 등장 인물의 얼굴을 언제나 만화 주인공처럼 곱고 예쁘게만 그린다. 리얼리티가 떨어지지 않겠느냐는 질문에 그는 "모르시는 말씀. 실제보다 예쁜 자신을 그림으로 보는 아낙네들의 기쁨이 어떤지 알고나 하는 말이오?"라고 답한다. 한 번이라도 초상화를 주문해 본 사람은 알겠지만 못생긴 자기 얼굴 그림을 돈 내고 살 사람은 아마 드물 것이다. 오죽하면 화가들이 "생긴 대로 그려버릴 거요" 라는 말을 협박용으로 다 썼겠는가.

서양의 초상화나 인물화는 20세기 이전만 해도 선민 또는 부르주아 계급의 산물이었다. 무슨 말인고 하니, 주문자 생산방 식을 따를 수밖에 없는 것이 초상화였다는 것이다. 〈오달리스크〉 를 그린 앵그르[75]는 사진을 사용해서 초상화를 그린 서구 최초의 화가다. 그는 남다른 장기인 정확한 테두리 선, 원근법에 따른 확 대와 축소를 자재하게 구사했다. 그러나 그런 기법은 기실 주문 자인 자본가의 중후함이나 높은 사회적 위상 또는 존엄함 따위를 그림으로 보증해주기 위한 장치에 불과했다. 이렇게 보면 초상화 에서 증명사진으로의 전환은 곧 궁정사회에서 시민사회로 이행 되는 과정에서 나왔다고 해석할 수 있다.

서양 초상화가 귀족이나 신흥 부르주아의 산물이었다면 동 양은 조금 다른 길에 있었다. 물론 왕이나 지배계급의 요청이 초 상화를 낳긴 했으나 최종 생산품의 가치나 격조에는 서양과 다른

독특함이 있다. 동양 초상화에서 가장 중요하게 여긴 것은 '전신 (傳神)', 즉 정신을 전달하는 법이었다. 대상 인물의 사상이나 감 정을 초상화에 이입시키는 재주, 그것이 화공의 제일 덕목이었음 은 두말할 나위 없다.

옛 화가들은 대상 인물의 살아 있는 기백을 표현하기 위해 배채(背彩)기법을 동원했다. 이는 쉽게 말해, 종이 뒤쪽에서 물감 을 밀어 올려 얼굴색이 가장 자연스러운 상태로 배어나게 하는 방 식이다. 입술은 감정을 말하고 눈동자는 정신을 빛낸다는 금언대 로 눈동자 하나를 완성시키기 위해 몇 년간 그림을 묵혀둔 중국 육조시대의 고개지 같은 화가도 있었다. 그것이 서양에는 없는 배채의 오묘함이었다.

초상화의 천국이라 불린 조선시대에 윤두서의 자화상 같은 명품을 지켜보는 우리는 행복에 겹다. 그러나 유흥업소에나 걸릴 여체화는 넘쳐나도 안방에서 그나마 잘된 초상화를 만나기는 좀 체 어려워진 요즘이다.

작자 미상, 〈장말손 영정〉

조선 중기

비단에 채색

171.0 × 107.0cm

보물 제502호

개인 소장

세조 때 이시애의 난을 평정해 공신이 된 장말손의 초상화이다. 입술은 피가 도는 듯 붉고, 눈매는 무엇엔가 집중하는 듯 또렷하다.

희고, 검고, 마르고, 축축하고

수묵화가 우리 주위에서 사라져가고 있다. 먹으로 그린 흑백의 수묵화는 총천연색 영화에 밀린 흑백 무성영화와 같은 신세가 돼 버렸다. 과연 수묵화는 시대에 뒤떨어진 천품인가.

먹은 컬러가 나타내지 못하는 고유한 색을 가지고 있다. 그 냥 검은색밖에 없다고 생각할지 모르지만 그렇지 않다. 우선 칠 하지 않은 종이는 흰색이다. 먹을 더하면 검은색, 그리고 바짝 마른 색과 축축한 색, 마지막으로 진하고 옅은 색. 그래서 먹은 '육 채(六彩)'라고 했다.

희고 검고 마르고 축축하고 진하고 옅은 이 여섯 가지 변화 로 세상사 오묘한 철리를 다 드러내는 것이 수묵화였다. 그곳에 는 생활의 인정이 있고 인생의 도가 있으며 삶의 멋이 깃들어 있 었다. 민화에서 흔히 보이는 까치와 호랑이 그림마저 단순한 동 물화가 아니었다. 거기에는 즐거움을 전한다는 뜻이 숨어 있다. 바위 위에 대나무 그림은 장수를 비는 뜻, 갈대와 기러기 그림은 노후의 편안함을 기리는 뜻……. 이런 식으로 옛사람의 수묵화에 는 늘상 입는 옷과 다름없는 친숙함이 있으며 은근한 풍자 정신이 맴돌고 있다.

물고기 세 마리를 그려놓은 수묵화는 '삼여도(三餘圖)'라 했 다. 어(魚)와 여(餘)의 중국어 발음이 같기 때문에 삼어(三魚)라 하 지 않고 짐짓 삼여(三餘)라 한 것이다. 세 가지 여유란 곧 '밤'과 '겨울' 그리고 '흐리고 비오는 날'을 말한다. 책을 읽지 않는 게으

자유푸[76], 〈무제〉

1997년

종이에 수묵

48.5 × 38.0cm

개인 소장

수묵으로만 그린 이 그림은 흥건한 먹이 종이를
적실 듯하다. 먹은 그저 검은색이 아니다. 축축하고
마르고 깊고 얕은 뉘앙스를 풍긴다. 중국의
현대화가 자유푸의 시정 넘치는 작품이다.

름뱅이가 왜 독서하지 않느냐는 추궁에 "농사짓느라 시간이 없어
서"라고 대답했다. 그럴 때 꾸짖는 말이 "학문하는 데는 삼여만 있
으면 충분하다"는 것이다. 물고기 세 마리를 그려놓고도 이런 우
화를 떠올릴 수 있는 것이 바로 수묵화의 세계였다.

요즘과 같은 산문 시대에도 수묵화만큼은 여전히 '화중유
시(畵中有詩)', 시 같은 그림이다. 송나라 때 화원을 뽑는 시험은 참
으로 흥미롭다. 뭐뭐를 그려보라는 주문 없이 아예 시를 지어 출
제하게 했다. 이런 문제도 있었다. '꽃을 밟고 달려온 말발굽의 향
기.' 시험에서 꽃이나 말을 그린 사람은 죄다 떨어졌다. 입선작은
흙바람을 따라 날아오르는 한 무리의 나비를 그린 작품이었다.
꽃향기가 날리는 곳에 어찌 나비가 없을까보냐는 참으로 시적인
발상이다.

조금 긴 문제로 '한적한 산골에 강 건너는 사람 하나 없고 외
로운 나룻배 종일토록 떠 있네'라는 것도 있다. 그림 속에 물결이
니 계곡이니 나무니 하는 따위를 집어넣은 응시자들은 말짱 헛것
이었다. 뱃머리에 다리 괴고 누워 피리 부는 노인을 그린 사람이
장원으로 뽑혔다.

단 한순간에 초월의 경지로 나아가는[一超直入] 그림이 수묵
화이다. 그것은 손끝의 재주가 아니라 정신의 깊이에서 탄생된
다. 장인의 현란한 기교가 행세하는 세상, 정신의 고매함이 밴 수
묵화가 그늘진 외지에서 배회하고 있다는 상상은 우리를 슬프게
한다.

붓글씨에 홀딱 빠진 외국인

———

네덜란드의 미술인 마크 브뤼스는 서울올림픽 미술 행사에 작품을 내놓기도 했고 한국의 몇몇 상업 화랑에서 초대전을 가진 적도 있는 작가다. 전시에 맞춰 서울에 왔던 그는 그만 한국의 전통문화에 빠져버렸다. 그의 작품 중에는 남대문에서 산 플라스틱 바가지와 한강변에서 주운 자갈을 짜맞춘 조각도 있다. 그 모양이 마치 옛사람들의 민간신앙을 표현한 듯하여 제법 눈길을 끌었다.

정작 흥미로운 것은 그가 서양 물감으로 그린 작품들이다. 우측 하단에 그의 이름이 영어로 적혀 있다. 또 한쪽에는 인주가 묻은 사각 도장이 찍혀져 있다. 얼른 보면 동양화의 낙관을 연상시킨다. 실제로 그는 낙관이 든 동양화가 무척 흥미롭게 느껴졌다고 말한 바 있다. 그림은 순전한 현대 서양화요, 서명은 전통 동양화식으로 되어 있었으니 보는 이들이 유별한 느낌을 받는 것은 당연했다. 파란 눈의 서양인이 제 이름이 새겨질 도장을 파고 있는 장면이 떠오르기도 했다.

하기야 동양인인들 양식을 안 먹겠는가. 그걸 보고 이제 웃을 서양인은 없을 것이다. 아닌 게 아니라 서양 작가들이 동양의 전통적인 서화에 매력을 느끼기는 퍽 오래된 일이다. 선교사로 청나라에 왔다가 아예 중국 화가로 눌러앉아 산수를 그린 이탈리아 화가가 있었는가 하면, 유명 미술관들이 앞다퉈 동양회화들을 수장하거나 전시하는 것도 새삼스러운 일이 아니었다.

그중에서 가장 우리의 관심을 집중시키는 것은 서양 작가들

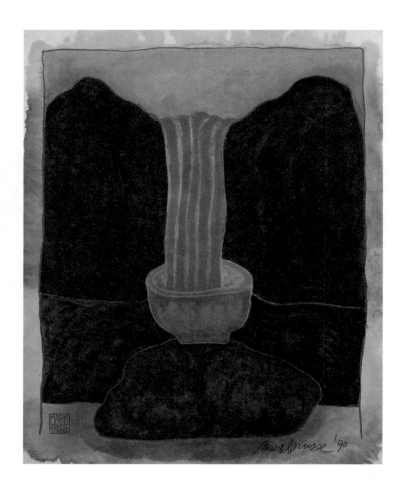

브뤼스, ‹산이 꿈꾸는 동안›

1990년

한지에 수채와 크레용

161.0 × 131.0cm

서양 물감으로 그린 작품의 하단에는 인주가 묻은
도장이 찍혀 있다. 마치 동양화의 낙관을 연상시킨다.

의 서예 열풍이다. 한국, 중국, 일본 등에서야 서예를 정신적 경지의 예술로 떠받들고 있지만 서양인의 눈에 뜻도 모를 한문이 그토록 깊이 인각된 것은 잘 이해되지 않는 일이다. 검은 먹에 흰 종이, 그 위에 지렁이가 기어가는 듯한 글씨, 그리고 칠해진 부분보다 여백이 훨씬 많아 뵈는 서예 작품들······. 아무래로 휘황찬란한 색채의 변주에 익숙한 외국 작가가 보기에는 요령부득이 아닐 수 없는데 말이다.

서예의 미학이 서구에서 특별히 주목받은 것은 아무래도 2차 세계대전 전후가 아닐까 싶다. 현대미술에서 서예가 본격 수용되기 시작한 것이 그즈음이었다. 인간이 저지를 수 있는 최후의 만행이 전쟁이라면, 재앙에 시달린 그들이 당도할 곳은 곧 인간이란 무엇인가 하는 근원적이고도 철학적인 물음일 수 있다. 육체가 아닌 정신의 경도라고 할까. 서예가 대단히 사념적이고 정신적인 세계의 산물임은 불문가지다. 뜻이 통하지 않는 글씨에서나마 그들이 충격적으로 인식한 것은 바로 글씨와 종이의 긴장 관계였고, 부드러운 듯 때론 거칠고 분노하듯 솟구치는 서체의 천변만화하는 조형세계였다.

서예에 심취한, 이를테면 '서체주의' 서양 작가들이 누구인지 대표적인 인물 몇 사람만 골라보자. 클레나 칸딘스키 같은 대가들도 서예의 외형과 비슷한 인상을 주는 작품을 남겼다. 서울에서 회고전을 가진 바 있는 피에르 술라주는 자기 입으로 "걸핏하면 나를 서예 작가라고 지칭하는데 그 세계가 위대하긴 하지만 나로선 동의할 수 없다"고 해명했다. 그러나 여전히 서체 분위기를

마크 토비, 〈백색 글씨〉

1950년경

석판화

인디애나폴리스 미술관

풍기는 흑백 작품에 매달려 비평가들이 그를 서체주의로 분류한
다. 아르퉁도 마찬가지로 획을 이용한 작품에 심취한 작가이다.

미국에서 활동했던 마크 토비[77]야말로 대표적으로 서체주
의를 보여준 작가다. 1930년대 중국에서 수묵과 서예를 직접 배
웠고 일본의 사원에서도 선과 도를 수업하기도 했으니 바탕 자질
은 충분했던 셈이다. 그의 ‹백색 글씨›라는 작품은 리드미컬한 선
의 움직임이 춤추는 붓글씨와 흡사하다. 수묵이란 말의 일본음을
본떠 ‹수미›라는 작품을 남겼고 그의 수묵정물화 한 점은 아예 한
일 자, 계집 녀 자, 가운데 중 자를 전서로 쓴 듯한 작품이다.

초현실주의자 앙드레 마송[78]은 동양철학을 공부했다. 미술
관에서 송나라 산수화를 보고 먹이 번지는 기법인 발묵법에 매혹
된 이래 서체 연구에 진력했다. 그는 “동양은 존재의 세계, 서양은
행위의 세계다. 그것은 생명과 미학의 차이이기도 하다”는, 양코
배기들이 쉽게 말하기 힘든 주장도 했다. 그의 작품은 ‘세로로 휘
갈겨 쓴 초서’라 불러도 좋을 만한 것들이 많다.

장 드고텍스[79]는 더 나아가 그림과 재료를 일치시키려 노
력했다. 동양에서는 종이라는 재료와 그곳에 먹으로 쓴 흔적들
을 별개의 것으로 나누지 않는다. 즉 묵아일체의 세계였다. 드고
텍스는 명상으로서의 서예를 경험했던 드문 외국 작가다. “금욕
적 공간. 그들은 사물의 정신을 밝혀내고자 할 뿐 바깥모양을 드
러내진 않았다.” 이런 그의 언급은 동양 전통화에 대한 깊숙한 이
해가 없고서는 어려운 것이다. 그가 작품 제작의 원칙으로 정한
사항들을 보면 더욱 분명해진다. 즉 ‘단 하나의 획으로 끝내고 덧

칠하지 마라', '여백의 효과를 살려라', '색채를 멀리 하라', '재료를 물질로 파악하지 마라', '극소에서 극대의 효과를 끌어내라' 등등……. 그야말로 서예 교범이 떠오를 정도다.

이 밖에도 후앙 미로와 타피에스 같은 스페인 출신 작가의 작품이나 액션 페인팅 유의 작품에서도 '동양풍 혐의'는 얼마든지 읽힌다. 그렇다고 이를 단지 서예의 절대성이나 동양 정신의 우위성으로 꿰맞추려들면 우스꽝스러운 노릇이 아닐 수 없다. 영향은 시간과 공간을 뛰어넘어 얼마든지 주고받을 수 있는 것이다. 작가 개개인의 작품에서 발견하고자 애써야 할 것은 그림의 표면이 아니라 그 뒤에 숨은 본질이다.

프리다 칼로와 마돈나

반 고흐가 그린 허름한 구두 한 켤레는 매춘부를 모델로 한 ‹슬픔›이라는 작품 못지않게 생의 비극적 속살을 보여주는 그림이다. 낡아빠진 구두짝에서 풍기는 삶의 쓸쓸한 감동은 저문 가을날의 빈 들판처럼 가슴을 저민다. 반 고흐의 구두 그림이 논쟁을 불러일으킨 것은 화가가 죽은 지 한참 뒤였다. 내로라하는 평론가들은 구두의 임자가 이름 없는 노동자라고 주장했다. 그래서 이 작품은 한때 '억압받는 노동계급'의 상징처럼 떠받들어졌다.

그러자 이에 맞서는 새로운 주장이 제기됐다. 그 구두는 반 고흐가 늘 신고 다닌 것이었음이 확실하다는 반론이었다. '노동계급' 어쩌고 한 쪽은 움찔해질 수밖에 없었다. 반대 주장을 편 이들은 그저 일상적인 생활의 피곤함이나 표현해보고자 한 반 고흐의 소박한 생각을 옹호했다. 하긴 뿌리 뽑힌 나무에서 '피폐한 자연'을 느끼느냐 '민중의 생명력'을 느끼느냐 하는 것은 순전히 감상자의 몫이다. 문제는 그림에 덧씌워진 턱없는 신화이다.

프리다 칼로와 마돈나. 칼로는 신식민주의적인 모더니즘에 대항한 멕시코 최고의 여성 화가이고 마돈나는 세상에서 가장 옷 벗기를 즐기는 미국의 팝 가수다. 칼로는 1930년대에 ‹나의 탄생›이라는 끔찍한 작품을 그렸다. 다리를 벌리고 침대에 누운 산모와 누구의 도움도 없이 자궁에서 처절하게 머리를 내미는 칼로 자신의 탄생을 그린 장면이다. 가부장적 제국문화로부터 상처를 입은 여성의 영혼이 이미지화된 그림이었다. 집에 걸어두기에는

칼로, ‹나의 탄생›

1932년

금속판에 유채

30.5 × 35.0cm

개인 소장

누구의 도움도 없이 자궁에서 처절하게 머리를 내밀고
있는 것은 칼로 자신이다. 가부장적 문화로부터 상처
입은 여성의 영혼을 이미지화했다.

뭣한, 그래서 아무도 거들떠보지 않을 이 작품을 비싼 돈 치르고 구입한 사람은 마돈나였다.

거실 벽에 칼로의 작품을 건 마돈나는 "이 그림을 싫어하는 사람은 결코 내 친구가 될 수 없다"고 떠들었다. 『베니티페어』, 『뉴욕타임스』, 『엔터테인먼트 위클리』 등 각종 매체가 1990년 시끌벅적하게 마돈나와 칼로의 만남을 취재했다. '마돈나는 칼로 작품을 여러 점 소장하고 있다', '칼로는 남자 몸에 여자 얼굴을 몽타주하는 화가였고 마돈나는 가끔 남장한 채 무대에 선다', '희생자로서의 여성이 칼로의 주제이고 마돈나는 파워풀한 여성의 이미지를 최대치까지 끌어올렸다' 등이 두 여성에 관한 색다른 기사의 주류였다. 마돈나는 칼로 작품을 소장하면서 안목 높은 문화인이 돼버렸고 칼로는 마돈나의 선택에 의해 사후 더욱 그림 값이 높아진 화가로 기록됐다. 뉴욕 7번가의 한 유명 부티크는 마돈나 마네킹을 세우고 그 뒤에 그녀 생애의 주요 인물로 등장했던 배우 워런 비티 그리고 프리다 칼로의 얼굴 그림을 전시하는 등 부산을 떨었다.

마돈나는 과연 칼로의 ‹나의 탄생›에 담긴 저항 의식을 흠모했을까. "천만의 말씀, 그녀는 그저 신기한 그림 하나를 벽에 걸었을 뿐"이라는 것이 비평가가 밝힌 진실이었다. 그래도 언론은 칼로와 마돈나의 별 볼 일 없는 관계를 돈 될 만한 기사로 꾸며댔다. 칼로의 ‹나의 탄생›에 드리워진 마돈나의 신화, 그것은 곧 '칼로의 죽음'과 다름없다.

대중문화의 통정 I — 주는 정 받는 정

"TV에 콜라 광고가 나온다. 그 콜라는 대통령도 마신다. 리즈 테일러도 마신다. 비렁뱅이도 마신다. 그리고 당신도 마신다." 미국의 유명한 팝아티스트 앤디 워홀이 한 말이다. 대중매체의 위력앞에 꼼짝없이 포로가 되는 현대인을 풍자하는 말이면서 또한 대중매체의 지시에 따름으로써 자신도 최고 권력가나 배우와 동일시될 수 있다는 뜻이다. 보통 사람이 평생 대면하기 어려운 톱스타도 대중매체 때문에 이웃처럼 늘 친숙하게 느껴진다. 찰스 황태자와 다이애나비의 결혼식은 TV 위성중계 때문에 7억 5천만명의 시청자가 마치 식장의 하객이 된 듯한 기분으로 지켜봤고, 또한 다이애나의 장례식은 그 현장에 없었던 사람들에게마저 외상 후 스트레스 증후군에 걸린 양 가슴 뻐근함을 전달했다. TV에비치는 현실, 그리고 대중문화의 이미지는 실제로 내 곁에 엄존하는 현실보다 훨씬 막강한 실재감을 지니게 된 것이다.

이런 터이니 현대미술이 힘센 대중문화의 이미지를 짝사랑하게도 됐다. 광고를, 만화를, 영화를, 출판물을 슬금슬금 흉내 내기 시작한 현대미술. 한편 딱하게 보이지만 광고와 사진 등 영상매체도 순수미술을 그리워하게 된 사정은 마찬가지니, 서로 죽이 맞는 사이라고나 할까. 예술이 고상하고 독창적이어야 한다고 믿는 강경론자에게는 죄스러운 얘기가 될지 모르겠다. 사실 대중문화와 미술이 화간 또는 통정한 예는 손꼽기 힘들 정도다. 대중문화가 사람들이 호흡하는 공기와 진배없는 세상이니 그 둘이 살림

을 차린들 대수냐 하는 관대한 해석이 없는 건 물론 아니다.

앞서 인용한 워홀은 마릴린 먼로의 얼굴을 무수히 찍어댄 작가다. 손으로 그린 것도 아니고 실크스크린으로 복제한 먼로의 얼굴은 오리지널이 따로 있다. 1953년 먼로가 나온 영화 ‹나이아 가라›를 선전하고자 찍은 광고사진이 원판이다. 주로 만화 장면 을 판에 찍거나 유채로 그린 리히텐슈타인[80]의 작품인 ‹공놀이 소녀›도 출처가 있다. 원피스 수영복 차림의 아가씨가 비치볼을 쳐들고 있는 이 작품은 허니문 고객을 끌어들이려는 어느 호텔의 신문광고에서 슬쩍 따온 것이다. 컴퓨터 그래픽으로 완성된 어리 숙한 ‘펩시맨’의 광고 캐릭터는 멕시코 현대미술관이 소장하고 있는 시케이로스의 ‹현재 우리의 이미지›라는 작품과 어슷비슷 하다.

리얼리즘 작가라는 쿠르베마저 1854년 작인 ‹만남›에서 대 중매체의 이미지를 실례했다. 유랑객인 쿠르베에게 두 신사가 인 사하는 이 장면은 유대인의 방랑기를 소재로 당시 대중에게 인기 를 끈 목판 민중화가 모태이다. 그렇다고 미술이 대중매체에게 일방적으로 구애를 보냈느냐 하면 꼭 그런 것만은 아니었다. 주 는 정 받는 정의 관계라는 게 옳다.

1981년 보컬그룹 바우 와우 와우(Bow wow wow)는 마네의 명화 ‹풀밭 위의 점심 식사›를 살짝 바꿔 앨범 재킷으로 제작했 다. 원작의 부인 누드에 열다섯 살 여가수의 벗은 몸을 대치한 것 만 다를 뿐 구도나 배경이 그대로다. 마네가 생존했다면 표절 운 운하며 화를 냈을까. 천만의 말씀이다. 마네는 이 작품을 르네상

제인 해먼드, ‹호박 수프 2›

1994년

캔버스에 유채와 복합 재료

180.0 × 215.0cm

동양적인 것과 서양적인 것, 식물적인 것과
동물적인 것 그리고 남과 여 등이 뒤섞여 있다.
대중문화는 이질적인 요소들을 포섭한다.

스 시절 라이몬디의 판화에서 원용했고, 라이몬디는 라파엘로의 원작을 실례했으니 물고 물리는 관계다. 리들리 스콧 감독의 영화 ‹에일리언›에 나오는 괴물은 디자이너 지거의 밑그림에서 빛을 보았으며, 1978년 BMW 사가 만든 경주용 자동차는 급성장한 작가 알렉산더 칼더와 프랭크 스텔라, 로이 리히텐슈타인 등이 직접 디자인했다는 사실은 오늘날 ‘대중’과 ‘순수’의 굳센 악수를 반증해준다. 대중문화의 이미지는 알게 모르게 화가의 밑천이 되고 있다. 그래서 ‘하늘 아래 새로운 것은 없다’는 통찰은 대중문화의 우산 속에서 참말이다.

리히텐슈타인, ‹공놀이 소녀›
1961년
캔버스에 유채
153.7×92.7cm
뉴욕현대미술관 MoMA
ⓒ Estate of Roy Lichtenstien – SACK, Korea, 2017

대중문화의 통정 II — 베낌과 따옴

대중문화와 순수미술의 통정을 지저분한 스캔들처럼 취급하게 되면 당장 작가들이 성을 낼 일이다. "미술이 그저 베끼기만 한다니……. 인용이나 풍자 등 기법적 측면을 모르고 한 소리"라는 요지의 반박이 대뜸 튀어나올 것이다. 표절과 인용의 어슴푸레한 경계 때문에 작가들이 뜻 아니게 비난을 받는 경우가 있었기에 충분히 이해될 수 있다. 이에 대해 구차하게 포스트모더니즘 현상이 어쩌니 하면서 어렵게 얘기하는 것보다는 몇 낱의 사례를 한 번 더 더듬어보는 것으로 의문에 대답해보자.

우선 장르가 다른 문화 사이의 '이종 교배'가 있다. 예컨대 작품뿐 아니라 전시회 제목이 인근 분야에 차용되는 경우로서, 다음의 사례는 모두 1982~1983년 열린 미술전이다. 시카고 대학이 마련한 전시 중에 '치명적인 매력—미술과 매체'라는 게 있었다. '치명적인 매력(fatal attraction)'? 영화를 좋아하는 이라면 기억날 만한 제목이다. 마이클 더글라스가 바람 한번 잘못 피웠다가 정부에게 혼쭐이 나는 유부남 역으로 나온 영화, 국내 상영 시 주부 관객으로 미어터진 〈위험한 정사〉의 원제목이 바로 '치명적인 매력'이다.

필라델피아에서 펜실베이니아 대학 현대미술연구소가 주최한 '넝마주이들(Scavengers) 회화·사진' 전은 좀비 계열의 지저분한 영화 〈스캐빈저〉의 조상 격이 된다. 런던 현대미술연구소가 개최한 전시명 '도회적 입맞춤(Urban Kisses)'은 전시 이후 제목이

멋들어져 여성용품 광고의 카피로 심심찮게 인용됐고 그림의 제목으로 재등장하기도 했다.

비록 장르가 그림, 영화, 광고 등으로 나뉘지만 이런 식의 베낌 또는 따옴의 사례 뒤에는 우연만이 아닌 미필적 고의가 있게 마련이다. 그러나 그것을 악의로 해석하는 좁쌀들은 없었다.

다음은 미술 작품 사이의 '통혼'이다. 피카소가 한국전쟁에 충격을 받은 끝에 <코리아에서의 대학살>이라는 작품을 남긴 사실은 퀴즈 게임에 가끔 출제될 만큼 상식화되었다. 한국전쟁이 한창일 때 미군 폭격에 민간인들이 집단사하자 이에 분격한 피카소는 그 유명한 <게르니카>를 그린 솜씨로 전쟁의 비극을 묘사했다. 벌거벗은 아낙들과 어린아이를 향해 칼과 총을 겨누고 있는, 외계인처럼 생긴 군인들이 화면 오른쪽을 차지하고 있는 그림이다. 알고 보면 이 장면은 1867년 마네가 그린 <막시밀리안 황제의 처형>과 구도가 판박이처럼 닮았다. 피카소에게 영감을 준 마네의 작품은 그 나름의 명작으로 등재돼 있다. 그러나 피카소 앞에서 으스댈 마네 역시 면죄받기 어렵다. 그보다 앞서 고야가 그린 <1808년 5월 3일>이 마네의 모범 답안이었으니까 말이다. 마네는 쉬 믿기 어렵게도 한때 모방의 천재라는 불명예까지 얻었던 작가였다.

파리의 샹젤리제 길바닥 전시로 화제가 된 콜롬비아 태생 작가 보테로[81]의 '뚱보' 조각들이 있다. 기형적으로 살찐 인물만 줄창 조각해온 그는 어디서 그런 우스꽝스러운 형상을 생각해냈을까. 평론가들은 루벤스가 자신의 둘째 아내를 모델로 그린 초

피카소, ‹코리아에서의 대학살›

1951년

패널에 유채

110.0 × 210.0cm

파리 피카소미술관

마네, 〈막시밀리안 황제의 처형〉

1867년~1868년

캔버스에 유채

193.0 × 284.0cm

런던 내셔널 갤러리

고야, ‹1808년 5월 3일›

1814년

캔버스에 유채

266.0×345.0cm

마드리드 프라도미술관

상화에서 보테로가 힌트를 얻었다고 고자질한다. 루벤스의 뚱보 아내는 보테로의 작품에서 얼굴이 바뀐 채 그 큰 몸집만으로 백수를 누리고 있는 것이다. 다비드가 그린 ⟨서재의 나폴레옹⟩은 백년 이상 지나 래리 리버스에 의해 ⟨가장 위대한 동성연애자⟩로 부활했다. 영웅의 형편없는 추락에 씁쓸할 수밖에 없다. 앵그르의 작품 ⟨위대한 오달리스크⟩에 나온 귀부인은 멜 라모스의 ⟨아주 위대한 오달리스크⟩에서 제목과 달리 창녀 같은 여인이 되는 불운을 맞았다.

기우에서 덧붙이자면 피카소, 마네, 보테로 등을 욕할 것은 없다. 모방이든 인용이든, 살아남은 작품은 살아 있는 것만으로도 충분히 위대하니까. 또 그 뚝심이 많은 이의 사랑을 받게 됐으니까.

보테로, ⟨깃털 단 모자를 쓴 부인⟩

1981년

캔버스에 유채

130.0 × 105.0cm

보테로는 기형적으로 살찐 뚱보들을 줄곧 그렸다.
루벤스가 자신의 둘째 아내를 그린 초상화에서
보테로가 힌트를 얻었다고 평론가들은 귀띔한다.

미술 선심, 아낌없이 주련다

클래식 음악은 어렵고 골치 아프다며 지레 손을 내젓는 사람도 영화 〈마농의 샘〉에 잔잔하게 깔리는 '장의 테마'를 듣노라면 아마 생각이 달라질 터이다. 기구한 운명의 주인공이 굽은 등뼈를 내보이며 하모니카를 불 때, 그 애간장을 저미는 처량한 멜로디…… 스토리 흐름에 눈을 뺏긴 관객들은 이 테마곡이 베르디의 가극 〈운명의 힘〉 서곡에서 따온 것임을 떠올리기 어려웠을지도 모른다. 그냥 들으면 잠이 쏟아질 클래식의 추상적인 난해함도 양념 잘된 요리처럼 영상으로 포장되었을 때, 색다른 감동의 진폭을 낳는 법이다.

영화가 빌려온 클래식 음악은 그러나 대중적 감동을 위해 원전의 순도를 희생시키기도 한다. 귀가 밝은 클래식 마니아라면 영화 〈지옥의 묵시록〉에 나오는 '발퀴리의 비행', 〈대부〉 3편을 살짝 감친 '카발레리아 루스티카나', 〈사랑할 때와 죽을 때〉의 '열정 소나타' 등을 들으며 쓴 입맛을 다실 수도 있을 것이다. 혹시 '행실 버린 반가(班家) 규수'를 연상할지도 모를 일. 덕분에 청음력이 약한 대중의 귀가 트였다 해도 말이다.

대중의 호응을 얻고자 지나치게 몸이 단 예술은 자칫 바람난 순수성만 보여주는 꼴이 되기 쉽다. 그렇다고 천공을 나는 학의 노래만 부른다면, 이 풍진 세상의 심금을 울리기는 영영 어려워지고 만다. 이와는 달리 잘 빚어놓은 예술의 순도를 전혀 다치지 않은 채 대중에게 기쁨을 주는 장르도 있다.

261

눈에 뵈지 않는 음악에 비해 시각화된 미술은 훨씬 쉽게 대중이 수용할 수 있는 이미지들을 많이 생산했다. "나에게 오렌지 향기를 즐길 수 있을 정도의 시간만 달라. 어떤 작품이든 감상해낼 테니까"라고 한 사람은 영국의 미술사학자 케네스 클라크였다. 이를테면 '일 분 감상'이 언제든지 가능한 분야가 미술이라는 말이다. 구상이든 비구상이든 나름의 이미지를 곧장 떠오르게 하는 미술. 이 때문에 대중적 쓰임새는 실로 다양할 수밖에 없다.

미술이 건네준 먹기 좋은 떡을 누구보다 빨리 덥석 문 쪽은 광고였다. 이를테면 〈모나리자〉의 이미지는 얼마나 오랫동안 여성성 또는 모성의 전형으로 대중 속에 자리 잡았는가. 그 저항할 수 없는 지순한 미소는 소비자의 구매 욕구를 호리고자 하는 광고의 맵시 좋은 자원이 되기도 했다.

흔히 광고 효과를 극대화하기 위해 전문가들이 꼽는 책략은 다음과 같다. 모델의 인상적 포즈와 신화적 형상, 자연 경물의 낭만적인 배치, 신비성을 살리는 원근법, 성적으로 강조된 여성의 곡선, 새로운 출발을 상징하는 바다와 평원……. 수세기에 걸쳐 수립해온 미술의 전략과 신통하게 맞아떨어지는 게 바로 그런 것들 아닌가.

티치아노와 고야, 그리고 앵그르의 걸작 누드가 스타킹과 코르셋과 침대 광고용 이미지로 봉사하고 있는 지금, 미술은 말한다. "아낌없이 주련다."

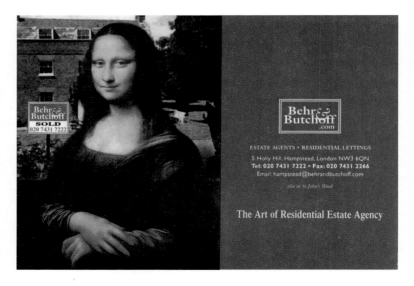

〈모나리자〉를 회사 홍보에 이용한 런던 부동산 회사 광고지.

아흔 번이나 포즈 취한 모델

———

요즘이야 자청하는 이도 많겠지만 모델 찾기가 어려웠던 시절, 권번에 나가는 기생을 꼬드겨 인물화를 그린 작가도 꽤 있었다. 화가와 모델 사이에 무슨 일이 있을까. 흔히 사람들은 인물을 그린 작품 앞에 서면 그림 속의 모델이 누구인지, 또는 어여쁜 여자라도 나올라치면 저 여자는 화가와 어떤 관계인지 궁금증이 이는 모양이다.

　　눈물이 쏙 빠지게 애달픈 모델과 화가의 사연을 들 때면 모딜리아니가 첫머리에 놓인다. 보티첼리의 영향을 받아 얼굴이 길어 슬픈 여인상을 그렸던 모딜리아니는 한때 여성 시인과 용광로 같은 연애를 했고, 그녀를 모델로 한 인물화에 깊이 빠졌다. 사랑이 영감을 낳는다는 것을 깨우친 그는 마침내 평생의 모델이 된 아내 잔을 만나면서 '얼굴 긴 여인'이라는 불후의 캐릭터를 완성했다. 잔은 화가에게 모든 영혼을 쏟아부었고 화가는 이를 고스란히 화폭에 재생했다. 모딜리아니가 숨을 거둔 그날 밤 그녀는 자기의 육신에 대해 생각했다. 영혼을 바치고 난 뒤에 남은 모델의 육신은 껍데기에 지나지 않는다고 느낀 그녀는 모딜리아니 사후 딱 여섯 시간 만에 아파트 창문에서 뛰어내렸다. 그것도 그녀가 잉태한 아기와 함께…….

　　순정의 모딜리아니에 비해 피카소는 동거한 여인까지 합쳐 예닐곱의 아내를 거느린 정력파였다. 모두가 그의 모델이었고 신기하게도 아내가 바뀔 때마다 화풍이 변했다. 모델 중에는 빗속

에서 주운 길 잃은 고양이를 선물 받고 애인이 돼준 페르난드가 있는가 하면, 떠르르한 명성의 미국 작가 거트루드 스타인도 있었다. 스타인은 무려 아흔 번이나 포즈를 취해주고 초상화 하나를 얻었다. 받고 보니 얼굴이 마치 아프리카 가면처럼 일그러진 그림이었다. 그녀가 따지자 피카소가 태연하게 대꾸했다. "걱정 말아요. 훗날 그대로 닮을 테니까……."

고귀한 귀족 가문에서 태어나 주정뱅이와 불량배 같은 어둠의 자식들과 유난히 가깝게 지낸 툴루즈 로트레크도 모델을 잘못 그렸다가 명예훼손으로 피소될 뻔했다. 몽마르트의 이베트 길베르를 모델로 청중에게 인사하는 가수를 그렸는데 비쩍 마른 노파로 묘사하는 바람에 곤경에 처했던 것이다. 그는 가수와 작부 그리고 댄서 등의 밤 생활을 주로 그려 벨 에포크(belle époque, 20세기 초 예술과 문화가 번창했던 좋은 시대를 의미)의 최대 이단아로 낙인 됐다.

이 밖에 시인 보들레르나 베를렌은 최초의 사실주의 작품 〈오르낭의 장례식〉을 그린 쿠르베의 친절한 모델이었고, 마리 로랑생은 연인 아폴리네르를 캔버스 앞에 앉혔기에 그나마 대표작 한 점을 남길 수 있었다. 가세 박사를 만나기 전까지 돈이 궁해 모

모딜리아니, 〈잔의 초상〉

1919년
캔버스에 유채
92.0 × 54.0cm
개인 소장
모딜리아니는 평생의 연인이 된 아내 잔을 만나면서 얼굴이 긴 여인이라는 불후의 캐릭터를 완성했다.

델을 못 구했던 반 고흐는 제 얼굴만 그렸고, 마네는 〈발코니〉라는 작품에 아들을 살짝 그려 넣을 생각을 함으로써 부정을 과시했다.

인상파의 일본 연가

———

전 세계 미술시장에서 가장 비싸게 대접받는 '고가 화가'들이 인상파라는 데 이견을 보일 사람은 아무도 없다. 쓰레기통에 처박힐 그림 따위나 그린답시고 살아서 온갖 악평은 죄다 뒤집어썼던 인상파였다. 하지만 죽어서 그들만큼 뻔질나게 경매회사의 방망이를 갈아 치우게 만든 화가들이 한둘이나 있었을까. 그래서 그림 값은 요지경일 터이지만, 19세기 프랑스 화단을 휘저은 인상파가 똑같은 이름의 '돌림병'을 앓았다는 사실은 그들이 일궈낸 미술품 가격 신화 못지않게 흥미롭다. 그 병은 무슨 마마나 홍역 같은 것이 아니라 뚱딴지처럼 들릴 '일본 열병'이었다. 더 정확히 이름을 달자면 '우키요에 신드롬'이다.

　우키요에, 즉 '부세회(浮世繪)'는 일본 에도시대 미술을 사랑하는 대중들의 최대 완상물이었다. 문자 그대로 현세의 덧없는 유락 거리를 묘사한 속화로 가부키 배우, 거리의 여인, 명승경개 등이 주 소재가 된 그림이다. 이 우키요에가 판화로 제작 보급되면서 어찌된 심판인지, 한참 물 건너 프랑스 인상파 화가들이 애면글면 찾아나선 보물단지가 되고 말았다. 말하자면 누가 우키요에를 더 많이 베끼나 내기라도 하듯 너나없이 이 일본화 타령에 젖어들었던 것이다. 그럴 만한 이유가 있긴 있었다. 인상파야 원래 선배들의 골방 작업을 조롱하며 햇빛 내리쬐는 들판으로 나가길 즐겨 했던 화가들이었고, 우키요에는 쨍쨍한 자연광 묘사나 기막히게 축약된 형태, 상식을 뒤엎는 구도 등으로 그들의 야심

적인 발상을 만족시킬 만한 대상이 됐으니까 말이다.

그 돌림병이 얼마나 심각했는지 미술사가들이 작품을 놓고 임상 진단한 결과는 이렇다. 모네는 우키요에 작가 가츠시카 호쿠사이가 그린 〈후지산 36경〉이 같은 장소를 연작화한 것임을 알아채고 해뜨는 광경 하나를 수십 차례 그리는 원숭이 흉내를 냈다. 숫제 '일본 여인으로 변장한……' 어쩌고 하는 제목까지 등장시킨 그였다. 드가[82]는 〈빨래하는 여인〉을 그리면서 화면 중심에서 벗어난 우키요에 특유의 구도를 써먹었다. 마네도 〈부채와 여인〉에서 왜풍 장식을 슬쩍 가미했으며, 그의 〈에밀 졸라의 초상〉은 일본 병풍과 우키요에를 인물 못지않은 소도구로 썼다. 가장 심각한 증세를 보인 화가는 반 고흐였다. 안도 히로시게[83]의 목판화 〈신 오하시 다리의 소나기〉를 통째 베꼈으며, 〈탕기 영감의 초상〉에서는 배경을 우키요에 일색으로 그려 넣었다. 그는 파리를 떠나 아를에 도착한 뒤 "나는 프랑스 남쪽 지방에 왔다. 저 찬란한 태양을 보라. 일본 화가들이 맛보았던 햇볕을 나는 만끽하고 있노라" 하는 얼빠진 일본 연가까지 덧붙일 정도였다.

그러나 인상파 화가들의 우키요에 신드롬을 마치 몹쓸 병이나 되는 양 지레 오해할 필요는 없다. 후세 사가들은 그들의 일본 취향이 인상주의 미술을 한층 맛깔스럽게 치장했다고 평가한다. 당시 파리에는 우키요에를 파는 일본상인들이 일찌감치 좌판을 벌여놓고 있었다는 사실이 정작 우리를 솔깃하게 만든다. 일본은 개항 이후 외국과 교역이 늘어나면서 우키요에가 포장지로 쓰이는 일이 많아졌다. 그 포장지들이 인상파 화가들의 눈길을 끌었

가츠시카 호쿠사이, 후지산 36경 중 〈불타는 후지〉

1881~1883년

다색 목판화

25.2 × 36.35cm

하와이 호놀룰루미술관

안도 히로시게, ⟨신 오하시 다리의 소나기⟩

1857년

다색 목판화

34.0 × 22.5cm

프랑스 국립 기메동양박물관

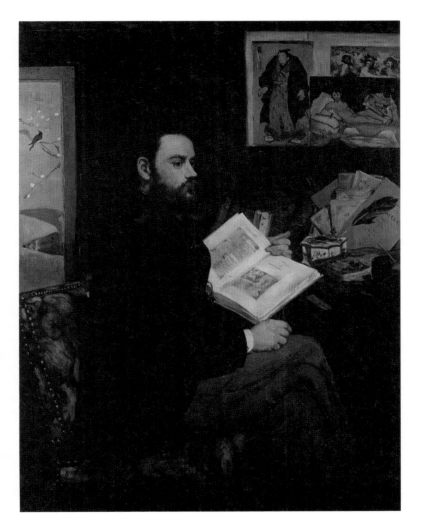

마네, ‹에밀 졸라의 초상›

1868년

캔버스에 유채

146.0 × 114.0cm

파리 오르세미술관

벽에 걸린 ‹올랭피아›의 사진과 벨라스케스의
‹바커스의 승리›를 비롯해 일본 병풍과 우키요에를
인물 못지않은 소도구로 활용했다.

다. 상인들은 인상파와 밀접하게 교유했고, 심지어 모네의 집에
일본식 정원을 만들어주는 서비스까지 베풀었다. 기막히지 않은
가. 이렇게 해서 일본의 문화 상술이 인상주의 회화사에 기록됐
음이……

일요화가의 물감 냄새

재클린이 백악관의 안주인 노릇을 할 때 짬짬이 화필을 놀린답시고 우쭐한 적이 있었던 모양이다. 매력이 넘치는 퍼스트레이디였던 까닭에 아부꾼들이 그녀의 그림을 두고 '훌륭한 나이브(Naive)파 작품'이라 했다. 전문작가가 아니면서 어리숙한 필치 그대로 생활의 아름다움을 표현해온 순수그룹을 나이브파, 즉 '소박파'라 부른다. '일요화가' 재클린의 수작을 희떱게 여긴 프랑스의 어느 미술평론가가 야멸치게 쏘아붙였다. "영부인인 그녀가 소박하다면 백악관이 불안할 것이며, 소박파의 흉내를 내고 있다면 화가들에게 소박맞을 것이다."

같은 퍼스트레이디지만 루이 15세 비인 마리아 레슈친스카는 달랐다. 그녀는 18세기 프랑스의 로코코풍 동물화가 우드리의 화풍을 따라 품격 있는 전원 풍경을 자주 그렸다. 그래도 왕비는 대놓고 화가연하는 일이 없었다. 영국의 재상 처칠도 폼이나 잡고 있었으면 더 비싸게 그림을 팔아먹었을 텐데 입이 방정이었다. 연이은 관객의 박수에 으쓱해지자 "나와 동업자인 피카소는 나보다 훨씬 아마추어"라며 소가 하품할 망언을 내뱉는 바람에 망신살이 뻗쳤다.

미술계가 아닌 곳에서도 찾아보면 아마추어 수준을 훌쩍 넘은 준화가들이 꽤나 많다. 특히 문단의 작가들 중에는 문필 뺨치게 화필을 자랑했던 이가 있다. 낭만파 시인 뮈세는 루브르박물관에 걸린 거장들의 작품을 모사하는 것이 취미였는데, 그의 소

괴테가 그린 우물가의 아낙과 주변 풍경이다.
화려하진 않지만 꼼꼼한 관찰력과 소박한 필치가
묻어난다.

묘와 펜화는 날카롭고 재치 있기로 소문나 있다. 뮈세는 물론 쇼
팽과도 염문을 뿌린 재색 겸비의 소설가 조르주 상드는 수채화에
능해 "언감생심 화가가 됐으면 좋겠다"고 털어놓았을 정도다.

시인 보들레르는 명실상부 '현대 미술비평의 아버지'로 숱
한 프랑스의 평론가들로 하여금 그의 미술 평문을 인용하게 했
고, 『레 미제라블』의 빅토르 위고는 유명 잡지에 의해 숫제 '현
대화의 아버지'로 입적되기도 했다. 위고의 옛집에 가면 4백 점
이 넘는 스케치와 수채화가 전시돼 있는 것을 볼 수 있다. 톨스토
이도 마찬가지다. 괴테도 톨스토이처럼 소싯적부터 화가 동네에
둘러싸여 눈에 보이는 경물을 조형적으로 인식하는 버릇이 있었
다. 프랑크푸르트 생가에서는 괴테의 그림이 인기를 끈다. 괴테
는 "사람들과 쓸데없는 잡담이나 나누는 것이 싫어 자연을 화폭
에 담는다"고 했고, 위고는 "차를 마시거나 대화하는 중에도 끌쩍
끌쩍 그림을 그렸다"고 술회했다. 망중한이 붓을 잡게 만든다는
뜻이겠다. 그래서 일요화가라는 조금은 비꼬는 투의 말에 그림은
시간 날 때나 그리는 것이라는 의미가 담긴 듯하다.

전업화가들이 일요화가를 미워해야 할 이유는 없다. 오히려
아마추어의 여유를 부러워할지도 모르겠다. 다만 하루 그리고 늘
물감 냄새를 풍기고 다니는 꼴, 그것이 못마땅할 따름이다.

그림 값, 어떻게 매겨지는가

예술시장을 지배하는 경제 원칙이란 것이 있을까. 이를테면 수요와 공급이 교차하는 가운데 가격이 형성된다든가 질 높은 상품이 다른 상품에 비해 경쟁력을 확보하기 쉽다는 등의 원칙 말이다. 흔히 예술품에 값을 매기는 행위는 인간의 취향을 저울대 위에 올리는 것과 같아서 비도덕적이면서 몰염치한 것으로 간주되기 알맞다.

그러나 현실이 어디 그런가. 예술가 중에서도 스타가 있는가 하면 유망주가 있고, 만년 말석에 끼지도 못할 만큼 그늘진 인생으로 삶을 마감하는 사람도 있는 법이다. 여기에 벌써 등급이 매겨진 셈이다. 분명 그 예술가의 자질과는 아무 상관없이 예술시장이 부르는 가격이 있게 마련이어서 고갱이나 반 고흐 같은 화가는 평생 '상장주' 한번 돼보지 못한 채 그늘진 생활을 영위했던 것이다.

미술품은 다른 장르와 달리 값을 매기는 일이 공공연하게 이루어진다. 미술시장이 갖추어야 할 3대 요소라는 것까지 있다. 즉 작가, 화상, 고객이다. 작가는 작품을 생산하고 화상은 그것을 상품으로 포장해서 미술 애호가들에게 판다. 이 세 사람의 관계가 맞물려 돌아가는 곳이 미술시장이다. 화랑가라는 곳이 미술품 거래가 이뤄지는 시장이 된다.

물론 미술품도 수요가 많으면 자연 가격이 올라간다. 인기 작가의 작품이 원활하게 공급되지 않을 경우 가격 오름세가 나타

엔조 쿠키, 〈시시한 음악〉

1980년

캔버스에 유채

210.0 × 207.0cm

암스테르담 스테델릭미술관

쿠키는 구체적인 형상으로 특정 지역의 신화와
상징을 그리는 화가다. 그는 트랜스 아방가르드의
일원인데, 이 미술 사조는 새로운 것을 상품화하는
미술시장의 속내와 맞아떨어진다.

나는 것도 자본주의 시장의 여느 상품과 같다. 그러나 그것이 다는 아니다. 모두가 수긍할 수 있는 가격의 합리성이 통하지 않는 게 미술시장의 특성이기도 하다. "나는 이 작가의 작품이 더 낫다고 보는데 왜 저 작품이 더 비쌀까" 하는 의문이 생길 수 있고, 비싼 재료로 그린 A작가의 작품보다 그저 먹으로 쓱쓱 그은 듯한 B작가의 작품이 비싸게 호가되는 것 또한 원가계산이 통하지 않는 이 바닥의 관행이라 하겠다.

그렇다면 미술품의 경제원칙에 영향을 미치는 요소로는 과연 어떤 것이 있을까. 우선 작가의 재능을 들 수 있겠다. 이것은 다른 상품과 마찬가지로 질적인 측면을 결정하는 요소가 된다. 재능 없는 작가가 좋은 작품을 생산해내기는 어려운 일이고, 설혹 우연히 괜찮은 작품 하나가 나오더라도 그것에 현혹될 고객은 그리 많지 않다.

다음으로 비평가와 화상의 역할이다. 고객의 눈이 모두 전문적이라고 할 순 없다. 이 경우 비평가가 해석하는 작품 세계나 이른바 치켜세우기식 선전은 작품 판매에 상당한 영향력을 발휘한다. 고객들은 비평가의 양식을 신뢰할 수밖에 없는데 때론 작가와의 친분 관계나 그 작가의 초대전을 주선한 화상의 부탁으로 작품의 '주례'를 서주는 비평가도 적지 않다.

실제로 외국의 화상들이 구사하는 전술을 보면 일반인이 속기 딱 알맞은 것도 있다. 1960년대 뉴욕의 어느 화상이 발행한 『미술시장 소식』에는 이런 기사가 실려 있다. "올해는 프랑스의 초현실주의자인 앙드레 마송의 작품이 대폭 오름세를 보일 것이

다. 잭슨 폴록에 미친 그의 영향이 최근 애호가들 사이에 인정받고 있기 때문이다. 막스 에른스트의 작품가도 급등할 것이 뻔하다. 왜냐하면 근대미술관에서 그의 회고전을 준비하고 있고 그렇게 되면 통상적인 예로 봐서는 두 배는 족히 보장받을 것이다.”

이런 뻔뻔스러운 예보는 신통하게도 먹혀들어간다. 폴록과 마송의 관계처럼 “누구의 작품이 쓸 만한데 누구누구가 그의 스승이라더라” 하는 식의 막연한 기대감이 시장에 은연중 영향을 끼친다. 게다가 이해관계를 떠난 비상업적 공공미술관의 대규모 전시는 해당 작가의 예술 세계를 만천하에 공지시키는 역할을 해준다. 상업 화랑처럼 색안경을 끼고 볼 필요가 전혀 없는 곳이 공공미술관이고 보면 거기서 이뤄지는 전문성 있는 전시 평가는 일반인의 신뢰를 받는 게 당연하다. 바로 이 점을 화상들이 교묘히 이용한 예가 위에서 말한『미술시장 소식』이다.

마지막으로 한 작가가 가진 매력 또는 그 매력에 덧씌운 신화를 들 수 있다. 이것은 대단한 효과를 발휘해 무턱 댄 추종자를 확대 재생산한다. 박수근[84]이나 이중섭[85]은 작품이 놓일 미술사적 위치를 차치하고서라도 드라마틱한 삶의 요소로 인해 미술시장의 메가톤급 스타가 된 인물이다. 그들 작품이라면 무조건 억대를 호가하는 것은 신화에 매겨진 값이라 해도 크게 틀리지 않다. 하나의 전설이 성공의 확실한 수단이 된 예는 서양미술사에서도 흔하다. 피카소의 화려한 여성편력, 고갱과 반 고흐의 광적인 교유와 자살 소동, 모딜리아니의 밑바닥 삶, 잭슨 폴록의 방자함 등은 후대에 형성된 신화를 풍성하게 했고 결과적으로 그들이

남긴 작품은 엄청난 고가를 보장받았다.

　그렇다면 미술 애호가들이 깨달아야 할 몫은 무엇인가. 영국의 문예비평가 허버트 리드가 일찍이 간파했듯이 "한 번의 술책으로 쌓이게 된 명성일지라도 그 거짓 명성을 제거하기 위해선 끈질긴 비판 정신이 필요하다"는 것을 인식해야 한다. 무엇이 성공한 작가의 오늘을 만들어냈는지 배경에 숨겨진 인위적인 전술의 정체는 무엇인지, 예술시장을 지배해온 경제 원칙의 허를 발견해내야 한다는 말이다.

진품을 알아야 가짜도 안다

가짜를 만들어내는 능력은 감정 기술을 언제나 앞지른다. 진짜를 뺨치는 가짜 미술품이 있기 때문에 감정이라는 기능이 존재하는 것이다. 미술 애호가의 눈을 속이려 갖은 수법을 다 동원하는 가짜 제조자들, 세상은 속이더라도 내 눈만은 벗어날 수 없다며 과학과 경험을 총동원하는 감정 전문가들……. 그들은 운명적으로 쫓고 쫓기는 사이다.

사람들은 공신력 있는 미술관 소장 작품에 대해서는 그 진정성을 철석같이 믿는다. 미술품을 사고파는 상업 화랑과는 달리 공공의 사회교육적 기능과 공익적 사업을 주요 임무로 하는 곳이 미술관인 까닭이다. 그런데 그게 꼭 그런 것만은 아닌 모양이다. 세계적으로 꼽히는 유명 미술관들도 안품(贋品), 즉 가짜 그림에 녹아나 망신살 뻗친 적이 한두 번이 아니었기 때문이다.

원나라의 대가 황공망[86]이 그린 명화 〈부춘산거도(富春山居圖)〉는 대만의 고궁박물원이 소장하고 있다. 이 대작이 실은 두 점이라고 하면 고개가 갸우뚱해질 사람도 있을 것이다. 같은 제목의 비슷한 화풍이 공존하고 있는 바람에 박물원 측도 어느 것이 진품인지 아직도 확정짓지 못했다고 한다. 곁다리로 끼는 일화지만 그중 한 점은 청대 최고의 수장가이자 『묵연휘관(墨緣彙觀)』이라는 화론집을 남긴 조선 출신 안기가 지니고 있던 것이라 해서 우리에게 유별난 감회를 안겨준다. 어쨌거나 감정 권위자라는 전문가들이 오랜 세월을 두고 연구 조사하는 데 머리를 썩였지만 결

론은 '둘 중 하나는 진품, 아니면 둘 다 진품, 아니면 둘 다 안품'이라는 하나 마나 한 소리밖에 할 수 없었다. 결국 박물원 측도 더 이상 '친자 확인'을 않기로 했다는 것이다.

1983년 미국 폴게티미술관이 거금을 주고 사들인 기원전 6세기의 그리스 조각 ‹벌거벗은 청년›도 '애비를 알 수 없는 자식'이 되고 말았다. 이 대리석 조각은 미술관이 금고에 아껴둔 돈을 톡톡 털어 구입했을 만큼 미술사적 가치가 높은 작품으로 평가됐다. 그러나 일반에 공개되자마자 "각각 다른 시대적 특징이 한 작품 안에 섞여 있다"는 지적이 제기돼 무려 팔 년간 진위 감정에 매달리는 사태가 발생했다. 결론은 '글쎄……'였고 교훈은 '아직도 감정가들은 배워야 할 게 많다'는 것이었다.

루브르박물관도 창피를 당했다. 1865년에 구입한 흉상 조각 한 점이 말썽이 됐다. 몇 년 동안 보란 듯이 멀쩡하게 자랑해왔던 박물관은 이웃나라 고미술상 한 명이 나서 가짜임을 입증하는 바람에 된통 물리고 말았다. 가짜일 수밖에 없는 정황을 꼬치꼬치 나열해 앞서 진품으로 감정했던 전문가들을 사색으로 만들어버린 이 고미술상. 폭로에 나선 이유가 걸작이었다. "내가 처음 가짜 흉상을 팔았던 가격은 보잘것없었다. 나중에 루브르박물관이 사들인 가격은 그것의 스무 배나 됐다. 암만 생각해도 아까워서……."

감정의 세계에서는 진품을 알면 가짜도 알 수 있다고 한다. 진짜 속에 섞인 가짜를 가려내는 것이 아니라 가짜 더미에서 진짜 하나를 골라내는 것이 곧 감정가의 임무다.

황공망, ⟨부춘산거도⟩ 부분

1347년

한지에 수묵

33.0 × 636.9cm

대만 고궁박물원

칠 년에 걸쳐 부춘산을 그린 대작이다. 현재 같은
제목과 비슷한 화풍으로 그린 두 개의 작품이
고궁박물원에 소장돼 있다.

뗐다 붙였다 한 남성

벗겨도 너무 벗긴다. 참말이지 저러다 살갗인들 남아 있을까 두렵다. 영화가 벗기고, 연극이 벗기고, 광고가 벗긴다. 심지어 책까지 벗긴다. 시시껄렁한 무대의 쇼조차 벗겨야 장사가 되고, 농담도 벗기는 소재라야 따라 웃는다.

사람 옷 벗기는 데 이골이 난 분야는 단연 미술이다. 역사적으로 전통의 종주임을 자랑한다. 하지만 예술의 이름으로 행해진 미술의 옷 벗기기도 마냥 방자하게 굴 수는 없었다. 때론 수오지심을 가진 사람들이 제동을 걸기도 했다. 여체 누드는 맘대로, 그러나 남자 누드를 여자가 그릴 수 있게 된 것은 19세기 후반에 들어와서부터다. 그것도 통째 허용되지는 않았다. 수영복 정도는 걸치도록 서구의 미술교육이 이를 엄격히 제한했다. 먼 이야기가 됐지만, 프랑스의 여성화가 로자 보네르는 누드화는커녕 자신이 바지를 입는 것조차 감시당했다고 한다. 6개월마다 한 번씩 당국에 찾아가 바지를 입겠노라고 보고한 후에 항상 허가서를 몸에 지니고 다녀야 했다. 대신 그녀는 맨살로 나다니는 동물 따위를 그리면서 누드에 맺힌 한을 풀었다.

누드가 주는 실감은 회화보다 조각이 더하다. 유명 미술관에 전시된 여체 조각에서 가장 손때가 반질반질한 부분이 어딘가를 봐도 알 수 있다. 이 때문에 누드상은 가끔 계륵 노릇을 하기도 했다.

여성으로 전설적인 미술품 수장가였던 페기 구겐하임[87]은

마리니, 〈말 탄 사람〉

1947년

브론즈

높이 102.0cm

거창한 남자 성기가 드러난 이 작품은 관람객의
수준을 고려해 중요한 부분을 뗐다 붙였다 하는
예방조치를 받았다.

마리노 마리니[88]가 조각한 기마상을 구해놓고 나서 막상 사람들에게 구경시키기까지 상당히 망설였다. 그 기마상에는 거창한 남자 성기가 직립한 채로 드러나 있었기 때문이다. 구겐하임이 바람둥이임은 천하가 다 아는 사실이었다. 그런 그녀도 이건 너무했다 싶었던지 관람객의 수준을 고려해 그 부분을 붙였다 뗐다 하게끔 예방조치했다. 이 작품은 지금 베네치아 구겐하임박물관에 놓여 있어 전후 사정을 알고 있는 관람객에게 미소를 짓게 한다.

미켈란젤로의 다윗상도 여왕에게는 최소한의 예의를 지켰다. 영국 빅토리아 여왕이 그 모형을 보려고 빅토리아 앤드 앨버트 미술관을 들렀을 때, 시종들은 전전긍긍했다. 벗은 다윗의 몸을 다 보여주기가 아무래도 무엄한 짓이다 싶었다. 해서 끄집어낸 묘안이 앞부분을 나무 잎사귀로 살짝 가리는 것이었다. 여왕은 곁눈질로 감상했고, 체통 때문인지 치우라는 명령은 끝내 내리지 않았다.

스페인이 소장한 첼리니[89]의 그리스도상도 마찬가지로 벗은 몸이 좀 뭣했다. 1500년대 이 조각이 스페인에 건너오자마자 국왕은 자신의 스카프로 조각의 허리 부분을 두르게 해 다윗상보다 한결 오래가는 팬티를 만들어주었다.

이런 '미덕'이 사라진 건 금세기에 들어서면서였다. 인간의 후안무치가 아무렇지도 않게 받아들여지고, 누가 더 뻔뻔스러워지나 내기라도 하는 것처럼 미술은 야만의 얼굴로 분장하기 시작했다. 감추어야 할 부분을 외려 과장해서 보여주기도 한다. 수치심도 현대미술이 노리는 전략이 될 수 있다는 것을 모르는 바 아

니다. 굳이 사족을 달아보건대, 성폭행을 즐기는 기분으로 벗긴
다면 아무리 벗겨도 진실을 보기는 힘들다.

비싸니 반만 잘라 파시오

———

그림을 사고파는 상인, 즉 화상들의 상혼이 못마땅하다는 미술 애호가의 불평이 심심찮게 들린다. 그저 값이나 올려 받으려 하고, 진품인지 안품인지 아리송해서 혹시 의심의 눈총이나 보낼 양이면 되레 "그림 보는 안목부터 키우라"면서 무안을 주기 십상이라는 것이다.

화상 쪽에서도 할 말이 없는 게 아니다. 상인의 믿음성을 아예 인정하지 않는 고객들이 태반이라는 주장이다. 그들이 자랑하는 밑천은 경험이다. 그게 여간 소중한 게 아닌데 강단에 선 학자의 추상적인 설명은 곧이곧대로 받아들이면서 실물 현장에서 터득한 바른 소리는 왜 마뜩치 않게 들리는지 모르겠다는 소리다.

상인과 고객의 이러한 대거리도 결국 초점은 '그림 보는 눈'에 있다. 화상이 권하는 작품도 자기 취향에 맞지 않으면 거부하면 되는 일이다. 심미안이 없는 고객일수록 화상의 꼬임에 빠져들기 쉽다. 그렇지 않으면 그림이 그저 돈으로 보이는 탐욕 때문에 질과는 동떨어진 상품성을 고르는 우를 범한다.

엉덩이에 뿔 난 소장가로서 기록이 전하는 최고의 못난이는 송대의 옹이라는 사람의 자식들이다. 옹은 도화를 미치도록 좋아해서 보는 족족 사 모았다. 삼복에 소나기가 쏟아지고 난 다음 날이면 그는 집 안에 그림을 가득 펼쳐놓고 말리는데, 그 작업을 끝내려면 열흘이 걸렸다고 하니 소장량을 대충 어림해볼 수 있겠다.

옹이 죽고 난 뒤 자식들은 선친의 소장품을 골고루 나눴다.

자정, ‹석창도(石菖圖)›

원대 14세기

종이에 먹

34.2 × 53.4cm

후쿠오카 시립미술관

공간을 기막히게 분할하는 창포 잎을 보라. 더할
나위 없는 기하학적 구성의 묘미가 있다.

얼마나 지독할 정도로 공평하게 분배했는지는 몇 년 뒤 자식들의 작품을 집집마다 돌며 살펴본 어느 노인의 증언이 밑받침해줬다. 욕심이 덕지덕지 붙은 자식들, 제발 안복이나 누려보자고 매달리는 노인의 통사정에 불면 날아갈세라, 그림이 든 문갑을 조심스레 열어주긴 했는데…….

　　노인의 눈이 복을 보기는커녕 화를 본 꼴이 돼버렸다. 왕유의 가로 찢어진 산수화, 대진의 세로 찢어진 송아지 그림, 서희의 모로 찢긴 화훼도 그리고 귀퉁이만 남은 영모도 등이 처참한 몰골을 드러냈다. 금쪽같은 그림들은 성한 게 하나도 없었다. 그중 한 자식이 하는 말이 걸작이었다. "어느 게 좋고 어느 게 나쁜지, 형제 사이에 말이 날까 봐 하나하나 치수로 재 쪼개 가졌지요."

　　송나라 등춘이 쓴 『화계』에 나오는 얘기다. 이쯤 되면 더는 할 말이 없어진다. 그림 구입 때문에 티격태격하는 사람들 또는 감정이 잘됐다 못 됐다 시비 붙는 사람들. 미술시장에서 설왕설래하는 풍경도 기실 따지고 보면 "그거, 그림 값 비싸니 반만 잘라 파시오" 하는 소리와 혹 닮은 일은 아닌지 모르겠다.

미술을 입힌 사람들

조개의 도톰한 등껍데기를 닮은 '놀(Knoll) 의자'라는 게 있다. 근대형 디자인으로 가장 날렸던 의자인데, 요즘도 심심찮게 팔린다. 엉덩이를 걸치기에는 조금 뭣한 모양이지만 이 디자인이 금방 익숙해지고 소비자의 선택을 받기까지 이탈리아 출신 미국 조각가인 베르토이아의 작품이 크게 공헌했다는 사실을 아는 사람은 많지 않다. 베르토이아 조각의 완만한 곡선이 놀 의자에 적용되기 전에는 또 헨리 무어와 장 아르프의 작품이 가구시장에서 닮은 꼴 의자를 양산한 적이 있었다.

작품이 상품으로 탈바꿈하는 것은 작가로서 환영할 만한 일이다. 흔히 목에 힘주는 예술인들이 그걸 보고 "순수성 타락……" 어쩌고 할지 모르나, 미술이 하늘에서 뚝 떨어진 것이 아닌 바에야 질 높은 생활을 위해 이보다 좋은 본보기가 달리 있을까 싶다.

작가가 상품 생산에 직접 뛰어든 일도 적지 않다. 초현실주의 대가 막스 에른스트가 브로치를 만들고, 피카소는 목걸이를 다듬었으며, 이브 탕기가 반지를 만들 때 자코메티나 칼더는 촛대를 제작했다. 이들 모두 미술사에서 한가락 한 예술가가 아니었던가. 심지어 몬드리안의 조각보처럼 생긴 추상화는 욕실과 주방 등의 설계도로 이용됐고, 야수파 화가의 불타는 색채는 여성 패션에 옮겨붙었으니 작품은 곧 축복받은 상품이라 해도 과장이 아니다.

호주의 화가 켄 던은 상품화시킨 작품으로 떼돈을 번 인물

표면이 철망처럼 만들어진 베르토이아의
다이아몬드 체어. 베르토이아는 가구의 형태와
디자인을 풍부하게 만든 주인공이다.

이다. 광고회사 직원으로 간간이 창작 활동을 해오던 그는 1980년 자신의 화랑을 개업하면서 인생의 전기를 맞았다. 변변한 작품 하나 제대로 못 팔던 그는 개업 선물로 돌린 티셔츠 덕분에 일약 스타덤에 올랐다. 시드니의 오페라 극장을 간결하게 이미지화해서 티셔츠 앞면에 찍어넣었는데, 이게 황금알을 낳는 거위가 된 것이다. 그는 수십 년간 아틀리에에 처박아두었던 작품 하나하나를 다시 끄집어내 반바지와 커피 잔, 그리고 카드와 모자 등에 그대로 옮기는 사업을 시작했다. 연간 5천만 달러의 판매고를 기록했던 그의 '팬시 작품'은 다른 작가의 부러움 섞인 질투를 낳았다. "당신이 장사꾼이냐 작가냐" 하며 따지는 사람도 있었다. 그때 동료 화가 한 사람은 상심한 켄던에게 이렇게 말했다. "내 작품은 소수의 애호가를 즐겁게 했지만 당신은 수백만 명에게 미술을 입혔다."

국내 유명 작가들의 작품을 넥타이와 스카프로 찍어내 제법 쏠쏠한 판매고를 올렸다는 소식이 있었다. 시판 카펫의 무늬에 자기 작품의 패턴을 제공한 작가도 있었다. 이들 중에는 자신의 작품이 지니는 독창적 유일성이 손상될까 봐 우려한 작가도 있었다고 했다. 그러나 그런 걱정이야말로 기우에 지나지 않는다고 말해주고 싶다. 유통되지 않는 밀실의 작품이란 정작 작가가 버린 자식과 다를 바 없으니 말이다.

국적과 국빈의 차이

———

짙푸른 지중해 연안에 발을 담근 채 선조의 식민지 시절을 맨살로 보여주는 리비아의 유명한 유적지 렙티스 마그나(Leptis Magna, 리비아 알쿰스 인근).

"렙티스 마그나를 보고 나면 로마에 갈 필요가 없다"고 할 만큼 이곳 유적은 '작은 로마' 그대로다. 원형극장, 저잣거리, 원로원 등 세월의 칼날에 깎여 그 원형을 상실한 지 오래지만 로마의 영예와 옛 리비아의 굴종을 일별하는 데는 부족함이 없다. 개중 관광객의 눈길이 어김없이 머무는 곳은 엄청난 수의 대리석 인물상이다. 바로 하나같이 목이 잘린 채 앉아 있거나 서 있기 때문이다. 그 많던 두상들은 어디로 갔을까. 의문은 루브르박물관이나 대영박물관에 가서야 비로소 풀린다. 몸뚱어리를 리비아에 둔 얼굴들이 그곳에 진열돼 있다.

유럽의 열강은 크게는 식민 국가의 기둥뿌리를 뽑았고 작게는 인물 두상을 싹둑 잘라갔다. 유물의 강제 반출 등 이른바 강국에게 문화재 수탈을 당한 쪽에선 굴욕이지만 뺏은 쪽에선 개선으로 기록된다. 먼 나라까지 갈 것도 없이 우리의 임진왜란과 일제 식민 치하가 이를 대변해준다.

그러나 이제 세상은 식민 제국의 시절과는 견줄 수 없이 변했다. 대명천지에 약소국가의 보물을 들고 올 배짱을 지닌 강국도 없거니와, 제 나라 문화재는 제가 지킨다는 의지 또한 문화 전쟁을 방불케 할 정도로 높아졌다. 게다가 빼앗긴 쪽은 굴욕의 과거

'작은 로마'라고 불리는 렙티스 마그나에는 목 잘린
대리석 조각뿐 아니라 발바닥만 남은 인물상도
수두룩하다.

를 곱씹는 데 그치는 것이 아니라, 뺏은 쪽의 개선을 제 나라의 '존재 증명'으로 뒤바꾸는 노력까지 기울이게 됐다. 무슨 말인고 하니 루브르박물관의 두상은 찬탈의 기념품이기도 하지만 빼앗긴 나라의 문화적 우수성을 증명해주는 것이 되기도 했다는 뜻이다.

이런 발상의 전환을 보여주는 한 가지 예가 있다. 미국 보스턴미술관의 동양 부문 책임자였던 후지타[富田]는 이 미술관이 세계적인 동양 유물의 보고로 알려지는 데 결정적인 공헌을 한 인물이다. 그는 오십 년 이상 보스턴미술관의 동양부장을 역임하면서 세계대전의 혼란을 틈타 중국뿐 아니라 자신의 조국인 일본의 명품 문화재를 수도 없이 빼내갔다. 밀반출된 문화재들이 보스턴미술관의 진열대를 채웠음은 물론이다.

일본이 가만있을 리 없었다. 한때 후지타는 '국내의 국보를 외국에 팔아먹은 국적'으로 일본 지식인 사회에서 돌팔매질 당했다. 그러나 세월이 흘러 국적은 국빈으로 의기양양 귀국한다. 세계대전 패망으로 망신살이 뻗친 일본의 국위를 후지타만큼 전략적으로 복원해낸 사람이 달리 없었다는 것이었다. 모든 나라가 일본 문화의 우수한 전통을 칭송하게 된 이면에는 후지타의 노략질이 크게 기여했다는 평가가 뒤따랐다. 그는 일본 정부로부터 문화 해외 선양의 공으로 훈장까지 받았다고 한다.

귀향하지 않은 마에스트로, 피카소

———

피카소만큼 풍성한 화제와 질퍽한 소문 속에 뒤섞여 산 예술가도 드물다. 현대미술의 모호한 경계를 오갔던 그의 작품은 당시 미술 초심자를 얼마나 얼굴 붉히게 만들었으며, 왕성한 정력을 자랑하듯 다수의 여인을 주변에 거느렸던 그의 인생 또한 얼마나 번잡스러웠는지, 그에 관한 기록들은 하나같이 이를 웅변하고 있다.

위대한 예술가의 야누스적 이면은 그것대로 그가 남긴 작품을 이해하는 데 유용한 자료가 된다. 도스토예프스키를 상기해보라. 인류의 문화유산이 된 『죄와 벌』의 작가가 미성년 여자아이를 꼬드겨 데리고 놀았다는 사실은 우리를 어리둥절하게 만든다. 그의 도박벽은 또 얼마나 지독했는지……. 자신의 아내를 지상 최대의 악처로 기록되도록 부추긴 소크라테스를 보라. 철학자의 철학적인 삶과 거리를 두게 만드는 예화는 수두룩하다.

그러나 그것이 '위대한 앞 얼굴'에 흠칠을 하게 만드느냐 하면 꼭 그런 건 아니다. 유명인에 대한 치외법권의 논리가 아니라, 그런 사실마저 한 인간의 삶을 더욱 풍성하게 만들어 종국에는 우리네 인생살이의 불가해한 측면을 돌아보게 하는 표본이 되기도 하는 것이다.

각설하고 피카소의 성공 행진곡은 어떻게 연주되었을까. 1900년대 초만 해도 피카소는 몽마르트의 다락방에서 한 손에 촛불을, 다른 한 손에는 붓을 들고 작업하는 궁상맞은 한때를 보내고 있었다. 유태계 화상 칸바일러[90]가 이 가난뱅이 스페인 화가

를 찾아가 은혜를 베푼 것은 그로부터 칠 년 뒤의 일이다.

칸바일러의 방문은 당시 화가촌에서 상류사회 초대장으로 통했다. 그는 그만큼 유력한 화상이었다. "바로 자신의 시대에 능력을 발휘하는 작가를 확보하는 것이 투자의 비결이다. 사람들이 찾아다니는 작품을 고를 게 아니라 자신이 찾아서 세상 사람에게 제시할 수 있는 작품을 선택하라." 그의 말은 미술시장의 금과옥조와 다름없었다. 막 싹을 틔우기 시작한 입체파 화가들, 피카소를 위시해 조르주 브라크, 페르낭 레제 등이 이 탁월한 화상에게 신세를 졌다. 이때 피카소가 넘겨준 작품이 그 유명한 <아비뇽의 처녀들>이다. 그러나 칸바일러는 늘 하던 방식대로 한 작품만 넘겨받은 것이 아니라 될 만한 물건은 족족 다 챙겨갔다. 피카소로서야 억울할 게 하나 없고 오히려 감지덕지할 수밖에 없었다.

1918년 피카소는 인생 최대의 전기를 맞게 된다. 이삼 년 전만 해도 미술품 수집가들 사이에서 "걔가 누구야……" 할 정도로 신출내기 취급을 받던 피카소는 엄청난 건수 하나를 문다. 바로 러시아 발레단이 런던에서 공연할 때, 그 무대장식을 맡게 된 일이다. 드랭이나 마티스도 무대배경을 그려준 일이 있는 만큼 그 일 자체가 대단한 기대 효과를 안겨주는 것으로 당시에는 평가되었다. 광기에 사로잡힌 니진스키의 독무 그리고 눈이 아리도록 현란한 무용수의 의상, 게다가 현대미를 한껏 뽐내도록 장식된 무대……. 공연은 요란스러운 성공을 거두었고, 막이 내리기도 전에 '무대미술가' 피카소는 반촌행(班村行) 급행열차를 탔다.

런던에서 벼락치기 처세로 몸이 후끈 단 피카소는 파리 역

에 내릴 때 벌써 사람이 달라졌다. 키드 장갑을 낀 손에는 세련된 단장이 들려 있었고, 반짝이는 실크해트하며, 꿈결 같은 망토 자락……. 멋지고 달콤한 변신이었다.

이 기막힌 풍경을 망연자실한 표정으로 지켜보는 이가 있었으니 바로 브라크였다. "화가는 설화적 사실을 구성하는 것이 아니고 회화적 사실을 구성한다"고 외치던 브라크는 피카소의 둘도 없는 친구였다. 야회복 차림으로 파티에 나선 피카소 곁에는 물감 자국이 한두 점 묻어 있는 양복 차림의 브라크가 서 있다. 고개 돌리는 피카소를 따라 사각사각 경쾌한 소리를 내는 실크 셔츠 깃을 보며 브라크는 속으로 되뇐다. '드랭이 조금 뜬다 했을 때도 그는 최소한 푸른 서지복 정도에서 자제할 줄 알았는데, 피카소 당신은 이게 뭐란 말인가.'

본드 스트리트를 휘젓고 다니면서 일박을 해도 꼭 사보이 호텔에 투숙하는 피카소, 그의 꽁지를 줄레줄레 쫓아다니는 추종자 사이에서 군계일학처럼 고개를 빼든 사나이가 있다면 어김없이 피카소였다.

브라크는 나름대로 점치고 있었다. "저 부상하는 신흥 귀족 화가는 머잖아 날개도 없이 추락하고 말 것이다." 그러나 피카소는 걸림돌 하나 없이 황금향을 향해 치달았다. 그리고 거대한 부의 축적을 약속받았다. 브라크는 낙담했다. 친구의 스타 탄생을 시기해서가 아니라 "왜 자유로운 예술혼은 은행의 금고를 마지막 기식처로 삼고 마는가"라는 회의에서였다.

1950년 전 세계 모든 언론은 피카소를 20세기 최고의 화가

브라크, ‹기타를 든 사람›

1911년

캔버스에 유채

116.2 × 80.9cm

뉴욕현대미술관 MoMA

1900년대 초반 피카소와 브라크가 서로 도와가며
입체주의를 실험하던 시절에 제작된 작품들이다.

피카소, 〈아코디언 주자〉

1911년

캔버스에 유채

130.0×89.5cm

뉴욕 솔로몬 R. 구겐하임 미술관

ⓒ 2017 – Succession Pablo Picasso – SACK(Korea)

로 떠받드는 데 이의를 달지 않았다. 세월이 흘러 노년의 은둔자로 변색하긴 했지만 칠십대 나이에 이르기까지 그는 '귀향하지 않는 마에스트로'의 겉모습을 결코 잃지 않았다.

1963년 브라크는 세상을 떠났다. 살아서 피카소의 영화에 가려 영상(領相)에는 한 번도 오르지 못했던 그였지만 미술사의 저울은 그를 곧 입체파의 태두로 격상시켰다. 피카소는 죽어서 '가죽'과 '이름'을 한꺼번에 남겼다. 그러나 그의 이름이 가죽을 더욱 휘황찬란하게 만든 것 또한 속일 수 없는 사실이다.

망나니 쿤스의 같잖은 이유

미국 작가 제프 쿤스[91]와 포르노 배우 출신으로 이탈리아 국회의 원까지 지낸 일로나 스탈러. 결혼 못지않게 양육권 다툼 또한 치열했던 커플이다. 1991년 돈으로 땜질한 결혼식을 올린 지 넉 달을 못 넘기고 별거에 들어갔던 이 소란스러운 부부는 그래도 자식만큼은 자기가 키우겠다며 몇 년째 으르렁거렸던 모양이다. 이 바람에 죄 없는 아들은 대서양을 오가는 축구공 신세가 됐다. 그러다 미국 법원에서 독점 양육 허가를 받아낸 쿤스가 득의만만하여 "내 핏줄이 내 품에 왔다"라며 큰소리치자 스탈러도 질세라 언론에다 "쿤스가 아들을 납치해갔다"며 떠들고 다녀 볼썽사나운 모습을 보였다.

일로나 스탈러. 본명보다 '치치올리나'라는 예명으로 더 잘 알려진 여자다. 헤픈 입술에다 한쪽 젖가슴을 드러낸 그녀의 선거 유세 사진은 한때 해외 토픽을 단골로 장식했다. 유명세야 그녀보다 덜했겠지만 제프 쿤스 역시 천하의 개망나니짓은 다 하고 돌아다닌 것을 미술인이라면 웬만큼 안다. 물론 몸뚱어리가 아닌 작품으로 보인 짓거리이긴 하다.

1980년대 후반 쿤스의 조각은 한마디로 없어 못 팔 지경이었다. 그의 조각 작품은 말이 작품이지 조악한 장난감이나 진배없었다. 문구점에서 파는 돼지 저금통과 영판 닮은 〈꽃돼지〉 조각은 그가 애정을 갖고 제작한 것이긴 하나 예술적 감흥은 손톱만큼도 없는 것이다. 벗은 여자를 등장시킨 조각도 무덤덤한 일상기

쿤스, 〈욕조 속의 여자〉

1988년

쿤스는 기막힌 쇼맨십과 입살맞은 말솜씨를 통해 키치적 감수성을 예술의 권좌에 올려놓는다. 이 작품은 그나마 점잖은 편에 속한다.

물 이상의 정감을 풍기지 않는다. 그런데 그게 날개 돋친 듯 팔려 나갔다.

　이른바 '키치 예술'의 주먹나팔꾼이 쿤스였다. 키치는 속된 것과 가짜를 뜻하는 1970년대 초의 유행어다. '싸구려 사이비'라고나 할까. 팝아트의 원천이 된 이 키치적 감수성을 쿤스는 기막힌 쇼맨십과 밉살맞기 짝이 없는 말솜씨로 조화 부린 끝에 예술의 권좌에 등극시킨 것이다. 순전히 상상으로 부연하자면, 이발소 그림이나 달력 그림 등을 우아한 액자에 넣어 일류 화랑의 벽면에 걸어놓고, "이것은 마르셀 뒤샹이 변기를 전시장에 출품하거나 〈모나리자〉에 콧수염을 그린 예술 변혁적 발상과 맞먹는다"고 당당하게 선언한 것이나 마찬가지다.

　그 뒤 치치올리나와 눈이 맞은 쿤스는 한술 더 떴다. 1990년 베네치아 비엔날레에 출품했던 〈천국제(天國製)〉라는 그림은 그녀와 자신의 갖가지 섹스 체위를 옮겨놓은, 홍등가 주변 극장의 입간판 같은 것이다. X등급의 영화보다 더 노골적인 그의 포르노그래피는 치치올리나의 명성에 힘입어 엄청난 전파력을 발휘했다. 이런 눈 뜨고 못 볼 참극을 연출하면서도 쿤스는 "내 그림은 중산층의 수치심을 자극해 자유와 타락에 대한 정치적 충격을 준다"는 요령부득의 변설을 늘어놓았다.

　"무엇보다 수치심을 버릴진저." 쿤스가 천명한 작품 강령 제1조였다. 그랬던 그가 치치올리나로부터 아들을 빼앗아올 때는 정작 "악질적인 포르노 시궁창에서 자식을 키울 수 없다"는 이유를 댔다고 한다. 글쎄, 어쩔 수 없는 부성으로 봐야 할지, 아니면

예술과 현실의 아이러니컬한 간극인지 심히 혼란스럽다.

내 안목으로 고르는 것이 걸작

———

"프라도에 불이 난다면 당신은 무엇부터 구할 것인가." 프라도는 물론 고야나 벨라스케스 등의 명작이 소장된 마드리드의 미술관을 말한다. 누가 프랑스 시인 장 콕토에게 먼저 물었다. 콕토가 거만스럽게 내뱉은 말은 "나는 그 불을 구하겠다"였다. 별것도 아닌 그림들, 깡그리 다 타도 좋으니 불구경이나 하자는 심보다. 그래 놓고선 콕토는 곁에 있는 자칭 천재 화가 달리에게 넌지시 눈짓으로 "당신은?" 하고 물었다. 그의 주저 없는 대꾸가 점입가경이다. "나야 당연히 공기를 살리지." 프라도미술관이 타봤자 환경오염밖에 더 시키겠느냐는 이 뻔뻔스러운 농지거리를 동족인 스페인 국민이 들었다면 아마 복장이 터졌을지도 모를 일이다.

한참 뒤 정작 달리에게 "한 작품만 남기고 당신 작품을 다 태워야 한다면 어느 것을 남기겠느냐"고 물었더니 그는 금방 노기 띤 얼굴로 "내가 왜 태워!" 했다나. 이 정도면 유아독존도 낯 두껍다. 그건 그렇고, 뜬금없이 미술관 태우는 얘기가 튀어나온 것은 많은 관람객들이 해외 미술관을 둘러볼 때 실제로 작품보다는 그곳에 이런저런 대가의 이름이 있더라 하는 식의 권위에 현혹되는 경우가 왕왕 눈에 띄기 때문이다. 언제나 어디서나 그렇듯 대가의 졸작이 있고 무명의 걸작이 있는 것이 예술의 세계다. 한 발만 물러서서 새겨보면 콕토와 달리의 독설도 기실 내로라하는 명성에 껌벅 죽는 일반인의 철딱서니가 심히 못마땅했던 소이다. 오죽하면 리스트가 베토벤의 곡이 아닌 다른 걸 연주해놓고 짐짓

베를린 유대박물관에서 관람 중인 사람들. 건물의 불규칙한 동선과 찢긴 들창은 건물
자체를 하나의 작품으로 만들었다.

"이 곡은 베토벤 것이오"라고 소개했더니 안 나올 박수가 우레처럼 쏟아지더라고 비아냥댔을까.

미술관에 발걸음이 잦은 사람도 흔히 고백한다. "과연 나를 감동시킨 것이 피카소였던가, 아니면 피카소 작품이었던가" 하고…….

미술관에 들렀을 땐 작품 아래 붙은 이름표에 한눈팔지 말아야 한다. 작가가 누군지 몰라도 감동의 강도는 크게 달라지지 않는다. 만일 누구 작품인지 몰랐기 때문에 감동이 일어나지 않았다면, 그 작품은 결코 고전이 될 수 없다. 고전이 뭔가. 시대가 지나고 패션이 달라져도 여전히 현대인의 마음을 움직이는 대상이 바로 고전 아닌가.

세계적인 조각가 헨리 무어는 "오늘의 나를 키운 힘은 미술관에서 나왔다"고 토로했다. 대영박물관이 내세우는 대가의 명품에 현혹되는 대신, 무어는 어려서부터 자기 눈에 들어오는 작품만 골라 며칠씩 보고 또 보고 했다는 것이다. 자기 안목으로 고르는 어둠 속의 걸작, 인생이나 예술이나 '천생배필'은 그렇게 태어난다.

공산품 딱지 붙은 청동 조각

1992년 8월, 국립현대미술관 개관 사상 최대 관객이 몰렸다는 백남준 회고전은 볼 만한 요지경이었다. 구경 온 청바지 차림의 여고생 한 명이 곁에 있는 친구에게 목소리를 낮춰 말했다. "야, 이것도 예술이냐?" 여고생 앞에는 속을 뜯어낸 진공관식 TV 안에 촛불 하나를 켜놓은 백남준의 작품 ⟨TV 촛불⟩이 놓여 있었다. 까불대는 청바지의 질문에 친구는 제법 생각하는 눈치를 보이더니 대답했다. "아니, 예술이 아니고 기술이지. 일주일 전에 봤던 촛불이 아직 안 꺼졌잖아." 개그가 아니라 한 화가가 전해준 목격담이다.

조금 먼 1960년의 얘기를 해보자. 파리의 노동 계층을 대상으로 한 어느 설문조사에는 '피카소가 뭐하는 사람이냐'라는 문항이 있었다. 32퍼센트가 '누군지 모르겠다'고 답했다. 1960년대라면 아인슈타인, 찰리 채플린 다음으로 피카소가 유명했던 시대였다.

다음으로 1970년대. 우리나라도 공공미술에 대한 관심이 최근 부쩍 높아졌지만 프랑스 문화부는 1951년부터 일찌감치 모든 공공건물에 건축비 1퍼센트에 상당하는 미술품을 갖추도록 의무화했다. 바로 '1퍼센트 법'이다. 1970년까지 1,400여 명의 미술가가 이 법 덕분에 꽤 돈을 만졌다. 이 돈맛에 혼이 팔린 작가들 때문에, 한국도 그렇지만 "1퍼센트 미술품은 백 퍼센트 미술품이 아니다"라는 말이 생겼다. 어쨌거나 프랑스 문화부장관이 이 법의 효용성을 확인하고자 몸소 파리의 한 이과대학에서 신입

뒤샹, 〈계단을 내려오는 나부〉

1912년

캔버스에 유채

146.0×89.0cm

필라델피아미술관

벗은 여자의 움직임을 겹쳐 그렸다. 시간의 변화에 따른
인물의 속도와 움직임이 재현돼 있다.

생 하나를 붙들고 물었다. 이 친구 대답이 잔뜩 볼멘 투였다. "강의실과 교수 확보에 투자하지 않고 엉터리 없는 환상이나 심어주는 미술품을 매입하는 줄 진작 알았다면 이 따위 대학에 진학하지 않았을 겁니다."

한국의 여고생이나 파리의 노동자 그리고 이과 대학생을 한마디로 무식하다고 나무라서는 안 된다. 누구 말따나 '훈제청어 한 마리가 장미의 아름다움보다 나은 줄' 실생활에서 일찌감치 터득한 똑똑한 축에 속한다. 그들은 예술의 조건이나 미술의 효용성에 의문을 가진 사람들일 뿐이다.

미국이라고 해서 별반 나을 게 없었던 모양이다. 1913년 뉴욕에서 아머리 쇼라는 미술제가 열렸다. 지금이야 미술에 관한 별별 굿거리장단이 다 모인 곳이 뉴욕이지만, 당시는 유럽에 비해 촌놈이 사는 곳이었다. 아머리 쇼에는 유럽에서 난다 긴다 하는 화가들이 기상천외한 작품을 들고 와 깜짝쇼를 벌였다. 그해 비로소 뉴요커들은 미술 때문에 정서적 공황을 겪었다.

마르셀 뒤샹은 앞서 나간 작가다. 눈썰미 있는 사람은 알겠지만 모나리자에게 수염을 갖다 붙이고, 전시장에 변기통을 들고 온 화가로 유명하다. 그는 〈계단을 내려오는 나부〉를 출품했다. 벗은 여자가 움직이는 동작을 겹치게 그려놓은 작품이었다. 후기 인상파의 그림도 제대로 몰랐던 미국인들의 말이 우스꽝스럽다. "초상화라면 인물, 풍경화라면 바다가 있어야 할 것 아냐. 이건 기왓장이 폭발하는 장면인가."

루스벨트 전 미국 대통령이 전시장에 왔다가 코만 씰룩대며

갔다는 후일담도 있었다. 더 가관인 것은 그로부터 십삼 년 뒤 미
대륙을 횡단하며 자신의 개인전을 열려 했던 조각가 브란쿠시가
겪었던 일은 참말이지 배꼽 잡을 노릇이다. 그는 ‹공간 속의 새›
라는 삐죽한 청동 조각 다수를 미국 현지로 우송했다. 그게 그만
덜컥 세관에 걸렸다. 아무리 봐도 청동 주물로밖에 보이지 않았
던 세관원은 ‘공산품’이라는 딱지를 붙여 세금을 엄청 때렸다. 공
무원다운 의무감을 지닌 세관원과 미국 법정에서 맞붙어 ‘작품’
으로 인정받는 데 딱 일 년이 걸렸다.

　　미술계에서 젠체하는 사람들이 잘 쓰는 말로 ‘아방가르드’
라는 게 있다. 열린 마음, 트인 감각, 앞선 정신이라는 뜻이 들어
있는 용어다. 당대에 사는 사람들은 그런 정신의 질주를 따라잡
기 힘들다. 아방가르드는 그래서 거부당한다, 인정받지 못한다,
안 팔린다는 말도 된다. 반 고흐가 생전에 작품 두 개만 팔았어도
아름다운 장미보다 잘 구운 청어에 애착을 느꼈을지 모른다. 그
러니 현대인들이여, 장미를 곁에 두려면 아방가르드의 허튼 수작
도 곱게 봐줘야 하지 않겠는가.

내가 좋아하면 남도 좋다

미술인들에게 쏠쏠하게 읽히는 전문 잡지들은 재미있는 기획을 자주 한다. '화가가 뽑은 내가 제일 좋아하는 그림' 같은 유의 기획 기사는 흥미롭다. 잡지 편집자는 미술에 대한 전문 지식이 없는 일반인을 염두에 두고 이런 기사를 기획했을 것이다. 일반인은 자기가 좋아하는 작품을 내심 점찍어두고 있으면서도 혹시 전문인의 놀림감이 될까 봐 남 앞에 털어놓기를 꺼려하는 심리가 있다. "아, 그 그림…… 그거 시대에 한참 뒤떨어지는 작품인데, 고작 그런 거나 좋아해?"라는 핀잔이라도 들으면 괜한 창피만 당할 게 뻔하니까 그럴지도 모르겠다.

그러나 만일 이름 있는 작가가 좋아한다고 꼽은 작품이 내가 평소 좋아하던 작품과 일치한다면 아마 생각이 바뀌지 않을까. 긴가민가했던 마음은 싹 가시고 도리어 우쭐해질지도 모른다. "역시 그렇구나. 전문작가의 눈이나 내 눈이나 좋은 작품을 고르는 안목은 비슷한 모양이군" 하며 쾌재를 부를 사람도 있을 것이다. 바로 이 점을 상기시키겠다는 것이 잡지의 의도이다. 그래서 "작가도 사람이다. 당신이 좋아하는 작품이면, 다른 어떤 이도 곧 좋아할 수 있다는 것을 명심하라"며 용기를 부추긴다.

스무 명의 작가가 자신이 좋아하는 작품을 추천한 기사를 봤다. 모두 한 가닥씩 한다는 작가들이라 그들이 꼽은 작품들의 면면을 훑어보면 거꾸로 천거한 작가의 내면이 읽히기도 해 흥미롭다. 우선 상당히 실험적이고 낯선 작업 방식을 고수하고 있는

작가가 뜻밖에도 풍경화처럼 대중화된 장르를 좋아하는 경우가 있었다. 또 추상화 일변도의 작품을 발표해온 작가가 대단히 사실적인 형태의 그림을 선호하는 경우도 있어 어리둥절해진다. 미술의 정치 무기화를 주장해온 작가가 인생의 애환을 그린 작품을 꼽은 것이라든가, 산업사회의 소비 만능 풍토를 날카롭게 비판하는 작가가 나른한 서정주의의 화풍을 좋아한다고 고백한 것도 일반인이 보기에는 뭔가 이빨이 맞지 않는 게 아닌가 하는 의구심을 불러일으킨다. 하지만 그거야 잘못된 일이 아니다. 육식을 주로 하는 사람이 어쩌다 채소를 먹고 싶어 하는 일은 흔히 있다.

　　정작 일반인의 눈길을 잡아끌며 강한 시사를 던지는 것은 작가들이 적은 천거의 변이다. 이를테면 설치 위주의 작업을 하며 퍽 난해한 주제를 다뤄온 한 젊은 작가는 시골의 흙길을 연상하게 할 만한 아련한 향수가 밴 풍경화를 놓고 이렇게 고백했다. "이 풍경화는 회화에 대한 향수를 불러일으킨다. 미술의 확장이라는 미명하에 난립하는 다양한 작품들 속에서 '잘 그린 그림' 역시 우리의 자연처럼 사라져가고 있는지도 모른다." 가뜩이나 전시장에 나온 작품들이 뭐가 뭔지 모를 관념의 잡동사니, 혹은 난해하기 짝이 없는 것들로 꽉 채워져 있어 기가 죽었던 관람객들은 위의 고백에서 위안을 느낄 만하지 않을까. "옳거니, 내가 봐서 잘 그렸다는 생각이 드는 작품은 역시 괜찮은 거구나" 하며 새삼 용기까지 얻을 것이다.

　　민중화가로 불렸던 한 사람은 박수근의 푸근한 서민 생활을 묘사한 그림에다 이렇게 좋아하는 이유를 달았다. "그는 서민 정

321

서를 가장 탁월하게 표현했다. 나목, 할아버지, 함지박을 인 여인
네들의 자세와 표정은 하나의 이콘이 됐다. 서민들의 삶 자체를
내면화시켰다." 또 반 고흐의 명작 ‹까마귀가 나는 밀밭›을 최고
로 꼽은 작가는 현대적이면서도 리얼리티가 있고, 게다가 격정적
인 것까지 함께 담고 있어 이 작품이 좋다고 털어놓았다.

박수근과 반 고흐, 어느 사람인들 그들의 작품을 싫어하랴.
박수근의 그림은 한국인 모두의 가슴에서 영원히 씻기지 않을
'고향 그리는 마음'을 절실하게 표현하고 있으며, 반 고흐의 작품
은 한순간 가슴을 고동치게 만드는 열정의 터치가 생생하게 살아
있어 우리의 마음을 뒤흔든다.

많은 작가들이 가장 좋아한 작품은 겸재 정선[92]의 산수화였
다. 조선시대 진경산수의 참 세계를 활짝 열어놓았던 화가가 겸
재였다. 나이 팔십이 넘어서도 터럭 하나 놓치지 않는 눈썰미를
가졌던 그였다.

그를 향한 작가들의 찬사는 한결같다. "우리 산천의 멋과 특
징, 분위기, 산의 맥을 잘 표현해서 좋아한다." "정선의 그림을 보
기 전까지 나는 한국화를 고리타분하게 생각했다. 그는 나에게
우리의 산천을 해석하고 그리는 방법을, 그리고 화가 지망생이

정선, ‹수박 파먹는 쥐들›
18세기
비단에 채색
30.6 × 18.9cm
간송미술관
수박을 갉아먹는 쥐의 생태를 풍자적으로
그려냈다. 탐관오리의 탐욕이 연상된다.

어떤 과정을 거쳐 진정한 작가로 자리 잡을 수 있는가를 가르쳐주었다." 말하자면 우리 주변의 범상한 자연에 새삼스러운 애정을 가지게 만드는 작가가 바로 겸재라는 얘기다. 겸재의 작품 중에서 쥐가 수박을 갉아먹는 장면을 그린 그림이 특히 좋다고 한 판화가는 "쓸모없고 하찮은 것이 소재가 돼 좋다. 큰 세계에 대한 이해도 있으면서 작은 것에 대한 섬세한 이해가 같이 있으니까"라고 했다.

결국 전문작가들의 그림 보는 취향이 우리에게 시사하는 바는 '관객들이여, 자신의 눈을 신뢰하라'는 것이다. 어느 작품이든 그것을 보는 이의 마음 한구석이 절실해짐을 느낄 때, 그것은 당기는 것이다. 자신의 미적 경험이 그 작품과 함께 겹쳐질 때, 그것은 좋은 것이다. 그리고 무엇보다 사람의 취향은 어떤 잘잘못을 가릴 잣대도 갖다댈 수 없는 것이기에 감상자는 모름지기 자신의 판단을 떳떳하게 밝혀도 부끄러울 게 없다는 얘기다.

사랑하면 보게 되는가

우리는 그림을 본다. 보는 것을 통해 그림이 말하고자 하는 것을 알게 된다. 그림을 그린 사람도 대개 자기가 본 것을 화면에 옮기기 마련이다. 본다는 것은 대체 무엇일까. 보는 것과 아는 것의 차이는 무엇인가. 망막에 비치는 모든 것이 인식의 대상이 될 수 있다는 것일까. 그림을 이해하는 길이 바로 이 물음 속에 있다.

인상 깊은 인용구 한마디가 있다. 너무도 유명한 화두인 "알면 사랑하게 되고, 사랑하면 보게 된다"라는 것. 과연 그렇다. 눈이 있는 사람이면 모두 다 볼 수 있지만, 본다고 해서 모두가 아는 것은 아니란 얘기다. 결국은 자기가 가진 애정과 지식의 한계 안에서 세상의 물정을 확인할 수 있다는 뜻이다.

그러나 실제로 어떤가. 보는 것은 곧 아는 것이다. 'Seeing is believing'이라는 격언도 있다. 영어의 'See'는 '본다'는 뜻이고 'I see'는 '나는 안다'는 뜻이다. 이때 본다는 말 속에 관찰하고 인지하고 판단한다는 뜻이 숨겨져 있음은 물론이다. 아는 것 못지않게 본다는 것이 그리 단순하지 않음을 깨닫게 된다.

태어날 때부터 눈이 먼 사람이 각막 이식수술을 받고 나면 금방 세상을 볼 수 있을까. 그렇지 않다고 한다. 건강한 사람의 시각을 갖기까지 수개월 또는 몇 년까지 걸리기도 한다는 의학계의 보고가 있다. 처음에는 밝음과 어둠만 구분한다. 나중에는 색깔의 차이를 식별한다. 그다음으로 사물이 어렴풋하게 떠오르고, 그 사물을 배경과 따로 떼어내 판별할 수 있게 된다는 것이다. 시

력을 되찾았지만 볼 수 없는 이유는 망막에 비친 것이 뇌에서 처리되지 못하기 때문이다. 시각의 정보처리가 뇌에서 이뤄지지 않는 한 우리는 보긴 하되 아무것도 알 수가 없다.

다시 그림의 세계로 돌아가서 화가가 그림을 그리기 위해 어떤 '보는 방식'을 택하는지 알아보자. 우선 '원근법'이라는 것이 있다. 눈으로 보고 알아낸 것을 집약하는 시각의 구조화 기술이 바로 원근법이다. 세상은 사실 우리가 육안으로 보는 것 이상으로 끊임없이 변하고 움직이는 대상이다. 그러나 원근법은 바로 유동하는 대상을 과학의 힘으로 체계화해서 고정해놓는다. 멀리 있는 풍경은 마지막에 하나의 점, 곧 소실점으로 모인다는 원리가 원근법이다.

원근법은 15세기 이탈리아인들이 만들어냈다. 회화는 사물과 그 주변의 관계를 표현하는데, 그러기 위해선 단 하나의 시점에서 본 체계상을 화면 속에 구축할 필요가 있었다. 원근법의 이론을 세운 알베르티[93]는 이런 관점에서 회화를 설명한다. "일정한 거리에 표면 질감이 있는 대상들이 있다. 위치에 따라 각기 드러나 있는 그 대상들을 눈에 보이는 그대로 떠올려볼 수 있도록 하는 장치가 회화이다."

이것이 곧 원근법을 완성시켰다. 이 방식을 따르면, 눈에 보이는 큰 바위 뒤에 작은 돌이 숨어 있다 하더라도 애초 시각의 위치를 바꾸지 않는 한 그림 속에서 작은 돌은 표현되지 않는다. 곧 실재하는 것도 원근법을 따른 그림에서는 제외된다. 눈에 보이는 대로 그리되 존재하더라도 보이지 않으면 배제하는 원근법은 인

간의 눈을 신의 시점으로 규정하는 것이다.

원근법은 눈에 보이는 것을 포착하는 회화의 기술이다. 보이는 것은 일정한 표면 감촉이 있는 것이며, 감촉할 수 있는 표면은 유화가 가진 물질적 효과로 드러난다. 벽화와 유화의 차이는 무엇보다 실재를 실재감 있게 표현하는 재료의 성질에 있다. 정물화 속의 꽃을 보라. 동굴 벽면에 밋밋하게 그려진 꽃과는 달리 유채로 캔버스에 모습을 드러낸 꽃은 실재의 부피 값, 꽃잎의 야들야들한 감촉이 더 생생하지 않은가.

바로 여기에 근대 이후 형성된 인간의 시점이 있다. 인간은 원근법의 시점을 통해 세계를 간략하게 잡아낸다. 자기에게 필요한 것만 고르고, 눈으로 소유할 수 있는 대상만 선택하게 된 것이다. 그래서 유화는 욕망을 구체화하고 소유하려는 양식이기도 하다. 게다가 소유욕이 도망가지 못하도록 프레임 안에 가두기도 한다. 액자의 용도가 그것이다.

원근법적 인식이 근대로 넘어가면서 권력 구조의 기반과 만났다는 사실은 미술사에서 종종 지적되는 바다. 소유와 무소유의 구분을 명확하게 했고 서구의 식민주의와 강한 결속감을 보이게 된 것이다. 이 선택적인 욕망의 시각은 또 신흥 중산계급의 지배 구조를 교묘히 반영하기도 한다. 프랑스 말로 'voir'는 '보다', 'avoir'는 '가지다', 'savoir'는 '알다'를 뜻한다. 다시 말해 시각의 변천 과정이 보다, 가지다, 알다로 나아간 것임을 암시한다.

프랑스의 비평가 롤랑 바르트는 현대인의 인식 근본을 시각에 두고 있다. 그에 따르면 15세기에 활판인쇄가 등장했고, 그

호베마, ‹미텔하르니스의 마을길›

1689년

캔버스에 유채

103.5 × 141.0cm

런던 국립회화관

서양의 일점투시도법의 전형적인
예다. 눈이 선택한 부분만 골라내는
원근법으로 그린 그림에는 화가가
선택한 욕망의 세계가 펼쳐져 있다.

다음에 원근법이 나왔으며, 그 뒤에 현미경이니 망원경이니 하는 광학 장치가 발명되면서 원초적 감각인 청각을 물리치고, 16세기부터 시각이 우위를 따냈다는 설명이다. 청각과 시각의 자리바꿈은 사진, 영화, TV 그리고 홀로그램 등의 영상 장치가 잇따라 나온 20세기로 이어지면서 세계의 완전한 시각화를 이뤄냈다. 곧 우리의 감각 가운데 시각이 최고위에 올랐다는 뜻이 된다.

다시 한 번 간추려보자. 보는 것은 아는 것이다. 아는 방식으로 회화는 눈이 선택하고 싶은 부분만 골라내는 원근법을 채택했다. 화가가 그린 그림 속에는 그가 선택한 욕망의 세계가 펼쳐져 있다. 감상자는 화가의 욕망에다 자기 욕망의 초점을 두고자 한다. 그 초점이 삐끗할 때, 감상자와 화가의 차이가 발생한다.

자라든 솥뚜껑이든 놀랐다

자라 보고 놀란 가슴은 솥뚜껑 보고도 놀란다. 그림 실력이 모자라 물억새와 참억새를 못 가리는 일이야 어쩔 수 없다 해도, 화가가 분명 솥뚜껑을 그렸는데 보는 이가 자라라고 생각해 지레 겁먹는 일은 미술 동네에서 참으로 어처구니없는 오해를 남기기도 한다.

　　화가 오이겐 칼러는 젊은 시절 아프리카 여자가 등장하는 자연주의풍의 작품을 제작했다. 한 비평가는 논문에서 그 그림이 고갱의 여자 모델에서 따온 것이라 주장했다. 그 근거를 묻는 말에 비평가는 자신 있는 어조로 "보시오, 피부색이 서로 닮지 않았소" 했다. 이 비평가의 글을 읽은 칸딘스키는 "아니, 헛소리하는 비평가를 잡아가는 법은 왜 없는 거야"라고 고함을 질렀다.

　　러시아가 낳은 위대한 화가이자 탁월한 조형분석가이기도 했던 칸딘스키는 "작품에서 어떤 객관적 오류를 발견했다고 큰소리치는 언구럭이는 결코 믿지 말라"고 내뱉을 만큼 비평가나 이론가를 불신했다. 덧붙여 그림 속의 특정 형태를 보고 이러구러 무얼 닮았느니, 무슨 뜻이라느니 췌사를 남발하는 것은 곧 작품과 감상자의 소박한 친교를 가로막는 짓이라 했다. 오죽 화가 났으면 "예술비평가는 예술 최악의 적"이라며 싸잡아 돌렸을까.

　　20세기 가장 위대한 회화를 딱 하나 고르라면 단연 피카소의 ‹게르니카›를 추천할 사람도 있을 것이다. 1937년 스페인의 독재자 프랑코를 지원하는 독일 폭격기가 게르니카의 민간인 천여 명의 목숨을 앗아간 비극적 사건을 웅장한 화폭에 담은 작품

피카소, ‹게르니카›

1937년

캔버스에 유채

349.0×775.0cm

마드리드 소피아 왕비 미술센터

독일 폭격기의 무차별 폭격으로 게르니카에 살고 있는
천여 명의 민간인이 죽어나간 비극적 사건을 화폭에
담았다.

이다. 〈게르니카〉가 어떻게 생겼는지에 대해선 겹말을 줄인다. 이 걸출한 회화는 그러나 피카소의 독특한 형태 묘사로 인해 장구한 시비와 엇갈리는 오독을 야기하고 말았다.

처음 피카소의 시험 작품에는 화면 중앙에 밀 이삭을 쥐고 높이 쳐든 큰 주먹이 있었다. 나중에 이 부분이 사라져버린 이유에 대해 영국의 어느 미술사학자는 "그 모양이 공산주의의 표지인 낫과 망치 같아서 서둘러 없앴다"고 풀이했다. 피카소의 이력에서 유추한 자의적 해석임은 물론이다. 또 프랑스의 미술사가 장 루이 페리에는 맨 오른쪽 불꽃 사이로 추락하는 여인 모습을 두고 참으로 기발한 상상력을 보태 설명했다. 위로 네 개, 아래로 세 개의 뾰족한 삼각형 화염은 합해서 칠 또는 사십삼이나 삼십사가 된다. 이 숫자는 악마론에 등장하는 표준수이다. '지옥 속으로 떨어지는 인간'을 묘사하고자 한 피카소의 의도였다고 그는 분석했다. 그런가 하면 영국의 소설가이자 미술평론가인 존 버거는 "도시도 비행기도 폭발도 없는데 이것이 무슨 전쟁 그림이냐"면서 "단지 인간에게 고통의 정도를 실감시키려는 작가의 몸짓일 뿐"이라고 주장했다.

그러나 과연 누가 옳다 그르다 판별할 수 있을까. 이미 자라든 솥뚜껑이든 보는 이를 놀라게 하긴 충분했는데 말이다.

남의 다리를 긁은 전문가들

내로라하는 미술평론가가 어느 미술 전문지에 작품 해설을 쓰면서 웃지 못할 실수를 저지른 적이 있었다. 이 평론가는 한 수묵화의 화제에 나오는 '방서문장법(倣徐文長法)'이란 구절을 "천천히 느릿하게 글씨 쓰는 방식을 본떠"라고 해석했다. 그는 명대 기인 화가인 서위를 모른 채 그림을 해설한 것이다. 자가 문장(文長)이요, 호가 청등(青藤)인 서위의 그림을 모방해서 그렸다는 뜻을 그는 얼렁뚱땅 "글씨를 천천히⋯⋯" 운운해버린 것이다.

한 폭의 그림에는 그리 될 수밖에 없는 까닭이 있는 법이다. 또 전통의 해석, 텍스트에 대한 엄밀한 분석은 그림의 유산을 이해하는 들보가 된다. 이것이 엇나가면 실체를 엉뚱한 시각으로 볼 수밖에 없다. 전통, 전통 하면서도 그것의 계승만 주창해왔지, 전통의 본연이 정확히 무엇인가를 밝히려는 노력은 의외로 부실한 편이다. 때로는 남의 다리 긁는 식으로 전통이나 텍스트를 해석, 후대에까지 피해를 남기는 경우도 없지 않다.

인류의 문화인 고대 유적과 유물도 마찬가지였다. 유명한 에피소드 몇 가지를 보자. 1856년 뒤셀도르프의 동굴에서 발굴된 남자 해골의 정체를 정확히 밝혀내는 데는 오십 년이 걸렸다. 그전까지 난다 긴다 하는 세계적 학자들이 제가끔 한마디씩 던졌는데 어떤 이는 고작 사십 년 전의 코사크인 시체로, 다른 이는 네덜란드인 또는 켈트인, 심지어는 통풍에 걸려 죽은 늙은이로까지 추정하기도 해 하마터면 인류의 시조 한 분을 영영 홀대할 뻔했

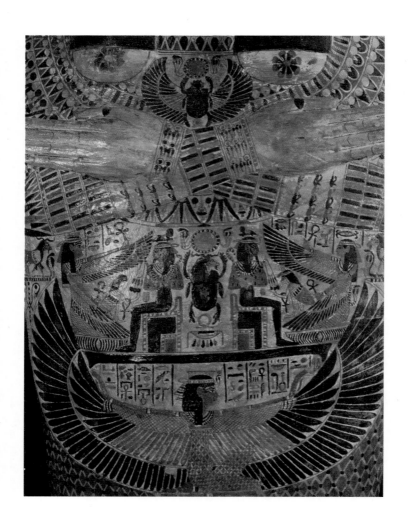

고대 이집트 유물인 목관. 삶과 죽음의 통로가
보이는 듯하다(사진은 관의 표면 그림).

다. 그는 바로 네안데르탈인이었다.

물론 학문적 견해차가 빚은 팽팽한 대립이야 그 분야의 발전을 위해서도 그리 탓할 일은 아니다. 그러나 텍스트 자체의 진위를 철저히 파헤치지 못한 어리석음은 누대에 걸쳐 후학을 애먹이기도 한다. 1700년대 어느 서구학자는 별과 반달과 히브리 문자로 된 기록물이 담긴 화석을 찾아내고는 얼씨구나, 이에 관해 방대한 조사연구서를 낸 바 있었다. 나중에야 폭로됐는데, 화석은 동네 개구쟁이들이 그 학자를 골려주려고 몰래 동네 언덕에 파묻어놓은 생짜배기 가짜였다. 그는 삽질 한번 잘못하는 바람에 애꿎은 제자 여럿을 밤잠 설치게 했다.

미대륙의 그림문자로 인디언의 작품이 담긴 책자라고 소개된 1800년대 파리의 한 원본 판화집은 어처구니없게도 신대륙으로 이민 온 유럽 하층민 어린이가 괴발개발 그려놓은 낙서화 모음이었다는 예화도 있다. 미술사학자로 유명했던 빙켈만[94]의 실수는 창피함을 넘어 그의 문명에 비춰 안타깝기까지 하다. 그는 사기꾼 같은 화가 카사노바의 농간에 걸려들었다. 빙켈만이 자신 있게 저술한 『미공개된 고대 미술품』에 실린 유피테르의 연인상은 카사노바가 "폼페이 벽에서 떼어온 유물……" 어쩌고 하면서 자신의 그림을 슬쩍 끼워 넣은 모조 유물이었다는 것이다.

돌아보면 전통의 이름으로 작가를 주눅 들게 하는 권위의 해설서들이 수두룩하다. 거기서 가짜를 속아 내는 일은 전통의 참된 발견 못지않게 화급하다.

그림 평론도 내림버릇인가

―――――

남의 그림을 두고 트집 잡기란 사실 어지간한 배짱으론 어렵다. 독수리의 눈 같은 비평안을 가진 평론가라도 잘 아는 화가의 그림 앞에서는 눈이 어두워지는 게 인지상정이다. 되도 않은 쌍소리 섞어가며 욕할 거야 없겠지만, 아무래도 평문은 맵고 쓴 소리가 들어가야 씹을 맛이 나는 법이다. 그러나 그런 글은 좀체 눈에 띄지 않는다. 미술계에서는 화가의 팸플릿에 쓰는 평론가의 글을 '주례사'라고 손가락질해온 지 오래다. 앞뒤 문맥도 안 통하는 온갖 관념어와 췌사 등을 동원하는 평문도 눈에 띈다. 오로지 작가와 평자만이 자족하는 데 그칠 송사로 팸플릿의 첫 장을 장식하는 풍토가 오늘의 평단을 지배하고 있다는 언론의 지적도 있다.

그러나 참으로 놀라운 것은 옛사람들의 입에 발린 칭찬이다. 예를 들면, 『청죽화사(聽竹畵史)』를 남긴 조선시대 평론가 남태응[95]은 김명국을 가리켜 "그는 그림 귀신이다. 김명국 앞에 그

김시, 〈동자견려도〉

16세기

비단에 담채

111.0 × 46.0cm

삼성미술관 리움

조선 중기 선비화가인 김시는 자신의 혼인날,
아버지 김안로가 권력 남용죄로 체포되어 사약을
받는 광경을 지켜봐야 했다. 나귀를 끄는 아이의
천진난만한 표정에서 관직을 포기하고 그림에
매달린 김시의 일생을 떠올리기는 어렵다.

가 없고 김명국 뒤에 그가 없다"고 해놓고는 윤두서에 와서는 "가히 절묘한 솜씨로 강희안, 김시[96], 김명국을 뛰어넘어 공민왕의 경지로 나아갔다"고 적었다. 김명국 앞뒤에 그만한 화가가 없다면, 김명국을 뛰어넘는 윤두서는 그럼 땅에서 솟아오르기나 하는 인물인가……. 이런 형식의 '누가 누가 잘하나' 내기하는 평론은 조선조 전반의 흐름이었다.

헷갈리는 논평에는 이런 것도 있다. 대나무 잘 그린 신위[97]는 강세황[98]을 "기가 넘친 그림, 정겸재를 압도했네"라고 했는데 박사석은 "명화로 치면 반드시 겸재, 백 년 안에 이런 솜씨 어디 있나"라고 치받았다. 그런가 하면 강세황은 김홍도를 평하길 "누구든 그와 대항할 고인은 하나도 없다. 4백 년 역사상 파천황의 솜씨"라고 해버렸으니 도시 일착으로 골인한 그림 선수가 누구인지 알아낼 재간이 없게 돼버렸다.

추사 김정희마저 믿는 도끼에 발등 찍힌 기분을 안겨준다. 추사야말로 혹독하리만치 싸늘한 붓잡이로 소문난 선비 아닌가. 그의 든든한 후원자였던 권돈인이 "백 년이 뒤에 있다 해도 그 향기는 사라지지 않을 것"이라 했을 때도 추사를 두고 하는 말이기에 수긍해온 처지였다.

그러나 추사는 그의 제자뻘인 허련과 홍선대원군 이하응에게 한 입으로 두 말을 하고 있다. 허련 그림을 앞에 놓고 "동인의 때를 벗은 화법, 압록강 이동에 이런 그림은 절무하다"며 극찬하고서는 금방 대원군에게 "보내준 난 그림을 보니 압록강 이동에 이만한 솜씨가 없겠군요" 했다. 동어반복도 이 정도면 낮 두껍다.

 못되면 조상 탓이라는데, 요즘 평론가들의 빈말 칭찬도 내
림버릇으로 봐줘야 할까.

반은 버리고 반은 취하라

평생 난초와 대나무와 괴석을 그렸던 청나라 화가 판교 정섭[99]은 시도 모른 채 그림 붓을 휘두르는 껍데기 화가들에게 "제발 격부터 갖추라"고 꾸짖었다. 예부터 동양에서는 시를 쓰는 것과 그림 그리는 것이 하나라고 했다. 시화동원(詩畵同源)이라는 말이 그것이다. 판교가 격을 갖추라고 한 말은 바로 시를 알고 그림을 그려야 그것이 살아 있는 예술이 될 수 있다는 뜻이었다. 이를테면 시는 에너지원인 태양, 그림은 탄소동화작용을 해나가는 식물과 같다고 보면 크게 틀리지 않다.

판교는 거듭 주장한다. "하늘을 번쩍 들고 땅을 짊어질 만한 글, 번개가 내리꽂히고 천둥이 치는 듯한 글씨, 신령도 꾸짖고 귀신도 욕할 만한 이야기, 예전에 없었던, 그리고 지금도 흔히 볼 수 없는 그림……. 이런 것들은 눈구멍이 밝다고 해서 나오는 게 아니다. 그림을 그리기 전에 반드시 하나의 격을 세워야 가능한 일이다. 다 그리고 나서 저절로 격이 남는 일은 결코 없는 법이다." 즉 세상의 모든 예술은 그 예술을 낳을 만한 뜻부터 먼저 새겨야 한다고 판교는 생각했다.

사군자는 매란국죽을 가리키는 말이다. 왜 군자인가. 기품이 고아하고 맵시가 뛰어나서 군자이기도 하겠지만, 달리 보면 매란국죽을 치는 사람의 자격을 일컫는 말일 성싶다. 아무나 난을 친다 해서 모두 난이 되지는 않는다. 글 모르는 천품에다 이치를 깨닫지 못한 이가 친 난이 과연 향기가 있을까.

그렇다면 사군자를 그리는 이의 자격, 다르게 말해 시격(詩格)은 어떤 과정을 거쳐 탄생할 수 있는가. 여기에 대해 판교는 간결하게 대답한다. 즉 "안중지죽(眼中之竹)에서 흉중지죽(胸中之竹)으로, 그리고 수중지죽(手中之竹)으로……"이다. 여기서 대나무는 곧 대나무 하나만을 지칭하는 것이 아니고 사군자 모두를, 나아가 예술 세계를 총칭하는 것으로 봐도 무방하다. 눈 안의 대나무는 아직 작가의 사상이나 평가를 거치지 않은 맨눈으로 보는 대나무, 가슴속 대나무는 작가의 심미 척도를 거쳐 주관이 개입하고 있는 형상이다. 마지막 손 안의 대나무는 예술적 실천을 통과하여 도달하게 된 자연미이다. 눈앞의 대나무가 없으면 가슴속의 대나무는 제멋대로 지어낸 마음의 장난이 되기 쉽고, 가슴속의 대나무가 생기지 않으면 손 안의 대나무는 허튼 장난에 그치고 만다.

대나무를 그릴 때 반드시 뜻을 세워야 한다는 말은 가슴속에 대나무를 이루어놓아야 한다는 것과 통한다. 말하자면 뜻이 붓 앞에 있다는 것이다. 그리는 이가 자연 속에 피어난 대나무에서 어떤 이치를 깨닫지 못한다면 그는 대나무의 껍질밖에 묘사하지 못할 것이다. 대나무에 의탁하여 전하고픈 작가의 고매한 깨달음은 바로 그런 껍데기 그림을 경멸했고, 허울만 대나무인 그림을 그려내는 화가들을 보고 그저 '쟁이'라고 손가락질해버렸다.

아울러 판교는 창작을 위해 두 가지 주안점을 설명한다. 하나는 '뜻은 배우되 자취는 배우지 않는다'는 것이고, 다른 하나는 '반은 배우고 반은 버린다'는 것이다. 다른 사람이 그려놓은 그림의 자취란 다름 아닌 필묵의 표현 방식이다. 그것을 따라가서

不厭東谿碧玉君
天壇雙鳳有時聞一
峯
曉似朝仙寰青節
森森倚碧雲
匡廬

는 안 될 일이며 그런 표현법이 나오게 된 그 사람의 내면을 통찰하라는 것이 제1조의 의미다. 그럼 배운 것을 그대로 옮기면 절로 창작이 되는가. 물론 아니다. 반은 버리고 반은 취하라는 뜻은 자성 없는 모사를 하지 말라는 교훈이다. 그것이 제2조의 본뜻이다.

판교 자신이 고백한 글을 보면 그런 강령이 더욱 명확해진다. "난초와 대나무를 잘 그린 선생들의 그림을 나는 일찍부터 배우지 않으려 했다. 그 대신 난초와 대나무를 별로 그리지 않았던 선생들의 것을 유심히 살폈다. 그것은 뜻을 배우되 자취나 형상에 마음 쓰지 않기 위해서다. 초서를 배워 입신의 경지에 든 사람들은 뱀이 서로 싸우는 것을 보고, 혹은 한여름 흘러가는 구름을 보고, 혹은 좁은 길에서 서로 다투는 나무꾼을 보고 깨닫기도 했다. 그런 사람들이 어찌 뱀이나, 구름이나, 나무꾼의 꼴, 또는 시늉만 보고 초서의 이치를 깨달았다고 하겠는가."

백 년 전의 작가가 한 말이지만 어쩌면 이렇게 오늘의 상황까지 잘 예견하고 있었는지 감탄할 정도이다. 안젤름 키퍼가 좋아 뵐 때 키퍼 흉내, 에릭 피슬이 뜬다 싶을 때 피슬 흉내나 내는 꼭지 덜 떨어진 화가가 어디 한둘인가. 판교는 그림의 이치가 겉

정섭, 〈죽석도(竹石圖)〉

청대 18세기

종이에 수묵

140.1 × 62.2cm

안후이성 박물관

판교는 대나무의 이치를 깨닫지 못하고 그려낸
대나무 그림은 껍데기를 모사하는 것에 불과하다고
말한다.

모습에 있지 않다고 말한다.

　천하에 둘도 없는 창작품을 남기고 싶은가, 작가들이여. 그러면 이치를 깨닫도록 노력하라. 그 이치에 기반한 자신의 뜻을 세워라. 그리하여 자신이 끝까지 정진해야 할 것은 누구의 목소리도 아닌 바로 나만의 육성을 갈고닦는 일이다.

유행과 역사를 대하는 시각

"모든 예술은 당대의 시대관을 반영한다." 이 말은 이제 신물이 날 정도로 들어왔기에 새롭게 씹을 맛이 전혀 안 난다. 예술을 통해 작가의 인생관을 보고 그 시대 사회인의 세계관을 짐작한다는 것, 말인즉 옳고 사실인즉 그렇다. 하지만 세계관을 구성하고 있는 것이 무엇이냐는 반문에는 쉬 답할 말이 떠오르지 않는다. 세계관 대신 시대의 풍조라는 좀 더 알기 쉬운 대구는 어떨까. 이를테면 사회구조나 한 시대의 지배적인 신앙, 그리고 축적된 지식과 철학……. 이런 것들로부터 결코 자유로울 수 없는 것이 예술이라고 하면 이해가 빠를 터이다.

비단 예술 창작만 그러한 건 아니다. 감상하는 사람의 시각도 마찬가지다. 한 점의 추상화 속에 기역 자처럼 구부러진 형상이 들어 있었다 치자. 농부는 그것이 호미라고 생각할지 모르겠다. 한글학자라면 자음을 떠올리고, 놀기 좋아하는 직장인은 혹 낚시를 연상하지 않을까. 자신의 계급적 위상, 또는 조직체에서의 직분에 따라서 한 작품을 해독하는 관점이 이처럼 제가끔일 수 있다.

결국 감상자는 자신이 개간한 지식의 영지에서 벗어나기 어렵고, 그가 호흡하는 철학의 공기를 떠날 수 없으며, 또한 촘촘한 사회조직의 그물코를 피하기 힘들다. 감상자의 환경이나 조건이 이같이 구조적으로 복잡하다면 누군가는 피식 웃을지 모르겠다. 사람의 눈이 무에 그리 다를 게 있겠느냐고 말이다.

그런데 그게 그렇지 않다. 캐나다의 똑 부러지는 미술평론가 제럴드 모리스는 그 점을 이렇게 설명한다. 사람의 눈에 관한 일례다. 누군가 지난해 한참 유행했다 지나간 옷차림으로 파티에 나왔다. 필시 사람들은 킥킥거리며 웃거나 손가락질할 것이다. 그런데 요란한 레이스나 괴상한 프릴로 장식된 옷을 입은 르네상스 시대의 그림 속 주인공을 본다면 아무도 이를 촌스럽다고 비웃지 않을 것이다.

여기서 한번 따져보자. 그 사람이 입은 철 지난 옷이라 해봤자 고작 일 년밖에 안 된 것이다. 하지만 르네상스 시대의 옷차림이라면 수백 년도 더 된 것 아닌가. 그걸 보고는 왜 시대에 뒤졌다고 하지 않는가. 바로 이것이 '유행'과 '역사'를 대하는 시각 차이라고 모리스는 말한다. 물론 그림 속의 인물과 실제 인물이 곧장 비교할 수 있는 성질의 것이 아니라 해도 사람의 관점이나 시각에는 이처럼 자율적이면서도 미묘한 제어기능 같은 것이 있음이 분명하다.

맨 처음으로 다시 돌아가서, 당대의 시대관을 구성한다는 예술 작품 하나를 두고 '동시대적 감상법'(이런 말이 가능할지 모르지만)을 한번 적용해보자. 대상 작품은 독일의 르네상스 회화를 빛낸 한스 홀바인[100]의 〈대사들〉이다. 홀바인은 데생 솜씨가 어찌나 뛰어났던지 가는 철사 하나만 가지고도 대상 물체를 공교하게 그려내는 재주가 있었다는 화가다. 초상화 실력이 두드러져 유럽 각국의 왕후나 귀족층에게서 주문이 쇄도했다고 한다. 지금 소개하는 〈대사들〉은 영국의 미술평론가 존 버거가 TV 프로그램에서

작품의 특성을 해석해 더욱 유명해졌다.

이 그림은 시각적이면서도 촉각에 호소하는 힘이 대단히 강하게 그려져 있다. 대사가 입고 있는 모피와 비단, 그리고 보석 공예, 뒤쪽에 위치한 커튼의 직조 등은 부러운 부의 상징이자 신분 상승의 욕구를 자극한다. 그리고 무엇보다 소유하고픈 욕망을 보는 사람에게 심어준다. 화가는 그림을 주문한 사람의 신분에 걸맞게 현시욕을 채워주게끔 화면을 구성했던 것이다.

선반 위의 물건들은 지구본을 비롯한 항해 도구들이다. 당시 발달한 해상무역의 일면을 엿보게 한다. 한편으로 해상교통 수단이 노예 매매를 가능하게 했고, 이를 통해 축적된 경제력으로 유럽이 산업혁명의 기반을 닦을 수 있었다는 역사적 사실이 떠오르기도 한다.

아래쪽에 놓인 책은 성경과 수학책이다. 반원형 악기는 만돌린과 비슷한 유럽의 류트다. 왜 성경과 수학일까. 유럽의 강국은 발달한 교통수단을 이용해 다른 지역의 국권과 경제력을 속속 장악했다. 피식민 지역에 강력한 제국의 이미지를 심기 위해 그들은 기독교 개종을 강요했다. 식민지의 뒤진 교육을 위해 그들은 수리 계산부터 가르치기 시작했다. 그것이 성경과 수학책의 시대적 기능이자 이 그림에 나타난 서양 문명의 진보적 우위를 설명해주는 소재이기도 하다.

궁금한 것은 두 사람의 발치에 놓인 타원형처럼 찌그러져 있는 형상이다. 후대 연구가들은 이것을 두고 한참 동안 설왕설래했다고 한다. 결론은 인간의 두개골이라 했다. 그것의 의미는

홀바인, ‹대사들›

1533년

캔버스에 유채

207.0 × 209.0cm

런던 내셔널 갤러리

두 사람의 발치에 놓인 형상은 심하게 일그러져
있다. 형상이 왜곡될수록 그림의 상징적 의미는
더욱 커진다.

죽음의 상징이다. 하필이면 두개골, 그것도 제대로 된 사실적 형상이 아니라 왜곡 변형된 모습인 채로 자리 잡은 이유가 또 무엇인가.

만일 두개골이 화가의 빼어난 묘사력에 힘입어 실재와 똑같이 그려져 있다면, 그것은 그야말로 그림 속에 있는 지구본이나 책들과 같은 단순한 하나의 물체에 지나지 않았을 것이다. 그리고 두개골이 지닌 형이상학적 가치, 즉 죽음의 의미는 퇴색하고 만다. 명료성이 종종 우리에게서 감상의 여유를 얼마나 많이 빼앗아가는지 생각해볼 때 더욱 그렇다. 오목, 볼록 거울에 비친 듯 형상이 심하게 일그러져 있음으로 해서 상징적 의미성은 더욱 커질 수밖에 없다.

이를 두고 존 버거는 전통 유화의 모순화법이라고 지칭했다. 즉 르네상스 이래 숱한 인물화들은 주문한 사람의 실재적 표현을 중시할 수밖에 없었는데, 그 까닭은 풍족한 물질과 구체화된 소유욕을 과시하는 수단이 되기 때문이었다. 그럼에도 불구하고 왜곡된 형상을 통한 비재현성이 들어감에 따라 일종의 착각과 같은 모순 현상이 생겼다는 것이다. 종교화들이 어쩐지 위선적 성향을 강하게 풍기는 것도 그런 비슷한 이유 때문이라고 했다.

어쨌든 감상하는 자의 시각은 그림이 표현하는 시대성, 그것의 배리까지 잡아낼 수 있어야 올바른 해독이 이뤄진다고 전문가들은 우리를 설득하고 있다.

인기라는 이름의 미약

대중문화가 만들어내는 인기인이 있듯이 예술계에도 인기 작가라는 게 있다. 사인해 달라고 악다구니 쓰는 팬들이 없어서 그렇지 인기 작가가 참여하는 행사나 인기 미술인의 전시장은 언제나 붐빈다. 인기를 얻은 화가는 연예인들처럼 유명세를 치르지 않고도 화단의 중심부에 부상할 수 있다.

요즘처럼 비디오 시대에는 노래 잘하는 가수가 반드시 인기를 얻는 것은 아닌 모양이다. 외모에서 풍기는 이미지가 어필해야 한다. 다행히 인기 화가는 옷 잘 입는 것이나 얼굴 잘생긴 것과는 무관하다. 무엇보다 자신의 작품이 관객의 가슴을 파고들 수 있어야 인기 화가가 된다. 그러나 미술 감상자들이 늘 의아하게 생각하는 한 가지 사실이 있다. 그것은 인기를 얻은 작품이 반드시 예술성 또한 뛰어난 것인가 하는 의문이다.

오십대 중반에 들어선 한국 화가 K씨의 숨김없는 대답은 이렇다. 그는 현재 화단 최고의 인기작가로 꼽히고 있다. "작가는 누구나 자기세계에 몰두해 있게 마련이죠. 사실 인기가 뭔지 모르고 있던 편인데, 이 말은 곧 내 작품의 어느 부분이 감상자의 마음에 들었는지 모르겠다는 뜻이기도 합니다. 제 경우 지극히 사적인 모티브에서 나온 가족 그림이나 동화적 작품이 인기를 끄는 듯합니다. 그러나 정작 처절한 상황 의식, 치열한 갈등 끝에 나온 내 맘에 드는 작품은 따로 있어요. 미술 애호가들의 속마음은 참 알다가도 모를 일이지요."

김병종, 〈생명의 노래〉

1993년

닥판에 먹과 채색

40.0 × 57.0cm

개인 소장

새와 아이의 노래는 천연의 소리다. 화면의 질감이
정겨운 작품이다.

　이런 고백은 비단 K씨만의 생각인 것은 아닌 듯하다. 그와 비슷한 반열에 놓인 인기 작가 서너 명에게 똑같은 질문을 했더니 "결코 많이 팔리는 지금의 내 작품이 역작이 될 수 없다. 또 그런 작품만을 양산한 작가로 기록된다는 것은 끔찍한 일"이라는 답변이었다.

　몇 년 전만 해도 미술시장은 '흘러간 옛 노래'만 그리워하다 막을 내리는 꼴이 아닌가 싶었다. 그랬다 하기 무섭게 팔려나가던 춘삼월 호시절 그때를 돌이켜보며 작가들은 당시의 불경기를 더욱 원망하기도 했다. 그렇게 어려운 미술시장에서도 재미를 본 레퍼토리가 '삼십대 스타 만들기'였다. 이들은 한국 미술계의 허리를 형성하면서 겁나게 빠른 속도로 상업적 성공을 거두었다. 미술계도 대중사회의 역학이 적용돼 인기 작가에 의해 주도되는 인기 작품의 시대가 활짝 열리는가 보다 했다. 이제 긴 어둠의 터널을 빠져나온 듯한 미술시장은 스타 시스템의 효과를 부인하지 않는다.

　하릴없는 공상이나 해볼까. 아마 이런 시나리오가 나오지 말란 법이 없겠다. 작가는 미술 애호가들이 좋아하는 작품 경향만 골라 판박이처럼 그림을 찍어낸다. 이 작가는 A형, 저 작가는 B형 하는 식으로, 몇 가지로 분류되는 양식의 인기작이 미술 애호가들의 벽면을 도배한다……. 이런 웃기는 상황이 이뤄지면 역작, 문제작 그리고 대표작은 어디서 찾아야 하나. 만에 하나 애호가의 집이 아니라 작가의 창고에 묵혀 있기라도 한다면 그나마 다행이겠다. 인기 작가가 늘수록 좋은 작품 보기가 어려워진다는

다소 과장된 푸념에서 나온 얘기지만, 인기란 입에 달고 몸에 쓴
미약임은 틀림이 없을 것 같다.

미술 이념의 초고속 질주

독일의 바젤리츠나 임멘도르프, 펭크 등 발음도 잘 안 되는 작가에 대해 어떻고 저떻고 주접을 떠는 것보다는 '신표현주의'*라는 하나의 표지판을 제대로 설명하는 것이 훨씬 알싸하고 산뜻해 뵌다. 마치 미술의 흐름을 꿰뚫거나 압축시키는 능력이 있노란 듯이 말이다. 칸딘스키의 작품은 몰라도 추상주의의 수심은 간단히 측정해내는 사람들이 많다. 명함만 봐도 인격을 짐작한다는, 요즘 세태의 속성 진단법은 미술동네에서도 물론 제값을 한다.

현대미술의 사조나 이념은 그 선도자의 기나긴 고뇌가 무색할 정도로, 변심 잘 하는 애인 신발 바꾸듯 후딱 지나가고 또 등장한다. 유난히 철갈이가 빠른 미술 사조의 세시기를 한번 훑어보자. 셈 빠른 독자는 당연히 연대에 주목할 것이다.

살롱 도톤에서 마티스와 블라맹크가 야수처럼 흉포한 형색으로 등단해 야수파의 계보에 오르고, 프랑스 인상주의를 티껍게 여긴 독일 화가들이 표현주의의 초대장을 돌린 해가 바로 1905년이다. 그다음 칠판 위의 수학 방정식처럼 그림의 원리를 풀어낸 피카소의 ‹아비뇽의 처녀들› 때문에 입체주의가 각광받은 것은 1908년이었다. 1915년, 핵분열 이론에 어지간히 충격을 받은 말레비치는 절대주의를 회화의 생존 전략으로 제시했고, 한 해

* 신표현주의 | 추상미술에 대한 반동으로 생겨난 1980년대 유럽과 미국 등
지에서 전개된 표현주의적 회화를 일컫는다. 형상성과 예술성에 대한 회복
을 추구한다.

뒤인 1916년은 "세상에 있는 것은 무(無)밖에 없다"는 요령부지
의 이념인 다다이즘이, 또 이듬해 1917년에는 평면 화폭에 기하
학적 건축물을 세우자는 몬드리안의 신조형주의가 각각 꼬리를
물고 미술 좌판을 장식했다.

　잠시 잊을 만하다 했더니 웬걸, 1924년 까먹을 씻나락도 한
줌 없는 초현실주의가 득세했고, 1948년 프랑스로 굴러들어온
돌들이 코브라(COBRA)를 결성해 한차례 요란을 떨었다. 각설이
도 마다할 구멍 뚫린 깡통을 꿰차고 물감을 질질 흘린 잭슨 폴록
의 추상표현주의는 1950년이 태동기였고, 팝아트가 본격 세일에
들어간 해는 1956년이었다.

　1960년대인들 고요하지는 않았다. 1960년 벽두는 폐기물
미학과 추태 예찬을 편 누보 레알리슴*, 1963년은 신구상운동,
1967년은 개념미술과 아르테 포베라(Arte Povera)**와 대지예술
*** 등이 슬며시 고개를 쳐들었다. 아무런 우승컵도 따먹지 못한 미
술 대표선수들은 1980년 각축을 겨뤄보자며 그라운드에 뛰어든

*　누보 레알리슴 | 1960년대 추상표현주의에 대한 반동으로 아르망, 세자르,
　클라인 등 파리의 화가와 조각가를 중심으로 일어난 미술운동. 도시에서 소
　비된 폐품이나 일상적 오브제를 그대로 전시해 현실을 직접 제시하는 새로
　운 방법을 추구했다.
**　아르테 포베라 | '가난한', '빈약한' 미술이라는 의미로 1960년대 후반 이탈
　리아에서 시작된 전위 미술운동. 흙덩이, 나뭇가지, 쇳조각, 끈 등의 소재를
　이용한 입체적 작품이 특징이다.
***　대지예술 | 1960~70년대 대자연을 거대한 도화지로 삼은 개념미술 혹은
　설치미술의 한 흐름. 물질로서의 예술을 부정하고 반문명적 문화현상이 뒤
　섞여 생겨났다.

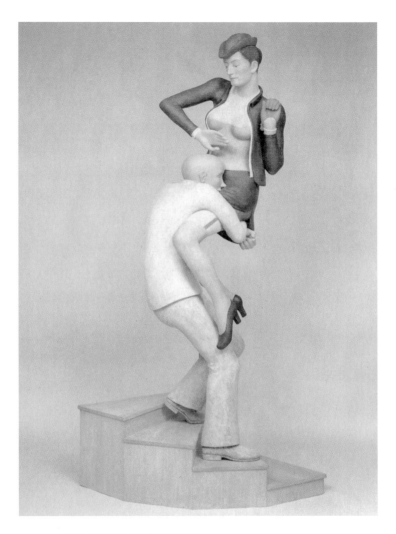

클로소프스키, ‹로베르타의 납치›

1993년

합성수지

250.0 × 130.0 × 90.0cm

붙들고 놓치지 않으려는 남자와 뿌리치며 거부하는 여자.
서로 사랑하는 사이가 아니다. 미술 이념을 추종하는 것은
이념을 사랑하기 때문인가.

ⓒ Pierre Klossowski / ADAGP, Paris – SACK, Seoul, 2017

이탈리아 출신 트랜스 아방가르드*를 만나고, 그리고 맞은 1990
년대…….

십 년이 안 되는 수명도 못 채우고 태어났다 스러지는 것이
각종 미술의 주의, 주장들이다. 게다가 출산 배경 또한 석연찮은
것이 많다. 믿거나 말거나이지만, 추상표현주의는 미국 CIA가 개
입했다는 소문을 여태 뒤집어쓰고 있고, 신구상주의는 재고로 남
은 구상작품을 매각 처분하려는 전략이며, 추상주의의 선구자에
관한 온갖 찬사는 주장은 칸딘스키 이후 팔십 년도 더 넘은 뒤의
얼뜨기 추상화가들까지 밥그릇 챙기게 했다지 않은가.

오늘도 생산을 멈추지 않는 미술 이념들. 멋모르고 '신제품'
만 구하려는 작가들의 꼴이 참 우스꽝스럽다.

* 　트랜스 아방가르드 | 1980년대 들어 구상작품을 주로 제작하는 회화 경향.
　　인간의 모습을 주제로 하여 거칠고 세련되지 못한 듯 보이는 필치로 그려낸
　　이 유파의 대표 작가로는 산드로 키아, 클레멘테, 엔조 쿠키 등이 있다.

붓이 아니라 말로 그린다

———

'뜻이 뒤에 있고 붓이 앞에 있으면 패하고, 뜻이 앞에 있고 붓이 뒤에 있으면 이긴다.' 이는 오랜 세월 동양화단을 지배해온 '병법(兵法)'이다. 곧 붓 잘 놀린다고 그림이 다 되는 것은 아니고 배움이 깊어 정신이 바로 서야 먹과 종이의 전장에서 승전할 수 있다는 것이다. 정신성의 우위를 논하는 듯하면서도 짐짓 선비 화가들의 뻐김이 숨어 있는 것 또한 사실이다.

그런가 하면 '다문(多聞) 치고 모르는 그림 없다', '여색과 수레를 멀리하고 가슴속에 수백 권의 책을 쌓는다면 대가 앞에 부끄러울 리 없다'는 따위, 미리 짠 것도 아닌데 서로 닮은 훈계가 유독 많은 곳이 동양화단이다. 속된 말로 가방끈이 짧은 화가를 기죽이는 금언들이다. 수천 년 동양화론의 골조는 고매한 학식과 빼어난 이론으로 다져졌다.

더러는 "산이 한 길이면 나무는 한 자요, 말이 한마디면 사람은 한 치다"라는 고집불통의 수칙까지 눈에 띨 만큼 고답적인 정신세계만을 붙들고 늘어진 동양의 선인들은 편집광의 혐의도 기꺼이 뒤집어쓴다. 문인화의 전통이 그런 성정에서 나왔다. 이를테면 배운 게 없으면 먹을 가까이 하지도 말라는 윽박지름, 심하게 말하면 엘리트 사관을 바탕으로 천더기 화가는 몰아내려는 책략을 은근히 풍기고 있는 것이 문인화의 또 다른 얼굴 아닌가.

'이론의 제단 앞에 읍하지 않는 화가는 살아남기 어려운 시대.' 이는 수세기 전이 아니라 어쩌면 오늘의 현대미술에 더욱 어

에르베 프티, 〈폭풍 등장〉

1990년

캔버스에 유채

95.0 × 160.0cm

폭풍에 휘말려 배가 동강나면서 싣고 있던
책들이 바다에 둥둥 떠다닌다. 하필 이 배는 책을
선적했을까. 세상의 모든 지식이 쓸모없다는
풍자는 아닐까.

울리는 구호일지 모르겠다. 현대가 어떤 곳인가. 급류처럼 휘몰아치는 이론과 난무하는 정보, 파천황의 아이디어들이 횡행하는 시대이다. 그곳에서 살아남으려는 작가들은 '파도타기'부터 먼저 배운다.

이론이 먼저인지 회화가 먼저인지 분간이 가지 않을 만큼 헷갈리는 현대미술을 두고 비평가 톰 울프는 "말씀으로 그린 회화"라며 독설을 퍼부었다. 그는 1990년대 말에 극단적으로 예언하기도 했다. "서기 2000년 메트로폴리탄 미술관이나 현대미술관이 전후 '위대한 미국 미술' 회고전을 연다면 세 명의 주요 작가는 누가 될까? 잭슨 폴록, 윌렘 드 쿠닝[101], 재스퍼 존스? 천만에! 그린버그, 로젠버그[102], 스타인버그가 뽑히리라."

그린버그와 로젠버그는 폴록, 드 쿠닝 등을 길러낸 추상표현주의 이론가이며, 스타인버그는 재스퍼 존스를 치켜세운 팝아트 이론가이다. 울프는 "벽에는 세로 2미터, 가로 3미터짜리 거대한 이론 설명서가 부착되고 그 곁에 조그마한 '말씀의 도해(圖解)' 즉 재스퍼 존스, 프랭크 스텔라 등의 작품이 초라하게 매달려 있을 것"이라는 말로 현대미술의 마름 근성을 신랄하게 풍자했다.

이론이 아예 작품의 소재가 돼버린 오늘의 미술계. 진작 그런 조짐이 보이기 시작한 우리의 미술계도 작품 전시장이 아닌 '이론 전시장'을 준비하면서 "예술은 짧고 이론은 길다"라고 외치고 있지나 않은지…….

쓰레기통에 버려진 진실

한 시대를 지배하는 보편적인 심리 상태라는 게 있다고 한다. 이른바 '시대정신'이다. 사람들은 미술이 시대정신을 반영한다고 믿는다. 당대에는 파악되지 못할 뿐, 그것은 개인의 자의식을 넘어 보편적인 무의식의 영역에 깊이 잠복한다는 것이다.

일찍이 중국의 송적은 산수화의 소재 여덟 가지를 내걸었다. 송대 이후 원, 명, 청대에 이르는 긴 세월 동안 중국의 옛 그림은 그가 금을 그은 둘레 안에서 벗어나지 않았다. 바로 이런 것이다. 긴 모래밭에 앉은 기러기[平沙落雁], 먼 포구로 돌아오는 돛단배[遠浦歸帆], 산마을에 긴 맑은 이내[山市晴嵐], 눈 내리는 강변의 저녁 풍광[江天暮雪], 안개 낀 절의 늦은 종소리[烟寺晚鐘], 갯마을에 지는 저녁 해[漁村夕照], 동정호의 가을 달[洞庭秋月], 소상강의 밤비[瀟湘夜雨]……. 그 자체가 서정적인 시어나 다름없는 소재들이다. 시대정신을 믿는다면 그 시절의 정신에는 평온과 조화, 관조와 묵상이 깔려 있었다고나 할까.

20세기 미술의 새벽은 음풍농월이 그치는 곳에서 밝았다. 벨기에의 조각가 폴 뷔리가 탄식조로 말한다. "19세기에는 정절을 잃은 여인은 곧 시든 꽃에 불과했다. 20세기 미술의 아방가르드는 잔인하기로 말하면 이보다 더하다. 딱 한철 정상에 오른 아방가르드마저 신선감을 잃음과 동시에 곧장 쓰레기통에 처박혔다." 낚시질하는 노인과 절벽에서 떨어지는 폭포 등의 풍경만으로 수세기를 버텨온 동양미술의 유유자적함은 분초를 다투며 변신

정선, 〈백천교(百川橋)〉

18세기

비단에 수묵담채

33.2 × 33.7cm

국립중앙박물관

음풍농월의 시대, 한가로운 선비들의 유유자적을 전해주는 그림이다.

하는 20세기 미술의 눈으로 볼 때, 차라리 옹고집에 가깝다는 뜻이 된다.

　어디 자연에 대한 음풍농월뿐이랴. 인간의 진실도 현대미술은 싸구려, 아니 아예 개뼈다귀 취급이다. 누구보다 앞서 모든 것을 보았고, 모든 것을 실험했으며, 모든 것에서 성공을 거둔 피카소. 그는 정작 진실에 대해 이렇게 쏘아붙였다. "무슨 얼어빠진 진실이란 말인가. 진실은 존재하지도 않는다. 만일 당신이 그림 속에서 진실을 찾는다면, 나는 하나의 진실을 갖고도 백 점의 그림을 그려 보이겠다." 피카소는 그래서 변치 않는 항심보다 격류처럼 뒤치락거리는 인간의 욕정을 지지했다. 생뚱스러운 상상이겠지만 그에게 붓과 먹을 주고 동양의 산수화를 그려보라 한다면 어떨까. 마음을 뒤흔드는 폭풍과 소나기, 놀라 가슴 뛰는 파도, 하늘을 가르는 우레와 번개 그리고 그 속에서 전개되는 끝없는 인간의 쌈박질, 이런 것들이 나올지도 모르겠다.

　옛 화가나 현대 화가나 시대만 다를 뿐, 욕망의 몸뚱이를 지닌 건 매일반이다. 눈은 보기 좋은 것을 좇고, 귀는 묘한 소리에 밝으며, 코는 아름다운 향기를, 혀는 맛 좋은 음식을, 그리고 살갗은 보드라운 것을 느끼고 싶어 한다. 그러면서도 어떤 이는 시대의 물을 마시고 우유를 만들며, 어떤 이는 독을 만든다.

　경박하고 자극적이고 도발적인 작품을 양산하고 있는 우리 시대의 화가들은 도대체 어떤 물을 마시고 있는 걸까.

물감으로 빚은 인간의 진실

자신에 대해 글을 쓰거나 그림을 그릴 때, 무엇보다 중요한 덕목
은 '성찰'이다. 성찰을 배제한 자기표현은 남을 속이기에 앞서 자
신을 속이는 짓이다. 참회 없는 자서전은 변명에 불과하고, 정직
하지 못한 자화상은 과시에 머문다. 그리하여 동서양을 막론하고
자화상을 평가하는 잣대는 정직성이다.

정직한 자화상은 겉받침과 안받침이 상통한다. 겉에 드러난
얼굴과 안에 있는 정신이 서로 어울려야 한다. '겉볼안'이고, '그
얼굴에 그 정신'이라는 얘기다. 조선시대에는 이것을 '전신사조
(傳神寫照)'라고 불렀다. 그 뜻은 '정신을 담고 있는 얼굴'로 풀이된
다. 표암 강세황이 그린 자화상을 보자. 표암은 18세기 조선을 대
표하는 사대부 문인화가이자 평론가요, 서예가였다. 조선은 '초
상화의 천국'으로 불릴 만큼 많은 초상화가 제작됐지만 의외로
자화상은 드물다. 널리 알려진 공재 윤두서의 자화상은 국보이고
표암의 자화상은 보물이다. 이처럼 진귀한 자화상 중에서 표암의
자화상은 그림 속에 '자기 고백'의 글을 남긴 특이한 형식으로 주
목받는다.

표암은 여섯 살 때 글을 짓고, 열 살 때 궁중화가들이 그린
그림에 등급을 매겼고, 열한 살 때 과거 보는 선비 곁에서 훈수를
둘 정도였으니, 남다른 소양을 지닌 천재라 해도 과언이 아니다.
뒤늦게 벼슬길에 올랐지만 병조참판, 한성판윤에 이르기까지 순
탄하게 관직을 수행하면서 글과 그림 솜씨를 떨쳤다. 그가 일흔

彼何人斯鬚眉皓白
頂烏帽披野服於以
見心山林而名朝籍
胸藏二酉筆搖五嶽

人那得知我自爲紫
翁年七十翁孫露竹
其真自寫其贊自作
歲在玄黓攝提格

369

살에 그린 이 자화상을 보면 모자는 벼슬아치가 쓰는 오사모인데 옷은 평상복인 도포 차림이다. 왜 이런 모습인가. 표암은 그림 속에 그 연유를 적어두었다. "저 사람은 누구인가. 수염과 눈썹이 하얗구나. 머리에 오사모를 쓰고 야인의 옷을 입었네. 이것으로 알 수 있다네. 마음은 산림에 있지만 이름은 조정에 오른 것을……. 사람들이 어찌 알겠는가. 스스로 낙을 찾아 즐길 따름이네."

　　표암은 부귀가 보장되는 벼슬살이를 하면서도 산림에 은거하고픈 속마음을 자화상으로 표현한 셈이다. 그의 시선은 정면에서 약간 비켜나 있다. 세상잡사에 욕심내지 않는 마음을 드러낸다. 주름투성이인 눈두덩에서 배운 자의 신중한 사려가 엿보이고, 긴 인중 아래 꽉 다문 입술에서 과묵한 자의 속내가 비친다. 하관이 빤 그의 골상은 올곧은 선비의 내면과 어울린다. 자신을 치장하려는 의도가 어느 곳에서도 보이지 않는 이 자화상이 바로 정직한 붓질의 전형이다.

　　반 고흐의 자화상이 감동을 주는 것도 자신을 꾸미지 않는 솔직함 때문이다. 삼십대 중반의 모습을 그린 이 자화상에서 반 고흐는 스님처럼 머리를 빡빡 깎았다. 가장 잘 알려진 그의 자화상은 파이프를 물고 귀에 붕대를 감은 모습인데, 이 그림은 그보

강세황, 〈자화상〉

1782년
비단에 채색
88.7 × 51.0cm
보물 제590-1호
국립중앙박물관

세상 잡사에 욕심내지 않는 심회와 올곧은 선비의 내면이 드러나 있는 이 자화상은 정직한 붓질의 전형이다.

다 한 해 앞서 제작된 것으로 일본 승려를 연상시키는 분위기가 감돈다. 목 아래에 보이는 목걸이와 검붉은 색의 조촐한 옷차림, 그리고 얼굴 주변을 원형처럼 감싼 비취색 아우라 등이 엄숙한 도반의 형상을 본뜬 듯하다. 반 고흐는 일본의 속화인 우키요에에 반해 그 형식을 빌린 그림을 자주 그린 화가였다. 이 강고한 자화상에서 화가의 열정은 확연하게 드러난다.

반 고흐도 시선을 측면에 두고 있다. 그러나 눈에 힘이 잔뜩 들어가 표암처럼 유순하다기보다 강직한 느낌을 준다. 미간에서 불쑥 솟아오른 콧등이나 살짝 치켜든 고개는 세상과 타협하지 않으려는 그의 마음먹이를 말해준다. 행색은 초라하지만 옷의 가장자리에 보라색 테두리를 그려 넣은 것은 몽환적이다. 가난한 살림살이를 꾸려나가고 있지만 예술가의 꿈은 저버릴 수 없음을 말해주는 것일까. 반 고흐는 모델을 구할 돈이 없어 자화상을 그린 화가다. 얼굴에 거칠게 드러난 붓질은 그가 헤쳐나갈 풍상이 만만치 않음을 예고하고 있다.

렘브란트[103]의 자화상은 어떤가. 헝클어진 머리카락과 얼굴의 반을 뒤덮은 그림자, 그 사이로 렘브란트는 눈을 동그랗게 뜨고 관객을 쏘아본다. 그 시선은 어둠에 묻혀 마치 공포에 질린 듯하고 열린 입으로 음울한 토로가 쏟아져 나올 것 같다. 이 자화상이 렘브란트의 불안한 실존으로 여겨지는 것은 빛과 그림자의 극적 대비 때문이다. 눈은 마음의 창이다. 렘브란트는 그 창을 그림자로 가렸다. 뺨 한쪽과 하얀 칼라에 빛이 들어와 있지만 검은 옷과 산발한 머리 쪽으로 빛은 소멸하고 만다. 젊은 날 렘브란트의

반 고흐, ‹자화상›

1888년

캔버스에 유채

62.0 × 52.0cm

케임브리지 포그미술관

반 고흐는 모델을 구할 돈이 없어 자화상을 그렸다.
살짝 치켜든 고개와 힘이 잔뜩 들어간 눈에서
세상과 타협하지 않으려는 그의 마음이 드러난다.
얼굴에 거칠게 표현된 붓질은 그가 헤쳐나가야 했던
풍상을 예고하고 있다.

렘브란트, 〈자화상〉

1629년

캔버스에 유채

15.6 × 12.7cm

뮌헨 알테 피나코테크 미술관

공포에 질린 듯한 시선과 열린 입에서 음울한
토로가 쏟아져 나올 것 같다. 젊은 날 렘브란트의
방황과 불안한 실존이 고스란히 드러난다.

방황이 손에 잡힐 듯한 이 자화상은 비극적 자아의식을 웅변하고 있다.

렘브란트는 유화로 된 자화상만 75점을 남긴 화가다. 열 작품에 한 작품 꼴로 자화상을 그린 셈이다. 부유한 미술상인의 조카와 결혼한 덕으로 그는 한때 풍요와 안락을 누렸지만, 지나친 낭비벽으로 재산을 탕진했고 말년의 삶은 소송에 휘말려 비참하기 그지없었다. 아내는 서른 살에 죽었으며 네 아들마저 자신보다 먼저 세상을 떠났다. 인생의 고비마다 그는 자화상을 그렸고, 그 자화상 속에 자신이 처한 현실을 가감 없이 표현했다. 젊은 날의 방황, 물질적 부를 누리던 때의 안락, 그리고 쇠잔한 노년기의 영락한 신세가 그려진 자화상은 그리하여 '회화적 자서전'으로 손색이 없다.

자화상은 물감으로 빚은 인간의 진실이다. 진실은 꾸미지 않는다. 이 꾸미지 않은 진실에서 관객은 감동을 맛본다.

6 ——————— 그리고 겨우 남은 이야기

권력자의 얼굴 그리기

새 정권이 들어서면 전국 관공서의 벽면 중앙에 걸린 한 장의 사진이 바뀌던 시절이 있었다. 바로 대통령의 얼굴 사진이다. 예전에는 대통령의 얼굴이 초상화로도 그려졌다. 한 나라 지도자의 초상화와 화가에게 무슨 얄궂은 사연이 있을까마는, 이 둘의 관계는 시대에 따라서는 영욕이 교차하는 희비극을 연출하기도 했다. 권력자의 초상화에 얽힌 얘기 몇 가지를 심심파적 삼아 꺼내본다.

먼저 조선시대의 임금 그림인 어진은 어떤 인물들이 그릴까. 나라에 고용된 화원들은 어진 제작에 참여하게 됨을 일생일대의 영광으로 여겼다. 영조 때 조영석[104], 윤덕희[105], 김홍도 그리고 이명기, 그 뒤의 채용신 등 난다 긴다 하는 화가들이 용안을 위해 붓을 들었다. 그중 조영석은 어진 제의를 받고 한때 배짱을 부리기도 했다. 요즘 말로 '어용화가'라는 세상의 낙인이 두려워서는 물론 아니다. "사대부 출신인 내가 천한 기술로 밥 빌어먹는 화공들과 어떻게 함께 일하겠는가······" 하는 게 그 이유였다. 어쨌거나 그는 용안을 그렸고 윤덕희와 함께 무려 6품직 승급이라는 톡톡한 사례를 받았다. 채용신도 고종의 풍채를 잘 그린 덕에 군수 자리가 굴러들어왔다. 임금의 사례 치고 좀 쩨쩨하다 싶은 선물이 어린 말 한 필이었으나 그나마 사은숙배(謝恩肅拜)하지 않는 화가는 하나도 없었다.

다음으로 5공 시절의 얘기다. 전두환 전 대통령의 초상화 제

작자 미상, 〈영조 어진〉

1900년

비단에 채색

110.0 × 68.0cm

국립고궁박물관

권력자의 초상화는 화가의 붓이 아니라 시대가 그
품질을 결정하는 듯하다.

작을 의뢰받은 서양화가 K씨는 무엇보다 주위의 시선이 껄끄러
웠다. 영광은커녕 자칫 학생들의 멱살잡이 신세가 될지 모를 어
용 교수의 꼬락서니가 떠올랐기 때문이다. 몇 차례 높은 곳에 불
려다닌 끝에 엉뚱하게 청와대의 카펫을 핑계 삼아 거절하기 힘든
청에서 겨우 빠져나왔다. 실제로 그는 먼지 알레르기가 있는 터
라 "카펫만 보면 코를 질질 흘리니 점잖은 자리에서 작업하기가
좀……"이라는 코미디 같은 이유를 댔다. 반면 1980년대 동양화
단의 원로인 또 다른 K씨는 한국전쟁 이전 북에서 김일성 초상을
그렸다는 소문이 번져 내내 곤욕을 치렀다. 소문의 진상은 본인
의 함구로 여태껏 미궁이지만 "그 양반의 레드 콤플렉스는 김일
성 초상 때문"이라는 해석이 그럴싸하게 회자된 바 있다.

1992년 파리에서 열린 국제현대미술시장(FIAC)은 진풍경
을 연출했다. 프랑스 한 유명 화랑이 전시 작품으로 레닌의 두상
을 무더기로 들고나왔다. 이들은 구소련에서 날리던 공식 예술가
들이 심혈을 기울여 제작한 동상이었다. 이데올로기의 영화를 누
리던 지도자의 시대가 물러가니 남은 건 헐값에 팔려갈 신세로 전
락한 초상뿐이라는 얘기다.

권력자의 초상화는 화가의 붓이 아니라 시대가 그 품질을
결정하는가 보다.

청와대 훈수와 작가의 시위

옛 민자당 시절 김종필 대표가 자신의 미술품을 1980년 신군부 세력이 탈취해갔다고 주장하는 바람에 정치권에서는 때 아닌 보물찾기 소동이 벌어진 적이 있었다. 행방이 묘연해진 대원군의 난 병풍과 김옥균의 서한은 진안 여부야 어찌됐건 한때는 권력자의 사랑채를 풍요롭게 해준 애물임이 틀림없었다. 그러나 그것이 권력의 부도덕성과 관련되면 가진 이나 뺏긴 이 모두에게 '애물단지'가 돼버린다. 미술품은 그래서 권좌의 벽화이기도 하고 주인을 따라 끈 떨어진 갓 신세가 되기도 하나 보다.

6공이 저물 무렵 청와대는 새 단장을 했다. 당연히 본관 신축 건물에 들어갈 미술 장식품이 필요했다. 1991년 1월, 당시 삼십대 화가 김씨는 국립현대미술관으로부터 "청와대 본관에 장식될 대형 벽화를 제작해보라"는 권유를 받았다. 김씨는 주어진 기간이 충분하지 않은 데다 작가가 권부의 심부름이나 하는 게 아닌가 생각돼 한참을 망설였다. 그러나 마음을 고쳐먹었다. 그래도 나라의 상징물 중 하나가 아닌가. 이왕이면 민족적 전통을 뽐낼 수 있는 그림이 외국인 내방객들에게 보인다면 그것 또한 작가의 영광이 아니랴 싶어 그러마고 했다.

청와대는 김씨에게 빈 교사를 작업실로 내줬다. 그가 한여름 내내 땀 흘리며 초기 구상으로 잡아본 것은 무용총에서 따온 '수렵도'와 고지도의 형상을 빌린 '금수강산'이었다. 이런 구상이면 민족정기를 표현하는 데 어울리겠다고 스스로 흡족해할 즈음,

웬걸 청와대 관계자들이 들이닥쳐 훈수를 들기 시작하는 것이었다. "이건 무슨 뜻이냐", "이 동물의 위치는 여기가 적당한 게 아니냐", "색깔이 너무 튄다고 생각하지 않느냐……." 감 놔라 대추 놔라 숫제 붓을 맡기고 싶을 만큼 간섭이 심한 통에 김씨는 당장 손을 털 생각까지 했다. 그 정도는 양반이었다. 나중에는 "모모한 대가들도 청와대가 나서면 공짜로 그림을 주는데 당신은 무슨 배짱으로 제작비를 비싸게 받느냐", "큰일을 맡겼으니 나중에 십장생도 하나 그려주겠느냐" 등 노골적으로 시키먼 뱃속을 보이더라는 것이다.

청와대 준공식을 가지던 날, 김씨는 일부러 넥타이도 매지 않은 채 리셉션에 참가했다. 작가로서 보일 수 있는 무언의 시위였는지도 모른다. 당시 노태우 대통령은 뜨악한 눈길로 그를 쳐다보고는 "작가라서 복장이 다르군" 하며 한마디 툭 던졌다. 김씨는 "궁의 주인이 바뀌면 당신 그림도 버려질지 모른다"고 한 청와대 사람들의 말이 자꾸만 떠올랐다고 훗날 고백했다.

『고려사』를 보면 고려 말의 조인규와 원나라 세조가 나눈 대화가 보인다. 금칠을 한 호화 자기를 받은 세조 왈 "금칠하면 더 단단해지는가?" 조의 대답. "그저 장식일 뿐입니다." "나중에 금을 빼내 쓸 수도 있나?" "그렇게 하면 자기가 깨집니다." 다 듣고 난 세조의 말. "앞으로 금칠자기는 만들지도 바치지도 말라."

도덕적으로 떳떳한 권력은 미술이 미술답게 성장하는 데도 도움을 준다.

테니르스, 〈빌헬름 대공의 브뤼셀 회화관〉

1651년

캔버스에 유채

105.0 × 130.0cm

마드리드 프라도미술관

17세기 중반 빌헬름 대공은 형인 황제
페르디난트 3세에게 회화를 수집하라는 명령을
받았다. 이탈리아 회화를 비롯해 막대한 수의
명화는 권력에 의해 한 장소에 모였다.

대통령의 붓글씨 겨루기

지난 세기에는 대통령 후보로 나선 정치인들이 붓 잡는 일이 잦아지면 대선이 다가온 것을 알았다. 동지와 지지자를 확보하고 신표를 나눌 때, 정치인들이 마다 않고 하는 일이 휘호 건네기다. 은근한 속마음을 내비칠 수 있거니와, 묵향을 받아들어 싫어할 사람은 하나도 없기 때문이다.

사실 정치인들의 붓글씨 솜씨에 점수를 매기는 것은 다 부질없는 짓이다. 재주를 깔보아서가 아니라 그 용도가 빤해서이다. 그러나 서품(書品)을 통해 인품을 점쳐보는 일은 하릴없이 장독 깨는 것보다야 물론 낫다.

역대 대통령 중 이승만을 가장 명필로 치는 데는 누구도 이의를 달지 않는다. 비문도 남겼고 편액도 있으며 자작 시문을 즐겨 썼다. 글자 고름이 좋고 글꼴로 봐 국량이 넉넉한 탓인지, 독재한 사실을 믿기 어렵다고 한 서예인도 있었다. 자주 쓴 글은 '南北統一(남북통일)'이다. 획이 깔끔하고 유려하다는 평이다.

'敬天愛人(경천애인)'처럼 쉬운 글감을 주로 쓴 백범 김구는 숙달된 기교보다 질박한 성실성이 눈에 들어온다. 행서보다 해서가 많고 손 떨림이 밴 만년의 글씨에서 지사의 마음새가 엿보인다. 해공 신익희의 붓글씨는 바다 위에 갈매기가 노니는 그런 기품의 행서와 초서라고 서예계는 말한다.

윤보선 대통령은 서품을 논할 거리가 별로 없다. 텁텁구수하고 어린애가 붓을 잡은 듯, 그래서 좋은 말로 '동취(童趣)의 서'

이승만 대통령이 재임시절 군부대에 써준 붓글씨, '무용(武勇)'.

라 한다.

박정희 대통령은 당대의 서예가 소전 손재형의 지도를 받았다. 사범학교 시절 습자를 가르치며 붙은 필력이 혁명가의 글씨를 남겼다. 한글을 뚜벅뚜벅 써나가 모남이 두드러진다. 원만하기보다 강직한 글씨라고들 한다. 각종 경매에서 다른 대통령 글씨보다 높은 가격에 낙찰되기도 한다.

박 대통령이 광화문 편액을 직접 쓰고 현판식을 갖던 날의 얘기가 있다. 국회의원 윤제술이 그 자리에 참석했다. 현판을 가린 천이 벗겨지자 누가 쓴 글씨인 줄 모른 윤제술이 냅다 소리 지르길 "아니 어느 놈이 저걸 글씨라고 썼나" 했다. 질겁을 한 동료 정치인이 그의 옆구리를 쿡 찌르며 눈짓으로 대통령을 가리켰다. 당황하기는커녕 그는 이제 다 들으라는 듯이 큰소리를 냈다. "아, 그래도 뼈대 하나는 살아 있는 글이구먼!" 윤제술만큼 칼글[劍書]이 독특한 이도 드물었다. 그는 구한말 성리학자 간재 전우의 제자로 알려져 있다. 이순신 장군의 시를 행서로 쓴 글을 보면 가늘다 못해 파리한 느낌이 든다. 성품이 글에 녹아든 전형이다. 그의 글씨 한 점이 수백만 원을 넘은 적도 있다.

전두환 대통령에 대해서는 안진경 체인지 구양순 체인지 어느 것을 따랐느냐에 대한 설이 두 갈래다. 구양순의 비문 '구성궁례천명(九成宮禮泉銘)'을 보며 글씨를 익혔다고 하는데 원로였던 일중 김충현이 붓을 잡아주기도 했다. 노태우 대통령 역시 중진 서예인을 부르긴 했으나 별로 배울 시간이 없었던 모양이다.

김영삼, 김대중, 김종필 3김씨. 글씨로 보면 누가 셀까. '大道

無門(대도무문)'으로 이력이 날 정도인 YS는 '龍(용)' 자 하나를 줄 창 쓴 창해 김창환을 본 삼아 배웠고, JP는 인전 신덕선에게 필법을 익혔다고 한다. DJ는 YS에 비해 소문은 덜 났으나 전문 서예인들은 그를 더 잘 안다.

예부터 관서지인(觀書知人)이라 했다. 글씨를 보면 그 사람을 안다는 뜻이다. 짧은 글 하나를 같이 쓰더라도 거기에 담긴 인품은 구름과 진흙의 차이를 보이기도 한다. 정치인의 서법이 철갑을 뚫고 나무를 구멍 내며 종이를 가른다는 말은 조선이 끝나며 종언을 고했다.

명화의 임자는 따로 있다

좋은 작품은 그냥 굴러들어오는 게 아니다. 또 제 손에 들어왔다고 다 자기 것이 되느냐 하면 그것도 아니다. 정작 임자는 따로 있다는 얘기다. 그럼 누가 임자냐. 작품의 가치를 발견해내는 사람, 바로 그가 임자다.

이십여 년 전 일본에서 외교사를 전공한 박모 교수는 희귀본 찾는 재미로 어느 날, 자주 다니던 도쿄의 고서점에 들렀다. 우연찮게 손에 잡힌 것이 『청전화첩(靑田畵帖)』이라 쓰여진 얇은 묶음책이었다. 표지는 낡았으나 속에 든 대여섯 장의 수묵산수화는 문외한의 눈에도 봐줄 만했다. 청전이 누구냐고 서점 주인에게 물었더니 "글쎄, 아오타[靑田]? 아마 제국시대 어느 재야 화가인 모양이오"라는 답이 나왔다. 청전이 한국에서 쩌르르한 작가인 줄은 박 교수도 서점 주인도 그때는 몰랐다. 텁텁한 붓질 아래 안개 모롱모롱 피어나는 그림 속의 산천은 분명 한국의 것이었다. 어쨌거나 일본에서 조국의 산수화를 찾아낸 일만으로도 반갑고 해서 박 교수는 8천 엔을 치르고 화첩을 챙겼다.

귀국한 뒤 박 교수는 한 선배 학자를 만나 자랑삼아 화첩을 펼쳐보였다. "일본에서 한국 산수화를 찾았지 뭐예요. 일제 때 우리 시골을 다녀간 일본의 젊은 화가가 그렸대나." 그림을 뒤적이던 선배의 눈빛이 보태고 덜 것도 없이 어둑녘의 승냥이 눈이었단다. 냉큼 십만 원짜리 수표 한 장을 찔러주며 "자네 요즘 책값이 궁하지" 하는 통에 얼떨결에 박 교수는 화첩을 내주고 말았다.

한참 지난 날 인사동 화랑가에서 눈에 익은 산수화를 보게 된 박 교수는 긴가민가해서 주인에게 물었다. "말도 마슈, 서너 시간 실랑이해서 장당 6백만 원에 깎아 겨우 샀소. 청전 이상범[106] 그림이니 그것도 싼 편이긴 하지만."

지방에서 사업하는 이모 사장은 평생 그런 터무니없는 행운은 다시 오지 않을 거라고 했다. 고미술상을 기웃대던 한날, 평소 터놓고 지내던 가게에 들어섰을 때의 일이었다. 그곳에 가끔 물건을 대주는 거간꾼 서너 명이 주인 없는 가게에서 잡담을 나누고 있었다. 주인을 찾던 이 사장은 얼핏 그들 곁에 놓인 두꺼운 책이 눈에 띄었다. 무슨 인명사전류였다. 두루룩 책장을 넘기는데 손바닥 두 개 크기의 때묻은 종이 한 장이 떨어졌다. 2호 크기의 그림이었다. 한눈에 '물건'임을 척 알아본 이 사장은 우선 속셈을 감추려고 책값부터 물었다. "5만 원 내슈." "되게 비싸네. 그럼 이 '종이'는?" "이보시오, 종이는 무슨……. 그림 아뇨?" 그 거간꾼은 그림셈은 느려도 눈치셈은 빨랐던 모양이었다. 점잖게 나무라는 투로 한 수 가르쳐주듯 말했다. "책은 두께로 값이 나가지만 그림은 그거와 상관없이 치는 거요……. 4만 원은 받아야겠네."

군소리 없이 이 사장은 쓸모없는 책 5만 원에다 '종이 그림' 4만 원 쳐서 9만 원을 던졌다. 꽁지 빠지게 뛰어나와 전문 감정인에게 보였더니 이 사장의 예상대로 그 그림은 이중섭의 진품이 틀림없더라는 것이다.

이 두 가지 에피소드는 불운과 행운이 빚어낸 얄궂은 장난을 보여준다. 그러나 전적으로 운 탓으로 돌릴 얘기는 아닌 것 같

이상범, 〈아침 기쁜 소식〉

1954년

종이에 담채

94.0 × 184.0cm

삼성미술관 리움

이른 아침의 산골 풍정이 몽롱한 기운과 황토
내음이 풍기는 듯한 붓질로 표현된 산수화다.

다. 돼지 목에는 결코 진주를 걸어주지 않는 것이 그림 세계의 보이지 않는 손이다.

‹모나리자›와 김일성

세상에서 가장 귀한 미술품은 무엇인가. 최고 경매가를 기록한 작가라 해서 그들의 작품이 현존하는 최고의 귀중품이라 할 수는 없다. 참으로 귀중함은 싸고 비싸고 하는 문제를 떠난다. 작품에 쏠리는 애정의 강도만이 귀중함을 저울질할 수 있을 뿐이다.

루브르박물관에 있는 다 빈치의 ‹모나리자›는 전 지구적 사랑을 받은 작품이라고 하겠다. 프랑스에서는 흔히 '조콩드(Joconde)'로 불리는 이 그림은 누구도 저항하기 힘든 불멸의 미소로 남녀노소 가릴 것 없는 사랑을 한 몸에 받고 있다. 진정한 MVP, 즉 최고 가치의 미술품으로 프란시스 1세가 금 약 15.3킬로그램을 주고 구입해 자신의 욕실에 걸어두었던 ‹모나리자›는 한때 원화가 아닌 복제품으로 전시되기도 했다.

1962년 말, 돈으로 문화적 자존심까지 수입할 수 있다고 생각했던 미국은 ‹모나리자›를 워싱턴과 뉴욕에서 전시할 요량으로 작품의 반출을 프랑스 당국과 상의했다. 그때 내건 보험료가 자그마치 1억 달러였다. 가로 53센티미터, 세로 77센티미터밖에 안되는 이 소품에 걸린 위험 부담금이 너무도 엄청났지만 미국은 마른침을 꿀꺽 삼킨 채 전시 계약에 나섰다. 그러나 협상 테이블에 나온 미국 관계자는 간담이 서늘한 얘기를 프랑스 측으로부터 듣고 그만 서명 펜을 떨구고 만다. "보험료는 그만하면 됐고……. 마지막 조건은 경비 문제인데 프랑스는 경비에 들일 비용이 반드시 보험료 1억 달러를 넘어서야 한다는 의견입니다." 미국은 조롱

박진수, 〈몸소 지하 막장을 찾으신 위대한 수령 김일성 동지〉
조선화라는 독특한 양식으로 발전한 북한 미술은 김일성을
신인으로 떠받든 작품이 대부분이다.

을 당했다는 생각이었겠지만 프랑스로서는 인류 최고의 가치를 자랑하는 미술품에 그만한 동의쯤 얻고 싶었는지도 모를 일이다.

기왕 돈 얘기가 나왔으니 몇 가지 덧붙여본다. 사상 최대의 작품 재산가는 누구일까. 재산에 관한 한 아직 피카소를 넘볼 부자는 없다. '파블로 디에고 호세'로 시작해 '트리니다드 루이스 피카소'로 끝나는, 역대 미술인 중 가장 긴 열네 단어의 이름을 가진 피카소. 그가 평생토록 남긴 작품이 회화와 데생을 합쳐 1만 3천여점, 판화가 십만 점, 삽화가 3만 4천 점, 조각과 도자기가 3백여점이란다. 이를 몽땅 돈으로 환산하면 1960년대 기준으로도 무려 5억 파운드를 상회한다는 영국 측의 계산이다. 어느 평론가의 표현을 빌리자면 피카소 작품에 투자하는 것이 "그 옛날 남아메리카의 철도, 볼리비아의 주석, 실론의 차 재배에 거는 돈보다 낫다"고 했으니, 무덤 속의 피카소일망정 입이 찢어질 노릇 아니겠는가.

그림 속의 인물로 MVP 대접을 받은 사람은 그럼 누구일까. 모르긴 몰라도 북한의 김일성 주석만 한 영광을 차지한 인물은 없을 성싶다. ‹재진격하는 부대들의 환호에 답례하시는 위대한 수령 김일성 동지›, ‹강선제강소를 찾으시어 천리마운동의 불길을 지펴주시는 위대한 수령 김일성 동지› 등 이런 숨이 차는 제목의 북한 최대작은 김일성을 신인(神人)으로 떠받든 작품이다. 한 예로 1982년 북한의 국가미술전람회에 나온 작품은 백 점을 넘었는데, 짜고 치는 화투처럼 주인공이 모두 김일성이었다는 얘기다. 그가 가고 없는 북한, 화가들의 절필 선언이 쏟아지지 않는 것도 참 이해하기 어렵다.

어이없는 미술보안법

———

1993년의 일이다. 미국에서 발행돼 국내에 배포된 미술전문지 한 권을 뒤적이다가 어처구니없는 꼴을 보게 됐다. 그 잡지에는 '1993 휘트니 비엔날레'의 출품작들을 분석하고 비평한 평론가의 글과 함께 작품 도판이 여러 장 실려 있었는데, 그중 찰스 레이라는 작가의 작품 사진이 누구의 손에 의해선가 박박 긁혀 있었다. 작품 제목은 〈패밀리 로맨스〉로, 여덟 살이 안 될 성싶은 오누이 그리고 부부가 발가벗은 채 나란히 손을 맞잡고 서 있는 장면이었다. 어찌나 심하게 긁어댔는지 새하얗게 벗겨져 있는 부분은 바로 부부의 국부였다.

그전에도 이런 일 때문에 울화가 치민 적이 있었다. 같은 잡지에 실렸던 프리다 칼로의 작품 〈나의 탄생〉은 자궁 부분이 아예 날아가버린 흉물스러운 모습으로 배포됐다. 물론 수입 외서를 검토하는 정부 관리의 소행이었다. 이 잡지는 전문지이고 더구나 도판을 생명으로 하는 미술지다. 외설 심리를 자극하는 혐의나마 잡을 수 있는 작품이라면 또 모르겠다. 꼼꼼히 살펴보니 찰스 레이의 작품은 인물 마네킹 네 개를 세워놓은 설치작업이었다. 이 정도로 벗은 조각 작품은 국내 작가들도 다반사로 제작해온 것이다.

자유민주주의가 두려운 나라일수록 인간의 표현 욕구를 보안법으로 억누르는 게 상례로 돼 있다. 아파르트헤이트 정책으로 악명 높은 남아공에서 1987년 어느 농장 노동자가 법정에 출두했다. 자기 몸에 문신을 새긴 죄였다. 그 내용은 "하나님은 나에게

레이, ⟨패밀리 로맨스⟩

1992~1993년

마네킹 네 개

137.0×35.0cm

벌거벗은 부부와 어린 오누이가 나란히 손을 맞잡고
서 있는 작품. 작가는 의도적으로 가족의 키를
똑같이 만들었다.

자유를 주었다. 그러나 백인은 그 자유를 빼앗았다"는 것이었다. 법정은 그를 풍속법이 아닌 보안법 위반으로 삼 년 형에 처했다.

흐루시초프 시절, 소련 시민 한 명이 "흐루시초프는 멍청이" 라고 외치다 국가기밀 누설죄로 붙들려 갔다는 조크는 억압 체제 국가가 기를 쓰며 엄단하는 행위가 곧 표현의 자유라는 사실을 서슴없이 비꼰 것이다.

5·6공을 거치면서 국내 미술인이 겪은 고초도 마찬가지다. 통일을 기원하는 그림을 그렸던 화가 신학철은 그림 귀퉁이에 나오는 초가집이 김일성의 생가라는 억지 해석 때문에 수감되기까지 했다. 물론 죄목은 보안법 위반이었다. 당시 평론가들은 당국의 그림 보는 눈을 가리켜 '탁월한 안보적 상상력'이라 비아냥거렸다.

틈만 나면 홀라당 벗어젖히는 작품을 그리거나 노골적인 섹스 장면까지 그럴싸한 창작 정신으로 분칠하는 외국 작가가 영 고깝지 않은 것은 아니다. 그러나 이 잡지의 경우, 아무리 넉넉잡아 생각해도 남아공의 선고나 소련의 우스개 수준을 넘어서기 어려운 한심한 작태일 뿐이다. 남북 관계의 진전에 따라 결국은 강도를 잃어가고 말 것이 보안법이다. 그러나 미술인들은 표현의 자유에 내려질 '유사 보안법'을 경계한다.

수백수천 권의 잡지에 실린 남녀 국부만을 지겨울 만큼 지웠을 그 사람, 그날 밤 꿈에 과연 무엇이 어른거렸을까.

검열 피한 원숭이의 추상화

전시명이 참으로 그럴듯했다. '행복을 위한 선동'. 상트페테르부르크의 러시아 미술관이 1994년 5월 전시해 세계의 이목을 집중시킨 스탈린 치하의 작품들은 하나같이 '위대한 지도자'를 경모하고 인민들의 거짓 행복을 자랑하는 것들이었다. 1930년부터 1953년까지 그려진 이 작품들은 그동안 미술관 수장고의 먼지를 뒤집어쓰고 있다 모처럼 바뀐 세상의 햇살을 받았지만, 관객들은 마치 지난 시절의 공포와 맞닥뜨리는 것 같아 치를 떨었다고 한다. 창작의 자유는 우리에 갇힌 채 주인의 채찍질에 똑같은 거짓 시늉만 반복한 '원숭이 화가'들이 생각나서다. 스탈린은 표현의 자유를 구가하는 추상화가에겐 철권을 날렸고, 오로지 체제 숭배에 가담하는 화가에 한해 바나나를 던져주었다.

'원숭이의 작품전'. 비유가 아니라 실제로 원숭이가 그린 작품들이 전시장에 모셔진 일이 있었다. 과연 원숭이의 그림은 화가의 작품과 어떻게 다른가. 이런 의문을 품었던 사람은 영국의 재주 뛰어난 심리학자 데스먼드 모리스였다. 잘나가는 책 『맨워칭』과 『바디워칭』, 『털 없는 원숭이』의 저자인 모리스는 예술의 생물학적 기원을 따진 노작 『예술의 생물학』도 펴낸 사람이다. 그는 런던동물원에서 가장 똑똑한 두 살배기 침팬지 콩고에게 붓 잡는 법을 가르쳐줬다. 그랬더니 이놈 하는 짓이 웃겼다.

붓을 능란하게 놀리게 된 콩고는 단순한 드로잉에서 풍기는 마티에르가 성에 안 찬다고 느꼈는지, 화가가 나이프로 맛을 살

1958년 런던에서 열린 앵포르멜 회화전에 버젓이
출품했던 '원숭이 화가' 콩고의 추상화.

401

리듯 발톱으로 긁어 조형 효과를 강조하는가 하면, 나아가 물감을 묻힌 손가락으로 핑거 페인팅의 기법까지 보여줘 보는 이의 입을 다물지 못하게 했다. 구상화를 시대에 뒤처진 촌동네 그림으로 봤던지, 그려대는 족족 추상화만 나오는 데는 스승 모리스마저 혀를 내두를 지경이었다.

과감한 붓놀림에선 표현주의의 맛이, 손발을 몽땅 사용해 행위성을 강조하는 데선 액션 페인팅의 묘미가 있다고 여겨, 모리스는 1957년 다른 원숭이가 그린 추상화와 콩고의 신작을 묶어 '이원전(二猿展)'까지 열어주었다. 한발 더 나아가 그는 프로 작가들이 그린 앵포르멜* 회화와 침팬지 콩고의 작품을 한데 모아 이듬해 그룹전도 치렀다. 물론 언론에서는 난리가 났다. 신문은 "도대체 무슨 억하심정으로 만물의 영장을 털 없는 원숭이 취급하느냐"며 펄쩍 뛰었다. 미술전문지들은 그나마 "이 전시는 현대 미술이 쌓은 평판을 추락시키는 고도의 책략"이라고 점잖게 나무랐다.

이보다 한참 뒤 1990년대에는 캘거리동물원의 아홉 살 난 암코끼리가 그린 추상화가 경매에 나온 일도 있었다. 재주 피우느라 그랬는지, 이 코끼리는 꼴에 종이에 수채화를 그리기보다 캔버스에 아크릴화를 더 선호했다고 한다.

콩고나 코끼리의 추상화가 물론 발랄한 개성에서 나왔다고

* 앵포르멜 | 2차 세계대전 후 프랑스를 중심으로 등장한 서정적인 추상의 한 흐름. 전후세대와 실존주의가 만나면서 이전까지 정형화된 기하학적 추상을 거부하고 비정형적인 주관적 표현을 했다.

할 순 없다. 스탈린은 원숭이보다 못하게 화가의 자유의지를 철저히 짓밟았다는 것을 말하려다보니 얼른 생각나서 콩고의 예화를 들었다. 구소련을 너무 때리는 것 같아 밝히건대, 스탈린 아래서도 '의식 있는 화가'가 딱 하나 있었다. 모스크바 동물원의 로사라는 원숭이다. 그는 스탈린의 검열에 걸리지 않은 유일한 추상화를 남겼다.

엑스포의 치욕과 영광

―――

"신은 죽었다"고 외친 니체가 죽은 해이자 험담꾼 오스카 와일드가 눈을 감았고, "회화와 조각은 건축을 바짝 뒤쫓아야 한다"고 경고했던 미술사가 존 러스킨이 운명했던 해인 1900년. 일 년 전 『꿈의 해석』을 완성했지만 새 시대에 맞추려고 출판사와 짜고 출간 시기를 일 년 늦춘 프로이드의 속셈에서 보이듯, 1900년은 20세기의 새벽을 연 역사적인 해였다. 푸치니의 <토스카>와 르나르의 <홍당무>가 무대에 처음 오르고, 해양소설의 귀재 조셉 콘래드의 『로드 짐』이 선보인 1900년은 세기의 메신저로 임무를 다했다.

　　20세기가 과학 문명의 시대라면, 1900년 그해 세기의 개벽을 알린 일등 공신은 '파리 만국박람회'였다. 2백 일에 걸쳐 파리 샹 드 마르스 공원에서 열린 이 엑스포는 무려 5천만 명의 관객을 끌어모았다. 최초로 움직이는 보도를 선보였고, 뤼미에르의 영화가 상영되었으며, 전시장마다 1만 개의 전등을 밝혀 전기 기술의 도약을 예고한 파리 만국박람회는 그러나 과학의 성과를 따돌릴 만큼 미술의 진보를 성취시킨 이벤트로 더욱 유명하다.

　　프티 팔레에서 열린 미술 기획전의 제목이 '기원에서 1800년까지'다. 도대체 1천8백 년 간의 인류 미술 문화를 한자리에 모으자는 간덩이 큰 기획이 어떻게 그 시대에 이뤄질 수 있었을까. 출품작만 5천 점, 그저 아연할 따름이다. 그런가 하면 프티 팔레와 마주 보는 전시장 그랑 팔레에서는 '미술 백 년전'이 열려 와자글 소란을 피웠다. 소란의 원인은 인상파에게 있었다. 불목하니

1900년 파리 만국박람회에 맞춰 작업을 끝낸
로댕의 〈지옥문〉의 석고 작업.

신세를 못 면했던 인상파 화가들이 마침내 전시장의 한쪽 벽면을 자신들의 작품으로 가득 채울 수 있었기 때문이다. 인상파의 공식 데뷔가 고까웠던 한림원 회원 제롬은 루베 대통령의 입장을 두 팔로 가로막으며 "각하, 멈추십시오. 여기는 프랑스의 치욕이 있는 곳입니다"라고 악을 썼지만, 떠오르는 태양을 지나가는 구름이 누를 수는 없는 법이다.

이 박람회에 등재됨으로써 드가, 마네, 모네, 피사로, 르누아르, 세잔은 오늘의 미술 교과서를 장식할 수 있었다. 또 하나의 기념비적인 사건도 있었다. 열아홉 살 소년이 스페인관에 딱 한 점의 작품을 내걸었다. 철딱서니 없는 무명 소년의 무례에 되레 반한 한 화상은 그에게 매달 150프랑을 주고 작품 매매권을 확보했다. 그 작가의 이름이 파블로 피카소였다. 로댕이 그의 애인 카미유 클로델을 꼬드겨 작업을 거들게 한 끝에 마침내 <지옥문>을 제막하게 된 것도 파리 만국박람회 덕분이었다.

1900년의 파리 만국박람회와 21세기를 칠 년 앞두고 열렸던 대전 세계박람회가 생각난다. 한국의 대전 엑스포에서 미술사에 어떤 자취를 남기려는 노력을 기대하는 것은 애초부터 무리였다. 열아홉 살 어린 천재 작가를 찾아볼 욕심은 내지 못했다. 93년 전의 엑스포보다 명성이 떨어져선 안 된다고 여겼는지, 그저 국내 관람객의 머릿수를 채울 수밖에 없었다는 후일담도 전해졌다.

마음을 움직인 양로원 벽화

———

남산 외인아파트를 눈 깜짝할 사이에 주저앉혀버린 폭파 공법을 처음 선보이자 사람들은 그 기술에 새삼 탄복했다. 1994년 말 TV는 그 장면을 장관처럼 연출해 시민의 눈을 즐겁게 했다. 그때 나온 말이 '폭파 예술'이었다. 그러나 솔직히 말해 '폭파'는 알겠는데 '예술'은 무슨 소린지 모르겠다는 사람도 없지 않았을 것이다. 남산의 제 모습을 찾는다는 구실 앞에서 딴전 부리기가 내키진 않지만 억대 거액을 날린 대가로 얻은 '십오 초의 대리만족'이 내내 삼상할 리야 없을 터이다. 예술은 정녕 창조일진대, 파괴의 먼지 한 자락 일으키지 않고 남산의 흉물을 탈바꿈시킬 방법은 정녕 없을 것인가.

파리의 어느 노변 카페. 그 앞에 앙상한 나무 한 그루가 있다. 오가는 행인들이 을씨년스럽다며 자꾸 뽑아버리라는 바람에 주인은 생각다 못해 카페 이층 벽에다 그림 하나를 크게 그려 넣었다. 그것은 잎이 무성한 나무 그림자였다. 카페 앞에 있는 나무를 바라보는 사람은 뒷벽에 주렁주렁한 잎들이 마치 일렁거리는 것처럼 느낀다. 이 상쾌한 눈속임. 나무를 살리는 예술은 그런 기지 속에서 태어났다. 거리의 지저분한 담벼락 천 개를 골라 화가들에게 벽화를 그리도록 한 파리 시에서 실제로 있었던 일이다.

그런가 하면 독일 브레멘의 한 양로원은 초라한 오막살이 신세를 벽화 하나 잘 그린 덕분에 면한 일도 있다. 인근 주민의 몰인정에 갈 곳 없는 노인네들의 끼니가 걱정스러웠던 원장은 밤마

파리의 지하철 국회의사당역을 장식한 장 샤를
블레의 설치작품. 300.0 × 250.0cm의 대형
포스터를 양쪽 벽면에 부착하고 한 달에 한 번씩
새것으로 바꿔주는 이색적인 작업이다.

다 궁리를 거듭했다. 며칠 뒤 도로 쪽으로 난 벽에 가슴 뭉클한 그림이 등장했다. 활짝 열린 창문에 시름없이 기대서 있는 노부부의 모습이었다. 거리를 물들이는 저녁노을을 가없이 내려다보는 그들의 수연한 눈길은 자신도 늙어갈 수밖에 없는 젊은이들의 마음을 마침내 움직였다. 그날 이후로 양로원 식탁 위에는 아침마다 갓 구워낸 빵과 우유가 김을 피웠음은 물론이다.

살풍경한 죄수의 집에도 예술은 찾아간다. 오래전 우리나라 공주교도소에 벽화가 그려진 적이 있었다. 민중작가의 솜씨라서 그런지 색채나 형상이 직설적이고 대학가의 걸개그림을 보는 듯했다. 그러나 일본 우라와 시의 교도소는 좀 다르다. 외부에서 보면 벽화가 안 보인다. 그럴 수밖에 없는 것이 그 벽화는 자유인을 위한 것이 아닌, 갇힌 자의 꿈을 위한 그림이었기 때문이다. 무슨 말인고 하면, 바깥벽이 아니라 죄수들이 생활하는 안쪽 벽에 그림이 그려져 있었다는 얘기다. 그 대신 소재는 바깥세상의 활기찬 일상 풍경을 묘사한 것이었다. 그림으로나마 나중에 되찾을 자유를 꿈꾸며 용기를 얻으라는 배려였다.

리베라와 오로스코, 시케이로스 등 그 유명한 멕시코의 벽화작가들은 잘 알려진 대로 자신의 정치적 소신을 벽화에 활짝 꽃피운 사람들이다. 그것도 현대사의 유적이란 점에서 의미가 있다. 그러나 좀 더 작은 생활 속의 벽화, 인정의 기미가 살풋한 도심의 채색 공간이 지금 우리에게 더 절실하다. 꽝꽝 터지는 가학적 폭음이 만사 유일의 해결책인 양 느껴지는 이 마당에는 더욱 그렇다.

산새 소리가 뜻이 있어 아름다운가

'미술은 무슨 뜻을 지니고 있나' 하는 것을 생각해보는 첫 번째 삽화다. 피카소가 입체파 식의 '짜맞추기 그림'을 한참 그리고 있을 때 사람들은 곧잘 물었다. "무얼 그린 건지, 어디가 아름다운 건지 통 모르겠어요." 피카소는 엉뚱하게 "그러면 산새 울음소리는 곱습니까?"라고 반문했다. "그야 아름답지요." 피카소 왈 "그런데 우는 소리에 무슨 뜻이 있는지 압니까?" 대답은 물론 "글쎄요"였다. "바로 그거죠. 새소리가 아무 의미 없이 아름답듯이 미술의 아름다움도 마찬가지랍니다."

두 번째 삽화는 '미술은 어떤 쓸모가 있을까' 하는 문제다.

수화 김환기[107]가 서울에서 생활하던 시절, 그의 서재에는 조선백자들이 여기저기 널려 있었다. 친구들이 찾아와 "도자기가 있어 혼자 살아도 외롭지 않겠다"고 덕담했다. 수화가 답하기를 "다른 건 몰라도 글 쓸 때나 그림 그릴 때는 요게 꼭 제값을 한단 말이야. 생각이 떠오르지 않을라치면 백자 엉덩이를 손으로 슬슬 문지르기만 해도 신통하게 풀리거든."

'미술을 팔아 번 돈은?' 셋째 삽화다.

늘 밑 빠진 주머니만 차고 다니던 단원 김홍도가 모처럼 그림 하나를 팔아 3천 전을 쥐었다. 그가 돈 2천을 뚝 떼어내 사들인 것이 평소 그토록 탐을 내던 고매 한 그루였다. 매화꽃 흥취를 못 이겨 떨거지 같은 친구나마 모아놓고 술상을 차리려니 또 돈 8백이 나갔다. 그림 팔아 흥분했던 단원, 매화 향기에 취한 채 자투리

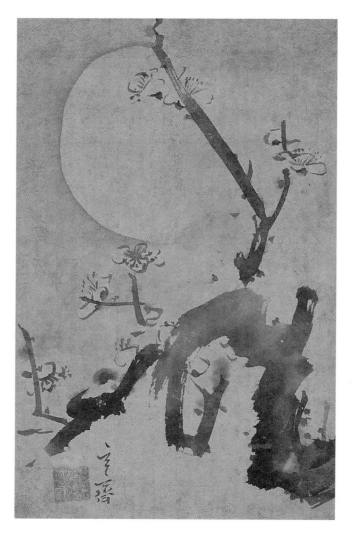

심사정, 〈달과 매화〉

18세기

종이에 수묵

24.5 × 16.5cm

개인 소장

소담한 흥취가 담뿍 서린 작품이다. 매화와 달은
아무 말 없이도 사람의 감정을 흔든다.

돈을 셈해보니 달랑 2백 전이 다였다. 딱 하루치 땔나무와 양식거리로 족했다.

마지막 삽화는 서울의 풍경을 보여준다.

재산 공개를 앞두고 어느 공직자는 고미술협회에 조심스레 전화했다. "조선조 말 유명화가가 그린 소품 한 점이 있는데 감정가가 얼마나 나올는지요." 작품 사진을 보내달라 하여 감정해본 결과 1천5백만 원 선이었다. 제법 양식 있는 공직자여서 성실 신고를 하려는가 보다 해서 협회 측은 감동했다. 다음 날 그 양반이 소장품에 값을 매겨 발표하기를, 천만 원이 잘려져 나간 '시가 5백 만 원'. 미술은 비싸도 싼 체, 싸도 비싼 체, 그저 남이 볼까 두려우니 되도록 안방에 쟁여두고 쉬쉬하는 게 백번 낫다는 것이 요즘 들리는 얘기다.

인물 설명

| 1 | 밀레 | Jean François Millet, 1814~1875 |

프랑스의 화가. 빈곤한 생활 속에서도 진지한 태도로 농민생활에 관한 일련의 작품을 제작했다. 시적이며 우수에 찬 분위기가 감도는 작품을 확립한, 바르비종파의 대표 화가다. 다른 화가들과 달리 풍경보다 주로 농민생활을 그렸으며, 종교적 정감이 배어나오는 서정성으로 친애감을 만들어내 오늘날까지 유럽 회화사상 유명한 화가 중 한 명으로 추앙받고 있다. 작품으로 ‹씨 뿌리는 사람›, ‹이삭줍기›, ‹만종› 등이 있으며, 소묘와 판화 작품도 많다.

| 2 | 김기창 | 金基昶, 1913~2001 |

호는 운보(雲甫). 일곱 살에 청력을 잃었다. 그의 작품은 초기의 구상미술 시기, 신앙화 시기, 구상미술에서 추상으로 변하는 복덕방 연작 시기, 바보 산수화 시기, 말년의 추상미술 시기 등 다섯 단계로 나눌 수 있다. 힘찬 붓질과 역동적인 화풍으로 한국화의 새로운 경지를 개척했다. 만 원짜리 지폐에 세종대왕 얼굴을 그렸으며, 1993년 예술의전당 전시회 때 하루에 만 명이 입장한 진기록도 세웠다. ‹가을›, ‹보리타작›, ‹새와여인›, ‹나비의 꿈› 등의 작품을 남겼다.

| 3 | 김은호 | 金殷鎬, 1892~1979 |

호는 이당(以堂). 한말 최후의 어진화가였다. 인물, 화조, 산수 등 폭넓은 영역을 다뤘으며 특히 인물에 중심을 두었다. 전통 화법 계승에 머무르지 않고 일본화를 통해 사생주의(寫生主義)를 배웠고, 서양화법의 원근과 명암의 영향을 많이 받았다. ‹미인승무도(美人僧舞圖)›, ‹간성(看星)›, ‹향로› 등의 작품이 있다.

| 4 | 마그리트 | René Magritte, 1898~1967 |

벨기에의 화가. 파리에 체류하며 시인 엘뤼아르 등과 친교를 맺고, 초현실주의 운동에 참가했다. 그러나 오토마티슴이나 편집광적 꿈의 세계 탐구에는 동조하지 않았고, 형이상회화파와 일맥상통하는, 주변 물체의 결합, 병치, 변모 등

을 통해 신선하고 시적인 이미지를 창조했다. 대표 작품으로 ‹여름의 계단› 등이 있다.

5 실레 Egon Schiele, 1890~1918

오스트리아의 화가. 학창시절 아르누보의 일환인 독일 유겐트스틸 운동에 영향을 받았고, 클림트를 만나 그의 우아한 장식적 요소에 영향을 받았다. 1909년 빈에서 ‘신예술가그룹’을 결성했으며, 1911년 분리파전시회 때는 그만의 특별 전시실이 마련되기도 했다. 남녀의 몸의 육감성을 강렬하고 딱딱한 선으로 표현했다. 대담하고 자극적인 에로티시즘의 표현으로 구속되기도 했다. ‹자기 성찰자› ‹추기경과 수녀› ‹포옹› 등이 있다.

6 클림트 Gustave Klimt, 1862~1918

오스트리아의 화가. 빈의 미술공예학교 졸업 후 매커드의 감화를 받아 괴기스럽고 장식적 화풍을 전개했다. 유겐트 양식의 우두머리이기도 하다. 1900~1903년 빈 대학의 벽화를 제작했는데 생생한 표현으로 인해 스캔들을 불러일으켰으며, 점차 고독에 묻혀 자기 스타일에 파고들었다. 동양적 장식에 착안, 추상화와 관련지어 템페라 · 금박 · 은박 · 수채를 함께 사용하며 독창적 기법을 만들어냈다. ‹프리차 리들러 부인› ‹입맞춤› ‹유디트› 등의 작품이 있다.

7 브란쿠시 Constantin Brancuşi, 1876~1957

루마니아 조각가. 파리 미술학교에 입학해 로댕의 영향을 많이 받았다. 학교를 중퇴하고 몽마르트르에서 전위예술가들과 사귀었으며, 점차 독자적이며 상징적인 추상조각을 창조해내 ‹입맞춤› ‹잠자는 뮤즈› 등의 작품을 제작했다. 재질은 살리되 형태를 단순, 추상화시켜 고유의 생명을 발휘하는 방법으로 일관했다. 작품은 점차 원형화되어 배자(胚子)와 난형(卵形)으로 변해가다 완전한 추상 형태로 변화됐다. ‹신생› ‹공간 속의 새› ‹세계의 시초› ‹끝없는 기둥› 등의 작품

이 있다.

| 8 | **김명국** | 金明國, ?~? |

조선 중기의 화가. 도화서 화원을 거쳐 사학교수를 지냈다. 1636년과 1643년 통신사를 따라 일본에 다녀왔다. 인물화에 독창적인 화법을 구사했는데, 굳세고 거친 필치와 흑백 대비가 심한 묵법, 분방하게 가해진 준찰(皴擦) 등이 특징이다. 남태응은 "김명국 앞에도 김명국 뒤에도 오직 김명국 한 사람이 있을 따름"이라고 평했다. 대표작으로 ‹설중귀려도(雪中歸驢圖)›‹심산행려도(深山行旅圖)›‹노엽달마도(蘆葉達磨圖)› 등이 있다.

| 9 | **솔거** | 率居, ?~? |

신라 진흥왕 때의 화가. 유년시절 황룡사 벽에 그린 ‹노송도›에 새들이 앉으려다 부딪쳐 떨어졌다는 일화가 있다. 그 후 다른 사람이 단청을 하였더니 새가 날아들지 않았다고 한다. 그가 그린 분황사의 ‹관음보살상(觀音菩薩像)›, 진주 단속사의 ‹유마거사상(維摩居士像)› 등이 신화라고까지 찬탄받았으나 전하지는 않는다.

| 10 | **곽희** | 郭熙, 1020?~1090? |

중국 북송 때의 화가. 이성의 한림산수(寒林山水)를 익히고 관동 화풍을 곁들여, 북방계 산수화 양식을 통일했다. 현실의 자연 경치에 한정돼 있던 산수화를 이상화된 마음속의 산수로 끌어올렸다. 그의 한림수(寒林樹) 묘법은 해조묘법(蟹爪描法)이라 하며 북종화 산수의 대표로 여겨진다.

| 11 | **당인** | 唐寅, 1470~1523 |

중국 명나라의 화가. 벼슬에서 물러난 후 쑤저우에 은거하며 서화를 팔아 생활했다. 이당의 준법(皴法)을 배웠으며, 명의 화원화가 주신(周臣)에게 남종화를 배

웠다. 남종화와 북종화를 융합한 산수화를 만들어냈으며, 부드럽고 가는 금으로 윤색된 필치와 치밀한 화태를 나타냈다. 〈강산취우도(江山驟雨圖)〉 등이 대표적이며 문장에도 뛰어나 『당인집(唐寅集)』을 전한다.

12 **벡진스키** Zdzislaw Beksinski, 1929~2005

폴란드의 화가. 2차 세계대전의 영향으로 위기감, 상실감, 절망감을 작품 곳곳에서 볼 수 있다. 드로잉, 페인팅, 플라스틱 재료를 사용하여 전쟁으로 인한 파괴와 대지의 죽음, 황량한 도시의 이미지를 표현했다. 1950~1960년대의 작품에는 주로 볼펜과 잉크를 사용했으며, 주제가 매우 에로틱하고 생생하다. 벡진스키는 은유를 통해 단조로운 삶을 표현했으며, 그가 표현한 에로틱한 꿈과 상상력의 세계는 '환시미술'이라는 독특한 장르를 구축했다.

13 **드모초프스키** Piotr Dmochowski, 1929~

폴란드의 화랑주. 1972년 바르샤바에서 열린 전시회에서 벡진스키의 작품에 매료돼 당시 무명이었던 그의 작품을 모두 구입하여 소장했다. 1989년 직장을 그만둔 후 퐁피두센터 부근에 벡진스키 마니아들을 위한 화랑을 열었다.

14 **모딜리아니** Amedeo Modigliani, 1884~1920

이탈리아의 화가. 조각에서 회화로 전향해 피카소와 세잔의 영향을 받아 독창적 작풍을 수립했다. 탁월한 데생력을 반영하는 부드럽고 힘찬 선의 구성과 미묘한 색조는 섬세하고 우아한 이탈리아적 개성을 드러냈다. 초상화와 누드화 작품이 많다. 그는 당대 최대의 미남으로 일화가 많았으나 가난 속에 과음과 방랑을 일삼다 서른여섯 살 나이로 요절했다.

15 **마티외** Georges Mathieu, 1921~2012

프랑스의 앵포르멜 화가. 법률과 철학을 공부하다 스물한 살 때부터 그림을 그

리기 시작했다. 재빠른 동작으로 물감을 캔버스 위에 직접 짜내 마치 쇼를 하듯 분방하게 그림을 그려 앵포르멜 기호 회화의 대표 화가로 꼽힌다. 빠르게 흐르는 물감을 사용하여 서정적인 추상을 그렸으며 1960년대 이후에는 구조적 질서로 정리된 작품을 보여줬다. 1983년 KAL기 피격 사건을 주제로 한 〈269인의 대학살〉 등의 작품이 있다.

16 클라인 Yves Klein, 1928~1962

프랑스의 화가. 누보 레알리슴의 대표적인 화가이다. 1958년 열린 '허공' 전시회로 화제를 모았고, '인터내셔널 클라인즈 블루'라 명명한 푸른 하늘, 깊은 바다의 색조를 즐겨 썼다. 금박·불·물·공기 등 그리스의 철학적 원소를 사용했다. 예술의 혁명을 지향한 기행을 벌이다 짧은 생애를 마쳤다. 팔 년이라는 짧은 작품 활동 시간 동안 그의 이념과 작업은 현대 행위예술·팝아트·미니멀리즘 등에 지대한 영향을 미쳤다.

17 변종하 卞鍾夏, 1926~2000

서양화가. 시적인 정서의 한국적 이미지 결합을 추구했다. 프랑스 유학 당시 재료의 완벽성을 추구하는 러시아 화가들에게 큰 감명을 받았으며, 미술비평가이자 시인인 르네 드뤼앵을 만나 작품 세계에 일대 전환을 맞았다. 요철 위에 마포를 씌우고 색칠하는 실험적인 기법을 시도했으며, 한국적 이미지를 새롭게 탐구했다. 주요 작품으로 〈우화〉 〈돈키호테〉 〈어떤 탄생〉 등이 있다.

18 마네 Edouard Manet, 1832~1883

인상주의의 아버지라 불리는 프랑스 화가. 1863년 프랑스 왕립아카데미 미술전 '낙선 전시회'에서 여인의 나체를 그린 〈풀밭 위의 점심〉 〈올랭피아〉로 일약 세상의 주목을 끌었다. 세련된 도회적 감각의 소유자로 현실을 예민하게 포착하는, 필력에선 유례없는 화가였다.

19 **엘리옹** Jean Hélion, 1904~1987

프랑스의 추상화가. 공학과 건축을 배웠으나 몬드리안의 영향을 받고 추상회화에 몰두했다. '추상·창조' 그룹에 가입하고, 점차 초현실주의적 주제에 의한 구상회화로 화풍이 바뀌었다. 그림은 서정적이거나 드라마틱하거나 상징적이어서는 안 되며, 색채 혹은 색채로 이루어진 면으로 구성되어야 한다고 주장했다. 그러나 만년에 자연주의에 심취해 과일과 채소를 그리기도 했다. 〈평형상태〉〈거꾸로〉 등의 작품이 있다.

20 **아르프** Jean Arp, 1887~1966

독일계 프랑스의 조각가. 청기사 운동에 참가했고, 1차 세계대전 중 취리히에서 시를 짓거나, 삽화, 콜라주, 채색 릴리프 등 다채로운 작업을 하며 다다이즘 운동을 일으켰다. 이후 초현실주의 운동, '추상·창조' 그룹 참여 등의 활동 끝에 독자적 길을 찾아갔다. 회화에서 부조를 거쳐 환조에 이르러서는 극도로 단순화된 작풍을 선보였지만, 유기적 추상과 근원적인 인간의 생명력을 보여줬다. 작품으로 〈여자의 토르소〉 등이 있으며, 콜라주와 절지 기법의 창안자이기도 하다.

21 **브라크** Georges Braque, 1882~1963

프랑스의 화가. 세잔의 구축적인 작풍을 연구하다 비슷한 사고를 지닌 피카소와 협력하여 큐비즘을 창시했고, 분석적 큐비즘의 단계에서 종합적 큐비즘으로 발전시켰다. 이성과 감성의 조화를 중시하는 프랑스적인 전통의 작품을 제작했다. 주요 작품으로 〈앙베르 항구〉〈레스타크의 집들〉〈기타를 든 남자〉 등이 있다.

22 **피카소** Pablo Picasso, 1881~1973

스페인 태생의 프랑스 화가. 유년기부터 천재성을 보였던 그는 아흔두 살의 나이로 사망하기 전까지 회화, 조각, 도자기 등 무려 5만여 점의 작품을 남겼다. 사물의 외형을 모방하던 종래 화법을 깨고, 기하학적 도형을 해체, 〈아비뇽의 처녀

419

들›에 이르러서 형태 분석을 구체화했고, 점차 큐비즘을 발전시켰다. 1936년 스페인 내란 당시, 전쟁의 비극과 잔혹을 독창적으로 그려낸 ‹게르니카›를 완성하면서 피카소 특유의 표현주의로 불리는 괴기한 기법을 만들어냈다. 많은 여인들과 사랑을 나눈 것으로도 유명하다.

23 미불 米芾, 1051~1107

중국 북송의 서예가이자 화가. 호는 남궁(南宮)이다. 규범에 얽매이기를 싫어했고 기행을 일삼았다. 수묵화뿐만 아니라 문장과 시, 고미술 전반에 대해 조예가 깊었다. 글씨는 송나라 4대가 중 한 명으로 꼽히며, 왕희지의 서풍을 이었다. 그림은 강남의 아름다운 자연을 묘사하기 위해 미점법(米點法)이라는 독자적인 점묘법을 창시해 원말 4대가와 명나라의 오파(吳派)에게 그 수법을 전했다. 북송 말의 회화사에 관한 저작 『화사(畵史)』를 남겼으며, 작품으로 ‹초서9첩(草書九帖)› 등이 있다.

24 왕충 王充, 30?~100?

중국 후한의 사상가. 관료로 크게 출세하지는 못하고 지방의 한 속리로 머물렀으나 뤄양에 유학하여 저명한 역사가 반고(班固)의 부친인 반표(班彪)에게 사사했다. 철저한 반속정신과 넘치는 자유주의적 사상은 유교적인 한대적(漢代的) 사상을 타파하고, 언론의 자유를 내세우는 위진적(魏晉的) 사조를 만들어냈다. 당시의 전통적인 정치나 학문을 비판한 『논형(論衡)』(85편)이 있다.

25 쿠르베 Gustave Courbet, 1819~1877

프랑스의 화가. 견고한 마티에르와 스케일이 큰 명쾌한 구성의 사실적 작풍으로 19세기 후반의 젊은 화가들에게 큰 영향을 끼쳤다. ‘현실을 있는 그대로 직시하고 묘사할 것’을 주장하여 회화의 주제를 눈에 보이는 것에만 한정하고 일상생활에 대해 섬세히 관찰할 것을 촉구했다. 1871년 파리코뮌 때, 나폴레옹 1세 동

상을 파괴한 혐의로 투옥됐다가 석방 후 스위스로 망명하여 객사했다. ‹나부와 앵무새› ‹사슴의 은신처› ‹샘› ‹광란의 바다› 등의 작품이 있다.

26　　　**들라크루아**　Ferdinand Victor Eugéne Delacroix, 1798~1863

프랑스의 낭만주의 화가. 1819년 제리코의 ‹메두사의 뗏목›에 감흥받아 1822 년 최초의 낭만주의 회화인 ‹단테의 작은 배›를 발표한다. 이후 빛깔의 명도와 심도를 증가시켜 낭만주의 회화의 성숙기에 접어들며, ‹사르다나팔루스의 죽 음› ‹민중을 이끄는 자유의 여신› 등의 대작을 남겼다. 뛰어난 상상력과 날카로 운 지성, 민감한 감수성 때문에 가장 이해받지 못하는 19세기 예술가 중 한 사람 으로 기록된다.

27　　　**레제**　Fernand Léger, 1881~1955

프랑스의 화가. 캉의 건축사무소 견습생으로 일하다가 미술로 진로를 바꿨다. 1910년 피카소, 브라크, 들로네 등과 사귀어 입체파운동에 참가했다. 르 코르뷔 지에, 몬드리안 등과 사귀며 추상주의에 관심을 기울였고, 회화, 건축, 인쇄, 영 화 등 생활의 실감을 존중하는 제작을 의도했다. 소묘, 판화, 벽화, 모자이크, 태 피스트리 등에도 폭넓은 활동력을 발휘했다. 전위영화 ‹발레 메커닉›에 참여했 고, ‹곡예› ‹자전거 타기› 등을 제작했다.

28　　　**리베라**　Diego Rivera, 1886~1957

멕시코의 화가. 정부 장학금으로 유럽에 장기 유학을 떠나 피카소, 브라크, 클레 등과 교제했다. 입체파의 영향을 받았고, 특히 이탈리아 르네상스의 대벽화에 큰 감명을 받아, 멕시코 내전 종식 후 귀국하여 시케이로스 등과 미술가협회를 결성하여 활발한 벽화운동을 전개했다. 신화, 역사, 서민생활 등 멕시코의 전통 을 유럽 회화와 결합시켜 공공건축물 벽면에 역동적인 벽화를 그렸다. 대표작으 로 ‹아라메다 공원의 일요일의 꿈› ‹농민지도자 사파타› 등이 있다.

29 시케이로스 David Alfaro Siqueiros, 1896~1974

멕시코의 화가. 오로스코, 리베라와 함께 멕시코 화단의 3대 거장에 속한다. 멕시코 혁명운동에 가담해 사회주의의 투사·지도자·예술가가 됐다. 리베라와 대립해 벽화운동에 전념했고 역동적인 리얼리즘 화풍을 추구했다. 그림물감 대신 에나멜을 사용하는 등 새로운 기술을 도입했다. 멕시코시티의 국립고등학교와 대학의 벽화, 부에노스아이레스와 로스앤젤레스 미술학교 및 아트센터의 벽화 등이 유명하다.

30 칼로 Frida Kahlo, 1907~1954

멕시코의 화가. 일곱 살 때 소아마비를 앓아 다리를 절단했고, 이후 교통사고로 평생 삼십여 차례의 수술을 받았다. 사고로 인한 정신적·육체적 고통은 작품세계의 주요 주제가 됐고, 특히 자화상이 많다. 칸딘스키, 뒤샹 등으로부터 초현실주의 화가로 인정받았으나 자신은 멕시코적인 것에서 연원한 정체성을 강하게 지켰다. 사회 관습에 대한 저항으로 20세기 여성의 우상으로 받아들여졌다. 〈헨리포드 병원〉〈프리다와 유산〉〈나의 탄생〉〈다친 사슴〉 등의 작품이 있다.

31 라우션버그 Robert Rauschenberg, 1925~2008

미국의 화가. 블랙마운틴대학교에서 조지프 앨버스에게 사사한 뒤 모교에서 교편을 잡으면서 추상표현파의 영향을 받아 참신한 작품을 발표했다. 이후 오브제를 발라서 붙인 화면에 거칠게 붓 그림을 그려 넣은 콤바인 회화를 만들어 추상표현파로부터 떨어져나갔다. 시사적 주제의 이미지를 배합한 화면에 오브제를 첨가해 네온과 붓을 도입한 독특한 표현법을 확립하여 팝아트의 중요한 존재가 됐다.

32 존스 Jasper Johns, 1930~

미국의 화가. 팝아트의 선구적 작품을 발표했다. 국가, 표적, 알파벳 숫자 등 주

변에서 흔히 볼 수 있는 제재를 적극 활용하여 사물과 회화 이미지를 결합시킨 새로운 시각을 만들어냈다. 기존 전위예술의 주류였던 추상표현주의를 네오다다이즘으로 발전시켰다. 주요 작품으로 ‹필드 페인팅›, ‹채색 브론즈› 등이 있다.

33 뒤피 Raoul Dufy, 1877~1953

프랑스의 화가이자 디자이너. 시에서 주는 장학금을 받아 미술학교에 입학하며 보나르 문하에서 본격적인 미술공부를 시작했다. 인상파풍의 그림에서 시작해 마티스의 영향을 받아 야수파 운동에 가담했다가, 1908년경부터는 사진과 입체파의 경향에 이끌려, 입체파에 근거한 독자적 작풍을 이룩했다. 직물염색 디자이너로 일하며 밝은 색채와 경쾌한 구도의 기호를 살렸다. 단순화한 소묘와 대담한 색채의 조화 속에서 현실과 환상, 프랑스적 우아함을 강하게 표현해냈다.

34 백남준 白南準, 1932~2006

서울에서 태어나 홍콩과 일본, 독일에서 공부한 한국이 낳은 세계적 아티스트이다. 1963년 독일 부퍼탈 파르나스 화랑에서 첫 개인전을 열어 비디오아트의 창시자로 세계 미술계의 주목을 받고, 1969년 미국에서 샬럿 무어맨과의 공연을 통해 비디오아트를 예술 장르로 편입시킨 선구자라는 평을 받았다. 1977년 위성 TV쇼 '굿모닝 미스터 오웰'을 발표했고, 1993년 베네치아 비엔날레에서 황금사자상을 받았다.

35 하케 Hans Haacke, 1936~

독일의 화가. 광고에 근거한 시각 형식을 취하며, 현실과 이상적인 것을 나란히 제시하여 미술의 전통적인 주제를 새로운 시대에 맞게 새롭게 조명했다. 대표작 ‹마르셀 브로드테르스에 대한 경의›는 예술의 현실에 대한 날카롭고 생생한 비판을 보여줬다. ‹마이 프로젝트 74›, ‹올바른 삶›, ‹메트로폴리탄› 등의 작품이 있다.

36 **타피에스** Antoni Tapies, 1923~2012

스페인의 화가. 유년시절부터 예술과 동양 사상에 관심을 갖고 있었다. 법률을 공부한 뒤 회화에 전념하며 스페인 내란으로 인한 억압과 상처를 표현하고자 했다. 초현실주의 작업 이후 평범한 소재에 색다른 소재를 뒤섞은 앵포르멜 양식을 추구했다. 미로와 달리 이후 국제적 명성을 얻었다.

37 **폴록** Jackson Pollock, 1912~1956

표현주의를 거쳐 추상화로 전향했으며, 비평가 그린버그의 후원을 받아 격렬한 필치를 거듭하는 추상화를 그렸다. 1947년 마룻바닥에 편 캔버스 위에 공업용 페인트를 떨어뜨리는 독자적인 기법을 개발하여 하루아침에 명성을 떨쳤다. 액션 페인팅이라 불리게 된 이 기법은 묘사된 결과보다도 작품을 제작하는 행위에서 예술적 가치를 찾으려는 것이다.

38 **안평대군** 安平大君, 1418~1453

조선 전기의 왕족이자 서예가. 세종의 셋째 아들로 시문, 그림, 가야금에 능하고 특히 글씨가 뛰어나 당대의 명필로 꼽혔다. 문종 때 조정의 배후에서 실세 역할을 했고, 둘째 형인 수양대군의 세력과 은연히 맞섰다. 1453년 수양대군이 계유정난을 꾸며 김종서 등을 죽일 때 반역을 도모했다는 이유로 강화도로 귀양을 갔고, 그 후 교동도로 유배되어 사사됐다.

39 **안견** 安堅, ?~?

조선 전기의 화가. 호는 주경(朱耕)이다. 도화원 정4품 벼슬인 호군까지 지냈다. 안평대군을 섬겼으며, ‹몽유도원도›와 ‹대소가의장도(大小駕儀仗圖)›를 그렸다. 북송 때의 화가 곽희의 화풍에 여러 화가의 장점을 절충했다. 특히 산수화에 뛰어났고 초상화, 사군자, 의장도 등에 능했고, 일본의 수묵산수화에 많은 영향을 끼쳤다. 전칭 작품으로 ‹사시팔경도(四時八景圖)› ‹소상팔경도(瀟湘八景圖)› ‹적

벽도(赤壁圖)› 등이 있다.

40　　　　**콜비츠**　　　　　　　　　　　Käthe Kollwitz, 1867~1945

독일의 화가이자 판화가 겸 조각가. 초기 유화를 그리다가 에칭, 석판화, 목판화 등을 제작하기 시작했다. 클링거, 뭉크 등 표현주의 영향을 받았으며, 가난한 노동자들과 함께 생활하며 ‹직공들의 반란› ‹농민전쟁› ‹죽음› 등의 작품을 남겼다. 비극적이고 사회주의적 주제의 연작을 발표하며 20세기 독일의 대표적 판화가가 됐다.

41　　　　**워홀**　　　　　　　　　　　　Andy Warhol, 1928~1987

미국 팝아트의 대표적인 화가. 뉴욕에서 상업 디자이너로 활약하다 화가가 됐다. 1962년 ‘뉴얼리스트전’에 출품하여 주목받기 시작했다. 한 컷의 만화, 한 장의 보도사진, 배우의 브로마이드 등 주로 매스미디어 매체를 실크스크린으로 전사(轉寫) 확대하여 현대의 대량 소비문화를 찬양하면서 비판했다.

42　　　　**코로**　　　　　　Jean-Baptiste-Camille Corot, 1796~1875

프랑스의 화가. 1825년 이탈리아에 유학, 자연과 고전작품에서 배운 정확한 색가(色價)에 의한 섬세한 화풍을 발전시켰다. 그 후 프랑스에 거주하면서 바르비종을 비롯한 여러 곳을 찾아다니며 풍경화를 다수 남겼다. 은회색의 부드러운 색감을 쓰면서 우아한 풍정을 드높여, 단순한 풍경에도 음악성을 부여할 수 있었다는 점이 특징이다. 예리한 관찰자로서 대기와 광선 효과에 민감하여, 훗날 빛의 처리 면에서 인상파 화가의 선구자적 존재가 됐다. ‹샤르트르 대성당› ‹회상› 등의 작품이 있다.

43　　　　**세잔**　　　　　　　　　　　　Paul Cézanne, 1839~1906

파리의 아카데미 스위스로 학교를 옮긴 후에 인상파 화가들과 인연을 맺었다.

광선을 중시하는 인상파 영향에서 점차 벗어나 풍경에서 보이는 구도와 형상을 단순화하고 거친 터치로 독자적 화풍을 개척해갔다. 자연은 원형, 구형, 원추형에 비롯되는 것이라고 주장, 형체의 세계를 깊이 파고들었다. ‹목맨 사람의 집› ‹에스타크› ‹목욕하는 여인들› 등의 작품이 있다.

44　　　**뒤샹**　　　Marcel Duchamp, 1887~1968

프랑스의 화가. 초기에는 세잔의 영향을 받았고, 입체파에 몸담기도 했다. 파리와 뉴욕에서 동시성을 표시한 회화 ‹계단을 내려오는 나부›를 발표하여 큰 반향을 일으켰고, 1913년부터 다다이즘의 선구로 여겨지는 반예술적 작품을 발표했다. 1차 세계대전 후 파리에 돌아와 쉬르레알리슴에 협력했고, 1941년 앙드레 브르통과 함께 뉴욕에서 초현실주의 작품전을 열었다.

45　　　**판**　　　Gina Pane, 1939~1990

이탈리아의 여성 잔혹 예술가. 20세기에 발달한 사실주의적 예술은 인간과 예술 사이의 간격을 더욱 좁혔고, 자신의 신체 외에 다른 기구는 더 이상 사용할 수 없다고 주장했다. 자기 초월적 의지로 자신의 몸에 충격을 가하는 사디즘적 폭력으로 작품에 비형식적으로 접근하여, 즉흥적으로 포착된 이미지를 단순하게 표현해냈다. ‹양식› ‹감각적인 행위› ‹나는 Je› ‹보호받는 대지› 등의 작품이 있다.

46　　　**버든**　　　Chris Burden, 1946~2015

미국의 대표적 잔혹 미술가. 1970년대 초에는 관객에게 자신의 몸에 핀을 꽂게 하거나 콘크리트 계단에서 떨어지는 등 몸에 위험을 가하는 1인 공연을 했다. 잔혹한 행위로 '미술계의 악마'로 불렸던 그의 행위예술은 자신의 팔에 총을 쏘게 하는 등 날로 위험수위를 더했다. ‹벨벳의 물› ‹책형› ‹중성자탄을 위한 동기› 등의 작품이 있다.

47 　　　　**고틀리브**　　　　　　　　　　　Adolph Gottlieb, 1903~1974

미국의 현대화가. 1940년대에는 여러 가지 상형을 맞추어 구성하는 반추상적
작품을 제작했다. 스스로 '그림문자의 회화'라고 부르던 이 시기의 대표작은 ‹여
행자의 귀향›이다. 1950년대에는 추상표현주의적 화풍으로 변모했으나 확고한
형태를 그림 속에 담기도 했다. 단정하며 힘이 넘치는 조형성이 특색이다. ‹동결
된 소리› 등의 작품이 있다.

48 　　　　**고기패**　　　　　　　　　　　　　　高其佩, 1662~1734

청나라의 화가. 산수화·인물화·화조화에 능했으며 붓 대신 손가락이나 손톱으
로 그리는 그림으로 유명했다. 형식에 얽매이지 않는 화풍이었지만 절파(浙派)의
영향을 받았다. 강한 패기가 드러나는 산수화를 다수 남겼다. 대표 작품으로는
‹범주도(泛舟圖)›·‹마도(馬圖)›·‹원명원등고도(圓明園登高圖)› 등이 있다.

49 　　　　**마티스**　　　　　　　　　　　　Henri Matisse, 1869~1954

프랑스의 화가. 파리에서 법률을 배웠으나 화가로 전향했다. 마티스가 드랭, 블
라맹크 등과 함께 시작한 야수파 운동은 20세기 회화의 일대 혁명으로, 그는 원
색의 대담한 병렬을 강조하고 강렬한 개성적 표현을 시도했다. 후에 보색관계를
살린 색면 효과 속에 색의 순도를 높였으며, 1923년경부터 1930년대에 확고한
작품 세계를 구축해 피카소와 함께 20세기 회화의 위대한 지침이 됐다.

50 　　　　**고희동**　　　　　　　　　　　　　　高羲東, 1886~1965

최초의 한국인 서양화가. 호는 춘곡(春谷)이다. 1908년 한국 최초의 미술 유학생
으로 일본에 가서 서양화를 공부했다. 1920년대 중반부터 다시 동양화로 전환
하여 전통적인 남화(南畵) 산수화법에 서양화의 색채·명암법을 써서 감각적이
고 새로운 회화를 시도했다. ‹금강산진주담폭포›·‹탐승› 등이 있다.

51 **아르망** Armand Pierre Fernandez, 1928~2005

미국에서 귀화한 프랑스의 화가이자 조각가. 니스의 국립장식미술학교와 파리의 에콜 드 루브르에서 그림을 공부했다. 1960년 폐기물을 유리 상자에 넣어 만든 ‹소포› 시리즈, 같은 물건을 모아놓은 ‹집적› 시리즈를 발표하여 소비 문명에 대한 반문명적 불합리성을 상징적으로 보여주었다. 누보 레알리슴 그룹 창립에 가담했으며, 초기 작품에는 포비슴이나 포스트 큐비즘에 동조했으나 차차 누보 레알리슴의 선두에 섰다. ‹압인› 시리즈, ‹보조› 시리즈 등의 작품이 있다.

52 **전기** 田琦, 1825~1854

조선 후기의 화가. 호는 고람(古藍)이다. 김정희의 제자로 스승의 서화 정신을 가장 예술적으로 구현한 인물이다. 서와 시문에 뛰어났고, 송나라와 원나라 때의 남종파 화풍을 계승했는데 그중에서도 특히 산수화를 잘 그렸으며 고요하고 쓸쓸하면서도 정답고 담백한 그림을 남겼다. 작품으로 ‹연도(連圖)› ‹수하독작도(樹下獨酌圖)› ‹자문월색도› ‹설경산수도› 등이 있다.

53 **김정희** 金正喜, 1786~1856

조선 후기의 서화가, 문인, 금석학자. 호는 추사(秋史), 완당(阮堂) 등 숱하다. 시서화를 일치시킨 고답적인 이념미를 구현했고, 청나라의 고증학에 영향을 받았다. 학문에서는 실사구시를 주장했고, 서예에서는 추사체를 대성시켰으며 예서와 행서에서 돌올한 경지를 이룩했다. 문집에 『완당집(阮堂集)』, 저서에 『완당척독(阮堂尺牘)』 등이 있고, 회화로 ‹세한도› ‹묵죽도› 등이 있다.

54 **구양수** 歐陽修, 1007~1072

중국 송나라의 정치가이자 문인. 호는 취옹(醉翁)이다. 가난한 집안에서 태어나 모래 위에 글씨를 써가며 글을 배웠다. 송나라 초기의 미문조(美文調) 시문인 서곤체(西崑體)를 개혁하고, 당나라의 한유를 모범으로 하는 시문을 지었다. 전

집으로『구양문충공집』153권과『신당서(新唐書)』『오대사기(五代史記)』의 편자이기도 하며,「오대사령관전지서(五代史伶官傳之序)」를 비롯하여 많은 명문을 남겼다.

55 **반 에이크** Jan van Eyck, 1930?~1441

네덜란드의 화가. 궁정화가로 활동했다. 형인 H. 반 에이크와 플랑드르 화파의 기초를 닦고 유화의 기법을 개량했다. 종래의 양식이나 구도에 얽매이지 않고 리얼리즘을 기초로 했으며, 냉엄하고 신비적인 분위기로 경건한 신앙을 표현했다. 플랑드르의 초상화 장르를 확립시켰고, 새로운 시야와 기교는 이후 회화에 큰 영향을 끼쳤다. 작품으로 ‹무덤가의 세 마리아› ‹겐트의 제단화› ‹아르놀피니의 결혼› 등이 있다.

56 **클레** Paul Klee, 1879~1940

스위스의 화가. 현대 추상회화의 시조이다. 초기 작품은 어둡고 환상적인 판화가 많으며 버즐리, 고양의 영향을 많이 받았다. 칸딘스키, 마르크와 교우했으며 청기사파로 활동했다. 1914년 튀니스 여행을 계기로 색채에 눈을 떠 새로운 창조세계를 펼쳤다. 1933년까지 독일에 머물며 102점에 이르는 작품을 몰수당했으며 “독일은 이르는 곳마다 시체 냄새가 난다”고 말하고 스위스로 돌아왔다. ‹새의 섬› ‹항구› ‹정원 속의 인물› 등의 작품과 저서『조형사고』『일기』등이 전한다.

57 **인디애나** Robert Indiana, 1928~

미국의 팝아트 작가. 1961년경부터 뉴욕에서 작품 활동을 시작했다. 교통표지판, 가스회사 상표 같은 기하학적 추상형을 보여주며, 부드럽고 화려한 구상형의 뉴욕 팝과는 다르다. 극단적으로 단순하고 문학적 상징이 내포된 표어문자에는 서민의 소탈함이 담겨 있으며, 대조적인 색조와 안정감 있는 구도를 통해 얻

는 효과를 잘 살렸다. 미국의 꿈과 국민적 일체감을 꾀하려는 상징적인 그래픽 디자인 방식을 선택했다. 대표작으로 ‹LOVE› 도상이 있다.

58 **에이킨스** Thomas Eakins, 1844~1916

미국의 화가. 리얼리즘 화가로, 특히 수학과 해부학에 관심이 많았다. 인체구조와 운동의 관찰을 중시하고 엄격한 사실묘사를 추구했다. 당시 센티멘털한 미술을 좋아하는 대중들로부터는 비난을 받았으나, 열성적인 교육 활동을 통하여 이후의 리얼리즘 화가들에게 큰 영향을 끼쳤다. ‹애그뉴 박사의 임상강의›가 대표작이다.

59 **툴루즈 로트레크** Henri de Toulouse Lautrec, 1864~1901

프랑스의 앉은뱅이 화가로 유명하다. 19세기 파리의 환락가를 주로 그렸으며, 초기의 풍자적 작품과 유화, 석판화가 높은 평가를 받았다. 날카롭고 박력 있는 표현은 근대 소묘사에 중요한 위치를 차지하며, 그런 소묘를 바탕으로 한 유화는 어두우면서 신선한 색조로 독자적 작풍을 만들었다. 삼십대 이후 알코올 중독과 정신착란을 일으키다 서른일곱 살 나이에 요절했다.

60 **뵈클린** Arnold Böklin, 1827~1901

독일의 화가. 뒤셀도르프 미술학교 졸업 후 유럽 각국을 돌며, 미술에 대한 견식을 넓혔다. 특히 이탈리아에 체류하면서 많은 영향을 받아 환상적 작풍을 만들어냈고 독일 낭만주의의 대표적인 화가가 됐다. 그리스 신화에 관한 주제가 많았고, 이것을 명상적인 정신과 색채 감각에 결부시켜 독특한 작풍을 창조했으며, 20세기 초현실주의 운동에도 큰 영향을 끼쳤다. ‹죽음의 섬› ‹해변의 고성› 등이 있다.

61 **남계우** 南啓宇, 1811~1890

조선 후기의 화가. 호는 일호(一濠)이다. 나비 그림을 잘 그려 '남나비'로 불릴 정
도였다. 나비와의 조화를 위하여 각종 화초를 그렸는데, 매우 부드럽고 섬세한
사생 화풍을 나타냈다. ‹화접도대련(花蝶圖對聯)›‹추초군접도(秋草群蝶圖)›‹격
선도(擊扇圖)›‹군접도(群蝶圖)› 등이 전한다.

62 **헵워스** Barbara Hepworth, 1903~1975

영국의 여성 조각가. 남편 벤 니콜슨을 만나면서 추상을 추구했다. 브라크, 브란
쿠시, 피카소 등 전위예술가들과 교류했다. 2차 세계대전 발발 후부터 예술가촌
을 만들어 생활하기도 했다. 추상적, 구조주의적 수법에도 불구하고 자연을 관
조하며 얻어진 감정의 깊이가 작품의 특징이다. 주요 작품으로 ‹두 개의 형태›
‹펠라고스› 등이 있다.

63 **신윤복** 申潤福, 1758~1815 이후

조선 후기의 풍속화가. 호는 혜원(蕙園)이다. 김홍도, 김득신과 함께 조선 3대 풍
속화가로 지칭된다. 풍속화뿐 아니라 남종화 산수와 영모에도 뛰어났다. 속화
를 즐겨 도화서에서 쫓겨난 것으로 전하며, 대표작으로 국보 제135호 ‹혜원전신
첩›이 남았다. 사회 각층을 망라한 김홍도의 풍속화와 달리 한량과 기녀 등 남녀
사이의 은근한 정을 잘 나타낸 그림들로 동시대의 애정과 풍류를 반영했다.

64 **고야** Francisco Goya, 1746~1828

스페인의 화가. 초기 그림은 로코코적 경향을 보이지만 1780년대 접어들어 네
오 바로크적 양식을 보인다. 벨라스케스, 렘브란트 등의 영향을 받으며 독자적
화풍을 형성했다. ‹1808년 5월 3일›과 일련의 ‹검은 그림›에서 보여주는 경악
과 공포 등의 내면세계와 심리 묘사는 당대 최고였다. 일생 동안 인물을 그렸으
며, 만년에는 정물·종교·풍속·풍경 등 환상성이 짙은 다양한 장르의 그림을

그렸다.

65 **러스킨** John Ruskin, 1819~1900

영국의 비평가이자 사회사상가. 낭만파 풍경화가 터너를 변호하기 위해 익명으로 쓴 『근대 화가론』을 시작으로 『건축의 칠등』 『베니스의 돌』 등의 책을 저술했다. 1860년 이후 경제·사회문제에 관심을 돌려 사회사상가로 활동했고 인도주의적 경제학을 주장했다. 당시 『예술의 경제학』 『무네라 풀베리스』를 발표하여 사회개혁의 필요성을 역설했으며, 옥스퍼드대학교 미술관을 창설했다. 1878년 정신이상을 일으킨 이래 틈틈이 쓴 자서전 『지나간 일마저』는 특히 명문으로 알려져 있다.

66 **부그로** William-Adolphe Bouguereau, 1825~1905

프랑스의 화가. 오십 년 동안 해마다 파리 살롱 전에 꾸준히 작품을 출품했다. 인상주의 화가의 작품을 미완성의 스케치라고 평가절하하기도 했다. 형식과 기법 면에서 엄격하고 신중했으며 고전주의적인 조각과 회화를 깊이 탐구했다. 주요 작품으로는 ‹성 세실리아› ‹필로메나와 프록네› ‹바커스의 청년시대› 등이 있다.

67 **강요배** 姜堯培, 1952~

제주도 출생. 1980년 '현실과 발언' 동인이 됐고, 그 후 '12월전', '현실과 발언전', '젊은 의식전' 등에 참가하면서 사회 모순에 대해 발언하는 작품을 발표했다. 1980년대 말부터 제주도 4·3사건에 관한 연작을 제작하며 제주의 역사적 체험과 자연 풍경을 또 다른 주체로 다뤘다. 주요 작품으로 ‹동백꽃 지다› ‹제주의 자연› 등과 금강산을 그린 ‹구룡폭› ‹만폭동› 등이 있다.

68 **다비드** Jacques Louis David, 1748~1825

19세기 초 프랑스 고전주의 미술의 대표 화가. 프랑스 혁명 당시 자코뱅 당원으

로 혁신 측에 가담, 로베스피에르 실각 후 투옥됐다. 나폴레옹에게 등용되면서 예술적·정치적으로 최대의 권력자가 됐고 앵그르 등의 고전파 화가들에게 영향을 끼쳤다. 역사적 주제에 대해 그릴 때는 고대 조각의 형태미와 세련미를, 초상화에서는 사실적으로 묘사해 참신한 느낌을 살렸다. 나폴레옹 실각 후, 브뤼셀로 망명해 조국에 돌아오지 못했다. 작품으로 ‹마라의 죽음› ‹사비니의 여인들› ‹나폴레옹 1세의 대관식› 등이 있다.

69 **장승업** 張承業, 1843~1897

조선 후기의 화가. 호는 오원(吾園)이다. 고아로 자라 남의집살이를 하면서 집주인 아들의 어깨너머로 그림을 배웠다. 술을 몹시 즐겨 아무 술자리에서나 즉석에서 그림을 그려주었다. 절지, 기명, 산수, 인물 등을 다 그렸고, 필치가 호방하고 대담하면서도 소탈한 맛이 풍겨 안견, 김홍도와 함께 조선시대의 3대 거장으로 일컬어진다. 작품으로 ‹호취도› ‹군마도› 등이 있다.

70 **심사정** 沈師正, 1707~1769

조선 중기의 화가. 정선에게서 그림을 배웠고, 중국의 남화와 북화를 스스로 익혀 새로운 화풍을 창조했다. 화훼, 초충, 영모, 산수에 특히 뛰어났다. ‹강상야박도(江上夜泊圖)› ‹하경산수도(夏景山水圖)› ‹모란도(牧丹圖)› 등의 작품이 있다.

71 **이방응** 李方膺, 1695~1754

청나라의 화가. 호는 청강(晴江)이다. 청나라 때 ‘양주팔괴(楊州八怪)’의 하나로 불렸다. 송, 죽, 매, 난 그림에 능했으며, 특히 매화를 묘사하는 데 뛰어났다.

72 **채용신** 蔡龍臣, 1850~1941

조선 말기부터 일제강점기에 걸쳐 활동했던 화가로 호는 석지(石芝)이다. 무관 가문의 장남으로 태어나 1886년 무과에 급제하여 이십 년 넘게 관직에 종사했

다. 조선시대 전통 양식을 따른 마지막 인물화가로, 전통 초상화 기법을 계승하면서도 서양화법과 근대 사진술의 영향을 받아 '채석지 필법'이라는 독특한 화풍을 개척했다. 극세필을 사용하여 얼굴의 세부 묘사에 주력하고, 숱한 붓질로 요철, 원근, 명암 등을 표현했다.

73 **모네** Claude Monet, 1840~1926

프랑스의 인상파 화가. 소년 시절 화가 부댕을 만나, 외광 묘사에 대한 초보적인 화법을 배웠다. 작품은 외광을 받은 자연의 표정을 따라 밝은 색을 효과적으로 구사하고, 팔레트 위에 물감을 섞지 않는 대신 '색조의 분할'이나 '원색의 병치'를 이행하는 등, 인상파의 한 전형을 개척했다. ‹인상·일출› ‹루앙 대성당› ‹수련› 등의 작품이 있으며, 빛의 마술에 걸려 끝없이 빛을 좇다가 말년에 눈병을 얻었다.

74 **관조** 觀照, 1943~2006

목탁 대신 카메라를 들고 전국의 산과 절을 찍으며 수행한 스님. 1977년부터 삼십여 년간 사진을 찍으며 십여 차례의 전시회와 『승가』 『열반』 『사찰꽃살문』 등 열다섯 권의 사진집을 냈다. 필터나 조명을 전혀 사용하지 않은 단순함과 담백함이 그가 찍은 사진의 미학이다.

75 **앵그르** Jean Auguste Dominique Ingres, 1780~1867

19세기 프랑스의 고전주의를 대표하는 화가. 당시 화단의 중진이었던 다비드에게 사사하고, 이탈리아에 체류하며 고전회화와 라파엘로의 화풍을 연구했다. 초상화가로서도 천재적 소묘 능력과 고전풍의 세련미를 발휘해 많은 작품을 남겼고, 1824년 파리 살롱에 출품한 ‹루이 13세의 성모에의 서약›으로 명성을 얻으며 들라크루아가 이끄는 고전파의 중심적 존재가 됐다. 드가, 르누아르, 피카소 등이 한때 그의 감화를 받은 것으로 알려진다.

76 **자유푸** 賈又福, 1942~

중국 현대 산수화가. 중국의 타이항 산을 하나의 제재로 삼아 끊임없이 연구해 왔으며, 산수화의 새로운 경지를 개척한 '타이항산'시리즈를 제작했다.

77 **토비** Mark Tobey, 1890~1976

미국의 화가. 시카고 미술연구소에서 회화와 제도를 배우고 한동안 상업미술에 종사했다. 동양 곳곳을 여행하고, 동양의 사상과 예술에 심취돼 귀국 후 가는 필선을 겹쳐나가는 '화이트 라이팅'이라는 추상화를 시작했다. 섬세한 선의 리듬과 담백한 색채를 통한 서정적 구성이 높이 평가받았다. 작품으로 ‹브로드웨이› 등이 있다.

78 **마송** André Masson, 1896~1987

프랑스의 화가. 독학으로 들라크루아, 마티냐 등과 함께 헤라클레이토스, 니체, 랭보, 로트레아몽 등의 저작을 공부하여 자신의 예술의 원천을 얻어냈다. 1929년까지는 초현실주의운동에 참여, 존재의 본질적인 드라마라는 우주적 문제에 매달렸다. 한때 스페인 카탈루냐에서도 활동했고, 내란 시에는 스페인의 압제에 항거했다. 1941년 미국으로 망명, 흑인과 인디언 신화에서 예술의 새로운 원천을 발견하고 미국 화단에 영향을 주었다. 작품으로 ‹물고기의 싸움› ‹약탈› 등이 있다.

79 **드고텍스** Jean Degottex, 1918~1988

프랑스의 추상화가. 불교의 선(禪)에 관심을 갖고, 무아(無我)와 공(空)의 세계를 표현하여 작품에서 명상적 분위기를 느낄 수 있다. 기호에서 서예와 선으로 이동했고, 볼록하거나 오목한 화면, 작품 크기, 제스처, 기법 등을 다양하게 변화시키는 작업을 시도했다. 이를 통해 모노크롬에 도달하고자 했다. ‹메타 기호› ‹알고 있는 것› ‹선 바깥에서의 주행› 등이 있다.

80 **리히텐슈타인** Roy Lichtenstein, 1923~1997

미국 팝아트의 대표 화가. 1960년대 초 미국의 대중 만화를 주제로 인쇄의 망점까지 그려 넣어 만화의 이미지를 확대했다. 매스미디어의 이미지를 매스미디어식의 방법에 맞게 묘사한 전형적인 팝아티스트로 평가받았다. 1970년대 이후 그리스 신전건축, 정물화 등으로 주제를 확대했고, 인쇄매체를 본뜬 망점이나 사선 전개된 추상적 구상에 접근했다. 청동이나 철판에 에나멜로 채색한 조각도 다루었다. 〈공놀이 소녀〉 등의 작품이 있다.

81 **보테로** Fernando Botero, 1932~

콜롬비아의 화가이자 조각가. 독특한 양감이 두드러지는 정물을 통해 특유의 유머 감각과 남미의 정서를 표현했고, 옛 거장들의 걸작에서 소재와 방법을 패러디한 독특한 작품을 선보였다. 고대 신화를 빌려와 정치의 권위주의를 고발하고, 현대사회를 풍자했다. 대표작으로 〈모나리자〉 〈스페인 정복자의 자화상〉 〈창문 앞의 여자〉 등과 조각 작품 〈유로파의 강탈〉 등이 있다.

82 **드가** Edgar De Gas, 1834~1917

프랑스의 화가. 부유한 은행가 집안에서 태어나 가업을 잇기 위해 법률을 배우다가 화가를 지망해 미술학교에 입학했다. 거기서 앵그르와 그의 제자에게 사사받아 평생 고전파 거장에 대한 경의를 품었다. 1856년 이탈리아를 여행하면서 르네상스 작품에 심취했고, 본격적인 화가 수업의 일환으로 십여 년간 고전 연구에 몰입했다. 파리의 근대 생활을 주제로, 정확한 소묘능력과 화려한 색감으로 근대적 감각을 표현했다. 파스텔, 판화, 조각 등의 수많은 걸작을 남겼다.

83 **안도 히로시게** 安藤広重, 1797~1858

일본의 목판화가. 십칠 년 동안 우타가와 도요히로 문하에서 공부했다. 초기에는 배우와 미인을 주제로 작업했으나 스승 도요히로의 사망 이후 풍경화와 풍

속, 생활상 등을 담은 작품을 제작했다. 1831년 열 점의 판화로 구성된 풍경 시리즈 ‹도토메이쇼[東都名所]›를 출판했는데, 섬세한 필치와 색상의 조화, 서정적이고 시적인 분위기가 뛰어났다.

84 **박수근** **朴壽根, 1914~1965**

1932년 조선미술전람회에 입선하고 광복 후 월남하여 1952년 국전에서 특선을 받았다. 1958년 이후 미국 월드하우스, 『조선일보』 초대전, 마닐라 국제전 등 국내외 미술전에서 활동했다. 회백색을 주로 하여 단조로운 듯하면서도 풍토적 주제를 서민적 감각과 특유의 화강암 질감으로 매만진 점이 특색이다. 대표작으로 ‹소녀›·‹산›·‹강변› 등이 있고, 가장 한국적인 화가로 손꼽힌다.

85 **이중섭** **李仲燮, 1916~1956**

평양 출생. 도쿄 문화학원에 재학 중이던 1937년 일본 자유미협전에서 수상했다. 1945년 귀국하여 원산사범학교 교원으로 있다가 6·25전쟁 때 종군 화가로 활동했다. 부산, 제주, 통영을 전전하던 중 가난으로 부인과 아들이 일본으로 건너갔다. 1955년 단 한 번의 개인전을 가졌다. 그 후 처자에 대한 그리움과 생활고로 이상 증세를 나타내기 시작했다. 야수파의 영향을 받았으면서도 향토적이며 개성적으로 서양 근대화의 화풍을 도입하는 데 공헌했다.

86 **황공망** **黃公望, 1269~1354**

중국 원나라 때의 화가. 호는 대치도인(大痴道人)이다. 쉰 살 무렵 도교의 일파인 전진교(全眞敎)를 신봉하여 사상가로서 유명해졌다. 조맹부(趙孟頫)에게 그림을 사사했으나 동원(董源), 거연(巨然)에게 배우고, 미불의 화법도 받아들여 필묵을 휘어잡고 웅장한 자연을 적확하게 표현했다. 수묵 본위의 간결한 묘사와 적색을 사용한 세밀한 묘사를 함께했다. 원법의 원리를 배경으로 한 보편성을 지녀 명·청 때의 산수화가들에게 큰 영향을 끼쳤다.

87 **구겐하임** Peggy Guggenheim, 1898~1979

20세기 초 현대미술사 최고의 컬렉터이자 갤러리스트. 구겐하임 미술관을 설립한 솔로몬 구겐하임의 조카딸이다. 근엄했던 구겐하임 미술관의 분위기를 벗어나 당시 전위적이었던 다수의 초현실주의와 표현주의 작가들을 데뷔시켰다. 현대미술의 거장을 발굴해낸 뛰어난 안목을 갖춰 "개화된 미술 애호가"라고 불렸으나 수많은 염문으로 인해 "여성 카사노바"라고도 불렸다.

88 **마리니** Marino Marini, 1901~1980

이탈리아의 조각가. 화가와 제도가로 일하였으나, 파리에서 조각을 공부하고, 1929년 이탈리아 '노베첸토' 전람회 출품을 계기로 조각가 활동을 했다. 청년기에는 유동적인 형상을 많이 제작했다. 이후 세정에 대한 통분을 나타낸 기마 인물상을 중심으로 한 작품에 관심을 기울였다. 고대 조각의 전통과 현대적 형태의 참신한 결합을 보여줬고 때때로 색채를 가미해 표현 효과를 강조했다. 1952년 베네치아 비엔날레에서 대상을 받아 현대조각계의 중진으로서 국제적인 평가를 받았다.

89 **첼리니** Benvenuto Cellini, 1500~1571

이탈리아의 조각가이자 금속 세공가. 음주, 호색, 결투 같은 악덕을 일삼았고, 교황청 보물 절도죄로 투옥까지 당했다. 다행히 프랑수아 1세가 구제하여 금세공을 수업하게 됐다. 16세기 이탈리아 최성기 르네상스 고전예술의 영향을 받으면서, 마니에리스모의 주관주의로 옮겨갔다. 세부 표현에 기술자적 기교를 보인 면에서, 후기 르네상스적 성격이 엿보인다. ‹퐁텐블로의 님프› ‹황금 소금 상자› ‹나르시스› ‹페르세우스상› ‹코시모 1세› 등의 작품이 있다.

90 **칸바일러** Daniel-Henry Kahnweiler, 1884~1979

독일 태생의 유태인 화상이자 미술평론가. 일찌감치 입체파의 예술성을 간파하

고 피카소와 브라크를 비롯한 입체파 화가들을 후원하고 작품을 구입했다. 수집한 작품을 대중에게 공개 전시하여 입체파가 당시를 대표하는 전위적 예술로 정착하는 데 기여했다. 그를 모델로 그린 피카소의 ‹칸바일러 초상›은 분석적 입체주의의 대표적 작품으로 유명하다. 저서로는 『큐비즘으로 가는 길』 『후앙 그리』 『피카소의 조각』 등이 있다.

91 쿤스 Jeff Koons, 1955~

전위적 경향을 띤 미국 현대미술의 대표적 키치 작가. 초기에는 스테인리스로 제작한 실내장식물을 복제했다. 나무·대리석·유리·스테인리스 등 다양한 물질을 조각, 회화, 사진, 설치 기술을 동원해 작품화했다. 키치와 고급 예술의 상관관계를 탐구하여 현대 미국의 모습을 조명했다. ‹토끼› ‹마이클 잭슨과 버블› ‹강아지› 등이 있다.

92 정선 鄭敾, 1676~1759

조선 후기 진경산수화의 대가. 호는 겸재(謙齋)이다. 약관에 김창집의 천거로 도화서의 화원이 됐다. 중국 남화에서 출발했으나 서른 살 전후 조선 산수화의 독자적 특징을 살린 진경화로 전환했으며, 전국의 명승을 찾아다니면서 그림을 그렸다. 강한 농담의 대조 위에 청색을 주조로 하여 암벽의 면과 질감을 나타낸 새로운 경지를 개척했으나 그를 따르는 후계자는 없었다.

93 알베르티 Leon Battista Alberti, 1404~1472

이탈리아의 건축가이자 시인 겸 철학자. 근대 건축양식의 창시자로 단테와 다빈치와 더불어 르네상스 시대의 만능인으로 꼽힌다. 교황청의 문서관(文書官)을 지냈다. 종교보다 미술, 문학, 철학에 많은 저작을 남겼으며, 『건축론』이 유명하다. 고대 건축 연구와 예술가의 감각을 종합한 새 시대의 건축을 논하고 근대 건축양식의 모범을 보여줬다.

94 빙켈만 Johann Joachim Winckelmann, 1717~1768

독일의 미학자이자 미술사가. 귀족의 도서실 사서로 일하면서 고대 그리스 문화
를 연구했다. 『회화 및 조각에 있어서의 그리스 미술품의 모방에 관한 고찰』을
출판하며, 고전주의 사상의 선구자로 인정받았다. 로마로 옮겨 고대 유품과 유
적에 대한 조사 연구 및 저술 활동에 전념했으며, 바티칸 도서관 서기, 소미술 보
존감독관으로 일했다. 근대 고고학의 아버지로 불렸던 그는 1768년 독일 여행
중 강도의 칼에 맞아 쓰러졌다.

95 남태응 南泰膺, 1687~1740

호가 청죽(聽竹)인 조선 후기의 문인이자 미술평론가. 『청죽만록(聽竹漫錄)』(8권)
이라는 문집을 저술했는데, 조선시대 화론 중에서 가장 뛰어난 비평적 견해를
담고 있다. 이 책은 이괄의 난 등 정치·사회적 사건의 자초지종과 자신의 소견
을 수필 형식으로 쓴 것이며, 별책으로 구성된 『청죽별지(聽竹別識)』에는 문장론
과 미술사에 관한 글이 많이 실려 있다.

96 김시 金禔, 1524~1593

조선 중기의 문인화가. 호는 양송당(養松堂)이다. 산수, 인물, 화조 등 여러 분야
의 그림에 뛰어나 최립의 문장, 한호의 글씨, 김시의 그림을 일컬어 삼절이라 했
다. 절파계(浙派系)의 화풍을 많이 받아들였다. ‹동자견려도(童子牽驢圖)› ‹한림
제설도(寒林霽雪圖)› 등이 전한다.

97 신위 申緯, 1769~1845

시·서·화의 삼절이라 불렸던 조선 후기 문신 겸 시인, 서화가. 신동으로 소문
이 나서 열네 살 때 정조가 궁중에 불러들여 칭찬을 하고, 문과에 급제해 호조 참
판까지 올랐다. 필법과 화풍이 특히 뛰어났으며, 저서로는 『경수당전고(警脩堂全
藁)』『분여록(焚餘錄)』 등이 있다.

98 **강세황** 姜世晃, 1713~1791

호는 표암(豹菴). 문인이자 화가로 벼슬에 뜻이 없어 그림을 그리거나 그림 평론을 썼다. 한국적 남종 문인화 정착에 공헌했고, 산수화를 발전시켰다. 풍속화와 인물화를 유행시켰으며, 서양화법을 수용하는 데 기여했다. 산수와 화훼를 주로 그렸고, 만년에는 묵죽으로 이름을 날렸다. 작품으로 ‹첨재화보(添齋畫譜)› ‹벽오청서도› ‹송도기행첩› ‹삼청도› 등이 있다.

99 **정섭** 鄭燮, 1693~1765

중국 청대의 문인. 호는 판교(板橋)이다. 시서화에 뛰어나며, 그림에서는 양저우 팔괴의 한 사람으로 꼽힌다. 시는 체제에 구애받지 않았으며, 서는 고주광초(古籀狂草)를 잘 썼다. 행해(行楷)에 전예(篆隸)를 섞었는데, 화법도 함께 넣어 독자적인 서풍을 만들었다. 꽃과 나무, 바위를 잘 그렸으며, 특히 난초와 대나무 그림에 뛰어났다. ‹묵죽도병풍(墨竹圖屛風)› 등의 작품과 『판교시초(板橋詩鈔)』 등의 시문집이 있다.

100 **홀바인** Hans Holbein, 1465?~1524

고딕에서 르네상스로 넘어가는 독일 화단에서 가장 중요한 화가이다. 긴밀한 구성, 명확한 형태, 예리한 세부묘사, 부드러운 색조가 특징이다. 인물상이나 두부 데생에서 모델의 개성을 포착한 선으로 널리 알려졌다. ‹제바스티안 제단화› ‹생명의 샘› 등의 작품이 있다.

101 **드 쿠닝** Willem de Kooning, 1904~1997

미국의 화가. 추상 표현주의 양식의 일종인 액션 페인팅의 대표자이다. 네덜란드에서 태어나 스물두 살 때 미국으로 건너가 장식과 삽화일을 했고, 경제공황 중에 연방미술계획에 참여했다. 1930년대에 입체파식의 작품을 만들다가 이후 추상 표현주의 경향으로 기울었다. 2차 세계대전 후 활달한 필선과 또렷한 색채

로 인체를 대담하게 변형한 '여인' 연작으로 주목받았다. 만년에는 알츠하이머 병에 걸려 고생했다.

102 **로젠버그** Harold Rosenberg, 1906~1978

미국의 미술비평가. 2차 세계대전 직후 미국에서 일어난 추상회화를 '액션 페인팅'이라고 정의했으며, 이를 다이내믹한 이론으로 분석했다. 폴록, 드 쿠닝 등의 화가를 두고 "캔버스는 표현이 아닌 행위의 장으로서 투기장으로 보이기 시작했다"는 말을 남겼다. 생기 넘치는 현재와 액션이 미국 미술을 유럽 미술의 전통에서 해방시켰다고 주장했다. 저서로『새로운 것의 전통』『불안한 물체』『미술작품과 패키지』등이 있으며, 뉴레프트(new left)의 입장에서 많은 저술을 남겼다.

103 **렘브란트** Rembrandt Harmenszoon van Rijn, 1606~1669

네덜란드의 화가. 한때 암스테르담에서 첫째가는 초상화가로 명성을 날렸다. 그러나 회화가 성숙할수록 내면적인 것, 인간성의 깊이를 그리고 싶다는 열망에 따라 종교적 소재를 그린 작품이나 자화상이 많아졌다. 아내의 죽음과 함께 예술 세계는 더욱 깊어졌고, 색과 모양, 빛의 명암 표현에서 당대 최고였다. 유화와 에칭에서 유럽 회화사상 최고의 화가로 꼽힌다. 작품으로 ‹엠마오의 그리스도› ‹야곱의 축복› ‹병자를 고치는 그리스도›와 다수의 자화상이 있다.

104 **조영석** 趙榮祏, 1686~1761

조선 후기의 화가. 호는 관아재(觀我齋)이다. 1713년 진사시에 합격, 중추부첨지사(中樞府僉知事)와 돈령부도정(敦寧府都正)을 역임했다. 산수화와 인물화에 능했으며 정선, 심사정과 함께 3재로 불렸다. 시와 글씨에도 뛰어나 그림과 함께 삼절로 불렸다. ‹죽하기거도(竹下箕踞圖)› ‹봉창취우도(蓬窓驟雨圖)› 등의 작품을 남겼다.

105 **윤덕희** 尹德熙, 1685~1776

호는 연옹(連翁). 아버지 윤두서의 영향으로 화업을 계승하고 아버지의 화재를 그대로 이어받아 전통적이며 중국적인 도석 인물과 산수 인물, 말 등을 잘 그렸다. 그의 작품들은 당시 화단을 풍미했던 남종화풍의 영향을 많이 받아 보수적인 성향이 짙다. ⟨월야송하관폭도(月夜松下觀瀑圖)⟩를 비롯하여 ⟨도담절경도(島潭絶景圖)⟩ ⟨미인기마도(美人騎馬圖)⟩와 ⟨산수도첩⟩ ⟨송하인물도⟩ 등이 전한다.

106 **이상범** 李象範, 1897~1972

공주 출생. 동양화가로서 호는 청전(靑田)이다. 『동아일보』에 재직 중이던 1927년 손기정 일장기 말살사건으로 피검됐다. 스승 심전 안중식의 영향을 받아 남북종화를 절충한 화법을 선보였으나 점차 독자적이고, 향토색 짙은 작품을 그려 냈다. ⟨창덕궁 경훈각 벽화⟩ ⟨원각사 벽화⟩ 등의 작품이 있다.

107 **김환기** 金煥基, 1913~1974

서양화가. 아방가르드 연구소를 조직하고, 신미술 운동에 참여했다. 광복 후 신사실파를 조직, 모더니즘 운동을 전개했다. 1965년 이후 미국에 정착하여 작품 활동을 했으며, 1970년대 접어들 연속적인 사각 공간 속에 점묘를 배열하는 기법으로, 한국 근대회화의 추상적 방향을 열었다. 달, 산, 꽃, 여인 등 한국적 풍류의 정서를 표출하려 했던 점, 순화된 색감, 모티프 해소, 공간의 심화와 확대라는 특징을 들 수 있다. ⟨어디에서 무엇이 되어 다시 만나랴⟩ ⟨해와 달⟩ 등이 있다.

그림 아는 만큼 보인다

ⓒ 손철주, 2017

초판 1쇄 발행 1998년 1월 15일
개정신판 3쇄 발행 2024년 12월 7일

지은이 손철주
펴낸이 정상우
편집 이민정
관리 남영애

펴낸곳 오픈하우스
출판등록 2007년 11월 29일(제13-237호)
주소 서울시 은평구 증산로9길 32(03496)
전화번호 02-333-3705
팩스 02-333-3745
페이스북 facebook.com/openhouse.kr
인스타그램 instagram.com/openhousebooks

ISBN 979-11-88285-16-7 (04600)
 979-11-88285-14-3 (세트)

* 잘못된 책은 구입처에서 바꾸어 드립니다.
* 값은 뒤표지에 있습니다.

이 도서의 국립중앙도서관 출판예정도서목록(CIP)은
서적정보유통지원시스템 홈페이지(http://seoji.nl.go.kr)와
국가자료공동목록시스템(http://www.nl.go.kr/kolisnet)에서
이용하실 수 있습니다. (CIP제어번호:CIP2017028197)